没有小角色,只有小演员。

演员自我修养

[俄] 斯坦尼斯拉夫斯基 著

刘 杰 译

中国·武汉

图书在版编目(CIP)数据

演员自我修养 /（俄罗斯）斯坦尼斯拉夫斯基著；刘杰译. —武汉：华中科技大学出版社，2015.6（2024.7 重印）

ISBN 978-7-5680-0680-4

Ⅰ.①演… Ⅱ.①斯…②刘… Ⅲ.①演员—修养 Ⅳ.①J812.1

中国版本图书馆CIP数据核字(2015)第044273号

演员自我修养　　　　　　（俄罗斯）斯坦尼斯拉夫斯基 著　　刘 杰 译

策划编辑：刘晓成
责任编辑：刘晓成
封面设计：A.Q.
责任校对：张　丛
责任监印：朱　玢
出版发行：华中科技大学出版社（中国·武汉）
　　　　　武昌喻家山　邮编：430074　电话：（027）81321913
印　　刷：武汉科源印刷设计有限公司
开　　本：710mm×1000mm　1/16
印　　张：18
字　　数：267千字
版　　次：2024年 7 月第1版第35次印刷
定　　价：35.00元

本书若有印装质量问题，请向出版社营销中心调换
全国免费服务热线：400-6679-118　竭诚为您服务
版权所有　侵权必究

目 录

第一章　首次考核 // 1

第二章　表演是一门艺术 // 13

第三章　舞台动作 // 31

第四章　想象力 // 51

第五章　集中注意力 // 67

第六章　放松肌肉 // 87

第七章　单元和任务 // 101

第八章　信念和真实感 // 117

第九章　情感记忆 // 147

第十章　交流 // 173

第十一章　适应 // 201

第十二章　内在驱动力 // 219

第十三章　连续线 // 227

第十四章　内部创作状态 // 237

第十五章　最高任务 // 247

第十六章　进入潜意识状态 // 257

第一章　首次考核

The First Test

An Actor Prepares

1

今天，大家都异常兴奋，等着导演托尔佐夫来给我们上第一次课。不过等到他走进教室，他却宣布说，为了更好地认识我们，他希望我们自主选取剧本中的一些片段，先自己尝试着表演。这是我们完全没有料到的。他的目的是想看看我们在舞台上的表现，看看在有舞台布景、化好妆、穿上服装、打上脚灯、布置好所有舞台道具的情况下，我们是如何表演的。他说，只有看了之后，他才可能对我们的戏剧表演素质有个大概的判断。

起初只有少数几个人赞成老师表演测试的提议。这其中有一个体格敦实的年轻男子，名叫格里沙·高武科夫，他以前就在几个小剧场扮演过一些角色；还有一位叫桑娅·乌利亚米诺娃的高个金发美女；另外还有一位非常活跃的小伙子，名叫瓦尼亚·温特索夫，此人非常闹腾。

不过我们很快都接受了要进行潜力考核这个事实。明亮的脚灯也变得越来越诱人，我们也开始觉得舞台表演变得有趣起来，觉得考核应该挺有用，甚至觉得是必需的。

我和我的两个朋友——保罗·舒斯托夫、李奥·普辛，在选择表演素材的时候，一开始都比较谨慎。我们想表演歌舞杂耍或者轻喜剧。可是我们从周遭听到的都是些大人物的名字——果戈理呀，奥斯特洛夫斯基呀，契诃夫呀，等等。不知不觉我们发现我们几个的信心也越来越膨胀，我们也想试着表演穿着华丽服装的浪漫诗剧了。

我被莫扎特这一人物深深地吸引住了，而李奥喜欢的是萨列里，保罗则想演唐·卡尔罗斯。后来我们开始讨论试试演莎士比亚的戏了。我个人的选择是奥赛罗。保罗答应可以出演埃古，一切就算定下来了。我们要离开剧场的时候，通知下来说第二天要进行第一次排练。

第一章 | 首次考核

到家已经很晚了,我拿出《奥赛罗》的剧本,然后舒舒服服地窝在沙发里,打开剧本,看了起来。刚看了没两页,我就有了要站起来表演的冲动。我的手、胳膊、腿、脸、面部肌肉,甚至是五脏六腑都开始想动起来。我开始大声念起台词来了。突然,一柄象牙色的大裁纸刀映入眼帘,我就把它别在腰带上充当匕首,毛茸茸的白色浴巾成了我的包头巾,床单和毯子被我弄成了衬衫和长袍,雨伞也被暂时征用成了弯刀,但是我还缺块盾牌。这时我突然想起来,在饭厅,挨着我房间的地方有一个大托盘。这下连盾牌也有了。盾牌在手,我觉得自己俨然成了真正的勇士。不过我的整体形象还是过于现代,不够粗野。奥赛罗是非洲血统,他身上一定有像老虎一样的原始生命的野性。我使劲回忆、揣摩动物的走姿,试着把动作固定下来,我开始了新一轮的练习。

对于大部分动作,我自我感觉都非常成功。不知不觉我练习了差不多五个钟头。在我看来,貌似我的灵感真的来了。

第二天,我比往常醒来的时间晚得多。我匆匆忙忙套上衣服就往剧院冲去。我跑进排练厅一看,大家都在等我。我当时窘极了,窘得都忘记了道歉,只记得含含糊糊说了句:"呃……我好像迟到了一小会儿。"副导演拉赫曼诺夫用责备的眼光盯了我好长时间,最后才说:"我们大家伙都坐在这儿一直等等等,神经都等紧张了,等得直冒火,你竟然说:'我好像迟到了一小会儿。'我们大家都情绪高涨地来到这儿,想着好好地演戏,这下好了,多谢你的迟到,现在那股劲都泄了。要把创作的欲望激发起来是很难的,但是摧毁它却是易如反掌。如果耽误的是我自己的工作,那是我自己的事儿。但我们有什么权力耽误一群人的工作?演员,就得跟士兵一样,必须要服从铁一般的纪律。"

鉴于我是初犯,拉赫曼诺夫说这次算是他的责任,该怪罪的是他,并且

说不将此事记录到我的排练日志中去,但是我必须立马向所有的同学道歉,并且立下规矩:以后大家必须提前十五分钟到达排练厅。我道了歉,但是拉赫曼诺夫仍无意继续进行下一步活动,因为他说第一次排练是演员艺术生涯中的一件大事,所以他想尽可能让大家留下最好的印象,今天的排练由于我的大意就算泡汤了,希望大家明天的表现会是令人难忘的。

<p align="center">* * *</p>

今天晚上我很早就想上床了,因为我有点害怕再去琢磨角色的事情了。但是我的眼睛却落在了一块巧克力蛋糕上。我蘸了点黄油,把它们搅和成了一团褐色的东西,这样就很容易涂抹在脸上。这么一弄,我看起来还真就像摩尔人了。坐在镜子前,我终于可以欣赏到两排亮闪闪的牙齿了。我学着该如何露出牙齿,如何转动眼珠,如何翻白眼。为了最大限度充分利用我的妆容,我把服装也都穿上了。一旦穿上了服装,我就想表演。但是我又想不出新的花招,仍然还是重复昨天的那些动作,但那些动作好像也失去意义,不是那么一回事儿了。不过,我现在真的觉得对奥赛罗的外形有了一定的想法了。

3

今天算是第一次排练,我早早地就到了。副导演建议我们先布景,摆放道具。让人欣慰的是,保罗对我的每个提议都没意见,因为只有埃古的内心世界才是他所关注的。而我觉得外部环境才是最重要的。布景必须让我觉得就像是在自己的房间里面那么自在,否则我无法找回我的灵感。然而不管我如何挣扎,试图说服自己就是在自己的房间里,一切努力却都是徒劳,我越挣扎,越找不到角色的感觉。

保罗已经把他的角色记得烂熟于心,而我还得拿着剧本对着念台词,不然的话就只能说出个大概。令我奇怪的是,剧本反倒成了累赘。因此我真想一把将剧本丢开,或者干脆砍掉一半的台词。其实不止台词,还有作者的想

法，对我来讲，也都非常陌生，甚至是剧本所规定的动作也将我在自己房间里面所感到的那种自在赶到了九霄云外。

更糟糕的是，我连自己的声音都听不出来了。另外，我按照在家布景、摆放道具设计的舞台跟保罗的表演也有点格格不入。还有，在一场奥赛罗和埃古的对手戏中，环境相对比较安静，我该如何运用闪亮的牙齿、如何转动眼珠，才能把我带入到角色中呢？然而我无法改变我先前所理解到的野蛮人本性，甚至连预设好的舞台布景我也不愿有任何改变。出现这种状况的原因可能是，除了这么做之外，我根本不知道还可以怎么做了。我在家练习的时候是独自念台词，独自表演，根本没有考虑到与其他角色的关系这种状况，现在台词影响了我的表演，表演也影响了我说台词。

* * *

今天我在家自己练习，我还是按照老样子重复，没有任何新进展。为什么我总是在重复同一场戏，为什么每次表演的方法也都一样？为什么我昨天的表演和今天的、明天的表演都是一个样儿？难道是我的想象力完全枯竭了，还是我道具准备不充分呢？为什么一开始那么快速地进入状态，然后到了某个点就卡住壳了呢？我正在琢磨这些事情，隔壁房间好像有人在倒茶喝。为了不引起别人注意，我换到房间的另外一个角落重新练习，我尽量将声音压低，以免被人听到。

令我感到意外的是，经过这些小小的转变，我的情绪也发生了变化。我发现了一个秘密——不要在一个地点待得太久，因为待在一个地方不断地重复表演，最后就没有了新鲜感。

今天的排练，从第一场起，我就开始即兴表演。我也不走来走去的了，直接在椅子上坐了下来，没有手势，没有动作。我也不再挤眉弄眼，也不刻意转动眼珠子了。然后怎么样了呢？我感觉一下子有点懵了。台词也记不起

来了，往常说话的语调也不对了。我停了下来。没辙了，我只好又回到原来表演的老套路上去。现在看来，我不但控制不住表演手法，反而被这些手法给控制住了。

5

今天的排练没什么新鲜事发生。不过，我慢慢地对我们演戏的地方有点适应了，对我们所排练的剧目也有点熟悉了。起初我塑造摩尔人的方法跟保罗饰演的埃古有点不大搭调。今天的几场戏，似乎我跟大家配合得都挺好。无论如何，至少我感觉不是那么格格不入了。

6

今天我们的排练是在大舞台上进行。我把希望都寄托在舞台效果上了。结果怎么样呢？并没有想象中熠熠生辉的脚灯，也没有边厢各种繁忙的景象，我发现自己置身于灯光昏暗、冷冷清清的一处所在。整个大舞台空旷寂寥。只在脚灯旁边，有几张极普通的藤椅，这些藤椅就算勾勒出了舞台的布局。舞台的右侧有一排灯。我一脚踏上舞台，眼前赫然出现的是拱形舞台前方黑洞般的观众席，以及观众席上面无边深邃的黑暗。这是我第一次站在舞台上所看到的景象。

"开始！"不知道谁喊了一声。

我应该走进奥赛罗的房间，就是那些藤椅所"勾勒"出来的空间，然后找到我的位置。我在一把藤椅上坐了下来，结果发现坐错了位置。我甚至对舞台布局都没了概念。相当长一段时间，我无法融入周围环境中，也无法集中注意力关注周边所发生的事情。我甚至觉得无法直视保罗，他就站在我旁边。我的眼神掠过他，一会游离到观众席上去，一会瞄到后台工作室那里

去，后台有人在走来走去搬东西，有人在叮叮咣咣用锤子敲东西，还有人在不停地争吵。

最令人惊讶的是，我还能继续机械地说着台词，做着动作。要不是我在家里长时间的练习，掌握了某些表演手法的话，我敢说一开始我就演不下去了。

2

今天我们在舞台上进行第二次排练。我早早地就到了，然后决定就在舞台上把准备工作做好，今天的感觉跟昨天有很大的不同。舞台上一片忙碌景象，有人在摆放道具，有人在安排布景。在这一片杂乱之中，要想找到我在家里所适应了的静静地进入角色的感觉是完全不可能的。所以我首先要做的是调整自己，适应这种新环境。我走到舞台前端，盯着脚灯上方那可怕的黑洞，试着慢慢地去适应，试图挣脱那黑洞的吸引，但是适得其反，我越是想挣脱却越是被吸引。就在这个时候，有个工人从我身边经过，他手上的一包钉子掉了下来散落一地。我就开始帮着捡钉子。我边捡边觉得在这大舞台上此刻才算找到了自在的愉悦感。然而钉子一会儿就被捡完了，舞台的空旷又一次让我感到压抑。

我慌了神，赶紧跑下舞台，在正厅前排等待着。其他同学的排练开始了，但是我什么也看不进去。我紧张极了，焦躁地等待着自己上场的时刻。不过这种等待也有好的一面，它迫使你进入一种状态，这种状态就是盼望着你所惧怕的事情早点到来，然后好早点结束。

终于轮到我们了，我走上舞台。舞台上的简单布景都是从前面几场表演留下的道具中拼凑起来的。有些道具摆放的方位也错了，所有家具风格完全不搭调。然而，灯光一亮，舞台上的整体感觉还是挺好的，站在为奥赛罗所准备的房间里，我感觉非常舒服。凭着我无限的想象力，终于觉得这个房间与我自己的房间有了一些相似之处。但是幕布拉开的一瞬间，观众席赫然出现在眼前，我又一次被那黑洞的力量深深地攫取住了。与此同时，我又产生

了一些意想不到的新的感觉。舞台上的布景将演员包围,将演员与后台区域完全隔开,上方是深邃的黑暗,两侧的舞台边厢勾勒出奥赛罗的房间。这种半封闭的舞台氛围让人感觉挺舒服的。但不好的一点就是它把人的注意力都引导到观众席上去了。另外一点新感觉就是内心的恐惧迫使我要想办法去取悦观众。这种强迫感影响了我,让我无法全身心投入到我的表演当中去。我感觉自己越来越慌乱,说话也是,动作也是。我原本最喜欢的几处情节也像列车中看到的电线杆子一样刷刷刷地从身边飞逝而过。哪怕我稍有一点点迟疑,排练就可能会被我完全弄砸。

因为今天是彩排,我得准备化妆和服装,所以今天比往常到剧场的时间还要早些。分配给我的化妆间很好,还有一件华美无比的长袍,这长袍真的是一件博物馆藏品,《威尼斯商人》中的摩洛哥王子曾经穿过。我在梳妆台前坐下,梳妆台上有各种物件,如各种各样的假发、胡子、胶水盒、油彩、脂粉和刷子等。我拿起一把硬毛刷开始往脸上抹暗褐色的油彩,但是油彩干得很快,一点都没抹上。我又试了试软毛刷,结果一样。然后我干脆用手指蘸了油彩往脸上涂,运气还是一样差,除了浅蓝色的油彩,其他颜色根本抹不到脸上去,而浅蓝色,依我看,在奥赛罗的妆容上是根本用不上的。我在脸上涂了些胶水,试着粘胡子。结果胶水弄得我皮肤刺痛,胡子也直愣愣地翘着,一点都不服帖。我又把假发试了一顶又一顶。所有的假发,搭配一张没有化妆的脸,怎么看怎么假。接下来我想把刚才费劲涂在脸上的油彩洗去,可是又不知道该怎么洗。

就在这个时候,化妆间走进来一位瘦瘦的高个子男人,他戴着眼镜,身穿一件长长的白色工作服。他探过身来,仔仔细细地把我的脸看了一遍。他首先用了一些凡士林,把我刚才涂上去的东西全部擦掉,然后才重新开始给我化妆。他看到油彩那么硬,就用刷子蘸了点油,然后敷在我的脸上。有了

油，再用硬毛刷就可以把油彩涂得均匀光滑。然后他把我的整张脸都涂成了黝黑色，这颜色正是摩尔人的肤色。我禁不住怀念起自己用巧克力自制的更深一些的油彩，因为那颜色使得我的眼白显得更白，牙齿显得更亮。

化好了妆，穿好了服装，看着镜子里的我，我真心觉得高兴，我的化妆师水平真是了得，整个造型让我非常满意。身上的长袍使得手臂和身体的线条变得非常柔和，我设计的动作在举手投足间也跟戏服完美融合。保罗还有其他几个人走进我的化妆间，他们也对我的造型赞不绝口。他们的大方赞赏让我又重新找回了信心。可是，当我走上舞台，布景的家具又变换了位置，我又有点不知所措了。有一把扶手椅本来是靠墙放的，现在却被移到了舞台的中央，看起来非常不自然，那张桌子也是，放得太靠前了。这样下来，我就好像被置于展示台上最显眼的位置上了。由于兴奋，我在舞台上走来走去，短剑不时地隐进衣服的褶皱里，长刀也总是磕到家具或其他道具的边角上。不过这一切都不妨碍我自如地说台词，流畅地做动作。不管怎样，看起来我好像可以顺利地演完整场戏。然而正当我饰演的角色要进入高潮部分的时候，一个念头在脑海闪现："马上就要卡壳了，卡壳了！"于是我就真的慌了，一句话也说不出来了。我不知道是什么引导着我又重新回到表演中去，它又一次救了我。我现在只有一个念头，赶紧把戏演完，卸掉妆，离开剧场。

现在我一个人待在家里，整个人沮丧极了。幸好有李奥来看我。他看到我在观众席观看了他的表演，所以想知道我对他的表演怎么看，但是我真的不知道说什么。虽然我当时是在下面观看，但是我的心思完全没在看戏上，我太紧张太兴奋了，只等着自己上场。

李奥对剧本很熟悉，他滔滔不绝地讲戏，讲奥赛罗这个人物。他尤其感兴趣的是，当奥赛罗信以为真以为貌美的苔丝狄蒙娜是那么坏的一个女人的时候，这个摩尔人的脸上显现出的痛苦、震惊和诧异。

李奥走了之后，我把奥赛罗一角的部分剧本又重新看了一遍。听了李奥的解读，重新再看剧本，我眼泪几乎都要掉下来了。我真为这个摩尔人扼腕叹息。

9

今天是正式表演的日子。我觉得对将要发生的一切，我完全可以预测得到。所以我是一副满不在乎的样子。然而一走进化妆间，我的心就开始怦怦地跳个不停，整个人都快要吐了。

舞台上，首先让我觉得不安的是那种超乎寻常的寂静、肃穆和秩序感。当我从边厢的暗地里走上舞台的那一刻，脚灯、顶灯还有聚光灯照得舞台上一片光亮，亮得我头晕目眩。这灯光太强烈，就好像我和观众席之间被拉上了一幅光的帘幕。我完全看不到台下的状况，有那么一会我感觉到自己只能呼吸。但是很快我的眼睛适应了灯光，我可以透过黑暗看到台下了，观众的凝视让我感到前所未有的恐慌。我想好了，我得使出浑身解数来取悦观众。然而此刻我的内心却一片空白，前所未有的空白。我努力想从心底榨出更多的情感来，然而又觉得无能为力。这种无助感让我惊惧起来，我的脸和手都变得僵硬起来。我所有的努力都化为徒劳。我的喉咙发紧，声音也好像高了一个八度。我的双手、双脚、动作和语言都变得狂躁起来。我说的每一句话、做的每一个动作都让我感觉丢脸。我的脸发烫，两只手紧握在一起，身体死死地靠在扶手椅的椅背上。完了，一败涂地。绝望中我突然感到无比愤怒。有那么一会儿，我决定什么都不管不顾了。情不自禁地那句经典台词从我口中迸出："血，埃古，是血！"在这句话里，我深深地感受到了这位轻信他人的男人灵魂中的所有伤痛。李奥关于奥赛罗的解读突然间在脑海涌现，一下子激发了我的情感。并且，有那么一瞬间，台下的观众好像也随着我的表演紧张得身体前倾，观众中有人暗暗地唏嘘。

感受到了观众的肯定，立刻有一股力量从我的心底升腾起来。我已经记不清楚接下来是如何完成这一出戏的，因为我完全忘记了脚灯、忘记了黑洞。我完全摆脱了恐惧。我只记得我的突然转变让保罗也大吃一惊，接着他也受到了感染，忘我地表演起来。鸣铃闭幕了，观众厅响起了一片掌声。我现在感觉信心满满的了。

第一章 | 首次考核

中场休息的时候，我摆出一副冷漠孤傲的样子，俨然是一个来访的明星，走到了观众席。我在正厅的前排拣了一个显眼的位置坐下来，好让导演和他的助理能注意到我，我心里暗想着他们可能会把我叫过去，好好地赞扬一番。这时脚灯亮了。幕布一开，名叫玛利亚·马洛莱特科娃的女生一下从楼梯上飞奔下来，扑倒在地上，她挣扎着喊道："啊，快救救我！"她这一出着实让我心里一惊。随后，她站起身来，说了几句台词，但是速度太快，根本听不清楚她说了些什么。说着说着，她好像忘词了，她停下来，双手捂着脸，冲进边厢去了。不一会儿幕布落下，但是她的呼喊声仿佛还在我的耳旁回荡。就这样，出场、亮相，仅凭一句话，情感就已经传达得非常到位了。我注意到，那一刻导演好像也像触了电一样为之一振。然后我就在想，当我在台上喊出"血，埃古，是血！"的时候，台下的观众有没有因为我的表演也像这样有所触动呢？

第二章　表演是一门艺术

When Acting Is an Art

An Actor Prepares

1

今天我们被召集在一起,聆听导演对我们表演的评判。他说:"首先,要能发现艺术的美好之处,然后试着去了解这种美。所以,我们先来谈谈考核中出现的好的片断。只有两个地方值得称赞:第一个地方是当玛利亚从楼梯上滚落下来,绝望地呼喊'啊,快救救我!'的时候,第二个地方是科斯佳·纳兹瓦诺夫吼出'血,埃古,是血!'的时候。这两个地方,不管是作为表演者的你们,还是作为观众的我们,大家的注意力全部都放在舞台的表演上了。这种成功时刻,如果要归类的话,我们可以把他们划为体验艺术。"

"体验艺术是什么?"我问道。

"你自己已经亲身经历过了呀。来,你来说说当时的感受。"

"我当时没意识到,现在也记不起来了,"托尔佐夫这突然的赞扬让我有点发懵。

"什么!你不记得当时内心是有多么激动?不记得你的双手、眼睛、整个身体都奋力向前,像是要抓住什么东西一样吗?你不记得你是怎么咬紧牙关,没让眼泪掉下来的吗?"

"您这么一提示,我倒是好像记起当时的动作来了。"我坦白地说道。

"但是如果我不提示,你自己就意识不到自己是怎么表达情感的吗?"

"嗯,我得承认我意识不到。"

"那么你是凭着直觉,在下意识地表演了?"

"可能吧。我不知道。不过这样到底是好,还是不好呢?"

"很好,如果你的直觉引导你走上了正确的方向,那就是很好的,否则,带错了路,那就不好了。"托尔佐夫接着解释道,"这次正式演出的时候,你的直觉没有误导你,所以你表演成功的那几个地方都是非常精彩的。"

"是真的吗？"我禁不住问。

"是真的。因为，舞台上最好的效果就是演员完全随着剧情走，完全不受意志控制，演员在体验这个角色本身，他不用刻意去想他该如何表达、他该如何做动作，而是就这么自然而然地表演，凭着直觉，下意识地表演。萨尔维尼曾说：'伟大的演员应该是情感丰满的，尤其是他得能表演出所塑造的角色的情感。并且这种情感还得有稳定性，不是一两次如此就可以，而是每次表演都应该差不多，不管是第一次还是第一千次。'令人遗憾的是，这不是我们所能控制的。意识是无法接近潜意识的，我们走不进那个领域。不管是出于什么原因，即便我们真的进入了潜意识的层面，潜意识也就随之消亡，变成有意为之了。"

"这结果真是让人纠结。我们本应该是在灵感激发之下进行创作，而只有潜意识能让我们产生灵感，我们只能通过意识来使用潜意识，而一旦使用了意识，潜意识又随之消亡。

"值得庆幸的是还是有办法解决这一问题。不过这办法是通过间接手段，而不是直接手段来解决问题的。人的精神有某些层面是听命于意识和意志的。这些层面可以作用于我们的心理过程，使我们做出一些无意识的举动。

"不可否认，这需要极其复杂的创作能力。这一方面需要我们具有意识的控制力，更需要我们的潜意识，不能随意为之。

"将潜意识带入到创作性工作是有特殊技巧的。我们必须让潜意识本质上处于最本真的状态，尽我们所能投入其中。当我们的潜意识、我们的直觉真的出现的时候，我们还得知道如何不去干扰它。

"不管是谁，都不能一直靠着潜意识用灵感进行创作。这样的天才是不存在的。所以戏剧这门艺术首先就是要教会我们如何用我们的意识进行恰当的创作。因为这样我们才能做好准备，为潜意识的绽放、灵感的出现做好铺垫。在角色塑造中，越能有意识地进行创作，越有可能激发出灵感的自然流淌。"

"你可能会演得不错，也可能会演得很糟糕，但是重要的是我们得演得真实。'谢普金给他的学生舒姆斯基的信中是这么说的。

"演得真实也就是说，要演得合乎情理，讲逻辑，前后连贯。要跟你的角色感同身受，要融入角色中。

"如果你能领会到这种内在转变过程，并且尽力让自己与所饰演的角色在精神上和肢体上保持一致，这就是体验角色。这在创作性工作中是至关重要的。体验角色不仅能为我们打开灵感的大门，还能帮助饰演者实现他们的主要目标。演员的工作不单是展现角色的外在生活。他还必须要把角色的品性演得恰到好处，要给角色注入灵魂。戏剧艺术的基本目标就是通过艺术的手段来塑造人的内在精神生活。这就是我们为什么首先得考虑角色的内心活动，然后通过体验角色的内在来塑造他的精神生活。饰演一个角色，就必须体验到与角色相符的情感，每次都要重复这一创作过程。"

"那为什么潜意识又那么依赖我们的意识呢？"我接着问。

"在我看来，这完全正常，"他回答道，"自然界蒸汽、电、风、水和其他的力都得依赖工程师的智力才能为人所用。我们的潜意识，如果没有它的'工程师'，也就是我们的意识技巧，它也是没办法发挥作用的。处在舞台背景下，只有当演员觉得他在舞台上的内心活动和外在表演是自然而然地生发，潜意识的深层源泉才会打开闸门，从中流淌出我们经常无法用理性分析的情感。当内在直觉激发出情感，这种情感就会在短时间内，或者较长一段时间内控制着我们。因为我们对这一控制力量不太了解，所以也就无从去对它进行研究，我们业界只简单地称之为天性。"

"不过一旦你打破正常感官活动的运行法则，它们不能正常地发挥作用的时候，极其敏感的潜意识就会受到惊吓，逃得无影无踪。为了避免这种情况发生，一开始要有意识地策划角色，真实地表演。在这一点上，角色的内心准备需要的是现实主义，甚至是自然主义的手法，因为只有这样才能激发我们的潜意识，由此引发灵感的迸发。"

"从您刚才的话，我总结出来一点，要学好戏剧这门艺术，我们必须透彻理解所饰演角色的心理技巧，这样做会协助我们完成我们的主要目标，也就是塑造人物的精神生活。"保罗·舒斯托夫说。

"这么说也对，但是也不完全对，"托尔佐夫说道，"我们的目标不仅

是塑造人物的精神生活，而且要'以一种美好、艺术的手段'把这种生活表现出来。演员有责任传达人物的内心，然后通过外在的手法把人物的内心表现出来。我要求你们特别注意的就是在我们这一艺术流派中，外在依赖内在这一点是非常重要的。要把极其微妙的并且常常是无意识的生活状态表现出来，就要求我们非常敏锐，对我们的声音和形体有高超的控制力。我们的身体器官要时刻做好准备，精准地把最微妙的情感表达出来。这也是我们这一派演员要比其他演员多做很多功课的原因。一方面我们要考虑人物的内心，塑造人物的精神生活，另一方面我们还要关注人物的外在，精准地传达所要塑造人物的情感生活。"

"其实就连角色的外在表现也是深受潜意识的影响的。说起来，一切人为的、戏剧表演技巧都无法跟自然生发所创造出来的奇迹相提并论。

"今天我大概地给大家指出了我们需要重点关注的是什么。根据我们的亲身体验，我们坚信只有我们这门艺术是完全沉浸到人物的生活体验中去，只有这样才能将角色难以琢磨、最深层的内心生活以艺术的手法再现出来。只有这样的艺术才能完全抓住观众，让观众不仅能理解角色，而且能让他们体验到舞台上所发生的一切，引起观众共鸣，丰富观众的内心生活，给他们留下不可磨灭的印象。

"并且，还有一点至关重要，我们的艺术所依据的自然有机法则可以使演员在以后的演艺生涯中不至于走错路。谁知道将来你会跟哪种导演合作，会在哪种剧场演出？不是在所有地方，不是所有人，都了解表演这门创作性工作是要以自然为基础的。在绝大多数剧场，演员和制作者总是在不断地违反自然这一表演法则。但是只要你认定了什么是真正的艺术，了解了自然有机法则，你就不会误入歧途，即便是犯了错，你也能很快地意识到，并且做出修正。这就是为什么作为学生，我们必须学习我们的艺术基础知识的原因。"

"没错，没错，"我高声回应道，"真高兴我能迈出了一步，即便是很小的一步，但起码方向是对的。"

"别高兴得太早，"托尔佐夫说，"不然以后有你吃的苦头。别把我们所说的体验艺术跟你在舞台上的表现混为一谈，那是两码事。"

"什么，我在舞台上是个什么表现？"

"我已经说过了，在《奥赛罗》你们所表演的那么长的一段戏中，只有几分钟是达到了体验角色的程度。我只是拿那几分钟来作为例子，来给你们讲解我们这一艺术流派的基础。但是，说到奥赛罗和埃古的整场戏，是肯定不能算做体验艺术的。"

"那，我们的表演算是什么呢？"

"我们称这种为本色演技。"导演解释说。

"可是，这到底是什么意思呢？"我有点疑惑不解。

"就像你那种表演，"导演接着说，"偶尔也会有那么些瞬间，会出人意料地突然上升到艺术的高度，使观众为之一振。在这种时候，你的创作一般都是凭着灵感，即兴而发的。但是你觉得你精神上和身体上有没有强大到演完整部《奥赛罗》，并且是以你在考核时偶然表现出来的相同的昂扬情绪去演完这整整五幕呢？"

"我不知道。"我老老实实地说。

"毫无疑问，我知道，即便是具有超凡能力的天才，兼具大力神海格力斯般的体力也是远远做不到的，"托尔佐夫回应道，"要达到我们的目的，除了天性之外，我们还需要受过良好训练的心理技术、聪明的天资和强大的体力和精神储备。你并不具备所有这些要素，那些不承认技术的本能演员同样也不具备这些要素。他们，跟你一样，都完全依赖灵感。然而灵感没有到来的时候，不管是你还是他们都没有办法去填补表演中的空白。在你的表演中，有大段的精神松弛状态出现，艺术表现上完全无能为力，纯粹是幼稚的业余表演。这种时候，你的表演会显得毫无生机、呆板生硬。因此情绪昂扬的瞬间和过头表演就会交替出现。"

今天我们从托尔佐夫那里听到了更多关于我们表演的意见。他一到教

室，就直接到保罗那里，跟他说："你同样让我们感受到了几处精彩瞬间，你的这些精彩瞬间是典型的'表现艺术'。"

"保罗，既然你很好地向我们展示了另外一种表演方式，你能不能回忆一下，跟我们讲讲你是如何塑造埃古这一角色的？"导演提议道。

"我是直取角色的内心活动，揣摩了很长一段时间，"保罗回答说，"在家练习的时候，我好像真的感觉到是在体验角色，并且在有几次排练中也有这种体会。所以我就弄不懂这跟'表现'有什么关系了。"

"在表现艺术中，演员也会体验角色，"托尔佐夫说，"这一点与我们角色体验是相同的，所以凭借这一点也可以把表现艺术认定为真正的艺术。"

"不过他们的目标与我们不同。他们体验角色是为了完善角色的外在，一旦掌握了这种方法，演员就只需通过训练有素的'肌肉'机械地再现角色的外在就可以了。因此，这一流派，跟我们不同，体验角色并不是他们的创作过程，而是他们为下一步艺术创作所做的一个准备而已。"

"但是保罗在正式演出的时候确实投入了自己的情感了呀！"我为保罗辩护。

有人也附和着支持我的看法，坚持说保罗的表演，跟我的一样，也有几处真的做到了角色体验，不过确实更多的是一些不恰当的表演。

"不是这样的，"托尔佐夫很坚决地说道，"在我们体验艺术中，每次表演、表演的每一个瞬间都应该是在体验。并且每次表演都必须是全新的角色塑造、全新的体验、全新的表现。这在科斯佳的表演中偶尔有出现过。但在保罗的表演中，还真没看到即兴创作体验的那种新意，或者是角色体验的痕迹。不过，有几处他表演中流露出的精准和艺术上的精致还真是让我有点吃惊。但是他的表演给人的感觉是他好像有了一成不变的表演手法，让人感觉他骨子里透着冷漠情绪。但是，可以感觉得到，他的表演只是副本，它的原本是很好、很真实的。前期角色体验的回响让他的表演，在某些瞬间，很好地诠释了什么是表现艺术。"

"我怎么会掌握了简单再现的艺术呢？"保罗自己都无法理解。

"那不如你多讲点是如何准备埃古这个角色的，看我们能不能找出来原

因。"导演提议说。

"为了确认我的感情有没有在形体上反映出来，我用了镜子。"

"这样做是相当危险的，"托尔佐夫说，"镜子的使用要非常小心。它会让演员不看自己和角色的内心，而只关注外在。"

"但是，镜子确实能帮助我观察我的外在是如何反应我的内心感受的。"保罗坚持为自己辩护。

"是你自己的内心感受，还是为角色设计的感受？"

"我的感受，但是适用于埃古的。"保罗解释道。

"那也就是说，你在使用镜子的时候，你感兴趣的并不是你的外在动作、你的整体造型、你的举止姿态，而主要是你的内心感受是如何外化出来的。"托尔佐夫做进一步的探究。

"正是如此！"保罗高声说道。

"这种情况非常典型。"导演说。

"我记得，当看到镜子里的自己正确地反映出内心感受的时候，当时真是高兴啊。"保罗回味着当时的感受。

"你的意思是你把这种表达情感的方法固定下来了吗？"托尔佐夫问道。

"经过不断地重复练习，自然而然就固定下来了。"

"所以到最后你是找到了在舞台上成功塑造角色的某种特定外在表现手法，并且很好地掌握了这种外在表现的技术，是这样吗？"托尔佐夫饶有兴趣地追问道。

"毫无疑问是这样的。"保罗老实回答道。

"然后每次重演同一角色的时候，你都使用这种表现手法，是吗？"导演继续探问。

"嗯，是这样的。"

"那现在跟我讲讲：每次做这种既定动作，你是经过了内心加工，还是这种表现手法一旦形成，就可以不加入任何情感就可以机械地重复表演出来呢？"

"好像每次我还是对角色有体验的。"保罗这样说。

"不，观众们不这么觉得，"托尔佐夫说，"我们讨论的表现艺术这一流派的演员，他们的表演手法跟你一模一样。一开始他们也是要体验角色，不过一旦他们体验完毕，他们不再重新投入新的感情，他们只是记住并重复起先确定好的角色的外在动作、语调和表情，然后就是没有感情的简单重复。通常他们在技术上面是很高明的，他们可以不用耗费心力，单靠技术就可以搞定一个角色。老实说，他们觉得已经有模式可循，再去花心思体验角色的情感是不上算的。他们觉得只用回忆一下当初是如何正确处理角色的，然后直接表演就可以了，并且这样做他们觉得有把握得多。这种手法在某种程度上也确实适用于你所饰演的埃古的几场戏上。那，现在你试着回想一下，你在表演的时候有什么感受。"

保罗说他对角色的其余部分不太满意，对镜子中埃古的形象也不满意。所以他最后想起了一个熟人，觉得他的外形颇有几分埃古的奸佞之色，然后他就去模仿这个熟人的样子。

"所以你就学他的样子，用在你的表演里面？"托尔佐夫质问道。

"嗯，是的。"保罗应了一声。

"那么，你自己的个人特征呢，你又怎么处理？"

"说老实话，我只是借鉴了我那熟人的言谈举止而已。"保罗老实坦白地回答导演。

"大错特错，"托尔佐夫回答说，"在这一点上，你所做的只是简单模仿，跟我们所说的创作一点关系都没有。"

"那我该怎么做呢？"保罗禁不住问道。

"首先对于角色要有透彻的了解。这是非常复杂的。要从人物的生活年代、国家、生活状况、生活背景，从文学上、心理上、精神上、生活方式、生活地位和外貌特征上去做研究；并且，还要研究人物特征，比如个人习惯、举止、动作、声音、说话方式和说话腔调等。在这些素材上做好功课就能帮助你带着感情融入角色中去，否则你的表演是称不上艺术的。

"然后，从这些素材上面，一个活生生的角色形象就出现了，表现艺

术流派的艺术家们就把这个形象转移到自己身上。正如这一流派最佳代表人物法国著名演员老哥格兰所说的那样'演员凭借着想象力塑造出一个模特出来，然后，就像画画的人那样，把模特的各个特征，不是画在画布上，而是画在自己身上'。他看到答尔丢夫的服装，就穿在自己身上；看到答尔丢夫的步态，就去模仿；看到答尔丢夫的相貌，就记在心里；他还模仿答尔丢夫的面部表情。他得用答尔丢夫的声音来说话，他必须化身为答尔丢夫，像答尔丢夫那样行动、走路、打手势、倾听和思考，换句话说，就是把答尔丢夫的灵魂灌注到自己身体里。这样一幅肖像画就算完成了，现在缺的只是画框；也就是说，站在舞台上去，然后观众要么说'嗯，这就是答尔丢夫'，要么说'这演员演得真差劲儿'……"

"但是这样做真是复杂极了，太难了。"我听得有点着急了。

"是有点难，哥格兰自己也这么觉得。他说'演员并不是在生活，而是在表演。他对自己扮演的角色必须保持冷静，在艺术上还必须达到完美'……不可否认，"托尔佐夫补充说道，"表现艺术要保持其艺术地位，就必须要追求完美。"

"表现艺术流派很自信的回答是'艺术不是真实的生活，甚至连生活的真实反映都不是。艺术本身就是创造者，它创造了自己的生活，是一种抽象美，可以超越时间和空间的界限'。当然，我们不能同意这样的面向唯一的、完美的、尽善尽美的艺术家——创作天性过于自信的挑战。

"哥格兰一派艺术家是这样解释的：剧场是假定的，舞台在资源方面过于贫乏，无法营造出真实生活的幻象；所以剧场不应当避免程式化。这种艺术手段是美好的，但并不深刻；它会产生即时效应，但很少撼动人心，它的形式比内容更能让人产生兴趣。它主要是作用于人的视觉和听觉，而不是人的心灵。因为它更多的是在使人愉悦而不是感动人心。

"这种艺术也可以给人留下深刻的印象。但是它既不能温暖你的灵魂也不能走进你的灵魂深处。它所产生的效果强烈但不持久。它会使你震惊，但很难取得你的信任。这种艺术所能做到的就是通过惊人的剧场效果，或哀婉生动的画面来进行表演。而人类微妙又深邃的情感是无法通过这种技术手段

表现的。当他们有血有肉地站在你面前的一瞬间，他们需要的是情感的自然流露，他们需要的是天性本身的直接协助。不过，就'表现'这一层面来讲，它部分遵循的也是体验这一过程，所以也可以认为它是一种创作性艺术。"

3

今天在课堂上，格里沙·格伏尔科夫说他对舞台上自己的表现总是有强烈的感受。

对于他的这个说法，托尔佐夫回答说："每个人在每一分每一秒都会有所感受，只有死去的人才会没有知觉。重要的是你得知道你在舞台上到底感受到了什么。因为通常即便是最有经验的演员，不管是在家里练习还是在舞台上表演，他们的感受对于角色来讲，往往是既不重要也不必要的。你们所有人身上都有这个问题。有些学员在表演中炫耀自己的声音、精彩的腔调和演技；有些则通过俏皮的动作、芭蕾舞式的跳跃、拼了命的过头表演来博观众一笑；有些则通过娇美的手势和姿态来装扮自己。总而言之一句话，他们搬上舞台的并不是他们所塑造的角色所需要的。

"就你来讲，格伏尔科夫，你并没有从人物内心去走近你的角色，你既不是在体验也不是在表现，而是走的完全不同的另一条路。"

"哪一条路？"格里沙迫不及待地问道。

"是舞台匠艺。当然，这种表演手法也不错，它是通过精心设计、约定俗成的一套手法来表现角色的。"

这里我把格里沙引起的长篇讨论全部略去，直接跳到托尔佐夫对真正的艺术和匠艺的区别所做的解释上来。

"没有角色体验就没有真正的艺术。只有投入了情感，真正的艺术才可能由此生发。"

"那匠艺呢？"格里沙禁不住问了一句。

"创作体验艺术一结束，匠艺就来了。匠艺不需要体验过程，如果有，

那它也只是偶然出现。

"如果你对匠艺的起源和表现方法有所了解的话,你就会对它理解得更加透彻。匠艺的表现手法我们称之为'橡皮图章法'。要表达角色的情感,就要求演员必须有过类似的亲身体验。而匠艺演员是不体验角色的情感的,所以他们也就无法通过外在来表现角色情感。

"在面部表情、效仿、声音和手势的帮助下,匠艺演员展现给观众的只是凭空创造的感情的假面具。为了这一目的,他们设计出一大套各种各样的表现手法,通过一些外部手段来假装塑造人物的各种情感。

"这种既定的表演手法有些俨然成了传统,并且一代一代地传下来了。比如,手捂胸口来表达爱意,大张嘴巴来暗示此人已经死去等。也有些直接沿用同时代的天才演员的现成手法(例如遇到悲情情节,就学康米萨尔热芙斯卡娅那样手背拭额)。还有一些表演手法是演员自创的。

"他们有特殊的说念台词、发声和吐词的方法(比如,在角色戏份的关键时刻,采用舞台腔的颤音,或者特别的装饰音等夸张手法来凸显高音或是低音)。在形体、手势、动作方面也有一些不同(匠艺演员在舞台上不是好好地走路,而是昂首阔步)。

"有表达人类情感和情绪的方法(嫉妒的时候咬牙切齿翻白眼,哭泣的时候双手掩面,绝望的时候撕扯头发),有模仿社会各阶层形形色色不同的人的手法(农民随地吐痰,用衣角直接擦鼻子;军人踢响马刺;贵族玩弄长柄眼镜),还有表现时代印记的方法(歌剧式的手势暗示中世纪,舞动双脚的走姿代表十八世纪)。这种现成的机械表演方法通过不断的练习很容易被演员掌握,慢慢就变成他们的第二天性了。

"但是时间的推移和世代相传的习惯也会使丑陋的甚至是荒谬的东西变得可亲可爱。比如,歌剧中滑稽演员沿袭成规的耸肩、扮嫩的老妪,主角出来进去自动开关的门等。这种程式化的机械表演方法在歌剧、芭蕾舞剧,特别是伪古典主义的悲剧中随处可见。就凭这种一成不变的表演手法,匠艺演员还期望能够表达角色极其复杂又崇高的体验。比如:绝望时,就知道用手挖心;要复仇,就挥舞拳头;祈祷的时候,就双手高举。

"在匠艺演员看来，舞台念白和造型——在抒情的部分，就得柔声蜜语；念白的时候，声音就得沉闷单调；表达仇恨的时候，就得低声呵斥；表达悲伤的时候，声音就得带着哭腔——其目的就是渲染演员的声音、吐词及动作，让演员看起来更美，以此来增加舞台效果和舞台表现力。

"只可惜，世界上低级趣味毕竟要比雅致趣味多得多。高尚被浮夸取代，优美被媚俗取代，表现力被舞台效果取代。

"最糟糕的是这些陈腐的机械表演手段简直是无孔不入，情感稍有疏漏，它们就乘虚而入。并且，它们还经常抢先一步，堵住情感抒发的道路。这就是为什么演员要时刻认真提防机械表演手段的原因。即便是天资聪颖、极富创造力的演员也大意不得。

"但是无论匠艺演员在舞台机械表演手法上技艺有多高超，因为其固有的机械性，演员的表演都是无法感动观众的。所以他们必须借助一些辅助手段来刺激观众，求助于我们称之为做戏的手段了。做戏做出来的情绪只是对真实情感的一种人工描摹。

"如果你拳头攥紧，浑身肌肉紧绷，或者是呼吸时断时续，就会让人感觉到你是身体处于极度紧张的状态。这种状态会让观众觉得这是激烈情感的有力表现。

"有些更为神经质的演员会故意做出过度紧张的情绪，制造出歇斯底里、病态狂乱的舞台效果，而这一虚假的肢体兴奋状态就跟其表演的内容一样，都是空洞无力的。"

今天的这堂课，导演继续跟我们讨论上次的考核表演。可怜的瓦尼亚·温特索夫被批评得最厉害。托尔佐夫说他的表演连匠艺都谈不上。

"那他的表演又是什么呢？"我问道。

"是那种最让人反感的过火表演。"导演说。

"我没有这种情况出现吧?"我硬着头皮问导演。

"你当然有。"托尔佐夫直言。

"什么时候?"我禁不住大声说道,"导演您自己说我演得……"

"我是说过你的表演有几个地方挺好,挺有创造性,但是其他地方……"

"算是匠艺吗?"我一下子脱口而出。

"匠艺是需要下点功夫才能获得的,像格里沙就属于这种。而你根本没功夫做到这一点。这也就是为什么你饰演的野人形象只是夸张的模仿,是那种最业余的橡皮图章刻板手法,那里面根本没有技术可言。即便是匠艺表演,如果没有掌握它的技巧,也是办不到的。"

"但是这是我第一次登台表演,我从哪里学来的橡皮图章法哦?"

"读一读《我的艺术生涯》(斯坦尼斯拉夫斯基的另一部代表作。——译者注)你就明白了。那里面有两个小女孩,她们从来没去过剧场,没看过演出,甚至连彩排都没看过,然后她们演了一出悲剧,结果采用的是最迂腐、最无价值的刻板手法。幸运的是,你们很多人也用了这种方法。"

"为什么还幸运了呢?"我问道。

"因为要纠正这种业余的橡皮图章法,比纠正根深蒂固的匠艺要容易得多。"导演回答说。

"像你们这样的初学者,如果有天分,偶尔会在某个瞬间抓住角色的精髓。但是你们做不到以艺术的手法持续将角色的全部演绎出来,所以你们经常演着演着就过了头。一开始,倒没什么大问题,但是不要忘了,这其中孕育着极大的危险。所以一开始就应该尽量避免,不然一旦形成习惯,它就会摧残演员,糟蹋了演员的天赋。

"就拿你来说吧。你很聪明,但是,为什么在考核表演中,除了那几个瞬间以外,你的表演都显得那么荒唐呢?你真的觉得摩尔人——要记住他是生活在以文明而盛名的时代——会像野兽一样在笼子里上蹿下跳吗?你所塑造的野蛮人,即便是在跟旗官平静交谈的时候,也是龇牙咧嘴,眼珠翻转,对着旗官乱吼乱叫。你到底是从哪里学来的这种处理方法的呢?"

第二章 | 表演是一门艺术

我在家里准备角色的时候，都认认真真地做了笔记，所以我就一五一十地将准备过程跟导演讲了一遍。为了更加具象一点，我还把手边的椅子按照在家里练习时布置的那样摆放一番。摆弄到某些地方，引得托尔佐夫禁不住大笑起来。

"这就对了，从这里就可以看出来你那种糟糕表演是怎么来的了？"我刚演完，导演就说，"你在准备演出的时候，你拿捏角色的出发点是怎样能给观众留下深刻印象。用什么东西来给观众留下印象呢？用符合你所塑造的人物的真实的、有机的情感？但是你完全没有这种情感。你甚至连拿来照猫画虎模仿的，哪怕是表面的、完整的鲜活形象都没有。你能做的还有什么呢？只好随手抓住一些碰巧在脑海里闪现的某一个轮廓。你的脑子里装满了这种东西，可以随时调出来描摹生活中的各种场景。每一种形象都会以这样或那样的形式保存在我们的记忆里，然后在需要的时候，随时把它们拿来用。仓促大意之间，我们几乎没有办法去关心自己传达出来的是否与现实相符。我们还常常满足于自己表现出来的那个轮廓，或是稍微有那么一点点与角色相似的幻象。日常生活已经给我们提供了模板或者某些外形信息，也多亏了演员长时间的使用，这些形象出现在舞台上的时候还是可以被大众理解。"

"你身上就是有这么个问题。你就是被一个模糊的黑人形象的外表给蛊惑了，莎士比亚写了什么你甚至想都没想，就兴冲冲自己捏造出一个形象来。你只是在外形上给了角色一个造型，在你看来，这造型还挺形象生动，人物也比较好演。如果演员没有从生活中提炼出可以随心所欲自由支配的丰富生活素材的话，这种事情就会经常发生。你可以跟我们当中随便一个人说：'来，不加准备，立马给我表演一个野蛮人出来。'我敢打包票，大多数人绝对会演得跟你一样，因为扭打、咆哮、龇牙咧嘴、翻白眼，等等，所有这些，不知道从什么时候开始，在我们的概念当中已经成了野蛮人的典型形象，但实际上这是不对的。这种表达情感的一贯手法，我们每一个人都有。很多人经常是不管原因，不分时间，不论场合都使用这种表演手法。

"不过匠艺是利用长期训练出来的模板来代替真实的情感，而过火表演则是把信手捡来的、未经打磨或准备的人类习惯直接搬上舞台。对于你们

初学者来讲，这么做是可以理解的，也是情有可原的。但是将来一定得注意了，因为这种外行的过火表演会变成最糟糕的那种匠艺。

"所以一开始就应该尽量避免任何不正确的表演手法，为了达到这个目的，我们就得学习体验艺术的基本知识，因为它是体验角色的基础。其实，对于你们表演中出现的不好的地方，我已做过批评，以后不许再出现。还有，一定要内心有所体验，自己要感受到剧本的含义，然后再通过外在来塑造角色。

"艺术的真相很难描绘，但也不是无法企及。当它与艺术家合二为一，与观众融为一体的时候，艺术会更加让人愉悦，更能深入人心。建立在真实基础上的角色会日渐高大，而建立在模式化造型上的人物形象会逐渐消亡。

"你们搜罗到的那些惯用手法很快就会被淘汰。第一次使用，你们误以为是灵感来了，以后你们就会发现，那些根本不顶用。

"最后还要说明一点：剧场演出环境、观众对台上表演的关注、演出是否成功取决于观众的反应以及这种状况下演员通过各种手段来表现自己的欲望，等等，所有这些我们这个行业里的刺激因素都会给演员造成极大的影响，即便是出演已有十足把握的角色的时候也是如此。结果就是，演员在台上的演出水准并没有得到提高，正相反，在这些因素的影响之下，他们更容易只为出风头，走上'表现狂'的道路，他们的人物塑造也会越发得程式化。

"就格里沙来讲，他是真的花了功夫，所以他的橡皮图章式的刻板表演手法，不管怎么说，还是不错。但是你根本没有花时间去仔细揣摩，所以结果挺糟糕。这就是为什么他的表演算得上是正儿八经的匠艺，而你那些表演不成功的地方只能算是外行的过火表演。"

"那么说，我的表演，在咱们这个行业里面，是把最好的和最坏的都给展示出来了？"

"不，还不算最坏，"托尔佐夫说，"其他人还有更糟糕的。你业余的地方还是有救的，但是有些人的错误是有意为之，这种习气就很难改变，很难从演员身上连根拔除。"

"那是什么？"

"是利用艺术。"

"到底是什么东西呢？"有个学生禁不住追问。

"就像桑娅·乌利亚米诺娃那种表演就是。"

"我！"可怜的女孩惊得从椅子上跳了起来，"我做了什么吗？"

"你把你的小手、你的小脚，还有你整个人都展示给我们看了，因为在舞台上可以看得更清楚。"导演回答。

"太恐怖了！我怎么一点都不知道！"

"对于根深蒂固的习惯，往往都是这个样子的。"

"那您为什么还表扬我呢？"

"因为你的手和脚确实很漂亮。"

"那这么做又有什么不好呢？"

"不好的地方就是你在向观众卖俏，而不是在扮演凯瑟琳。你知道吗，莎士比亚写《驯悍记》这个剧本并不是为了让一个名叫桑娅·乌利亚米诺娃的学生在舞台上向观众展示她的小脚，或是跟她的崇拜者们调情。莎士比亚有他自己不同的目的，他的目的你浑然不知，所以你也就没法让我们看明白了。可惜的是，我们的艺术经常被这么利用，满足演员自己的私欲。你利用它来展示你的美貌。其他人利用它要么是赢得声誉，要么是谋得钱财，要么是在事业上有所成就。在我们这个行业里，这些都是普遍现象，所以我想尽早制止你们染上这种习气。

"现在你们要牢牢记住我下面所说的话：剧场，由于演出都是当众进行的，并且舞台效果往往是光彩夺目的，所以会吸引很多人，而有些人仅仅是想借此展示美貌或赢得虚名。他们往往利用公众的无知和某些人的不良癖好，采用吹捧、勾心斗角等与艺术创作无关的手段来满足自己的欲望。这种利用艺术的人是艺术的死敌。我们得采取最严厉的措施来打击这种人，假如改造不成功，那只好把他们赶下台去。因此，"说到这里，导演转向桑娅，"你必须下定决心，只此一次机会，你来这里到底是为艺术服务，为艺术献身的呢，还是利用艺术来达到个人目的呢？"

"不过，"托尔佐夫把目光转向我们大家，接着说，"我们只是在理论

上把艺术划分为不同的类别。在实际操作中,所有的表演派别都是融在一起的。确实,我们经常会看到有些伟大的艺术家,由于个人弱点,会使自己的演技沦为匠艺;而有些匠艺演员的表演偶尔也会升腾到真正艺术的高度。"

"在同一场演出中,我们会看到演员有真正体验的时候,也会有利用表现主义、匠艺和利用艺术的时候。这也是为什么作为演员要区别这些艺术界限的原因。"

听了托尔佐夫的解释,我算是明白了一件事:"考核演出给我们造成的伤害比带来的益处大得多。"

"不是这样的,"导演听了我的话,反驳说,"考核演出让你们知道,在舞台上哪些东西是绝对不能有的。"

讨论课结束了,导演宣布说从第二天起,除了跟他上课之外,我们开始常规的训练课,目的是训练我们的声音和形体,包括声乐、体操、舞蹈和击剑等。这些课程每天都有,因为人体肌肉是需要长时间系统、全面的训练才能得到发展的。

第三章　舞台动作

1

今天是个大日子！今天是我们第一次真正上导演的课。我们在学校剧场集合，剧场的面积不大，但设施非常齐备。导演来了，他仔细地盯着大家看了一圈，然后说："玛利亚，请到舞台上来。"

可怜的女孩吓坏了。她站起来就跑想要躲起来，那样子让我想起了受惊的小狗。最后我们大家逮住了她，把她拖到导演跟前，导演哈哈大笑，乐得像个孩子。玛利亚双手捂脸，不住地重复着她的口头禅："哦天啊，我做不到！哦天啊，我好怕！"

"来，冷静一下，"导演盯着她的眼睛，跟她说，"咱们来演一小段戏。剧情是这样的。"导演仿佛没有看见这位年轻女子的恐惧。"幕布升，你坐在舞台上。就你一个人。独自坐在那儿，坐着，就一直在那儿坐着。最后幕布又下降。就是这么一出戏。没有比这更简单的了，对吧？"

玛利亚没有说话。于是导演挽着她的胳膊，也一句话都不说，直接把她带到舞台上。我们忍不住哈哈大笑起来。

导演转过身，轻声跟我们说："朋友们，你们现在是在课堂上。玛利亚现在正处于她艺术生涯的一个非常重要的时刻。大家要学会在该笑的时候才笑，有该笑的事情再笑。"

托尔佐夫把玛利亚带到舞台中央。现在大家都一声不响地坐着，等待着幕布升起。

幕布慢慢升起来了。玛利亚坐在舞台中央靠前一点的地方，她的双手还是捂着脸。

庄严的气氛和漫长的沉默仿佛也都变得触手可及。她觉得必须要做点什么才行。

第三章 ｜ 舞台动作

她先是从脸上移开一只手，然后另一只手也放了下来。但与此同时她的头垂得更低了，我们只能看到她的后颈窝。然后是一阵令人难过的停顿。这太痛苦了，但是导演很坚决的样子，他在默默等待。玛利亚感觉到了越来越紧张的气氛，她向我们人群中望了一眼，但是立马又扭过头去。她不知道该往哪里看，也不知道该做些什么。她开始变换姿势，一会这样坐，一会那样坐，感觉姿势怎么坐都不对。她把身体往后仰，然后又坐直，然后又往前倾，她用力拉扯她的短裙，眼睛死死地盯着地板上的什么东西。

过了很长一段时间，导演总算可怜她，终于做了一个手势，幕布降了下来。我赶紧跑到导演面前，因为我自己也想试试这个练习。

我也被带到了舞台中央。这不是真正的演出，然而我脑子里满是一些自相矛盾的想法。在舞台上，那我就得表演，然而我的内心却要求我呈现出孤独的状态。有一个我在说你要去取悦观众，这样他们才不会觉得沉闷，另一个我却说不要去理会观众。我的双腿、胳膊、脑袋和身子虽然都是按照我心所想在行动，但是他们好像又自作主张地加了一些动作进去。你只不过想动一下手或脚，结果全身都扭捏地做起动作来了，弄得好像要摆姿势拍照一样。

真是奇怪！我只上过一次舞台，不知怎么的，我发现在舞台上，要想自然地坐着还真不容易，一不小心动作就做作起来。我想不出来该干些什么。下来之后其他人告诉我说，我在台上一会儿显得呆笨呆笨的，一会儿又看起来很搞笑，一会儿局促不安，一会儿又歉意连连。导演却一直不肯喊停。在我之后，导演又让其他人做了同样的练习。

"接下来，"他说，"我们来进行下一步的内容。之后我们还会回到刚才的练习上来，学习如何在舞台上就座。"

"我们刚才不是已经坐了嘛？"学生们都不解地问。

"啊，不，"他回答说，"你们并没有做到随意地坐。"

"那我们该怎么坐呢？"

导演没有回答我们的问题，他只是迅速起身，麻利地走上舞台，重重地一屁股坐在扶手椅上，就像在自己家里一样，然后就坐在那里休息。他没

有刻意做作地干什么，但是他就那么简单地坐着却吸引了我们的注意力。我们看着他，并且想知道他心里到底在想些什么。他微微一笑，我们也跟着笑了。他陷入沉思，我们也迫切想了解他的心事。他盯着什么东西在看，我们感觉自己也必须得看清楚到底是什么引起了他的注意。

如果是在日常生活中，我们是不会对托尔佐夫如何落座、保持什么坐姿特别感兴趣的。但是不知道为什么，他在舞台上这么做的时候，就特别引人注目，单是看他那么坐在那里都让人觉得赏心悦目。

而其他人在舞台上坐着的时候，大家就没有这种感觉。我们既不想去看他们，也没兴趣想要知道他们心里究竟在想些什么。台上人的无助的神情和取悦人的欲望显得特别可笑。然而导演呢，虽然他对我们漠然无视，而我们却被他深深地吸引。

奥秘到底在哪里？托尔佐夫直接告诉了我们：在舞台上所做的一切，都有一定的目的。哪怕是静静地坐在那里，也要有特定的目的，而不是单坐在那里给观众看。也得有权利坐在那里才行，所以这事儿没那么简单。

"那现在，我们再重新练习一下吧。"导演说着，不过他并没有离开舞台，"玛利亚，到我这儿来。你跟我一起来演。"

"跟您一起！"玛利亚惊叫了一声，跑到舞台上去。

她又一次坐在舞台中央的扶手椅上，她还是神情紧张，焦虑地等待着什么，下意识地动来动去，扯她的裙子。

导演站在她旁边，好像在笔记本里认真地翻看什么东西。

与此同时，玛利亚也慢慢地平静下来，眼睛盯着导演看他在找什么。她怕她会打扰到导演，她就默不作声等着他下一步的指示。她的姿态自然极了。她那样子看起来还真好看。舞台烘托出了她的好形象。时间就这么悄悄地过去了。然后幕布降了下来。

"你感觉怎么样？"他们两人回到了观众厅，导演问玛利亚。

"我？这么说，我们就算把戏演完了？"

"当然。"

"哦。但是我还以为……我刚才就坐在那儿，还等着您在笔记本里查什

么东西，查到了好告诉我该做什么呢。可是，我什么都没演啊。"

"这就是最好的地方，"他说，"你坐在那里，等着，然后什么也没演。"

然后导演转向我们大家。"你们觉得哪种好些？"导演问，"像桑娅那样坐在舞台上展示你的小脚，还是像格里沙那样展示你的好身材，还是为了某种目的坐在那里，即便这个目的很小，小到只是等待什么事情发生？这后一种情况可能本身并没有什么趣味可言，然而生活本来就是这样。相反，如果刻意去展示自己反倒会把你带出体验艺术的领域。"

"在舞台上，你必须要做动作。动作、活动是演员要遵循的戏剧艺术的基础。"

"可是，"格里沙禁不住插了一句，"您刚才说了动作是必需的，但是，像我那样，在舞台上展示手脚或身材就不是动作，而像您那样只是坐在那里，手指都不用动一下，就是动作了吗？在我看来，您是没做任何动作的呀？"

我大着胆子打断了他的话："我不知道导演的算是做了动作还是没做动作，但是我们大家应该都觉得他的所谓不动要比你的动有意思得多。"

"你看，"导演平静地对格里沙说，"坐在舞台上的人，他外在的静止并不意味被动。你可以坐在那里一动不动，而实际上却是不停地动着。当然也可以是不停地在动，而实际上想表达的是静止。通常，身体之所以不动是由于内心强烈的情感所引起的，而这些内在活动才是艺术上最重要的东西。艺术的精髓不在于它的外部形式，而在于它的精神内涵。所以刚才我说的话可能得稍作修改，要这么说才行：舞台需要动作，要么是外部动作，要么是内部动作。"

"今天我们再来演一出新戏吧。"导演今天一走进教室，就对玛利亚说。

"戏的内容大概是这样的：你的母亲失业了，收入也就没有了。她甚至没有什么东西可以变卖，来供你付戏剧学校的学费。交不起学费，所以你明天就得离开学校了。不过这时有个朋友出手相救。她没有现金，就给你带来了一枚宝石胸针。她的慷慨大方让你非常感动，你感激不尽。你能接受她的馈赠吗？你拿不定主意。你试着拒绝。但是朋友把胸针往窗帘上一别，就走了。你追着她跑出房间，跟到走廊，在那里有很长的一段戏：劝说、谢绝、泪水和感激。最后你终于决定了接受赠礼，你的朋友走了，你回到房间去取胸针。但是——胸针在哪里呢？难道有人进来把它给拿走了吗？在这种合租房间里，这种事是很有可能发生的。接下来就是一场小心翼翼、颇伤脑筋的寻找宝石胸针的戏。

"现在你到台上来。我把胸针别在幕布上，你就开始寻找。"

不一会，导演说他准备好了。

玛利亚一下子冲到舞台上，好像后面有人在追她一样。她跑到舞台边缘，又退回去，双手抱着头，惊惧得浑身打颤。然后她又跑到台前，接着又退回去，不过这次换了一个方向。然后她又冲到舞台前方，抓住幕布的褶皱，死命地乱摇，最后她甚至把头都埋在了幕布里。她想通过这些动作来表示她是在寻找胸针。结果没找到，她飞快地转身，冲下了舞台。她边往下冲，还边时而抱头时而捶胸，显然是想表达人物当下的悲痛心情。

而坐在观众厅的我们个个都差点笑出声来。

过了一会，玛利亚得意扬扬地跑回来了。她的眼睛闪闪发光，脸颊也红彤彤的。

"你感觉怎么样？"导演问她。

"啊，真是太好了，好得没话说。我真是太开心了。"她大声说着，在座位旁边兴奋得蹦蹦跳跳的，"感觉就像是我的处女秀，在舞台上好自在。"

"那很好，"导演表示赞许，"但是胸针在哪儿呢？拿给我。"

"啊，对了，"她说，"我把这个给忘了……"

"这就相当奇怪了。你找得那么起劲，还会把它给忘了！"

我们还没回过神来，玛利亚就又登上了舞台，她在幕布的褶皱间仔细地

第三章 ｜ 舞台动作

搜寻起来。

"记住一件事情,"导演告诫她说,"如果胸针找到了,你就有救了,你还可以继续去上学。如果找不到,你就得离开学校。"

玛利亚脸上的表情一下子紧张起来。她的眼睛盯在幕布上,每一个褶皱,她都从上到下仔仔细细、一处不落地查看一遍。这一次她的寻找速度慢了很多,但是我们大家都觉得她一分一秒都没有浪费,她是真的忧心,虽然她并没想着要去表现这种忧心。

"哎,到底在哪儿呢?哎,我把它给弄丢了。"

她喃喃自语。

她把幕布的所有褶皱都看遍了,最后她绝望而惊恐地大叫了一声:"它不见了。"

她的脸上满是忧虑和悲伤。她一动不动地站在那里,她的思绪仿佛也飘到了远方。看得出胸针丢失给她造成了沉重的打击。

我们望着舞台,都屏住了呼吸。

最后导演说话了。

"第二次寻找之后,现在你是什么感觉?"导演问。

"我是什么感觉?我不知道。"她整个人还有点呆滞,她边试着回答导演的问题,边耸了耸肩,她的眼睛还不自觉地停留在舞台地板上。"我找得好辛苦。"隔了一会,她幽幽地说。

"是的。这一次你是真的在找,"导演说,"但是你第一次干了什么?"

"哦,第一次时候真是太兴奋了。"

"哪种感觉更合你意?第一次,你在舞台上跑来跑去撕扯幕布的时候呢?还是第二次,你平静地在幕布褶皱间寻找胸针的时候呢?"

"那当然是第一次的时候啦!"

"不。你不用想着法儿让我们相信你第一次是在寻找胸针,"他说,"你当时想都没想起这回事。你只是在寻找痛苦,为了痛苦而痛苦。"

"但是第二次你确实是在找了。我们大家都看得出来,我们明白,也都相信,因为你当时真得心烦意乱,惊慌失措。

"所以第一次寻找很糟糕，第二次寻找很好。"

这一判定让玛利亚有点吃惊。"啊！"她说，"可是第一次寻找，我可是很卖命。"

"那都不算数，"导演说，"你的卖命只会干扰你的寻找。在舞台上，不能只为了奔跑而奔跑，为了痛苦而痛苦。也不能为了做动作而泛泛地做动作，做动作要有目的。"

"而且要真实。"我加了一句。

"是的，"导演表示赞同，"现在，大家都到台上来，我们来试试。"

我们大家都走上台去，但好长时间都不知道该做些什么。我们觉得必须得给观众留下印象，但是又想不出到底有什么可以引起观众注意的。我开始表演奥赛罗，不过很快就演不下去了。李奥呢，一会演贵族，一会演将军，一会又演农民。玛利亚到处乱跑，抱头抚胸来表达她的悲戚之情。保罗坐在椅子上，摆出哈姆雷特式的姿势，装出一副不晓得是悲伤还是幻灭的样子。桑娅在那儿扭捏作态，她旁边的格里沙在向她求爱，用的是舞台上最陈旧的那种求爱方式。尼古拉斯·乌姆诺夫科和达莎·蒂姆科娃像往常一样，远远地躲在舞台的一个角落，我往那边一看，刚好看到他们呆滞的目光和呆板的身姿，我禁不住要替他们叹息一声。他们正在演易卜生的《布兰德》里的一场戏。

"来，咱们来总结一下你们刚才的表演，"导演说，"先从你开始吧。"导演指的是我，"还有你和你，"他指了指玛利亚和保罗，"来，坐在这边的椅子上，好让我可以看得更清楚。现在你们再来演一下刚才你们想表达的情绪，你是嫉妒，你是痛苦，还有你是悲伤，就单独来演出这种情绪来。"

我们坐下来，然后立马就意识到了我们的处境很可笑。在舞台上走动着，像野蛮人一样咆哮的时候，还有可能看得出我是在干什么，但是现在让我坐在椅子上，没有任何肢体动作，一下子就能看出我演得是有多荒诞。

"现在你们怎么想？"导演问我们，"演员能不能坐在椅子上，没来由的嫉妒、痛苦或悲伤吗？当然不能。以后要永远记住：在舞台上，不管是

什么情况下，都不能为了激起某种感情而硬做出动作来。如果忽视了这一原则，结果只会是最令人讨厌的做作。要做动作的时候，不要强迫我们的情感和情绪。千万不要为了嫉妒而嫉妒，为了爱而爱，为了痛苦而痛苦。所有这些情感都是我们之前的经历造成的结果。尽力想一想当时的情景，然后情绪自己就来了。强装出来的激情、生造出来的形象以及机械呆板的表演，这些都是我们这个行业常见的错误。你们必须要摒弃这些做作的弊端。不要去表演激情，也不要抄袭外形。必须要真实地体验到激情，体验到人物形象。要让人物在你的表演中自然而然地体现出来。"

然后瓦尼亚建议说，如果舞台不是这么空荡荡的，周围有道具，家具呀，壁炉呀，烟灰缸之类的话，我们可能会演得好一点。

"好的。"导演表示同意，这节课也就到此结束了。

3

今天的课按照安排还是在学校剧场里上，不过我们到的时候，发现通往观众席的门是关着的。还好，直接通往舞台的那扇门是开着的。进去一看，我们惊奇地发现自己走进了一间前厅。前厅后面是一间布置得很舒适的小客厅。客厅里有两扇门，一扇通往餐室，再往里面有个小卧室，另一扇通往一条长长的走廊，走廊的一侧是灯火辉煌的宴会厅。整座宅子都是从仓库里各出戏的道具拿来布置起来的。舞台的大幕没开，并且用家具挡着。

我们丝毫没感觉到自己是在舞台上，大家行动随便，无拘无束，就好像在自己家里一样。我们先参观下各个房间，然后就三三两两地坐下来开始聊天了。我们所有人都没意识到已经开始上课了。最后导演提醒我们说，我们到这儿是来上课的，不是谈天的。

"那我们该做点什么呢？"有人问。

"跟昨天一样。"导演回答。

但是我们还是自顾自地站在一边，没有动。

"大家这是怎么了？"导演问。

保罗说话了："我真的不知道该怎么做，真的。突然，没有理由的让做动作……"他停住了，感觉有点茫然。

"如果大家觉得无缘无故没来由地做动作不舒服的话，那么，找个理由吧，"托尔佐夫说，"我没有给你们任何限制。只要别再像木头桩子一样站在那儿不动就行。"

"可是，"有人大起胆子接着说，"那不就成了为了表演而表演了吗？"

"不，"导演纠正说，"从现在开始，我们的表演都是有目的的。你们昨天要求的布景，现在也都有了；你们就不能找出点内部动机来做出些简单的动作吗？比方说，我喊你，瓦尼亚，去把那扇门关上，你会不去吗？"

"关门啊，当然没问题。"我们看都还没看清楚，瓦尼亚就走上去，砰的一声把门甩上就回来了。

"我所说的关门不是这个意思，"导演说，"我说的'关'门，是想让你把门关上，然后风就吹不进来，或者是隔壁房间的人就听不到我们所说的话。而你所做的只是把门关上，心里没想着为什么要把门关上，这样关门它很有可能又会被弹开，这不，你看，门真的又开了。"

"关不上，真的，这门关不上。"瓦尼亚说。

"如果有难度，多花点时间，仔细地执行我的要求。"导演说。

这一次瓦尼亚终于把门给关好了。

"也让我演点什么吧。"我请求导演。

"你自己想不出演点什么吗？那儿有壁炉和木柴，去把火生起来。"

我照导演的话去做，把木柴放进壁炉，但是没找到火柴，我衣服口袋里，壁炉台上都没有。所以我走过去，跟导演说明遇到的难题。

"你到底要火柴干什么？"导演问我。

"生火呀。"

"那壁炉可是纸做的。你是想把这剧场都给烧了吗？"

"我只是想假装生火。"我解释说。

他伸出一只手，掌心向上。

第三章 | 舞台动作

"要假装生火,用这假想的火柴就足够了,拿去。难道问题的关键是划火柴吗!

"你如果要出演哈姆雷特,经过一连串错综复杂的心理活动,到了哈姆雷特真刺杀国王的那一瞬间,你觉得手里非要握着一把和实物大小一样的剑吗?如果没有剑,你的戏就演不下去了吗?既然没有剑你可以杀死国王,那么没有火柴也可以生得了火。你需要点燃的是你的想象力。"

我接着又去假装生火。为了拉长表演时间,我让那虚构出来的火柴熄灭好几次才终于点着,虽然我划的时候还尽量用手挡着。然后我还装着去看壁炉里的火,感受它的温度,但是我做不到。不一会儿我就感到厌倦了,所以我得想点其他的事情来做。我开始搬动家具,整理房间里的东西,但是这些动作毫无由头,所以做出来也是机械生硬的。

"这一点没有什么奇怪的,"导演解释说,"如果你的表演没有内在依据,你的注意力就没办法集中。随便摆放几张椅子是花不了多长时间的,但是如果你是要宴请客人,这些客人需要按照不同的座次入席,那么你摆放椅子就得满足这一特定目的,这样的椅子摆放可就要花些时间了。"

但是我的想象力已经枯竭了。

导演看到其他人也都停下来了,他把我们召集到客厅里。"你们自己不觉得不好意思吗?如果我喊来十几个小孩,告诉他们这是他们的新家,你会看到他们不时迸发的想象力。他们会想出很多游戏来,并且是真的在做游戏。你们就不能像他们一样吗?"

"这说起来简单,"保罗不禁抱怨起来,"但是我们又不是小孩子。他们是天然地喜欢玩,而我们是被迫在玩。"

"当然,"导演回答说,"如果你不想或不愿从心底擦出火花来,那我也没什么可说的了。真正的艺术家是渴望自己在内心体验到一场与身边不同的更深刻、更有意思的生活的。"

格里沙插了一句:"如果大幕一开,看到观众,我们表演的欲望也就来了。"

"不是那么回事,"导演语气坚决地回答道,"如果是真正的艺术家,没有这些细枝末节,他们也有表演的冲动。现在,说老实话,到底是什么妨

碍了你们做表演？"

我解释说，生火、搬动家具、开门或是关门，这些动作我都做得来，但是这些动作没有后续内容，所以我的注意力就没有办法集中。如果一个动作接着另一个动作，然后是第三个动作，那就自然多了，气氛也就能调动起来了。

"一句话，"导演总结道，"你觉得你需要的不是这种短促的、外在的、半机械的动作，而是更广泛、更深层、更复杂的动作，是吗？"

"也不是，"我回答，"让我们演点虽然简单但是有意思一点的动作就行。"

"你是想说，"导演也有点懵了，"这都得靠我吗？要寻找表演的内部动机，要考虑表演的场景和为什么而演，这些都得靠你们自己。就拿开门关门这个例子来说吧，还有比这更简单的吗？你们又会说，太没意思，太机械了。"

"那我们假设这是玛利亚的房子，以前这里住着一个男人，后来这个男人疯了。他们把这个疯男人带到了精神病院。结果他逃了出来，现在就躲在那扇门后面，你该怎么做？"

这个问题一出，我们的整个内在目的也随着导演的描述而有所改变。我们不用再多想如何去拉长表演时间，也不再担心外形会如何。我们的全部心思都放在了眼前的问题上，琢磨着我们接下来所做的动作该达到什么样的目的，实现什么样的目标。我们开始估摸自己离门的距离有多远，开始寻找接近门的安全路线。大家还都仔细查看周围环境，万一疯男人破门而入的话，该从什么地方逃离。我们的自卫本能感知到了危险，开始找办法来主动应对。

不知道是不小心还是故意为之，瓦尼亚关了门之后本来是靠在门背后的，听完导演的话，他一个箭步弹开往别的地方跑，我们也跟着他跑，女孩们吓得叽叽喳喳乱叫，跑到隔壁房间去了。最后我钻到桌子底下，手里还拿着一个很重的铜质烟灰缸。

到这里还没完。那扇门现在是关上了，但是没上锁。因为没有钥匙，所以我们能做到的最安全的办法就是用沙发、桌子和椅子把门给堵上，然后打

电话给医院，让他们安排人来把疯男人弄回去继续关起来。

即兴演出很成功，这让我情绪一下子高涨起来。我走到导演跟前，恳求他再给我一次表演生火的机会。

导演不假思索地跟我说，现在玛利亚继承了一笔遗产，这座房子是她的了，她邀请了所有的同学来庆祝乔迁之喜。其中有位同学，他跟卡恰洛夫、莫斯克文和列昂尼多夫是老相识，他答应要带他们来参加宴会。虽然屋外已经很冷，但是集中供暖还没开始，所以房间里冷飕飕的。能不能找到生火的木柴呢？

总算从邻居那里借来了几根木棍。一小堆火生起来了，但是烟子太重，只好把它扑灭。天也越来越晚了。又生了一堆火，但是木柴太湿，根本点不着。而客人随时都要来了。

"好了，"导演继续说，"假如实际情况如我刚才所说的那样，你会怎么办？"

表演结束了之后，导演说："今天我可以告诉大家，你们的表演终于有了动机。你们知道了舞台上的所有动作都必须有内心依据，要合逻辑、讲连贯、求真实。第二点就是'假如'就像是一柄杠杆，它可以把我们从现实世界提升到想象的王国中去。"

4

今天，导演接着跟我们历数"假如"的各种功能。

"这两个字有其独特之处。一旦感知到了它的神奇力量，你的内心立马就能感受到由它引起的刺激。

"还要指出一点，由'假如'引起的刺激来得轻松又简单。我们练习中出现的那扇门，可以立马变成防御工具，你们的主要目的，所有的注意力都放在自我防御上了。

"可能出现的危险总是会让人激动。它就像是随时会引起发酵的酵素。

对于门和壁炉这样的无生命的物体，只有当它们与其他因素联合起来，跟我们自己紧密相关的时候，它们才会让我们兴奋或紧张不安。

"另外还要注意一点，这种内在刺激是自然生发的，并且不带欺骗性。我并没有跟大家说门后面有个疯男人。相反，使用'假如'这两个字，我清楚明白地让大家了解到我所说的都只是一个假设而已。我想达到的目的就是让你们说说假如我说的疯男人是事实的话，你们会怎么做，让大家感受到处于这种假定情况下所有人都会有的感受。你们也没有被强迫或自己迫使自己把这个假设当成事实，而只是就把它看成假设而已。

"如果我没有向大家坦诚相告，并且跟你们发誓说门背后真的有一个疯男人的话，你们会怎么办？"

"这明显是骗人的，我才不会相信。"我回答说。

"而有了'假如'的独到之处，"导演解释说，"没有人强迫你去相信或不相信什么。所有事情都是清清楚楚、明明白白的。人家给你们提出一个问题，也就希望你们能老老实实地给出确切答案。"

"所以，'假如'效果的奥妙，首先就在于它不是使用恐吓或强迫手段，或者是迫使演员去做动作。正相反，它是通过诚实的手段，鼓励你去相信这种假设的情景。这就是为什么，在你们的练习中，情绪来得那么自然的原因。

"接下来我要说的是'假如'的另一个特质。它可以激起演员的内心和外在活动，并且是通过自然的手段。因为你们是演员，你们不能只是简单地回答问题。你们必须通过动作来迎接挑战。

"'假如'的这一重要特性跟我们这派艺术的一个基本原则——创作与艺术中的活动——是紧密相关的。"

5

"你们当中有些同学很想把我昨天所说的立即投入实践，"今天导演直

第三章 | 舞台动作

接说,"这很好,我也很乐意满足大家的愿望。我们现在就把'假如'运用到角色中去。"

"假设你们要演一出契诃夫的小说改编的短剧,内容是关于一个无知的老农,他把铁轨上的螺帽拧下来当作鱼线的沉子用了,他因此被审判并受到了严厉的惩罚。这个虚构的故事可能会走进某些人的意识,大多数人只会觉得这是一则'可笑的故事'而已。他们永远都不会哪怕是瞄一眼隐藏在笑声背后的法律和社会悲剧。而出演其中角色的演员就不能笑了。他必须自己要想通,更重要的是要感受到作者写这个故事的原因,不管这个原因是什么。你们会怎么处理?"导演停顿了下来。

学生们也都保持沉默,静静地思考了一会。

"在心有疑虑,对思想、情感和想象力没有把握的时候,要记住'假如'。作者写这个作品也是从'假如'开始的。他跟自己说:'假如一个头脑简单的老农,外出钓鱼的路上,从铁轨上拧下来一颗螺帽,会怎么样呢?'现在大家也问问自己这个问题,并且再加一个'如果这个案子由我来判的话,我该怎么判呢?'的问题。"

"我会宣判他有罪,"我毫不犹豫地回答。

"为什么?因为鱼线上的沉子?"

"因为他盗窃螺帽。"

"当然,人不能偷盗,"托尔佐夫表示赞同,"但是对于一个完全没有意识到问题严重性的人,你能判他很重的罪吗?"

"必须让他知道他的行为有可能会引起火车脱轨,会害死几百个人的。"我反驳道。

"就因为一枚小小的螺帽?你永远也没办法让他相信这一点的。"导演也在争辩。

"演员也只是在扮演角色,他知道自己的行为本质的。"我说。

"如果扮演农夫的演员很有天分,他可以通过他的表演向你证明他根本不觉得自己有罪。"导演回答。

讨论继续进行,导演使用任何可以使用的证据来为被告人,也就是那位

老农辩护。到最后，导演说得我也有点动摇了。我的心思被导演看出来了，他接着说："你的心理变化有可能也正是法官所经历的。如果是你来出演法官的角色，类似的情感会让你跟这个角色很接近。

"要实现演员和他所扮演的角色间的亲密联系，就需要增加一些让剧情更加充实的具体细节。由'假如'营造出来的环境，就是起源于演员的真实情感，然后环境反过来又会对演员的内心活动产生强大的影响。一旦你的内心与你的角色之间建立起了这种联系，你就能感知到那种内部刺激。有了演员自己的亲身生活体验，无非再添加上一些偶发事件，你自然就会真切地理解舞台上该如何表演。

"以这种方式来完成整个角色，那么你就塑造出了一个全新的生活。

"如果能把角色放进剧本所营造的环境中去，由此生发的情感就会在这个虚构的人物的动作中自然而然地表达出来。"

"那他们是有意识的还是无意识的？"我问。

"你自己去体会吧。表演中重温每一个细节，然后再来看哪些本质是有意识的，哪些是无意识的。你永远都解不开这个谜的，因为哪怕是极其重要的瞬间，你也是根本都记不住的。他们会，整体或部分地，自然而然地生发，然后又在无意识的状态下悄无声息地溜走。

"不信的话，你可以去问一个演员，在成功地演出了之后，问问他在台上的时候是什么感觉，然后都表演了什么。他一准回答不上来，因为他根本意识不到都经历了什么，也记不住很多重要瞬间。你从他那里能够得到的答案就是，他在舞台上感觉很舒服，跟其他演员配合得轻松融洽。除了这些，他告诉不了你任何东西。

"你如果跟他描述他在台上的表演的话，他自己都会感到很惊讶的。他会逐渐意识到他在台上所做的完全是无意识的表演。

"从这一点我们可以得出一个结论：'假如'可以激发我们极具创造力的潜意识。另外，它帮助我们实现我们这派艺术的另一个基本原则：通过有意识的技巧来实现无意识的创作。

"到此为止，我向大家解释了'假如'的使用跟我们表演流派的两个基

本原则之间的关系。其实它与我们这派艺术的第三个原则的关系更加紧密。伟大诗人普希金在他未完成的关于戏剧的文章中提到了这一点。

"在其他因素中，普希金曾写道：'规定情境中感情的真挚和情感的真实——这正是对戏剧家的要求。'

"我顺便补充一句，这也正是我们对演员的要求。

"深入思考一下这句话，之后我会给大家一个生动的例子来解释'假如'是如何帮助我们完成普希金的遗训的。"

"规定情境中感情的真挚和情感的真实。"我用各种语气重复念着这句话。

"暂停一下，暂停一下，"导演说，"你没有理解这句话的内在含义，只这么重复说，都把这句话弄成陈词滥调了。如果不能从整体上领会这句话的全部思想，那就把它切分成几个部分，然后逐步去理解。"

"但是到底'规定情境'这个说法是什么意思？"保罗问。

"指的就是剧本的主题、剧本依据的事实、事件、时期、故事发生的时间和地点、生活条件、演员和舞台监督对于剧本的解读、舞台调度、制作、舞台布景、服装、道具、灯光和音响效果等，演员塑造角色时所给定的情况全部都要考虑进去。

"'假如'是起始点，规定情境是其发展。两者互为存在，谁也离不开谁，一方会从另一方那里获取力量。不过，两者的功效也有所不同：假如唤醒沉睡的想象力，而规定情境则为假如本身奠定基础。它们两者互相帮助创造内部刺激。"

"那么'感情的真挚'又是什么意思呢？"瓦尼亚饶有兴趣地问。

"正如其字面所表达的意思——活生生的人类情感，演员自己也曾经历过的感情。"

"那么还有，"瓦尼亚接着问，"'情感的真实'又是什么意思？"

"'情感的真实'并不是指真实的情感本身，而是跟真实的情感类似，不是直接地表达情感，而是在真实内在情感的驱使下去表达情感。

"在具体实践中，这几乎也是你们要沿袭的程序：首先，你要根据自己的方式来想象由剧本本身、导演的制作和你的个人艺术构想所提供的'规定

情境'。所有这些因素会为你所要饰演的角色提供一个大概的轮廓,并且也给定了角色周围的环境。这需要作为演员的你们要真的相信有这么一种生活存在的可能性,你们还要去适应这种生活,感觉自己能走近这种生活。如果能成功地做到这一点,你会发现'感情的真挚'和'情感的真实'会自然而然地在你内心形成。

"不过,在使用我们这派艺术的第三原则的时候,忘掉你自己的情感,因为它们大体上都是无意识的,不会屈从于直接命令。所以把所有的注意力都放在'规定情境'上。它们通常也都是触手可及的。"

这堂课接近尾声了,导演说:"我现在来对早先所说的'假如'做一点补充。'假如'的力量不仅依赖其本身的细致到位,也依赖规定情境所设定的轮廓是否细致清晰。"

"但是,"格里沙禁不住插嘴,"如果所有事情都由其他人给演员准备好了,演员还能做什么呢?关注一些琐碎小事?"

"你想表达什么?琐碎小事?"显然导演有点不满意这个问题,"你觉得相信别人虚构出来的故事,并赋予它生命,这是琐碎小事吗?你难道不知道根据别人给定的主题来进行创作要比自己自行创作要难得多吗?但是我们知道有很多蹩脚的剧本由于伟大演员的重新创作而在全世界获得了声誉。我们还知道,莎士比亚就重新创作过别人的小说。这也是我们要对剧作家的作品所要做的。我们将隐藏在作者文字中的未尽之意表达出来;我们将自己的思想融入作者的字里行间中去,我们与剧中的其他人物以及他们的生活环境建立起自己的关系;我们把从作者和导演那里获取的信息通过自己全部表现出来;我们对这些信息进行重新加工,并通过我们自己的想象力对其加以补充。最终,角色在精神上和形体上都成了我们的一部分。我们的情感是真挚的,自始至终我们进行的是真正的创作活动,我们的创作与剧本的内涵紧密地交织在一起。"

"这么庞大的工程,你竟然跟我说是琐碎小事!"

"肯定不是,这是创作和艺术!"

导演说完了这些话然后就下课了。

6

今天，我们做了一系列练习，包括通过动作来解决各种问题，比如写信、整理房间、寻找丢失的东西等。我们给这些活动做了各种不同的设计，目的就是想在我们塑造的环境下来完成这些活动。

导演很看重这样的练习，他投入了很多心思，花了很长时间在这上面。

与我们每个人轮流完成了练习之后，导演说："这样大家开始走上正确的道路了。你们是通过自身的体验找到这条路的。目前不应该有走近角色或剧本的第二条路。要想明白这个起点的重要性，拿刚才大家的表演和考核时候的表演做一下比较就一目了然了。除了玛利亚和科斯佳的表演中偶有几处比较精彩的瞬间之外，其他所有人都是本末倒置了。你们都力图要在一开始就激起自己和观众强烈的情感，想要展现生动画面的同时还要展示自己的内在天资和外在美貌。这种错误的方法当然会导致失败。为了要避免这种错误，大家时刻都要记住，开始研究角色时，就要首先搜集与之相关的所有信息，并运用自己的想象力为其作补充，直到你的表演很逼真，让观众信服为止。刚开始时候，忘掉你自己的感情；当内心做好了准备，感情自然而然也就出现了。"

第四章　想象力

1

今天导演喊我们所有人到他家里去上课。我们舒舒服服地在他的书房坐定了之后，他开始说话了："你们现在已经明白了，演戏一开始就要利用'假如'，它像杠杆一样把我们从日常生活提升到想象力的层面上去。剧本，剧中人物都是作者想象力以及由作者构思出来的一系列'假如'和规定情境所创造出来的。在舞台上没有现实这一说法。艺术是想象力的作品，所以戏剧家的作品也应该是这样的。演员的目的就是通过他的技巧将剧本转变成舞台现实。在这个过程中，想象力扮演着最重要的角色。"

他指着书房的墙壁，墙壁上挂满了你可以想象到的所有舞台布景设计图。

"看，"他跟我们说，"所有这些都是我喜欢的一位艺术家的作品，可惜现在他已经去世了。他是一个怪人，他热衷于为还未写出的剧本制作布景草图。比方说，这幅设计图，是他为契诃夫生前计划写的最后一部剧的最后一幕所画的：《科考队迷失在冰冷的北极》。"

"谁会相信，"导演说，"这么一幅画，是由一位毕生从未离开过莫斯科及其周边的人所画的呢？他通过对冬天自己家周围的观察，利用故事书和科学刊物，通过照片资料就创作出了一幅北极风景。从所有这些材料中，他运用想象力就做出了一幅画。"

导演接着让我们看另外一面墙，那上面挂着一套风景画，每幅画所传达的情绪都不同。都是松树林边相同的一排漂亮的小屋，只是季节不同、昼夜不同、天气状况不同，每幅画所呈现的画面也各不相同。再往前看，画里面还是同一个地方，只是房子不见了，取而代之是一片清澈的湖水和各种各样的树木。显然艺术家很喜欢按照自己的方式处理自然和人类生活的关系。在他的画作里，他建造和'摧毁'房屋和村庄，改变当地的面貌，甚至推倒大山。

第四章 | 想象力

"这里,是一些为未问世的关于'行星间生活'的剧本所做的草图。"导演指着另外的一些素描和水彩画说,"要做出这样的画作,艺术家不仅要有想象力,还要敢大胆的幻想。"

"想象力和幻想之间有什么区别呢?"有人问道。

"想象力创造出来的是可能存在的东西,或者是会发生的事情;而幻想虚构出来的东西是根本不存在的,过去没有,将来也不会有。然而,谁又知道呢?说不定将来可能会有呢。幻想曾经虚构出飞毯,谁能想到有一天我们真的可以乘坐飞机在空中翱翔呢?所以幻想和想象力一样,对画家来说都是不可或缺的。"

"对于演员来说呢?"保罗问道。

"你觉得呢?戏剧家有没有给演员提供关于剧本所有他需要知道的消息呢?你能在百十来页的作品中将剧中人的生活全部描述出来吗?比如说,作者会足够详细地描述剧本开始前所发生的事情吗?剧本完结后,作者会告诉你接下来剧情会如何发展,幕后又会发生什么事情吗?剧作家在这方面往往都是很吝啬的。在剧本中,作者只会说'人物同上外加彼得',或者是'彼得下场了'。但是人物不会从天而降,也不可能会倏地一下消失。我们不会为一些很'泛泛的'动作行为描述买账,比如'他起床了','他兴奋地走来走去','他大笑起来','他死了'。甚至是人物特征也描述得相当简洁,比如'一个长相讨喜的年轻人,抽烟很凶'。仅从这些信息根本不足以塑造出人物的整个外部形象、行为举止或走路方式等。"

"那台词呢?只用记住台词就够了吗?"

"剧本上给的东西能完全描绘出剧中人物的性格,告诉你角色所有暗藏的想法、情感、冲动和行为吗?

"不能,所有这些都必须通过演员去补充和深化。在这一创作过程中,想象力对演员来说,起着重要的引导作用。"

就在这个时候,一位不速之客造访了我们的课堂,这是位著名的外国悲剧演员。他给我们讲述了自己的成就。他走之后,导演笑着跟我们说:"当然,他就爱吹牛。像他这么能吹,很多人还真会相信他的杜撰。我们演员已

经习惯了在舞台上用我们自己的想象来渲染补充事实,所以这种习惯也被带到了日常生活。不过,这种想象虽然在生活中是多余的,但是在舞台上却是必需的。

"说到天才,你就不会说他是在撒谎;他看待现实的眼光与我们的不同。如果他的想象力让他一会戴上了玫瑰色的眼镜,一会戴上了蓝色的眼镜,一会戴上了灰色的眼镜,一会戴上了黑色的眼镜,那么我们就因此去谴责他们,这样做公平吗?

"我必须承认,不管是作为演员还是导演,在同那些不能吸引我的角色或剧本打交道的时候,我自己也经常撒谎。在这种情况下,我的创作能力会处于瘫痪状态。我必须要来点刺激,所以我会逢人便讲我的工作让我很开心。我迫使自己搜罗出但凡有点乐子的东西,然后鼓吹一番。通过这种方法,我的想象力就会受到鞭策。独处时,我不会这么做。但是在与其他人一起工作的时候,我就得尽量为自己的谎言找托词。经常你会发现这套东西也可以被当作素材运用到角色或演出中。"

"虽然想象力在演员的工作中扮演这么重要的角色,"保罗有点胆怯地问道,"但是如果缺乏想象力的话,怎么办呢?"

"那就慢慢培养,"导演回答说,"要不然就离开舞台。不然的话他就得被导演左右,由导演按照他的想象力来弥补演员这方面的缺失,不过这样一来,演员就成了任人摆布的棋子。所以演员如果能建立起自己的想象力,不是更好吗?"

"这个,"我说,"恐怕还是很难的吧。"

"那就全得看你拥有的是哪种想象力,"导演说,"自身有主动性的想象力可以不费力气就培养起来,并且可以稳定地、不知疲倦地一直运转,不管你是醒着或者是睡着的时候。还有一种是缺乏这种主动性的想象力,不过只要稍有暗示,想象力就很容易被唤起,然后继续运转。如果是对暗示都没有反应的那种,就相当棘手了。这个时候,演员从暗示中领会到的只是外部的、表面的一些东西。对于这种情况,想象力的培养真是困难重重。除非演员下苦功夫,不然是没有成功的希望的。"

第四章 ｜ 想象力

＊　＊　＊

我的想象力具有主动性吗？

它还是可以在暗示下活跃起来的吧？它会不会自主发展起来呢？

这些问题让我久久无法平静。那天深夜，我把自己关在房间里，围着靠垫舒舒服服地坐在沙发上，我闭上眼睛，开始即兴创作。但是我的注意力一直被飞逝而过的彩色圆点分散掉，虽然我的眼睛是闭着的。

我索性把灯给关了，我猜想是灯光让我有了那样的感觉。

我该想些什么呢？我的想象力开始给我展现出一大片松树林，树木在柔和的微风中和着节奏轻轻地拂动。我好像可以嗅到清新的空气。

可是，怎么……在这一片宁静中……我听到了钟表的滴答声？……我睡着了！

可是，为什么，我意识到我想象这些东西应该不是没有目的的。

然后我登上了飞机，飞上树顶，飞过树林，飞越田地、河流、村庄……滴答，滴答，钟表还在不停地敲……谁在打呼噜？肯定不是我……难道是我睡着了……我已经睡了很久了吗……钟表敲了八下……

在家试着所做的想象力练习很失败，这让我感到很沮丧。在今天的课上，我跟导演说了这事儿。

"你的尝试没成功，是因为你犯了一系列的错误，"导演解释说，"首先，你不但没把想象力诱使出来，反而压制了它。其次，你没有找到有趣的主题，只是漫无目的地乱想。第三个错误就是你的想象太消极。主动性在想象中是至关重要的。首先是内在的，其次才是外在的动作。"

我申辩说："在某种意义上，我的确是主动的，因为我在思想上是以非常快的速度飞过树林的。"

"你舒服地躺卧在特快列车的车厢里时，你能说自己是主动的吗？"

导演说，"火车上的工作人员是在工作，而作为乘客的你只是躺着而已。当然，如果你在火车上正在进行重要的商务活动，比如洽谈生意或讨论事情，或者你是在写报告，那你还可以说自己是在做事情。回过头来再来说，在飞机上，飞行员在工作，而你什么也没干。如果是你自己在驾驶飞机，或者在拍摄地形照片，那么你可以说你是积极的。"

"我给你们描述一下我跟小侄女最喜欢做的游戏，或许能解释这个问题。

"'你在干吗？'小姑娘问我。

"'我在喝茶。'我回答。

"'如果，'她说，'你喝的是蓖麻油，那么你该怎么喝呢？'

"我不得不使劲回忆蓖麻油的味道，然后演出很难喝的样子，我演得很成功，整个房间里都是小姑娘哈哈大笑的声音。

"'你在哪里坐着？'

"'在椅子上。'我回答。

"'那如果你是坐在热炉子上，你会怎么样呢？'

"'我不得不想象自己正坐在热炉子上，我奋力挣扎着，以免自己会被烤死。我演得很好，小姑娘觉得我很可怜，竟然哭了起来：'我不想再这么玩了。'如果再继续下去，她就得要哭着结束游戏了。你们怎么就不能想出一些这种游戏来调动积极性呢？"

说到这里，我禁不住插嘴说这些都太初级了，然后接着问有没有高级一点的方法。

"别着急，"导演说，"有的是这样的机会。现在我们需要的就是这些发生在身边的简单小事所构成的练习。"

"就以我们现在的课堂作为例子来说吧。这是真实的现实。课堂的周围环境，老师，学生，一切都不变。现在假如我会魔法，我只改变一点：上课的时间。比如我说，现在不是下午三点，而是凌晨三点了的话，会怎么样。

"动用你的想象力，来解释下为什么这堂课会拖这么久。并且这一简单的环境变化会引发一系列的后续问题。你们的家人会为你担心，因为没有电话，你没办法通知他们。一个学生未能如约赶赴宴会。另一个学生住在郊

区，现在连怎么回家都还不知道，因为火车也已经停运了。

"所有这些会引发外在改变，当然大家的内心也会有所变化，这就会给你接下来要做的事情定下基调。

"或者我们可以从另一个角度来试试看。

"时间不变，还是下午三点，但是季节变化了。现在不是冬天，而是春天，空气清新，屋外阴凉地也都升温了。

"我看到你们大家都在笑了。下了课，你们就可以去散散步，四处溜达溜达了。决定一下你打算干什么，并用合理的猜想来给你的决定做解释。这样，做练习的基本要素也都有了。

"这样的例子不胜枚举，可以充分说明如何使用内心力量来改变周围的物质世界。不要试图抛弃这些东西，相反，要把它们囊括到你的想象中去。

"这种转变手法在我们的练习中是真实存在的。我们可以使用普通的椅子来框出剧作者和导演要求我们塑造的一切：房屋、城市、广场、轮船、树林等。即便我们自己都不相信这些椅子是某个特定的物体，那也没关系，因为即便不信，我们也可以产生由它引起的情绪了。"

3

今天一开始上课，导演说："至此，我们激发想象力的练习或多或少已经接触到了周围的物质世界，比如家具，或者是现实生活，比如季节。现在我想把我们的练习转移到另一个层面上去。就外部因素来讲，我们撇开现实的时间、地点和动作，直接在心里来完成练习。""现在，"导演对我说，"你想身在哪里，什么时间？"

"在我自己的房间，"我说，"晚上。"

"很好，"导演说，"如果是我要进入那个场景，当然我就得先接近你家的房子，然后上楼梯，按响门铃，总之一句话，要经历一系列动作才能最终进入房间。"

"你看到门把手了吗?你感觉到门把手转动了吗?门打开了没有?之后你面前出现了什么?"

"在我面前是壁橱和书桌。"

"左边有什么?"

"我的沙发,还有张桌子。"

"在房间里走一走,像平时一样。你在想什么?"

"我看到了一封信,并且想起来这封信我还没有回。心里感到有些不安。"

"显然你确实是在自己的房间里,"导演说,"现在你打算干什么?"

"得看是什么时间了?"我说。

"嗯,"他赞许地说,"这个回答非常合理。我们说好,就当是晚上十一点吧。"

"正是好时候,"我说,"其他人好像都已经睡觉了。"

"你为什么想要这种特别的安静呢?"导演问我。

"想要说服我自己,我是个悲剧演员。"

"你想为了这么个目的来浪费时间,真是挺糟糕的。你打算怎么说服自己呢?"

"我想,就为我自己,表演某个悲剧角色。"

"什么角色,奥赛罗?"

"不,不,"我大声说,"我再不能在自己的房间里演奥赛罗了。每个角落都跟奥赛罗有联系,这样会促使我重复以前所做过的一切。"

"那,你想演什么呢?"导演问我。

我回答不上来,因为我还没想好,所以导演又问我:"你现在在干什么?"

"我在房间里四处看。可能有些东西,有些映入眼帘的东西会给我一些提示,或许会是比较有创意的点子。"

"很好,"导演敦促地说道,"你想到了什么没有?"

"在壁橱后面,"我开始边想边说,"是一个黑暗的角落。那里有一个挂钩,好像正好可以供人上吊。如果我想吊死自己的话,那么我该怎么做呢?"

第四章 ｜ 想象力

"接下来呢？"导演鼓励我说下去。

"当然，首先，我需要找到条绳子、皮带，或者其他什么带子……"

"现在你又准备干什么呢？"

"我在翻箱倒柜地找带子。"

"找到没有？"

"嗯，找到带子了。但是可惜的是，挂钩钉得太低，我的脚还够得着地面。"

"那太不方便了，"导演说，"找找有没有其他挂钩。"

"没有找到可以经得起我体重的挂钩。"

"那这么说，你继续活下去可能会好点。找一些有意思的事情让自己忙起来。"

"我的想象力已经枯竭了。"我说。

"这不足为奇，"导演说，"因为你的故事情节没有逻辑，所以要想在自杀这件事上得出一个合乎逻辑的结论是非常难的。因为你考虑想在表演中做一些变动。这只能解释为，在面对一个会导致愚蠢结论的可疑假设时，你的想象力消退了。"

"不过这个练习还是向你们展示了一个使用想象力的新方法。当然这是在一个你完全熟悉的环境下进行的。那现在如果要求你去想象一幅完全陌生的生活画面，你会怎么做呢？

"假如你要做一次环球旅行。你不能仅从'某种程度上'、'一般来说'或者'大概'来考虑问题，因为在艺术中不允许有这种概念出现。你必须为了这一伟大事业考虑所有细节，要始终讲逻辑、讲连贯。这样才能帮助你们不会让不现实、不可靠的幻梦远离坚定而稳固的事实。

"下面我想给大家解释下，对于我们刚刚做的这些练习，你们可以怎样在各种不同的组合和变体中使用。你可以跟自己说：'我只是一个普通观众，坐在一旁看看在我不参与这种想象生活的时候，我的想象力会为我绘出怎样的图画。'

"或者如果你参与到想象生活中去，你在心理上描绘出你的同伴，以及与同伴相处的自己，不过这样一来你又成了消极的旁观者了。

"到最后，你会为仅仅只是作为旁观者而感到厌倦，你也想参与其中了。然后作为想象生活的积极参与者，你已经不能看到自己，而只能看到你周围的东西了。你们会在内心对周围的一切都有所反应，因为你真正参与其中了。"

4

今天，一开始上课，导演就跟我们讲述如果剧作家、导演或其他与剧作制作相关的人略去了我们演员需要知道的信息的时候，我们通常该怎么做。

我们必须，首先，要有一系列连续的规定情境，我们的练习就是在这些规定情境中进行的。其次，我们必须要有与规定情境紧密相关的连续的心理视像，规定情境会给我们提供插图一样的说明。在舞台上的每一个瞬间，在剧本情节发展的每一个瞬间，我们必须不单要观察我们周边的外部环境（剧作的整个物质背景），还要观察为了诠释角色而想象出来的环境对我们内心产生的影响。

舞台上的表演形成一系列连续的图像，就像是放电影一样。只要我们一直在创作表演，电影就会徐徐展开，投映在我们内心视像这块荧幕上，我们在其中活动的环境也变得生动起来。并且，这些内心图像在把我们限制在剧中的同时，也会让我们产生相应的情绪，激发相应的情感。

"再来说说这些内心视像吧，"导演问我们，"我们在内心感受到它们，这种说法对吗？在内心描述出并不存在的东西，这是我们具有的能力。比如就说这吊灯吧。它存在于我之外，我看着它，将我可以称之为视觉触角的东西伸出去，我感觉到它。现在我闭上眼睛，然后在我的内心视像的荧幕上我又看到了那盏吊灯。"

"同样的过程也发生在听觉领域。我们用内心的听觉听到了想象中的噪音，然而大多数情况下，我们是在外部去感受这些声音的来源。

"你可以通过不同的方式来对此做测验，比如根据记忆中的图像来连贯地描述你的全部生活。这听起来好像很难，但是我想你试了之后就会发现实

际上并没那么复杂。"

"怎么会这样呢？"几个学生立刻异口同声地问。

"因为，尽管我们的情感和情绪体验是变幻不定、难以捉摸的，但是我们所看到的却要稳固得多。图像更容易牢固地印在我们的视觉记忆中，并且可以随时将这些图像从记忆中调出。"

"那么整个问题，"我说，"就是如何创作出一整套画面了？"

"这个问题，我们等下次再来讨论。"导演边说边起身离开了教室。

5

"我们来制作一部想象中的影片吧。"导演今天一走进教室就跟我们说。

"我打算挑选一个无行为的主题，这样需要我们下更多功夫。到了现在，我感兴趣的已经不是动作本身，而是对于动作的准备。这就是为什么我建议你，保罗，来体验一下一棵树的生活。"

"好的，"保罗坚定地说，"我就是一棵古老的橡树！不过，即便我嘴巴上这么说，我自己都不相信这一点。"

"在这种情况下，"导演提议说，"你为什么不对自己说：'我就是我，但是假如我是一棵老橡树，处在某种特定的环境中，我会怎么样呢？'然后你决定你想处于什么位置，树林中、草地上或者大山之巅。哪里对你触动最大，你就选择哪里好了。"

保罗皱紧了眉头，最后他决定要站在阿尔卑斯山旁的高原草地上。左边的一片高地上是一座城堡。

"在你附近，你都看到了什么？"导演问他。

"在我自己身上，我看到了茂密的树叶，树叶在沙沙作响。"

"嗯，确实会是这样，"导演表示赞同，"你所在的地方风肯定是有点大的。"

"在我的树枝间，"保罗继续说，"我看到了几个鸟窝。"

然后导演敦促他描述作为想象中的一棵橡树的每一个细节。

轮到李奥了，他的选择极其平淡无奇，毫无创意。他说他是帕克公园里的一处花园别墅。

"你看到了什么？"导演问他。

"帕克公园。"这就是他的回答。

"但是你不可能一下子看到整个帕克。你必须给一个确切的点。你正前方是什么？"

"是篱笆。"

"是什么篱笆？"

李奥沉默下来不说话了。所以导演接着催问他："篱笆是什么材质的？"

"什么材质呢？……铁质的吧。"

"描述一下。什么设计风格？"

李奥拿手指在桌子上画圈圈，很显然他对自己说的话都没有仔细考虑过。

"我不明白！所以你必须得描述得再清楚一些。"

看得出来李奥并没有尽力去激发自己的想象力。我琢磨着这种消极的幻想能有什么作用呢？所以我对导演说出了自己的疑惑。

"在激发学生想象力的方法上，"他解释说，"有几点大家要特别注意。如果他的想象力不活跃，我会问他一些简单的问题。既然我问了问题，他就得回答。如果他不用心回答，我是不会接受这种答案的。所以，为了给出相对比较令人满意的答案，学生必须要么激发自己的想象力，要么通过逻辑推理来解决问题。激发想象力的工作经常都是在这种有意识的理性方式准备和指引下进行的。学生从记忆中或在想象中看到了一些东西，某种特定的视觉图像就会在他面前出现。"

"在那一瞬间，他生活在幻梦中。然后，第二个问题来了，整个过程就重复出现。然后是第三个、第四个问题，直到这种瞬间可以维持并且延续下去，进而形成一幅完整的画面。可能，一开始，这没什么乐趣可言。而它的价值就在于这些幻象已经与学生自己的内心图像紧密地结合在一起了。一旦这一步完成了，他就可以第二次、第三次或者更多次地去重复这种想象活动

了。重复的次数越多,这种手法在学生的记忆中烙下的印记就越深,学生也就慢慢地习惯于它了。

"但是,我们经常会遇到想象力方面反应很迟钝的人,他们对于哪怕是最简单的问题也不作回应。这样的话,老师不仅得提问题,还得去提示问题的答案,除此之外别无他法。如果学生能够明白暗示,他就接着暗示继续往下进行。如果不能,他就自换内容,按照自己的方式往下想象。不过不管是哪种情况,他都是被迫在使用自己的内心视像。到最后一些想象的画面就出现了,虽然说其中的素材只有部分是由学生提供的。并且结果可能不是完全令人满意的,但是至少还是取得了一些成果。

"在做这种尝试之前,学生要么是脑子里对想象力没有什么概念,要么即便是有点概念,但是也是很模糊混乱的。经过这样一番努力,他就可以在想象中看到一些确切的,甚至是生活的东西。想象力的土壤准备好了,老师或者导演就可以在上面撒播下新的种子,然后在想象力的这块油布上就可以作画了。并且,学生学会了这一方法,就可以掌握如何使用想象力,并根据自己的想法使用想象力去解决问题了。这样学生就逐渐形成了有意识地与自己想象力的被动性和惰性做斗争的习惯,这是一个巨大的进步。"

6

今天我们仍然继续激发想象力的练习。

"在上一次课上,"导演对保罗说,"你给我讲述了,在想象的眼睛里,你是谁,你在哪里,你看到了什么。现在,请你给我描述一下,作为想象中的一棵老橡树,你的内在听觉听到了什么。"

起初保罗说他什么也听不到。

"你从周围的草地里没听到任何声音吗?"

然后保罗说他听到了牛羊的叫声,听到了牛羊吃草的咀嚼声,听到了牛铃铛的声音,还有田地里耕作劳累后在休息的女人们闲谈的说话声。

"那现在告诉我,在你的想象中,这些事情都是发生在什么时候呢?"导演饶有兴趣地问他。

保罗选择了封建时代。

"那么,你,作为一棵老橡树,有没有听到具有那个时代鲜明特征的声音?"

保罗沉默了一会,然后他说他听到了一位吟游诗人,他正在赶往附近城堡的路上,去参加那里的节日盛会。

"你为什么独自生长在这块林间空地上?"

对此,保罗给出了下面的解释。这棵孤独的老橡树所在的小丘,以前是被茂密的树林所覆盖。但是附近城堡里面居住的男爵不断地受到侵袭,他害怕树林会遮挡视线,看不见敌人的移动路线,所以整片树林都被他给砍掉了,只留下这棵高大的橡树独自屹立在那里。因为这棵树下有一股泉水从地下涌出,男爵要靠这股泉水来给他的牛羊饮用。

然后导演评述说:"一般来讲,还有一个问题是至关重要的,那就是,你这么想象是出于什么原因。这个问题迫使你要弄清楚你想象的目的,因为它会为后面的发展做铺垫,它会迫使你采取行动。当然,树本身不会有什么积极目的,然而,它可以有很积极的重要性,可以满足一定的目的。"

说到这里,保罗插嘴提议说:"橡树是这一带的制高点。所以它可以充当瞭望台,以免受到敌人攻击。"

"现在,"导演接着说,"你的想象已经逐渐汇集起一定量的规定情境了,我们来看看现在跟刚一开始时候的情形有什么不同。一开始你所能想到的只是你是一棵屹立在草地上的橡树。你的内心之眼满是笼统的概念,模糊得就跟像素很差的照片底片一样。现在你可以感知到树根下面的泥土了。但是你被剥夺了舞台上所需要的动作。因此我们还有一步要走。你必须找到某个新的环境,在情感上能够让你有所触动,可以促使你采取行动。"

保罗使劲地想,但是什么也想不出来。

"如果是这样,"导演说,"我们试着来间接地解决问题吧。首先,跟我说说在真实生活中,你对什么最敏感。是什么,比其他所有东西,更能

激起你的情感——是恐惧还是喜悦?我问的这个问题,是撇开想象主题来讲的。当你对自己的天性偏好有所了解的时候,让它们去适应想象中的环境就没那么难了。所以,来说说你的特点、特性或者兴趣,哪一点最能代表你。"

"我一看到打仗就特别兴奋。"保罗想了一会儿后说道。

"这样的话,遭到敌人的突然袭击就是最能让你感到兴奋的了。附近敌对的公爵军队攻上来了,已经登上了你所在的那块高地了。战斗随时都有可能开始。敌军射出来的箭黑压压一片向你飞过来,有些箭头上还有燃烧的沥青。站稳了,趁还来得及赶紧决定吧,如果这一切真的发生的话,你会怎么办?"

但是保罗除了内心暴怒之外什么都做不了。最后他忍无可忍大声说道:"大树扎根于地下,连动都动不了,它能有什么办法去保护自己呢?"

"我觉得你这么愤慨是对的,"导演说,看得出来他很满意,"这个问题是没办法解决的,这不是你的错,因为这个题目本身不涉及动作。"

"那您怎么还给他这么一个题目?"有人不解地问道。

"就是为了向你们证明,即便是无行为的题目也能产生内部刺激,激起你做动作的欲望。也是举例向大家说明,我们所有培养想象力的练习是教会大家怎样去为角色准备素材,怎样形成内心幻象。"

今天一上课,导演就想象力在更新演员已经创作和使用过的东西上的价值讲了几句。

然后他向我们展示了如何通过引入新的假设,使我们原来所做的门后躲有疯男人的练习有了彻底的改变。

"适应新环境,听取别人的建议,然后再表演。"

我们情绪高昂、兴致勃勃地演完了,并且得到了导演的赞扬。

快下课的时候,导演对我们所取得的成绩进行了总结。

"演员想象力所促成的每一个创作都必须是经过全面考虑、牢固地以

事实为基础的。当演员驱动自己的创作力去创作一幅越来越明确的虚拟画面的时候，他们必须可以回答自己所提出的问题：何时、何地、为什么和怎么样。有些时候演员不需要做有意识的智力上的努力，他的想象力会直接地运转起来。但是你们自己也看到了这种想象是不大靠得住的。如果只是笼统地想象，缺乏明确和坚实根基的主题，那么这种想象注定是不会有结果的。

"而另一方面，如果通过有意识、推理的方法来激发想象力，那么结果展示出来的生活画面通常是毫无生机的、虚伪的。这样是不符合舞台要求的。我们戏剧艺术要求演员的天性被积极调动起来，希望他能从心理上和身体上把自己全部交给所饰演的角色。他必须在身体上和心理上都感受到表演的欲望，因为想象力，虽然是无形的，但是会反作用于我们的身体，促使它做出动作。这种能力在我们的心理技术上起着非常重要的作用。

"因此，我们在台上所做的每一个动作，所说的每一句话都是想象力生成的结果。

"如果你不能充分意识到自己是谁，从哪里来，你想要什么，你要去哪里，到那里之后你将要做什么，而只是机械地念台词，做动作的话，那你的表演就是缺乏想象力的。那么你的表演，不管时间长短，都是不真实的，你充其量只不过是一台开动起来的机器而已。

"假如我现在问你一个非常简单的问题：'今天外面冷不冷啊？'在你回答之前，哪怕只是'冷'、'外面不冷'或者'我没注意'，你也是通过想象回忆了一下走在街上时的感觉，想想是如何走路或坐车的。回想一下，街上遇到的路人是怎样裹紧衣服，怎样竖起衣领，雪如何在脚下发出咯吱咯吱的声音，只有这样你才能回答我的问题。

"如果你们能够在所有练习中严格遵守这条原则，不管是教学内容的哪一部分，你会发现自己的想象力会变得越来越丰富。"

第五章 集中注意力

1

今天我们正在做练习,靠墙的几张椅子突然倒了。我们一开始都觉得奇怪,后来才意识到是有人在拉幕布,结果把椅子给拖翻了。待在玛利亚的"客厅"的时候,我们丝毫不会觉得有什么不对劲的。不管我们怎么待着,站在哪里,都觉得很舒服,很随意。但是充当第四面墙的幕布一开,露出了舞台拱门,下面的大黑洞立刻会让人感到坐立不安,我们得不停地调整自己的姿势。脑子里一直想着台下有人在注视着你;琢磨着得让下面的人看得到你,还得让他们听得到你说话,你也就不再关注房间里跟你待在一起的人了。就在刚刚,导演和他的助理跟我们一起待在客厅里的时候,我们觉得他俩还是多和蔼可亲的,可现在他们转移到正厅去了,他们的角色一下子就变了。我们在舞台上的人深受这一变化的影响。对我来说,我觉得我们必须学会克服舞台下面黑洞的影响,不然我们的工作是不会有丝毫进展的。然而,保罗却是一副很有信心的样子,他觉得我们会在令人激动的新练习中做得更好。对此,导演的回答是:"很好,我们来试试看吧。这里有一出悲剧,希望能把大家的注意力从观众席移开。"

"故事就发生在这里,在这套公寓房里。玛利亚嫁给了科斯佳,科斯佳是某公营机构的财务主管。他们刚有了一个可爱的孩子。孩子的妈妈正在餐厅隔壁房间给小孩子洗澡。丈夫在整理票据、算账。那钱不是他本人的,但是得由他处理。他刚从银行取回来,一摞捆成几捆的钱就在桌子上放着。科斯佳前面站着玛利亚的弟弟,也就是瓦尼亚,他是个傻子,他看着科斯佳把捆钱的彩色纸条扯开,然后丢进壁炉里,壁炉里升腾起一股可爱的火焰。

"所有的账都算好了。玛利亚估摸着丈夫已经把活干完了,就喊他到隔壁房间去看她给小孩子洗澡。然后那个傻子弟弟,就模仿他刚看到科斯佳所

做的,也把一些纸丢到壁炉的火堆里,接着他发现,把一捆一捆的钱扔进去的话,火烧得会更旺,所以他在狂喜之下把所有的东西——财务主管刚从银行取出来的公共基金——全部都丢了进去。正在这时,科斯佳又回到了这个房间,他看到了壁炉里正在燃烧的钱和票据。盛怒之下,他一个箭步冲到壁炉旁,把傻子推倒在地。傻子倒在地上,呻吟着。科斯佳绝望地惊叫着赶忙把烧掉了一半的钱从火堆里捡了出来。

"吓坏了的妻子从另外一个房间跑过来,看到弟弟横躺在地上。她想把他扶起来,但是她没那么大力气。看到手上的血,她喊丈夫赶紧去弄点水来。但是他已经气憎了,完全没有听到她的话,所以她只得自己跑去弄水。然后就从隔壁房间里传来一声撕心裂肺的惨叫。她亲爱的孩子死了,溺死在洗澡盆里了。

"这故事够悲惨的了,看是否能把你们的注意力从观众席那里移开。"

新练习离奇夸张又让人意想不到的情节让我们深有触动。然而我们还是做得不好,做不到把注意力从观众席移开。

"很显然,"导演大声说道,"对你们来说,观众席比舞台上正在发生的悲剧更能吸引你们的注意力。既然这样,我们再来试一次,这次把幕布拉上。"

导演和助理也从观众席回到了客厅,他们一回来,我们立马又觉得他俩和蔼可亲、平易近人了。

我们重新开始表演。练习的开始部分,相对比较平静,我们演得不错。但是到了剧情高潮部分,我好像觉得自己心有余而力不足,本想演得更投入,但是却找不到感觉。

后来导演的话也证实了我自己的判断。他说:"一开始,你们演得很好,但是到了结尾部分,就有点做戏了。你们是想从内心挤压出情感来,所以不能把所有的事情都归罪于舞台前的黑洞。既然拉上幕布之后结果还是一样,那就说明舞台前的黑洞并不是妨碍你们在台上正常表演的唯一原因。"

我们又找借口说我们的表演受到了旁观者的干扰,所以导演他们也都离开了。我们在没有旁观者的情况下又演了一遍。然而只是表面上没有旁观

者，实际上舞台布景上有一个小洞，导演他们一直在一边偷偷地观看着呢。结束后，我们被告知这次表演依然很糟糕，并且个个还显得又自负又放肆。

"主要问题，"导演说，"好像在于你们缺乏集中注意力的能力，你们的注意力还没做好创作的准备。"

今天的课还是在学校剧场上，不过幕布被拉开了，原本靠着幕布摆放的椅子也被挪走了。我们的小客厅现在是敞开对着整个观众席，完全没有了私密感，变成了普通的剧场舞台。布景墙上挂满了缀着小灯泡的电线，貌似是为了照明用的。我们被排成一排，紧靠脚灯坐着。剧场里一片寂静。

"哪位女孩的鞋跟掉了？"导演突然问道。

学生们都慌忙检查彼此的鞋子，大家所有的注意力都集中在这件事情上了。正看得不亦乐乎，导演说话了："刚刚观众席里发生了什么事情？"

我们都不知道该如何回答。"你们的意思是说，你们都没注意到我的秘书刚拿了不少文件要我来签吗？"真的没人注意到。"并且幕布可是拉开的哦！所以这其中的秘诀好像很简单：为了把注意力从观众席那里移开，大家必须是对舞台上发生的事情感兴趣才行。"

导演的话让我一下子明白过来了。因为我意识到从我把注意力集中在舞台上的那一刻起，舞台前方发生了什么就不在我的关注范围之内了。

我想起来上次彩排《奥赛罗》的时候，有人在舞台上撒了一包钉子，我帮忙捡的那件事情。当时我就专注于捡钉子这件简单的事情上了，然后还跟拿钉子的工人聊了几句，然后我就完全忘记了舞台前的黑洞。

"现在你们明白了，舞台上的演员必须要有一个关注点，并且这个关注点一定不能是在观众席。目标对象越有吸引力，我们的注意力就会越集中。在现实生活中，经常会有大量的目标对象吸引我们的注意力，但是剧场的条件有所不同，它会影响演员的正常体验，所以努力集中注意力就变得很有必

要。大家必须重新学习如何看待舞台上的事情，如何对它们进行观察。就这个话题，接下来我不再只讲理论，下面给大家讲几个例子。

"我们就拿灯光来向大家说明这个问题吧，等一下大家会看到。灯光是日常生活中我们都很熟悉的，因此在我们的舞台上也是需要的。"

灯全灭了，观众席和舞台上漆黑一片。几秒钟后，我们座位边桌子上的一盏灯亮了。在周围一片昏暗中，这盏灯显得格外惹眼、格外明亮。

"这盏在黑暗中点亮的小台灯，"导演解释说，"为我们说明了什么是最近目标对象。当我们需要集中所有的注意力，避免注意力游离到远处的物体上时，就可以利用最近目标对象来达到我们的目的。"

等所有的灯光都亮起来了，导演接着说："在黑暗中将注意力集中到一个亮点上相对来说是比较简单的。下面我们在有灯光的情况下重复这一练习。"

他要求一个学生来仔细观察一张椅子的椅背，要求我来观察仿珐琅桌面，然后第三个学生要观察的是一件小古玩，第四个学生观察的是一支铅笔，第五个学生观察的是一根绳子，第六个学生观察的是一根火柴，等等。

保罗开始解绳子，我制止了他，跟他说这个练习的目的是注意力的集中，而不是做动作，所以我们只需要仔细观察拿到手的物体，然后对其用心思考就可以了。保罗不同意我的观点，我们带着分歧找到导演。导演说："对物体的深度观察自然会激起想要对它做点什么的欲望。对其做点什么反过来会加深我们对它的观察。这种相互作用会让你和你所观察的物体之间建立起更紧密的联系。"

回过头来重新研究仿珐琅桌面的时候，我有一种冲动，很想用什么尖利的工具把那嵌在边框里的仿珐琅桌面给撬出来。这想法使得我更加仔细地去观察桌面上的花纹。同时保罗也在非常专注地、起劲地解绳子。而所有其他人也在忙着对手中的各种物体要么各种摆弄，要么非常仔细地观察。

最后导演说："我发现你们在有灯光的情况下，和在黑暗中一样，都可以把注意力集中到最近目标对象上。"

之后，导演向我们展示了，先是没有灯光再是有灯光的情况下，如何把

注意力集中到距离比较近和比较远的物体上面去。我们围绕着这些物体虚构出故事来，尽可能长时间地把注意力集中在这些物体上面。灯光全灭的情况下，我们做得挺好的。

灯光再次亮起，导演立马就说："现在，仔细看看你们周围，选一样东西，距离稍远一点或者更远都行，把注意力集中到你的选择上面去。"

我们周围的东西太多了，一开始我的眼睛在这些东西上转来转去。最后我决定只关注壁炉台上的那只小雕像。但是我的眼神在雕像上面停留不了多久，不一会就被房间里的其他东西给吸引走了。

"显然，在你们能把注意力集中到距离稍远或比较远的物体上之前，需要先学会如何观看和观察舞台上的东西，"导演说，"因为在众人面前，在舞台的黑洞前面，要做到这个还是很难的。"

"在日常生活中，你肯定会坐卧行走、聊天看报，但是在舞台上你好像丧失了所有这些能力。你能感觉到观众对你的密切关注，然后你会对自己说：'他们干嘛盯着我看？'所以你们得从头学习在众人面前如何做这些事情。"

"记住这一点：我们所有的动作，哪怕是最简单的、最习以为常的，当你站在舞台上，面对着上千的观众时，这些动作做起来也会变得极不自然。这就是为什么我们需要调整自己，需要重新学习坐卧行走的原因。我们需要重新学习如何在舞台上观看和观察，如何收听和倾听。"

3

"从中选择一样物体，"我们在拉开幕布的舞台上坐下后，导演说，"比方说就选那边的那块带有刺绣的布吧，因为它的设计非常引人注目。"

我们开始非常仔细地看，不过导演打断了我们。

"你们那不是看，是盯。"

我们试着放松点来看，但是导演还是觉得我们并没有真的在看我们正在

看的东西。

"再专注点。"他命令我们。

大家的身子都向前探了出去。

"仍然还是机械地在盯着看，"导演坚持说，"注意力还不够集中。"

我们皱紧了眉头，在我看来，大家已经非常专注了。

"专注和假装专注是两码事，"导演说，"你们自己检视一下自己，弄清楚哪种看是实实在在地看，哪种是装模作样地在看。"

大家使劲努力了一番，最后我们才都又平静下来，尽量不瞪着眼睛看着那块绣花布。

突然导演大笑起来，然后对我们说："如果现在我能给你们拍张照片就好了。连你们自己都不会相信，人可以把自己的表情扭曲成这么可笑的样子。怎么说呢，你们的眼珠子都快从眼眶里面蹦出来了。只是看个东西，用得着使那么大劲吗？少用点力，再少点！放松，再放松——！那个东西真得有那么吸引你吗，你们非得把整个身子都探出去？往后靠！再往后靠点！"

最后，在他的指导之下，我们终于没有那么紧张了。对他来说只是一点点提示，而对我来说却是使我有了很大的不同。没有人能理解这种如释重负的感觉，除非他站在拉开幕布的舞台上，肌肉紧张到不会走路的时候才会明白。

"喋喋不休的嘴巴和机械移动的手脚都无法取代可以传神的眼睛。演员的眼睛，不管看的是什么，都应该可以吸引住观众的注意力，并且通过自己的眼神来告诉观众也应该看演员之所看。相反，空洞的眼神只会让观众的注意力游离到舞台之外的其他地方去。"

说到这里，导演又提起了电灯的例子，他说："我已经由近及远地向大家展示了如何把注意力集中到我们生活中常见的物体上去。你们也都用舞台上演员应该有的感觉方式来对物体进行了观察。现在我来给大家说说无论如何不能用但是大家通常都在用的观看方式。我得让你们看看站在舞台上的演员的眼睛一直离不开的目标对象是什么。"

所有的灯又一次全都熄灭了。黑暗中，我们看到一些小灯泡在四周闪

烁。这些小灯泡时而这边亮，时而那边亮。突然它们也全都熄灭了。一束强光从正厅前排座位上方射了过来。

"那是什么？"黑暗中有人问道。

"那是苛刻的戏剧评论家，"导演说，"一开幕他就会吸引演员很大一部分的注意力。"

小灯泡又开始闪烁，然后又熄灭，一束强光又出现了，这次是从正厅前排导演座位上方打过来的。

强光刚灭，一个微弱的小灯泡在舞台上亮起来了。"那个，"他颇有讽刺意味地说道，"是可怜的演对手戏的演员，她很少受到对手的关注。"

然后，小灯泡又在四周闪烁起来，几只大灯时亮时灭，时而同步亮灭，时而不同步亮灭——这简直是一出灯光的狂欢。这一切让我想起了《奥赛罗》考核演出时的情景，当时我的注意力分散在舞台的各处，只有偶尔的少数几个片刻，我可以把关注点放在附近的物体上面。

导演问我们："现在大家清楚了没有，演员应该把关注的对象放在舞台上、剧作中、角色上和背景上，这是大家必须要解决的难题。"

4

今天，副导演拉赫曼诺夫来了，他宣布说今天他应导演要求来代他上一次练习课。

"集中所有的注意力，"副导演说话干脆利落、自信有力，"给大家的练习是这样的。我会为你们每个人都挑选一样东西来观察。你们要留意物体的外形、线条、颜色、细节和特征等。所有这些必须在三十秒内完成，到时候我会数秒数。然后灯光熄灭，大家看不到所观察的物体，我逐个喊你们对物体进行描述。黑暗中，你们得告诉我你们视觉记忆中还留存着的所有信息。灯再次亮起的时候，我会把大家所描述的与实物进行对比，来检查大家观察的结果。听清楚了吧。现在开始。玛利亚，观察镜子。"

"呀，天啊！是这面吗？"

"不要废话。这间屋子里只有这一面镜子。演员就应该机灵点。"

"李奥，墙上的画。格里沙，吊灯。桑娅，画册。"

"皮面的那本吗？"桑娅嗲声嗲气地问道。

"我已经跟你们说了。我不会重复第二遍。演员应该反应灵敏。科斯佳，地毯。"

"有好几块呢。"我说。

"不确定的情况下，自己做决定。做错了没有关系，但是不能犹豫。演员要有随机应变的能力。不要停下来问该怎么做。瓦尼亚，花瓶。尼古拉斯，窗户。达莎，枕头。瓦西里，钢琴。一，二，三，四，五……"他慢慢数到了三十。"关灯。"他先点到了我。

"你告诉我让我观察地毯，一开始我没决定好，所以浪费了点时间——"

"长话短说，直接说重点。"

"毯子是波斯风格。整体底色是红褐色。四周有花边——"我继续往下说，说完之后，导演喊了一声："开灯。"

"你全都记错了。你对那毯子根本都没什么印象。注意力不集中。下面，李奥！"

"我看不清那幅画的主题是什么，离得太远，我又近视。只能看出来应该是红色背景下带有黄色的一幅画。"

"开灯。这幅画里既没有红色也没有黄色。格里沙！"

"吊灯是镀金材质的。应该是便宜货。有玻璃坠饰。"

"开灯。这是真正的博物馆藏品级吊灯，帝国时期作品。你也大意了。关灯，科斯佳，再来描述一下你的地毯。"

"对不起，我不知道您还会再问一次。"

"坐在这里，千万不能有一秒钟是闲着的。现在我警告大家，我有可能会检查两次或者更多次，直到我得到准确的印象描述为止。李奥！"

他惊得大叫了一声："我也没注意。"

最后，我们被迫对自己所观察的物体观察到一个细节都不落的地步，并且能完整描述才算完事。就我来说，我被点了五次，才最终成功。这么高强度的练习持续了半个小时。我们个个精神紧张，眼睛疲劳。再这么高强度地继续下去是不可能的了。所以这堂课被分成了两部分，每个部分半小时时间。前半部分完成后，我们去上了一节舞蹈课。然后我们又回来，重新上之前的课，只是这次观察的时间从三十秒缩短到了二十秒。副导演说，观察的时间到最后会被缩短到只有两秒钟。

5

今天导演继续用灯光来说明舞台上注意力关注对象的问题。

"到目前为止，"他说，"我们接触到的对象都是在光点的形式下出现的。现在给大家展示的是注意力圈。这个圈由完整的一个区域组成，面积可大可小，其中包括很多独立的对象点。大家的眼睛可以在这些点上来回移动，但是不能超出这个注意力圈所划定的范围。"

练习开始了，灯全灭了，舞台上漆黑一团。不一会，我座位旁边的桌子上方，一盏大灯亮了。向下的灯罩在我的头和手上投下了一个圆形的亮圈，桌子上也是光亮一片，上面摆放着几样小物品。这些物品在灯光下反射出各种各样不同的颜色。舞台的其他部分和观众席仍淹没在黑暗中。

"桌子上被照亮的部分，"导演说，"代表着一个小的注意力圈。而你自己，或者说是你的头和手，被灯光打到的地方，是注意力的中心。"

打在我身上的灯光像有魔法一样。桌子上的小摆件，不需要我做任何努力去关注它们，它们都已经深深地把我的注意力给吸引住了。周围是一片黑暗，而处在光圈下，我感觉自己像与世隔绝了一样。处在这个光圈之下，我甚至感到自己更自在，比在家里还要自在些。

在光圈这么小的一个范围内，你可以利用高度集中的注意力来观察各种各样的物体，观察它们最细微的细节，并且可以进行更复杂的活动，比如

整理下个人最细腻的情感和想法。很显然,导演识破了我的心思,因为他走到舞台边,跟我说:"赶快记下你现在的感受,这就是所谓的'当众的孤独'。说它是'当众的',因为我们都在这儿。说它是'孤独',是因为注意力的小圈把你从我们当中给隔离出去了。在台上表演的时候,面对几千观众,你可以一直把自己圈在这个光圈内,就像蜗牛待在自己的壳里一样。"

停顿了一会,导演宣布下面他会向我们展示稍大一点的注意力圈。舞台上一片漆黑。然后灯亮了,照亮了相对比较大的一块区域,在那里有几件家具、一张桌子、几把椅子、上面坐着几个学生的另外几把椅子、还看得到钢琴的一角、壁炉和壁炉前的一张大扶手椅。当然我们不能一下子把这所有的东西都看清楚,但是可以一点一点、一个物件一个物件地看过去。光圈里的每一个物体都是一个独立的对象点。

最大的不足之处就是照亮的面积扩大了之后,光圈周围物体也会反射出光来,因此黑暗之墙就显得不是那么不可穿透了。

"现在是注意力的大圈:"导演说道。这时客厅里亮堂堂的。其他房间里还是漆黑的,不过不一会儿其他房间的灯也都亮了。导演说:"这是最大的注意力圈。其范围的大小取决于你的视力好坏。在这里,这个房间里面,我已经把光照面积尽可能地扩大了。但是如果我们现在是站在海边或是大草原上,那么这个注意力圈的大小就只能由地平线来确定了。而在舞台上,距离感是由幕布背景来完成的。"

"下面我们再来试试我们做过的练习吧。不过这次我们把所有的灯都开着。"

我们都坐在舞台上,围坐在大桌子周围,大灯开着。我坐的位置没变,还是刚才第一次感受到"当众的孤独"的那个地方。现在我们只在心里自己画出注意力圈的轮廓,试着在有光的情况下来重新体验那种感觉。

我们试了几次,做得很不成功,导演给我们解释原因。

"当四周都是黑暗,中间只有一个亮点的时候,"他说,"那么亮点里的物体就吸引了你所有的注意力,因为亮点之外的所有东西都是看不见的,所以也就吸引不了你。光圈的轮廓很清晰,四周的黑暗也很密实,所以你没

有想去打破这种界限的冲动。"

"而灯亮得多了,问题就完全不同了。光圈没有了明显的轮廓范围,你就得靠自己在心理上预设出这么一个范围来,然后还不能让自己的注意力跑出这个范围。大家的注意力就得代替灯光,要排除光圈之外现在也看得见了的所有物体的吸引,把自己限制在一定的范围之内。因此,既然有亮点和无亮点的情况完全不同,那么维持注意力范围的方法也就需要改变。"

然后导演通过房间里的一些物品来划分出指定区域来。

比如,圆桌算是一个小圈,是最小的区域;舞台另一部分有一张地毯,比圆桌的面积大点,算是中圈;房间里最大的那块地毯算是大圈。

"现在我们把整个宅子看成是最大的圈。"导演说。

至此,所有原来能帮助我集中注意力的东西都失效了,我有一种强烈的无助感。

为了鼓励我们,导演说:"时间和耐心会教会大家如何使用我推荐的方法的。不要忘了这个方法。并且我会教大家另外一个技术手段来帮助大家管理自己的注意力。注意力圈增大了,我们注意力的范围也必须随着扩大。然而,这个范围只能增大到你的注意力能控制的、一个虚拟的界限之内。一旦边界不稳,你必须迅速退回到小一点的圈里来,在那里你的视觉注意力还控制得住局面。

"不过通常到了这个时候会出现一些意外的状况:你的注意力会分散在空间的各处。你必须重新把注意力集中起来,尽快把它集中到某个对象点上,比如说,集中到那盏灯上吧。那灯不再像周围一片黑暗时候那么明亮了,不过它现在还是可以抓住你的注意力。

"当这个注意力的点建立起来之后,以这盏灯为中心,在周围慢慢圈出一个小圈。然后再把这个圈逐渐扩大,达到中圈,里面会包含几个小圈。你对这些小圈的注意力并不会很强,因为没有中心点。如果非要找到这么一个点的话,那么重新选择一个目标,再以这个目标为中心圈出一个小圈。然后再以相同的办法扩展到中圈。"

但每次我们注意力的范围延展到一定程度的时候,我们就控制不住了。

每次尝试不成功，导演就鼓励我们重新来过。

过了一段时间，导演将练习推进到下一阶段。

"你们注意到了吗？"他说，"到现在为止，你们一直是处于这个小圈的中心点。当然，你有时也会发现自己处于这个小圈之外。比如——"

灯突然全灭了，然后隔壁房间的一个顶灯亮了，在白色的桌布和盘子上投射出一块圆形的亮点。

"现在你们已经超出了注意力小圈的界限。你们的角色是被动的，是观察者的身份。随着光圈的增大，餐室里面被灯照亮的区域也越来越大，你们注意力的圈也随之增大，你观察的区域也以相同的比率在扩大，并且你们可以把选择注意力点的方法应用在你们之外的注意力圈上。"

6

今天，我正在大声嚷嚷着说真希望我永远不要与注意力的小圈分开，导演说："那就不要分开呀，走到哪里带到哪里，不管是在舞台上还是舞台下。来，到舞台上来，四下里走走，变换一下座位，就跟在家里一样。"

我站起身，往壁炉的方向走了几步。然后周围完全黑了下来，突然不知从何处投下一道光束，跟着我四处移动。虽然处于光束小圈的中心，但是我感觉自己就像在家里一样放松自在。我在舞台上来回走着，光束一直跟着我。我走到窗边，光束也跟到窗边，我在钢琴前坐下，光束也跟到钢琴边。这让我深信，跟随我们移动的注意力小圈是我学到的最重要、最有实用价值的东西。

为了更好地解释注意力小圈的作用，托尔佐夫跟我们讲了一个印度童话。主要内容是：有一位城邦邦主，他要挑选一位大臣。邦主宣布说他要求这个人可以沿着城墙行走，同时手里端着满满一碗牛奶，并且要求牛奶一滴都不能洒出来。有不少人去尝试，但是在途中不断有人冲他们喊叫、恐吓等，最后他们的注意力都被分散了，全部都把牛奶洒了出来。"这些人，"

邦主说，"是当不了大臣的。"

然后又来了一个人，这个人，不管别人怎么对他喊叫、恐吓都转移不了他的注意力，他的眼睛一直盯着碗沿。

"开枪！"军队指挥官喊道。

开了枪，但是对这个人还是没影响。

"这才是我要找的大臣！"邦主说。

"你没听到喊声吗？"后来邦主问他。

"没有。"

"你也没注意到有人在恐吓你吗？"

"没有。"

"你没有听到枪声吗？"

"没有，我就看着碗里的牛奶了。"

关于注意力圈，导演又给了我们另外一个例子，这次是以具体形式进行的，他让我们每个人都手持一个木环。有些木环大点，有些小点，它们投射在地上的圈也是有大有小。手持木环走动的时候，你会得到本来只能在想象中随身携带的移动的注意力中心点。我发现采用导演在关注对象外画圈的方法很管用。我可以跟自己说：从我的左胳膊肘越过躯干到右胳膊肘，包括我走路时向前移动的双腿，它们构成的区域将会是我注意力关注的范围。我发现自己很容易将注意力控制在这个关注圈内，然后在其中感受到"当众的孤独"。即使是走在回家的路上，街上人车混杂，强烈的阳光照射着我，但是我发现我还是能把自己控制在自己限定的关注范围之内，比在剧场昏暗的脚灯下手持木环时控制得还要好。

2

"到目前为止，我们一直都在跟我们称之为外在注意力的东西打交道，"今天导演说，"其关注的主要是我们之外的实物。"

第五章 | 集中注意力

 导演接着跟我们解释了"内心注意力"指的是什么。内心注意力是以我们在虚拟环境下所看到的、听到的、摸到的和感受到的东西为中心的。他让我们想起了他先前关于想象力所说的话来了：我们对外在意象的感受实际上来自内心，然后又从内心作用于我们的外在。接着导演跟我们说，我们是通过内心幻象看到那些外在图像的，我们的听觉、嗅觉、触觉和味觉也都是如此。

 "你们内心注意力的目标对象可以涵盖整个人的五种感觉。"导演说。

 "舞台上的演员体验到的要么是内心，要么是外在。他体验到的要么是真实的要么是虚拟的生活。这种抽象的生活为我们内心注意力的集中提供了用之不竭的素材。使用这些素材的难点在于其非常脆弱。关注舞台上我们周边的实物需要良好的注意力训练，而想象中的目标对象对注意力集中能力的要求更高。

 "之前课上我们所涉及的外在注意力的练习，同样适用于训练我们的内心注意力。

 "内心注意力对我们演员来讲尤其重要，因为我们大部分生活都是在虚拟环境领域进行的。

 "走出剧场，我们也必须将这种训练带入我们的日常生活。为了达到这一目的，大家可以使用我们用于训练想象力的练习，因为它们在训练我们集中注意力方面具有同样的效果。

 "晚上上床之后，关上灯，试着回想一下这一天所发生的事情，尽可能地回想到每一个细节。比方说，如果你回想的是一顿饭，不要只记着吃了什么食物，同时还要尽量能描绘出盛食物的盘子是什么样子，餐盘是如何摆放的。回忆一下，席间谈话所引起的一些想法和内心感受。其他时候，还可以回忆一下更久之前的事情。

 "还可以在脑海里仔细回顾一下曾经住过的公寓或房间，曾经散步去过或喝过茶的地方，并且回想一下与这些活动相关或使用过的一些具体物品。并且还可以尽可能详细地回想一下你的朋友或者陌生人，甚至也可以是去世了的人。这是训练强大、敏锐、坚实的内心和外在注意力的唯一途径。要达

到这一目标需要长时间的系统训练。

"每天都要勤恳的训练，这种训练需要大家有坚强的意志、坚毅的决心和坚持不懈的精神。"

8

今天的课上，导演说："我们已经利用目标对象通过机械的、正规的方式尝试了外在注意力和内心注意力。

"我们还得留意主观注意力，其本质上是理性的。作为演员需要了解这一点，但是这个不是经常用到的。它在集中偏离正规的注意力方面特别有用。只用简单地盯着某一物体就可以把注意力集中起来，但是这种办法持续的时间不会太长。表演时要想紧紧抓住目标，就需要另一种注意力，这种注意力能引起情感反应。就注意力目标对象来说，它必须有吸引你的地方，并且能把你的创作才能激发出来。

"当然，我们也不需要赋予每一个目标对象以虚构的生命，但是大家要对它们对我们自身的影响保持高度敏感。"

为了举例说明基于理性的注意力和基于情感的注意力之间的差别，导演说："大家来看这盏古董吊灯。它可以追溯到帝国时代。这吊灯有多少分枝，是什么形状，是什么风格的?

"在观察这盏吊灯的时候，你使用了你的外在和内心注意力。现在我想让你们告诉我的是：你们喜欢这灯吗？如果喜欢，你特别喜欢它的地方在哪里？这盏灯可以怎么使用呢？你可以跟自己说：某个陆军元帅招待拿破仑时，这盏吊灯可能就出现在招待的画面中。它也可能就挂在法国国王自己的房间里，当时他正在签署《巴黎法兰西剧场章程》这一具有历史意义的文件。

"在这种情况下，你们的目标对象是保持不变的。但是现在大家知道了虚构出来的环境可以使目标对象发生转变，从而使你们对它的情感反应也大大增强。"

第五章 | 集中注意力

9

今天瓦西里说,对他来讲一方面要考虑注意力,一方面还要考虑角色、技术手段、观众、角色台词、舞台提示,还有其他一些注意点,这简直太难了,他完全没办法做到。

"面对这样的任务,你都觉得力不从心,"导演说,"要知道,任何一个普通的马戏团魔术师在处理比这复杂得多的表演时,有时甚至是冒着生命危险时,他们也是毫不犹豫的。"

"他能够做到如此的原因是,他的注意力有不同的层次,并且它们彼此不会相互干扰。幸运的是,我们的习惯会使我们的注意力很大程度上变成一种自动反应。最困难的是早期的学习阶段。当然,如果到现在,你还都认为演员依靠的仅仅是灵感而已,那你就得改变一下你的想法了。大家要记住:玉不琢不成器。"

之后,导演与格里沙就"第四堵墙"进行了一场讨论,问题集中在如何在不看观众的情况下,在第四堵墙上虚构出一个目标对象来。

对此,导演是这样回答的:"假设你正在看着这面不存在的第四堵墙。它离你很近。你的眼睛该如何聚焦?视线的角度应该就和你看自己的鼻尖儿的角度相同。这是唯一能帮助你将注意力集中在第四堵墙上的虚构目标对象的办法。

"但是,大多数的演员是怎么做的呢?他们假装在看虚拟的墙,实际上他们眼神的焦点却落在了正厅前排某位观众身上。这种观看角度与观看近距离物体所需要的角度是完全不同的。你认为,演员本人、跟演员搭戏的对手或是观众对这样的表情失误会感到满意吗?演员这么不正常的表演能成功地糊弄住他自己或者我们吗?

"假设你饰演的角色需要越过地平线眺望大海,远处依稀可见一面船帆。你还记得你的眼睛要如何聚焦才能看到船帆吗?眼睛应该是几乎直视前方的啦。站在舞台上,为了使眼睛能进入这种状态,你必须从心理上移除观

众厅尽头的那堵墙，然后越过观众厅，在远处找到一个虚拟的点，并将注意力集中在那里。本来应该是这样做的。而我们的演员通常又是把眼睛盯在了正厅前排某个人的身上。

"在技术手段的帮助下，当你们学会了将目标对象设置在正确的位置上，明白了舞台视角与距离的关系时，那么你们就可以放心地直视观众厅，就可以自由控制自己的视野范围了。目前的话，大家暂时还是可以先看舞台的左右边或上下方。不用担心，观众是看得到你们的眼睛的。并且，当你感觉有必要的时候，你会发现自己的眼睛会自然而然转向目标对象的。这一切原本就是如此，是一种很自然的本能。然而，如果没有这种下意识的需求，在没有掌握必要的技术之前，尽量避免直视那不存在的第四面墙或者远方。"

10

今天在我们的课上，导演说："演员不仅在舞台上，而且在现实生活中也需要善于观察。他应该全身心地投入到吸引他注意力的对象上。在对这一对象观察的时候，他不能像漫不经心的路人一样不上心，而应该深入透彻地对其进行了解。否则日后他的整个创作方法都会被证明是不稳固的，是缺乏生活的。

"有些人天赋异禀，天生具有洞察力。他们毫不费力就可以对身边发生的事情、对他们自己和他人形成很深的印象，并且他们知晓如何从自己的观察中挑选出最重要、最典型、最鲜明生动的东西。在听这种人说话的时候，你会发现不善于观察的人实在是错过了太多的东西。

"除了这些有天赋之人，其他人不具备这种观察能力，哪怕是面对自己最起码的兴趣，他们也做不到对其进行细致微微的观察。所以，谈到去深入观察生活本身，你就明白他们会有多么的无能为力了。

"智力平庸的人无法通过面部表情、眼神、声音来判断他们的交谈者的感受。他们既不能主动地去了解复杂的生活真谛，也不会积极地去聆听他们

所听到的声音。如果他们可以做到这一点，那么生活对于他们来讲，会变得越来越美好、越来越容易，他们的创作工作也会变得更丰富、更精致、更深刻。但是一个人生来没有的东西，你是不能强加到他们身上的，我们能做的就是在现有的条件基础上对他们加以训练。注意力的训练需要大量的时间和精力，要有追求成功的精神，要多下功夫进行系统的练习。

"对于不善于观察的人，我们怎样才能教会他们去关注自然和生活的启迪呢？首先必须教会他们去观看、聆听美好的事物。这样的习惯会使他们的心地变得高尚，激发他们的情感，在他们的情感记忆里留下深刻的印象。大自然是最美好的，所以我们时刻都要对自然进行观察。刚开始时，可以观察一朵小花，或者一片花瓣、一张蜘蛛网，再或者是玻璃窗上的霜花。试着用语言将观察这些事物时的喜悦心情表达出来。为了更好地欣赏和描述这些事物的特征，你就会对它们观察得更仔细、更透彻。同时对大自然的阴暗面，我们也不要回避。即便是面对沼泽、烂泥和虫灾，我们也要记住美丽就隐藏在这些现象背后，在丑陋的事物中蕴含着美丽，就跟美丽的事物中也会有丑陋一样。而真正美好的事物是不惧怕丑陋的。而且，丑陋会更加衬托出事物的美好。

"寻找一些美好的、丑陋的事物，对它们加以描述，学着去认识它们，正确地对待它们。否则我们对于美好的观念会是片面的，会被一些甜腻的、粉饰的、矫揉造作的东西蒙蔽双眼。

"然后，我们再把目光转向人类所创作出来的艺术、文学和音乐作品。

"情感是我们获取创作素材过程的根本之所在。然而，情感并不能取代我们智力所参与的大量工作。可能你会担心我们的情绪本身可能会妨碍我们从生活中获取素材。大可不必担心。通常如果你的态度是真诚的，那么这些额外的情感会起到极大的促进作用。

"我跟大家讲一件事情。有一次我看到一位老妇人在林荫路上推着一辆婴儿车。婴儿车里面放着一个笼子，笼子里面有只金丝雀。很可能，老妇人只是在回家路上将随身带的东西放在小车上，省得手提而已。但是我想从另一个角度来想问题，所以我就设想，这位可怜的老妇人她的儿孙都已经去

世,唯一与她相伴的生物就是这只金丝雀。所以她就带着金丝雀来林荫道上散步,就像前不久她推着自己的孙子在这里散步一样,只是她那最后一位亲人现在也已经不在了。这样的设想比实际情况更刺激,更具有戏剧性。那么,我为什么没有将这样的观察印象装进我的记忆库里呢?我又不是负责收集确切数据的人口普查员,我是演员,演员需要收集的是可以激起人类情感的素材。

"当你学会了仔细观察身边的生活,并从中寻找创作素材之后,你就该去研究我们创作赖以为基础的最重要的、最鲜活的情感素材。我指的是你在与他人直接打交道过程中所获取的那些印象。这种素材的获取难度较大,因为它很大程度上是看不见摸不着的,只能在内心才能感受得到它。当然,许多看不见的内心感受可以透过面部表情、眼神、声音、言谈、手势等反映出来,但即便如此,要想了解他人的内心还是不容易,因为人们通常都不愿打开他们的心灵之门,让别人看到自己的真实感受。

"当你通过仔细观察,透过某人的行为、想法和念头弄清楚了他的内心世界之后,密切关注他的行为,研究他做出这种行为的环境。他为什么要这么做或那么做?他当时是怎么想的?

"通常我们无法通过确切的数据来了解我们想要了解的人物的内心世界,只能借助于直觉走近它。在这里,我们要用到的是最细腻的注意力和潜意识的观察力。而一般的注意力是不足以深入到他人的内心深处去的。

"如果我说,我向你保证你可以通过技术手段达到目的,那我一定是在骗你了。随着不断的学习进步,大家会了解更多的刺激潜意识自我的手段,并且把它们应用到创作过程中去,但是不得不承认的是,我们不能把对他人内心世界的研究降低为纯科学的技术。"

第六章　放松肌肉

1

导演一走进教室,便叫我、玛利亚和瓦尼亚表演"烧钱"那个练习。

我们登上舞台开始表演。

起初,一切都进行得很顺利。但当演到悲剧部分的时候,我突然觉得心脏发紧。为了从外部给自己一些支撑,我用尽全力把手抵在一个什么东西上。突然,那东西"啪"一声碎裂了,与此同时我感觉到一阵强烈的刺痛,温热的液体弄湿了我的手。

我不知道自己是什么时候晕过去的,我只记得当时舞台上一阵混乱。然后我越来越虚弱,只感到一阵眩晕,然后,就陷入了昏迷状态。

我伤到了动脉,造成大量失血,不得不卧床几天。这个不幸事件使得导演改变了教学计划,把身体训练课程提到了前面。而导演在课上讲授的内容则是由保罗后来跟我转述的。

托尔佐夫说:"有必要将我们严格的、系统的教学安排做一个调整,先和大家讲一讲表演中很重要的一步——'放松肌肉'。这个问题本来应该在将来进行身体训练的时候来谈,但是由于科斯佳的事情,那我们现在就来说说这个问题。

"在一开始,你们完全不了解肌肉痉挛和身体紧张所会造成的危害。如果这种情况发生在发音器官,即使生来就有好嗓子的人,他的声音也会变得暗哑,甚至会造成失声。如果这种情况发生在下肢,那这个演员走起路来就和麻痹症患者没什么两样。如果肌肉痉挛发生在上肢,手臂就会麻木,动起来就像两根棍子似的。这种紧张和痉挛也会出现在脊椎、颈部和肩膀上。不过不管发生在什么部位,它都会对演员造成负面影响,使演员无法正常表演。最糟糕的是,如果这种情况发生在脸上,就会使演员的面部扭曲,使他

第六章 放松肌肉

的表情变得僵硬甚至出现面无表情的状况。突出的眼睛和紧绷的面部肌肉会使演员的脸上出现难看的表情,这既和演员的内心背道而驰,也无法很好地表达他的内心情感。这种痉挛也会发生在胸膜或其他与呼吸相关的器官上,从而影响正常呼吸,造成呼吸短促。肌肉的痉挛也会出现在身体的其他部位,而这必然会对演员当时的感情、表演以及他的正常情绪状态产生有害的影响。

"我们来做个实验,看看肢体上的紧张是怎样麻痹我们的动作、如何对我们的内心活动产生影响的。那里有一架大钢琴,大家去试着把它抬起来。"

学生们轮流去尝试,大家个个都是费了九牛二虎之力,但都只能抬起这沉重的乐器的一角。

"你一面试着抬钢琴,一面快速计算出37乘以9等于多少。"导演对其中一个学生说,"做不出来?那就回想一下剧院前面这条街上的所有商店,从街角那边开始。还是不行?那给我唱一段《浮士德》里的抒情曲。还是想不起来?那么,试着回想一下炖腰花的味道,或者是丝绒的触感,或者是东西烧焦的气味。"

为了做到导演说的这些,这个学生先把之前费了好大的劲儿才抬起的琴角放下,休息了一会儿,然后回想导演刚才问的那些问题,他仔细思考、逐一解答,并回忆每一个必要的细节。之后,他休息好了,才又试着去抬起钢琴。

"看到了吧,"托尔佐夫说,"为了回答我的问题,你必须放下沉重的钢琴,放松你的肌肉,只有这样,你才能把注意力集中在五种感官的运用上。"

"这不就证明了肌肉的紧张会影响人的内在情感体验吗?只要身体存在这种紧张状况,你就无法琢磨感情的微妙差别,也无法去思考你所扮演的角色的精神生活。因此,在大家开始表演之前,必须要放松肌肉,这样它才不会影响大家的肢体动作。

"科斯佳的事情就是一个典型的例子。希望他的这次意外能成为有价值的一课,对他如此,对你们也是如此,这件事提醒大家,在舞台上绝对不能出现这样的状况。"

"那有没有办法来摆脱这种紧张呢？"有人问道。

导演提起了《我的艺术生涯》一书中所描写的饱受经常性肌肉痉挛之苦的演员，他通过不断练习，不断地自我检查，而后养成习惯，最终他能做到只要一登上舞台，他的肌肉就会自然而然地放松下来。即便是在塑造角色的关键时刻，他也不再紧张，完全可以做到放松自如了。

"并不仅仅只有常见的强烈的肌肉痉挛会妨碍演员的正常表演，在某些情况下，极小的一点压力甚至都可能会毁掉一个演员的舞台创作。举个例子来说，假设某个女演员，她有着绝佳的才情和气质，却鲜少能展现出来。通常情况下，她的感情总是因为她纯粹的努力而变得做作。有人帮助她进行了很多放松肌肉的训练，但成效都不大。后来有人偶然间发现，在她演到情绪激动的情节时，她右边的眉毛总会极其轻微地抽搐。于是，我建议她在演到吃重的部分时，可以试着把紧张从面部抹去，使面部肌肉完全放松下来。当她能做到这一点的时候，她身体上所有的肌肉也就自然而然地放松了。她就像换了一个人似的，她的身体变得轻盈起来，面部表情也变得生动起来，她能够轻松地表现出自己的内心感情了。她找到了能使情感自然流露的方法。

"想想看吧，一块肌肉的压力能从精神上以及身体上影响到整个人！"

尼古拉斯今天来探望我，他说，导演说了使身体完全摆脱一切多余的紧张是不可能的；不仅是不可能，而且是不必要的。然而，同样是听托尔佐夫的课的保罗却总结说，不管是在舞台上，还是在日常生活中，放松肌肉对我们来说都是必修课。

这种矛盾如何调和？

尼古拉斯走后，保罗来了，他就这一问题解释说：

"演员，跟普通人一样，当然难免会碰到肌肉紧张的情况。只要他出现在公众面前，这种紧张就会产生。他要消除背部的肌肉紧张，肩膀可能就会

第六章 | 放松肌肉

出现紧张；要赶走肩膀上的紧张，紧张又可能会转移到胸膜上去。不管你怎么做，肌肉的紧张总会出现在身体的某个部位。

"对于我们生活在紧张中的一代人来说，这种肌肉的紧张是不可避免的。完全消除紧张是不可能的，但是我们必须不断地同它做斗争。方法就是培养出一种控制机制，或称之为'观察者'；这个'观察者'，不论在何种情况下都必须警惕这一点：肌肉过多的紧张是没有必要的。此外，必须把这个自我检察和消除多余紧张的过程发展成为一种下意识的、机械的习惯。做到这样还不够，还应当使它成为一个正常的、不做作的、必不可少的习惯，在剧情平静的时候如此，在情绪和身体极度激昂的时候更要如此，使它成为一种自然习惯和自然需求。"

"什么？"我感到有些惊讶，"您说在激动的时候不应该紧张是什么意思？"

"是指非但不要紧张，而且你还应该要尽可能地放松。"保罗解释说。

他继续转述导演的观点说，演员在表达激动情绪的时候，总是会全身都紧绷起来。因此，在压力极大的情况下，努力使肌肉放松下来显得尤其重要。事实上，在角色的高潮部分，尽量放松比过分紧张会来得更自然更合情理些。

"这可能吗？"我问。

"导演在这一点上态度是很肯定的。"保罗说，"他还补充说，尽管在情绪激动的时刻试图摆脱掉所有的紧张是不可能的，但是我们可以学着不断地让自己放松。他说，如果你实在没有办法做到不紧张，那就由它去吧，但是你得知道要立刻启动控制程序，试着去消除紧张。"

"在这种控制变成下意识的习惯之前，你得多在这上面花点心思，这固然会分散对舞台创作的注意力，不过到后来，这种肌肉的放松会成为一种正常现象。这个习惯必须不间断地、有系统地逐日养成。不但在课上练习和在家里练习，还要在实际生活中去培养，无论我们是在睡觉、起床、吃饭、走路、工作、休息、高兴或是悲伤时都应该注意。肌肉的'控制者'必须成为我们身体结构的一部分，成为我们的第二天性。只有这样，在我们进行舞台

创作的时候，它才不会妨碍我们。如果我们只是在为了练习肌肉放松而划出的特定时间段里去练习，那是不可能达到所期望的结果的。因为，这样的练习不可能养成习惯，不可能达到下意识的、机械式的熟练程度。"

我对保罗所说的事情是否可行表示怀疑，于是他给我讲述了导演自己的亲身经历。在导演艺术生涯的早期，他的肌肉也曾紧张得几乎达到了痉挛的地步。但是自从他培养出下意识的控制能力之后，在情绪激昂的时候，他感觉到的是肌肉放松而不是肌肉紧张。

3

今天，副导演拉赫曼诺夫来看我，他人很好，非常平易近人。他转达了导演对我的问候，导演还委托他对我进行一些练习上的指导。

导演说："科斯佳现在躺在床上，也没什么事情可做，就让他去做点对他来说比较适合的练习来度过这段时间吧。"

练习是这样的：仰面躺在平坦坚硬的平面上，比如地板上，去关注身上那些不需要紧张的肌肉。

"我觉得紧张发生在我的肩上、颈上、肩胛上、腰上——"

对于发觉到的紧张部位，要立刻放松，同时继续找出新的紧张部位。我当着拉赫曼诺夫的面，试了一下这个简单的练习；只不过我不是躺在地板上，而是躺在软床上。当我把紧张的肌肉放松下来，仅留下我认为要支撑我的身体重量而必要的紧张部位之后，我说出了这些部位的名字："两边肩胛和脊椎。"但是拉赫曼诺夫却有点不同意我的说法。他肯定地说："你应该像小孩子或动物那样躺着。"

原来，如果你把一个婴儿或是一只猫放在沙上，让他们待一会儿或是睡一觉，然后小心地把他们抱起来，沙上就会留下他们整个身体的印迹。但是如果你在成年人身上做同样的实验，沙上只会留下他肩胛和臀部的印子，而他身体的其他部分由于长期习惯性的紧张而完全不会触碰到沙子了。

第六章 | 放松肌肉

如果要在软的平面上留下身体的印迹，我们必须躺着使身体完全放松下来。这种状态会让一个人得到更好的休息。这样来休息，你在半小时或是一小时之内就能精神焕发，而在肌肉紧张的状态下，就算你睡一夜也达不到这种状态。无怪乎那些要穿越沙漠的商旅队的人们都要用这样的方法休息。他们不能在沙漠里长时间停留，因此他们必须把睡眠时间缩减到最低限度。他们在休息时通过完全放松全身肌肉，使疲惫的身体在短时间内达到平时要睡一整夜才能达到的状态。

在每天工作的间隙，副导演就是用这种方法来休息的。十分钟就能让他精力重新恢复。如果没有这样的休息，他就不可能做得完那些他必须要做的工作。

拉赫曼诺夫一走，我就把家里的猫抱过来放在沙发上的一个软垫子上。它的身体形状完整地印在了垫子上。我决定从它那里学习如何去放松肌肉，如何更好地休息。

导演说："每个演员，就和婴儿一样，都必须从头学习如何观看、走路、说话，等等。我们都知道在日常生活中如何去做这些动作。但是令人遗憾的是，我们大部分人的这些动作做得都很糟糕。一个原因就是，在舞台灯光的照射下，哪怕是小小的一点瑕疵都会变得非常明显。另一个原因是，舞台会对演员的整体状态产生负面的影响。"很显然，导演的这段话也适用于这个躺卧的练习。所以我现在和猫一起躺在沙发上。我观察它怎样睡觉，并试着去模仿它。但是，要在躺着的同时使全身肌肉放松，并且使身体的各个部位接触到所躺的平面，这并不是一件容易的事情。我并不是说察觉紧张的肌肉是很困难的，放松肌肉也不需要什么特殊的技巧。但是问题在于，一个紧张的部位还没来得及放松下来，第二个紧张部位就出现了，紧跟着就是第三个，以至无穷。你越注意它们，它们就越多。有那么一会儿，我成功地摆脱了后背和颈部的紧张。我不是说，我由此感到了精力的恢复，但这确实使我明白，我们身体上有许多不必要的、有害的紧张，但我们自己却并没有察觉到。比方说一想起那个女演员的不听使唤的皱眉头，你就会真切觉得身体上的紧张是挺可怕的。

我的主要问题是我被自己的肌肉感觉给弄糊涂了。这使我的紧张程度又增加了几十倍，而且是每块肌肉都紧张。以至于到最后，我都搞不清楚我的手在哪儿、脚在哪儿了。

今天的练习真是把我累坏了！

像我这种躺法是根本不可能得到任何休息的。

4

今天李奥过来了，他和我说起了在学校做的训练。拉赫曼诺夫按照导演的指示，引导学生做了一系列相关的训练：或躺着不动，或摆出各种各样的姿势，纵向横向姿势都有。他还让学生们以个人或小组为单位，借助椅子、桌子或其他的家具，练习正坐、靠坐、站立、靠立、跪坐、蜷缩，等等。在做每一个动作时，都要求学生去注意紧张的肌肉并把它们说出来。很显然，不管做什么姿势，有些肌肉是必须要紧张起来的。但紧张的只能是这些肌肉，其他的、附近的肌肉都要保持放松。还应记住，紧张本身也是有程度差异的。为了保持某个姿势而出现的肌肉紧张，只需达到维持住这个姿势的紧张程度即可。

所有的这些练习都需要"控制者"的特别监督。这个真是说起来容易，做起来难。最首要的是需要训练有素的注意力，能够快速地判断和区分各种各样的身体感觉。其实，在一个复杂的动作中，你是很难一下子搞清楚哪些肌肉该紧张、哪些肌肉该放松的。

李奥刚走，我就去找我的猫了。无论什么姿势我都给它想出来了——头朝下、侧躺、仰面朝天、挨个儿拎起每只爪子，或是一下子抓住四只爪子把猫提出来。每次你都能很清楚地看到，它先是像个弹簧一样紧缩起来，但一秒钟之后，它就会立刻放松不需要紧张的肌肉，只留下必要的肌肉紧张，这一切它做起来是如此的自然和轻松。这是多么令人惊叹的适应性啊！

就在我摆弄猫的时候，怎么也没猜到格里沙竟然来了。他不再是那个总

第六章 | 放松肌肉

是和导演针锋相对的人了,他跟我讲了课堂上发生的一些有趣的事情。托尔佐夫在讲到肌肉放松和为了保持某个姿势而维持必要的紧张时,他回想起了他经历过的一件事情。在罗马一家私人住宅里,他曾经有幸参观了由一位美国女性所做的涉及平衡的展览。这位女性对古代雕像的复原很感兴趣。她把收集到的雕像的碎片进行拼合,以期复原雕像原来的姿势。为了做好这项工作,她必须研究人体的平衡规律。她通过自己摆各种姿势时的体会,来摸索不同姿势的重心位置。她因此培养出一种很特别的能力——能快速确定平衡的重心位置。不管人们是推她、撞她、绊她,或是让她做一些看起来站不稳的姿势,她都能够保持重心,维持住平衡。不仅如此,这个女子只用两根手指就能把一个魁梧的男人摔倒。这也是靠着她对平衡规律的熟练掌握才做到的,她能够找到破坏对方平衡的点,只要在这些地方一推,不用费力就能使对方失去平衡而摔倒。

托尔佐夫并没有学到她这种技巧的秘诀,但通过这次参观,他了解到了重心的重要性。他还注意到,人们可以通过训练增加身体的灵活性、柔韧性和适应性,并通过平衡感控制肌肉的紧张和松弛。

5

今天李奥来了,他和我讲了在学校的练习情况。今天的课上,导演对课堂上最近的练习作了一些极其重要的补充。导演强调,我们所做的每个姿势,不管是躺着还是站着,都要自我检查和控制,同时,他还要求我们做每个动作都应该以想象为基础,并由规定情境来推动。这样,姿势不再只是姿势,而变成了动作。假设我把手举高,并且对自己说:"假如我这样站着,头顶上方的高枝上有一个桃子,我要把它摘下来,应该怎么做?"

只要你让自己相信了这个假设,你所摆出的这个毫无生气的姿势立刻就会变成真实、生动的动作,带着实实在在的目的——摘桃子。只要你感觉到了这个动作的真实性,你的意图和潜意识就会帮助你完成这个动作。多余的

紧张就会随之消失，相关的肌肉就被调动起来做动作，而这一切都不需要刻意的干涉。

在舞台上绝不应该有毫无根据的姿势。在真实的创作艺术以及任何严肃的艺术中，戏剧表演上的因循守旧都是没有生存空间的。如果必须要用到这种因循守旧，那你就应该给它找到一个合理的理由，这样它才能表达出你的内在意图。

然后，李奥给我讲了他们今天做的练习，还给我做了示范。他挪动着胖胖的身躯在我家的沙发椅上做着各种动作，那画面真是让我忍俊不禁。他的身子有一半探出来悬在沙发边，脸贴近地面，一条胳膊向前方伸出。你能感觉到他的局促不安，看得出他自己也搞不清楚哪些肌肉该紧张，哪些肌肉该放松。

突然间，他喊了起来："有只大苍蝇，看我拍死它！"

在那一瞬间，他把手往前面伸出去，向着假想中的苍蝇拍了过去。此时，他身体的各个部位、各块肌肉都各司其职，他的动作相当麻利。他的姿势变得有板有眼，一切都很合理可信。

人自然而然做出的动作比我们卖弄技巧做出的动作要好得多！

导演今天用的这些练习是为了让我们意识到：在舞台上，不管做什么动作、摆什么姿势，都有三个阶段：

第一阶段：变换姿势以及在观众面前表演的兴奋，会产生多余的紧张。

第二阶段：在"控制者"的指示下，多余的紧张会得到下意识的放松。

第三阶段：若姿势不自然，则对姿势进行调整。

李奥走后，我又用猫来帮助我做这些练习，以便能理解它们的含意。

为了能让它听我的，我把它抱上床，放在身边，然后轻轻地拍它、爱抚它。但是它并不躺下来，而是越过我跳到地板上，然后轻轻地、悄悄地向房间的角落走去，显然，它在那里嗅到了它的猎物。

我密切地注视着它的每一个动作。为了能更好地观察，我不得不弯下身子，这个动作对我来说很困难，因为我的手还打着绷带。我运用我体内的"控制者"来监督自己的动作。刚开始的时候，一切都很顺利，只有应该紧

张的地方才紧张起来，因为我有一个活体目标。但当我把注意力从猫身上转移到自己身上的一瞬间，一切都变了。我的注意力涣散了，身上各处肌肉都感到很紧张，本来是必要的紧张现在竟几乎达到了痉挛的程度，而邻近的肌肉也毫无必要地紧张了起来。

"我再来试试同样的姿势。"我对自己说。于是我重复做了刚才的姿势。但是，由于我的真实目的已经不在了，我的姿势明显是处于不自然的僵硬状态。在仔细观察了我的肌肉状况之后，我发现，我越是注意肌肉的张弛，肌肉就越容易产生多余的紧张，同时也越难摆脱多余的紧张。

就在这时，我注意到地板上有个黑色的痕迹。我弯下腰去看是什么。原来是地板上的一个小豁口。在做这个动作的时候，我所有的肌肉都自然而然地运作起来——这件事使我得出了一个结论：即时目标与真实行为（这个行为可以是真实的，也可以是想象的，只要是演员本人能确实相信的规定情境中的合理行为）会自然而然地、下意识地使天性得以运用。而且也只有天性本身能完全驾驭我们的肌肉，使之合理地紧张或放松。

6

根据保罗所说，今天导演继续之前的课程内容，从固定姿势讲到了手势。

上课地点是在一个大教室。学生们一字排开，就好像要接受检阅似的。托尔佐夫让大家都举起右手，于是大家整齐划一地举起了右手。

但是，大家举手的时候动作沉重缓慢，手臂就像铁路道口慢吞吞升起的横杆一样。拉赫曼诺夫挨个去摸大家肩膀和手臂上的肌肉，并不断地给予意见："不对，放松你的颈部和后背。你的整条手臂都是紧张的……"诸如此类。

看起来交给我们的任务是十分简单的，但是没有一个学生能做正确。要求学生们做的动作被称为"孤立的动作"，即动作只需运用到肩部这一组肌肉，而非其他部位的肌肉——颈部、背部，尤其是腰部的肌肉，都不需要紧

张起来。后面提到的这些肌肉通常会使整个身体和举起的手向反方向活动，以使身体保持平衡。

这种邻近肌肉的紧张使人想起钢琴上破损的琴键，当你弹下其中的一个琴键，临近的几个琴键也会发出声音，使你原本想要的那个声音变得模糊不清了。因此，有时候我们的动作做不到泾渭分明也没什么让人感到惊讶的了。但是，我们的动作本身必须要精准，要像乐器发出的音符一样。否则，角色的动作就会是凌乱的，其内在及外在的表演也会显得不清不楚、缺乏艺术感了。想要表达的感情越是细腻，在表演的时候就越是要做到清晰、准确和鲜明生动。

保罗接着说道："今天的课给我的感觉是，导演就像一位机械师，把我们拆解开来，就像拆开一架机器一样。他拧开螺丝、分拣出各个零件、上好油、重新组装起来、然后再拧紧螺丝。上完今天的课之后，我真觉得自己变得更加灵活、敏捷和富有表现力了。"

"之后呢？"我问道。

"他强调，当我们只运用一组肌肉的时候，比如肩膀、手臂、腿、后背的肌肉，身体的其他部位必须保持放松的状态，不可有任何的紧张。例如，举起一条手臂需要借助肩部肌肉并使该组肌肉产生对该动作来说必要的紧张，而与此同时，手臂的其他部位——手肘、手腕、手指以及所有的关节，都应该完全放松。"

"你能做得到吗？"我问他。

"不行。"保罗回答说，"但是我们确实领略到了将来我们达到那种程度时的感觉。"

"这真有那么难吗？"我感到很困惑。

"初看上去是很容易，但是我们谁都做不好这项练习。显然，为了适应艺术的需要，我们都必须要做彻底的改变。在日常生活中不起眼的瑕疵，在舞台脚灯的照射下会变得十分明显，而且会给观众留下清晰的印象。"

原因很简单：在舞台上，人生是在狭小空间里表现出来的，就好比在照相机的镜头里表现出来的那样。人们透过望远镜来观看这种生活，就像用放

大镜来看微型画一样。这种情况下，任何细节，哪怕是极小的一点，都逃不过观众的眼睛。即使这些僵硬的手臂在日常生活中能被勉强接受，但在舞台上则是完全无法被容忍的。它们会使演员的身体看起来像一块木头，使演员看起来就像是个假人模特，最终演员给人留下的印象会是：演员的性灵也跟他的手臂一样变得木头木脑的了。如果再加上僵直的后背，只会弯腰，并且只能打直角弯的话，那这个人就完全是一根棍子的形象了。这样的"棍子"能表现出什么样的情感呢？

根据保罗的说法，在今天的课上，没人能成功地完成这个简单的任务：仅动用必要的肩部肌肉来完成举手的动作。他们在手肘、手腕和手部的各个关节上也做了类似的练习，但同样都没有成功。每次做这样的练习，同学们的整个手都会跟着动。最糟糕的情况出现在依次活动手臂各部分的练习中，即按一定的顺序活动手臂各部分，从肩膀到指尖，然后倒回来。这种结果也是正常的，因为在相对简单的特定部分练习中，他们都没成功，又何况是更为复杂的整体练习呢。

实际上，托尔佐夫在示范这些练习的时候，并没有想过让我们一下子就全部掌握。他只是概括说明了练习的内容，之后，他的助手会带着我们在习作训练课上进行练习的。此外，他还示范了如何让颈部向各方向转动，以及如何活动背部、腰部、腿部等等。

过了一会儿，李奥来了。他已经能很好地完成保罗所描述的那些练习了，尤其是脊背的弯曲和挺直，各个关节顺着脊椎骨的次序依次弯曲，从第一节脊椎骨——即后脑壳开始——直到尾椎骨。这可不是什么简单的动作，我在弯曲脊背的时候，只能感觉到三处椎骨，但是我们可是有二十四块椎骨的。

保罗和李奥走后，猫进了屋。我继续观察它那多样的、独特的、无法言述的姿势。当它举起或是伸出爪子的时候，我能感觉到它正在使用适应该动作的那组肌肉。我做不到如此灵活，我甚至不能单独弯曲我的无名指，每次弯曲它的时候，我的中指和小指都会跟着一起弯曲。

想要获得像某些动物所具有的那种运用肌肉的技巧，对我们来说是无法做到的。没有什么方法能使我们在肌肉的控制方面达到某些动物的那种完美

程度。当小猫扑向我逗弄它的手指时，它会从完全静止的状态瞬间做出闪电般的动作，这个过程甚至很难用肉眼捕捉。在做这样的动作时，它的精力分配是非常精密的！在准备做出动作或跳跃时，它不会把力气浪费在任何多余的肌肉收缩上。它积蓄全身力量，并在特定时刻将力量一下子运用到所需要的那组肌肉上。正因为如此，它的动作是如此的精准、明确而有力。

 为了测试自己，我开始练习在表演《奥赛罗》时用到的"老虎式"台步。走出第一步，我就感觉所有的肌肉都紧张起来了，我回想起在考核演出时我的感觉，现在我终于明白了我的主要错误之处在哪里。我那时候表演出来的是一个僵硬的人物角色，被全身的肌肉痉挛所束缚，在舞台上感觉不到自由，也无法拥有舞台上正常的生活。如果在抬钢琴的时候紧张到连简单的乘法都做不出来的话，那又如何去表达一个复杂人物所具有的细致微妙的情感呢？在考核表演中，我们带着完全的自信却做出了错误的表演，导演真是给我们上了一节很好的课。

 导演用这样的方法来证明他的观点是很明智、很有说服力的。

第七章　单元和任务

Units and Objectives

An Actor Prepares

1

今天我们一走进剧场观众席,迎面就看到一块很大的横幅,上面写着:单元和任务。

导演首先给我们道贺,恭喜我们要开始新的且更为重要的学习阶段。然后他跟我们解释了"单元"指的是什么,告诉我们如何将剧本和角色切分成不同的组成部分。跟往常一样,导演的每一句话还是那么通俗易懂,那么有趣。不过,在我记录导演的讲解之前,我想先说说下课之后发生的事情,因为那件事让我对导演所说的话有了更深的理解。

我第一次应邀到保罗的叔叔(著名演员舒斯托夫)家里作客。晚饭的时候,他问我们在学校学了些什么。保罗告诉他我们刚学到"单元和任务"。当然舒斯托夫和他的孩子们对这些技术术语都非常熟悉。

女仆端上来一只大火鸡放在了他面前,"孩子们,"他笑呵呵地大声喊,"现在来想象一下,这不是一只火鸡,而是一部五幕剧,比如《钦察大臣》吧。你能一口就把它吃掉吗?肯定不能。你们不能一口吃掉一只火鸡,也不能一下子吞下整部五幕剧。所以你们必须先把它切成大块,像这样……"(他把鸡腿、鸡翅膀和烤得比较软的地方切下来,放在了空盘子里)

"这样火鸡就被切分成了几大块,但是这么大的鸡块你们还是咽不下去。所以还必须把它们切成更小的鸡块,像这样……"他把火鸡切成了更小的鸡块。

"把盘子递给我,"舒斯托夫对大儿子说,"最大的一块给你,这是第一场戏。"

这孩子一边递过盘子,一边用低沉的声音不大熟练地念着《钦差大臣》里面的开场白:"先生们,我把你们召集到这里,是想告诉大家一个极为不

幸的消息。"

"尤金，"舒斯托夫冲着次子说，"这块是你的，是邮政局长那场戏。还有，伊戈尔，西奥多，你俩分别演鲍勃金斯基和道勃金斯基的戏。你们两个女孩子来演市长的妻子和女儿。"

"来，快点吃。"他命令道。孩子们猛扑到食物上，把大块的肉硬塞进嘴巴里，几个小家伙快被噎死了。因此舒斯托夫先生警告他们说，如果需要，可以把鸡肉再切小块一点。

"这肉太硬，太干了。"他突然对着妻子大声说道。

"可以加点料，"其中一个孩子说，"就加点'想象的创造力'吧。"

"或者，"另一个孩子边说边把肉汁递了过去，"给你用神奇的'假如'做成的调料。这是作者给的'规定情境'。"

"还有，这里，这里，"一个女孩子说着递给她爸爸几根山葵，"这个是导演给你的。"

"这个是演员给的，比较辣的，"一个男孩子在往肉上撒辣椒。

"来点芥末吗？一个左翼艺术家给的。"最小的女儿说。

舒斯托夫叔叔把孩子们加了各种调料的鸡肉切成了更小的块。

"非常好吃，"他说，"连这鸡爪也看起来跟肉一样好吃了。这就是你们在处理角色时候必须要做的，得让自己沉浸在'规定情境'的酱汁中。角色越干瘪，你需要的酱汁就越多。"

<center>* * *</center>

离开舒斯托夫家时，我满脑子都是关于单元的念头。我的注意力一旦转到这个方向，我就开始琢磨找法子来实践这些新想法。

我跟他们道别的时候，我跟自己说：一个单元。下楼的时候我有点懵了，难道我每下一个阶梯就要算一个单元吗？舒斯托夫家住在三楼，六十步，就是六十个单元。那这样的话，沿着人行道的每一步也要数下来。所以我决定了整个下楼梯算是一个单元，步行回家是另一个单元。

那舒斯托夫家临街大门怎么办？算是一个单元呢还是切分成几个单元？就算成几个单元好了。因此，我下楼——两个单元，抓住门把手——三个单

元，转动门把手——四个单元，打开门——五个单元，跨门槛——六个单元，关上门——七个单元，放开门把手——八个单元，开始往家走——九个单元。

我撞到了一个路人——不，这个不算，这只是意外，不能算一个单元。我在一家书店门口停了下来。这个又算不算呢？每一本书的标题都单独算呢，还是算作一个单元呢？我决定算一个好了。那现在就是第十个单元了。

等到了家，我脱下外套，伸手去拿香皂洗手的时候，我已经数到了二百零七。我洗了手——二百零八。我放下香皂——二百零九。用水冲了手——二百一……最后我上床盖上了被子——二百一十六。

但是接下来怎么办呢？我现在是满脑子的想法。每一个动作就是一个单元吗？如果这样弄下去，一部五幕悲剧，比如《奥赛罗》吧，还不得弄出上万个单元。到最后肯定全都搅在一起了，所以肯定得有什么办法来限制单元的数量。但是到底该怎么设定限制呢？

今天，我跟导演讲了关于单元限制的事情。他的回答是："有人问飞行员，那么长的飞行距离，你是怎么记住海岸线的所有细节的，它曲曲折折，又有浅滩和暗礁。飞行员回答说：'我根本不考虑那些，我是沿着航道飞行的。'

"所以演员不应该根据剧作的细节来进行表演，因为这些细节数量太大，而应该根据那些重要的单元走，它们就像灯塔一样，为演员标注航道，确保他们所走的是正确的创作道路。如果你要在舞台上表演从舒斯托夫家辞别回家的一场戏，那么你就得问下自己：首先，你要干什么？你的回答——回家——这就是主要任务的关键所在。

"然而，回家的途中会有几处停留。你在某个地方停住了，做了其他的一些事情。因此商店橱窗前的欣赏应该是一个独立的单元。之后，你继续回

家的路，那么你就又回到了第一单元。

"最后你到了家，脱了衣服。这应该是另一个单元了。然后你躺在床上开始思考，这也是一个新的单元。

"这样，我们就把你原本的两百多个单元减少到了四个。这四个单元就是你的主航道。

"这些单元放在一起构成了一个大的目标——回家。

"假如你上演的是第一单元。你要回家，你就那么走啊走啊，别的什么也不做。或者第二单元，你站在橱窗前，就一直在那里站着。第三单元，你就是洗漱而已，第四单元，你就一直在那里躺着。如果这么表演的话，那你的戏会是很单调枯燥的。所以，导演会要求你将每一部分细化，增加细节内容。这就会迫使你将每一单元再细分成小的组成部分，清楚细致地把它们展现出来。

"如果这些细化还是过于单调，那你就得对它们继续切分，直到你走在街上出现以下典型细节：遇到朋友，寒暄几句，观察周围的路人，撞到其他人身上等等。"

随后，导演跟我们讲解了保罗的叔叔所说的那些话。我和保罗会心一笑，因为我们想起了那只大火鸡。"把大块切成中块，然后切成小块，接着进行细分，最后再重新把这些小部分归到一起，重组成一个整体。"

"大家一定要记住，"他告诫我们，"这些细化只是暂时的。角色和剧本绝对不能一直处于这种零散的状态。被打碎的雕像或是撕成碎片的画作都不是艺术品，不管这些残片有多好看。只是在角色准备阶段，我们才会细分单元。在真正表演的时候，这些细分出来的单元就应该融入大单元中。单元切分的块儿越大，单元的数量也就越少；单元数量越少，我们要处理的任务也就越少，那么我们对整个角色的把握也就越容易。"

"如果这些大的单元安排得好，演员们就能轻松地完成表演。在整个剧本中，这些大的单元就像灯塔一样把'航道'给标注好了。这个'航道'就给我们的创作指明了正确的道路，从而避免了'浅滩'和'暗礁'。

"不过可惜的是，很多演员偏离了这个'航道'，他们做不到对剧本进

行仔细的分析和研究。因此，他们发现自己不得不去处理大量肤浅的、毫无关联的细节，这些细节多到让人发憷，他们自然也就失去对剧本和角色的整体把握了。

"大家可不要把这样的演员当成你们的榜样。不要对剧本进行不必要的切分，不要靠细节来给你指路。用切分出来的大单元来标注'航道'，塑造出剧本的整体框架，大单元下面再做很好的切分，并将每个小单元的细节都准备到位。

"对剧本进行切分的技巧相对来说是很简单的。大家可以问问自己：'整个剧本的核心是什么？没有这个核心，剧本就不可能存在的那个东西是什么？'然后你就能抓住重点，不至于被细节的东西捆住手脚。比如说，我们在研究果戈理的《钦差大臣》的时候，这部戏最重要的是什么？"

"钦差大臣。"瓦尼亚说。

"更确切地说是与赫列斯塔科夫的那场戏。"保罗纠正道。

"同意。"导演说，"但是光有那场戏可是不够的。果戈理所描绘的悲喜剧事件必须还要有一个恰当的背景气氛。在剧中这一气氛是由市长、各色公职人员那类泼皮无赖和他们的飞短流长塑造出来的。因此，我们可以得出这样的结论：如果没有赫列斯塔科夫以及镇上那些淳朴的人民，这部剧就没有存在的意义了。"

"除此之外，对这部剧来说，还有什么是必要的？"导演继续问道。

"如果少了愚蠢的浪漫情怀和来自小地方的卖弄风情的姑娘的话，这剧也就没多大意思了，比如市长的妻子促成她女儿的订婚，从而激怒了整个镇上的居民，这段戏也是很有必要的。"有人说。

"还有好事的邮政局长，头脑清醒的奥斯普，"其他学生也七嘴八舌地说了起来，"还有那些贿赂行为、写的那些信件以及真正的钦差大臣的到来那些。"

"这样，你们就可以将这个剧本切分成几个有机联系的成分了，也就是说，几个大的单元。现在，从这些单元中提取最主要的内容，就能掌握整个剧本的内部主线了。把每一个大单元切分成中等的，中等的切分成细小的部

分，整个剧本就是由这些单位组成的。然后这些小的部分合在一起就构成了整体。

"现在，对于如何将一个剧本切分成多个组成单元，以及如何标出'航线'来引导自己完成表演，大家是有了一定的了解了。"托尔佐夫总结说。

3

"对剧本结构进行研究、把剧本切分成单元，我们这么做是有目的的，"导演今天解释说，"其实这么做还有一个更重要的内部原因，那就是每个单元的中心都包含有一个创作任务。"

"每一个任务都是单元的有机组成部分，或者反过来说，正是任务本身创造了单元。

"把与剧本不相关的任务带入剧本那也是不可能的，因为这些任务必须逻辑合理、前后连贯。由于单元和任务之间存在着直接的、有机的联系，因此，我讲过的所有关于单元的内容也都适用于任务。"

"那是不是意味着任务也应该被分成或大或小的块儿呢？"我问道。

"是的，没错。"他说。

"那'航道'呢？"我问。

"任务就会成为给我们指引航线的灯塔，给我们指出正确的方向。"导演解释说。

"大部分演员所犯的错误是，他们对结果考虑过多，对表演的过程则考虑不足。这样做的结果只会使演出变得做作、呆板。"

"最好不要只去拼命追求结果。舞台上的表演要真实，情感要丰富要真挚。大家必须学会找到积极主动的方式来完成任务。这样吧，现在大家就自己给自己设定一个任务，然后完成它。"导演说。

我和玛丽亚还在琢磨导演刚说的那番话，这个时候保罗走上前来给我们提问：假设我们俩都爱上了玛丽亚，并且都向她求婚。我们应该怎么表演？

首先，我们设计一个基本方案，然后将这个方案切分成不同的单元和任务，这些单元和任务相应地会引发行动。当我们的表演势头走下坡路的时候，我们就又加入新的假设，然后创造新的任务。剧情不断地向前推进，我们完全沉浸于自己的表演中，而丝毫没有注意到舞台幕布是何时升起、观众是何时离开的。

导演建议我们继续表演，当我们表演完了之后，导演说："你们还记得我们第一堂课上，我让你们登上空荡荡的舞台去表演吗？你们完全不知道该做什么，只是做作地满腔热情在舞台上胡乱地表演。但是现在，尽管还是空荡荡的舞台，你们却能感觉到很轻松自在，并且能够自如地在台上走位。是什么帮助了你们？"

"积极有效的内部任务。"我和保罗同时说道。

"是的。"他肯定了我们的说法，"因为任务能引导一个演员走上正确的道路，并且阻止错误的表演。正是任务给了演员登台表演的信心。"

"不过让人感到有点遗憾的是，今天的尝试并不是全都令人满意。你们中的一些人所设定的任务并不是因为行为而设计的，而是为了任务而设定的，这就会使舞台上的表演显得做作、显得装模作样。还有一些人设定的任务则纯粹就是为了出风头。格里沙，跟以往一样，他的目的就是为了炫耀自己的技巧。这风头确实能一时无两，但它不可能成为促进行为的真正的因素。李奥的任务设定得不错，但是也太过于理性和文艺了。

"我们会发现舞台上有数不清的任务，但是并不是所有的任务对我们来说都是有益的，也不是所有任务我们都需要。实际上，很多任务还是有害的。所以，演员必须学会分辨优劣，回避无用的任务，选择最重要的合适的任务。"

"那我们该怎么办呢？"我问道。

"我可以告诉大家什么是合适的任务。"他说，"（1）任务是属于舞台上演员的任务，是针对跟你演对手戏的扮演其他角色的演员，而不是属于坐在舞台对面观众的任务。（2）任务应该是有个人特点，但同时又符合你所扮演的人物特征的。（3）它们必须具有创造性和艺术性，因为它们的作用就是

满足我们的艺术目的。（4）它们应该是实实在在的、鲜活的、充满人性的，而不是死气沉沉的、千篇一律的、做作呆板的。（5）它们应该是真实的，只有这样，你自己、与你一起演出的其他演员以及观众才能对其深信不疑。（6）它们应该能够吸引你、打动你。（7）对你所演的角色来说，它们必须是鲜明的、有代表性的，不能含糊不清。必须完全肯定地与戏剧作品实质相关联。（8）它们应该是有价值的、内涵丰富的，且符合角色内在实质的。绝不能是肤浅的或是流于表面的零碎任务。（9）它们应该是积极的，应该能够推动你的角色，而不会让角色停滞不前。"

"我还要提醒你们注意另外一种非常危险的任务——纯机械性的任务，这种任务会导致僵化呆板的表演，而这种任务在剧院里是普遍存在的。

"我们认同有三种类型的任务：外在的或身体的，内在的或心理的，以及简单的心理任务。"

瓦尼亚听到这些大词觉得理解起来有些吃力，导演举了一个例子进行解释。

"假设你进入一个房间，"他说，"然后和我打招呼、点头示意、和我握手。这是一个习惯性的、机械式的任务。这和你的心理活动是没有关系的。"

"不对吧？"瓦尼亚插嘴说。

导演赶忙纠正说："当然你还可以说'您好'，你不可能不带任何情感，只是说你是机械地去喜欢、去痛恨、去厌恶或者表达其他任何一种人类情感。"

"再来另外一个例子，比如说，"他继续说道，"我们伸出手，去握住别人的手，通过眼神来表达对对方的爱意、尊重与感激，这是我们已经习惯了的任务，但是在完成这个任务的时候，其中还是掺杂着心理活动的。这样的任务，按照我们的行话来说就叫作简单的心理任务。"

"还有第三种情况。比方说，昨天我和你吵了一架，我当众羞辱了你。今天，当我们碰面时，我想走上前和你握手，借此表达我希望道歉的意愿，并承认我之前的错误，希望彼此能尽释前嫌。向昨天的仇敌伸手示好可不是一件简单的事情。在做这件事之前，我肯定得好好地想想，我可能心里会非

常矛盾，还需要克服一些情绪。这就是我们所说的心理任务。

"除了要真实可信外，任务还应具备另一个要点，即它应该能吸引演员，使演员愿意去完成这个任务。这种吸引力应该能激起演员的创作意愿。

"包含这些必要特性的任务才是我们所说的有创造性的任务，这些特性是很难单独挑出来的。彩排的主要目的就是找出这些正确的任务，找出演员可以驾驭、可以执行的任务。"

导演转过来对尼古拉斯说："在你最喜欢的《布兰德》中的那幕戏中，你觉得自己的任务是什么？"

"拯救人类。"尼古拉斯回答说。

"一个伟大的目标！"导演面带笑意地感叹道，"这么伟大的任务是随便一下子就可以完全把握住的吗？你不觉得最好还是从一些简单的肢体任务入手靠谱一点吗？"

"但是肢体上的任务有意思吗？"尼古拉斯有点羞怯，他面带笑容地问道。

"让谁觉得有意思呢？"导演问。

"让观众觉得有意思。"

"暂时不要考虑观众，想想你自己，"他建议，"如果你觉得有意思，观众也会觉得有意思的。"

"但是我对肢体上的任务也不感兴趣，"尼古拉斯说，"我更喜欢心理任务。"

"你有足够的时间去和心理任务打交道的，但是现在就涉及心理任务还为时过早。眼下你需要关注的是简单的肢体上的任务。每一个肢体任务都会涉及心理因素，反之亦然。你是无法把它们割裂开来的。比如，一个准备自杀的人的心理状态是非常复杂的。对他来说，走到桌子跟前、从口袋里掏出钥匙、打开抽屉、拿出手枪、上膛、对准自己脑袋开枪，下定决心去做这一切还是很难的。这些都是肢体动作，但是这些肢体动作里面都包含着很多心理活动！或许更确切地说，这些都是复杂的心理活动，但是里面却包含着很多肢体动作。

"现在我们举个例子，做个最简单的肢体动作：你走到一个人面前，然

后扇他一个耳光。但是，如果你要做得逼真，在你做这个动作之前，你得经历多么复杂的心理体验啊！你会发现肢体动作和心理活动之间的界限是非常模糊的，刚好我们可以充分利用这一点。不要试图在肢体和心理之间划出清晰的分界线。跟着感觉走，通常是稍微偏向肢体任务这边就可以了。

"目前我们这样吧，暂时只研究肢体上的任务。这些任务更简单、更容易让人接受、也更容易执行一些。在完成这些任务的时候，表演陷入做作的风险要小一些。"

4

今天我们要解决的一个重要问题是：如何从一个单元中找出任务。方法很简单：为所研究的单元想出一个合适的且能很好地描述其内在实质的名称。

"为什么还要搞个'洗礼命名仪式'（基督教仪式，表示正式接纳新教徒，并为之命名。——译者注）？"格里沙嘲讽地问。

导演回答说："你可知道一个单元拥有一个好名字代表着什么？它代表着单元的本质。为了想出这样的名字，你必须像榨果汁一样取出单元中的精华。为了得到其中的精华，就得赋予它一个名字。恰当的名字凝聚了单元的精华，可以揭示单元中所包含的最基本的任务。"

"为了在实践中让你们了解这个命名的过程，"导演说，"我们拿《布兰德》'襁褓'一幕里的前两个单元来试一下。"

"牧师布兰德的妻子艾格尼丝失去了她唯一的儿子。带着悲痛，她把孩子的衣服、玩具和其他珍贵的遗物都翻了出来。每一件物品上都有她忧伤的眼泪。她的心中满满的都是回忆。悲剧的发生是因为他们居住在一个阴湿的、疾病肆虐的地区。孩子生病的时候，妻子恳求丈夫离开这个地方。但是布兰德——这位虔诚的牧师，不愿为了拯救家庭而放弃自己的职责。这个决定最终使他们的儿子丢了性命。

"第二个单元的主要内容是：布兰德来了。他自己感到很痛苦，他也为妻子感到难过。但是信徒的责任感使他变得非常残酷，他劝说妻子把儿子的遗物送给一位贫穷的吉卜赛妇女，理由是这些东西会妨碍她忠实于上帝，也会妨碍他们贯彻自己的基本生活原则，也就是说帮助邻里。

"现在总结一下这两个部分，给每一幕取一个恰当的名字。"

"我们看到了一个慈爱的母亲对着孩子的遗物自言自语，就好像对着自己的孩子说话一样。她宝贝儿子的死是这个单元的基本主旨。"我肯定地说。

"尽量不要去考虑这个母亲的悲伤，试着对这一幕的主要和次要部分进行条理分明的梳理。"导演说，"这是理解其内在含义的方法。当你从情感上和意识上掌握了这种方法，你就可以找到合适的词来形容整个单元的核心内容了。这个词的内容就是你的任务了。"

"我看不出这有什么难的。"格里沙说，"毫无疑问，第一个任务可以说是'母亲的爱'，第二个是'狂热牧师的职责'。"

"首先，"导演纠正说，"你这是在给单元命名，而不是给任务命名。这二者是完全不同的。其次，你不应该用名词来给任务命名。名词可以用来给单元命名，但是给任务命名必须用动词。"

我们都感到疑惑不解，导演接着说："我会帮助你们慢慢来理解这个问题的。但首先，你们要试着来表演一下，就用刚才你们用名词命名的任务——（1）母亲的爱，（2）狂热牧师的职责。"

瓦尼亚和桑娅答应来做表演。瓦尼亚立马摆出一副愤怒的表情，他圆瞪着眼睛、背挺得僵直。他迈着生硬的步子，使劲地跺着脚走路。他的声音低沉，显出很恼怒的样子，他希望通过这些手段来表现出有力量、果敢和有责任感的形象。桑娅则费尽心力朝另一个方向表演，她努力想表现出温柔慈爱的样子。

"你们发现了吗？"导演看过他们的表演之后问道，"你们用来命名任务的名词，使得你们两个，一个塑造出了强势男人的形象，一个塑造出了母爱满溢的女人的形象。"

"你们表现出了什么是强势、什么是母爱，但是这不是你们自己的强

势、自己的母爱。这是因为名词只能描述概念，表明一种状态，描述一个形象或是一种现象，而无法说明动作和行为。而实际上每个任务都必须是包含有动作行为的。"

格里沙辩解道："名词能够用来阐释、描述和介绍，这些就是行为嘛。"

"是的，"导演肯定了他的说法，"这些确实是动作行为，但是这不是我们所需要的舞台上真实有效且合理的行为。你所描述的是做作的、表象的行为，从我们的角度来说，这不是艺术。"

然后导演接着解释说："如果我们不用名词而改用动词，咱们来看看会发生什么。在表述中只用加上'我希望'或者'我希望做……'诸如此类的字眼就好。

"比如拿'力量'这个词来说吧，把'我希望'放到前面就变成了'我希望有力量'，但是这个说法实在是太笼统了。为了使它充满活力，就要给它加上一个明确的目的，这将会促使你做出一些富有成效的行为，以便达到那个既定目的。因此，你会说：'希望做什么什么，去获得力量。'或者你可以这样说：'要获得力量，我必须要做什么？'当你回答了这个问题，你就会知道必须要做的是什么了。"

"我希望有力量。"瓦尼亚壮着胆子说。

"'有'这个字是静态的，它不具备那种含有行为的任务所需要的主动性。"

"我希望获得力量。"桑娅试探着说。

"这个靠近一些了。"导演说，"遗憾的是它太含糊了，无法立刻实现。你们试着坐到这张椅子上，看能不能得到笼统概念上的'力量'。你肯定需要一些更具体、更真实、更贴切、更合理的任务。大家也都看到了，不是每个动词，也不是所有单词，都可以促使人们做出积极主动、有效的行为。"

"我希望获得力量，从而为全人类带来幸福。"有人说。

"这是个美好的愿望，"导演说，"但是实现的可能性太小。"

"我希望获得力量，从而去快乐地、体面地享受生活，满足自己的愿望、实现自己的抱负。"格里沙说道。

"这个愿望是现实的，比较容易实现，但是要去完成它，你必须做好一系列的准备工作。像这样的任务是不可能一蹴而就的，只能慢慢地实现。你得用心思考每一个步骤，把它们一一列举出来。"

"我希望能在商场上功成名就，从而建立信心。我希望赢得观众的喜爱，并被大家认为是有实力的。我希望自己与众不同、出类拔萃，让大家都注意到我。"

后来导演带着我们又返回到了《布兰德》中"襁褓"的那一幕，并让我们每个人都参与其中做了那个练习。他建议："所有的男孩都要扮演一下布兰德这一角色。男生应该能更准确地了解布兰德的心理。所有的女孩都扮演一下艾格尼丝这个角色。她们更能理解细腻的女性之爱和母爱。一、二、三！男女角色之间的比赛开始了！"

"我希望拥有说服艾格尼丝的力量，说服她做出牺牲，也为了拯救她的灵魂，指引她走上正确的道路……"我还没来得及说完，女孩子们就突然冲着我抛出了一大堆想法：

"我想回忆一下我死去的孩子。"

"我希望能靠近他，和他说话。"

"我希望关心他、亲吻他、照料他。"

"我希望他能回来！我希望和他一起去了！我希望能感觉到他就在跟前！我希望能借着这些玩具看见他！我希望能把孩子带回来！我希望时间能倒流！我希望忘掉现在，忘掉悲伤。"

我听见玛利亚突然大声喊了一句，压过了所有人的声音："我希望和他在一起，永远都不要分离！"

"如果这样的话，"男孩子们插嘴说，"我们要反击回去！我希望让艾格尼丝来爱我！我希望博得她的好感！我希望她知道我理解她的悲痛！我希望让她感受到行使神圣的职责所能带来的喜悦！我希望她能理解一个男人的使命。"

"那样的话，"女孩子们说，"我希望我的丈夫对我的悲伤能感同身受！我希望他看见我的眼泪！"

而玛利亚大声说:"我希望比以前更紧地抱住我的孩子,绝不让他离开!"

男孩子们回击:"我希望给她灌输对人类的责任感!我希望用惩罚与分手威胁她!我要表达自己对我们不能相互理解的失望!"

这次"改换动词"的活动引发了我们的思考,我们感触颇深,相应地,这些思考和感触也是我们内心对行为的挑战。

"每一个被挑选出来的任务,从某种程度上说,都是真实的,并且都需要某种程度的行为来完成,"导演说,"对于你们当中那些情绪易激动的人来说,像'我希望回忆一下我死去的孩子'这样的任务所能激发的情感都太少了。你们可能更喜欢'我希望抱住他,绝不放开'这样的任务。面对这样的任务,你们可能会睹物思人,对死去的孩子有无限的追思,而其他人却不为所动。所以大家要记住,重要的是,要让每个任务都有吸引力,都能激起演员的某种感情。"

"在我看来,对于你们的疑惑——'在选择任务时,为什么必须用动词而不用名词?'这个问题,你们现在似乎已经找到了答案。

"这就是关于'单元和任务'这门课程的所有内容。等到大家都切实地掌握了如何将剧本切分成不同的单元和任务时,我们再来进一步学习更多关于心理技巧的知识。"

第八章 信念和真实感

Faith and a Sense of Truth

An Actor Prepares

1

今天学校的墙上又出现了一个大横幅,上面写着:"信念和真实感"。

上课之前,我们都跑到舞台上,忙着帮玛利亚找她经常丢失的钱包。突然我们听到了导演的声音,我们都没注意到导演早就来了,他在正厅前排那里已经观察我们很久了。

"舞台和脚灯构成的整体框架真是太妙了,给了你们很好的展示空间,"导演说,"你们刚才完全沉浸其中。一切都看起来那么真实,你们对设定的任务目标都深信不疑。这些任务都清楚明确,你们的注意力也是高度集中的。所有这些必要因素恰当和谐地共同运转,创作出了我们可以称之为艺术的东西吧?不!这不能算是艺术。这是现实。要不,大家重新来一次吧。"

我们把钱包放回原处,又重新开始找。只是这一次我们不用真的费心思去找,因为钱包刚才已经被找到了。所以这次重新来过的结果很糟糕。

"不行,你们这次的表演既没有目标,也没有行动,更没有真实感,"托尔佐夫批评我们说,"到底是为什么呢?如果说你们第一次的寻找是真实,那你们怎么就不能重复来一次呢?可能有人会说,如果只是重复的话,那何必还要演员呢,普通人也都可以做得到。"

同学们赶忙跟托尔佐夫解释说,第一次是必须要找到丢失的钱包,而第二次我们知道已经没这个必要了。所以结果就是第一次很真实,而第二次就变成了假惺惺的模仿。

"那好呀,继续,大家就来表演一下真实的寻找,不要假意模仿。"导演提议说。

我们大伙都反对,说做起来可没那么简单。我们坚持说得先准备准备,还得排练、体验……

第八章 | 信念和真实感

"体验？"导演嗓门提得有点高了，"但是你们刚才不是已经体验过了吗？"

在这种一问一答的帮助下，托尔佐夫一步一步地引导着我们得出了以下结论：我们所做的事情有两种不同的真实和信念存在。第一种，这种真实和信念是基于现实的层面自然而然产生的（就像在托尔佐夫的观察下，我们第一次帮玛利亚找钱包时那样），第二种是舞台型，这种也同样真实，不过这种真实是基于想象力和艺术虚构层面产生的。

"要实现后者的这种真实感，然后在舞台上再现寻找钱包的场景的话，大家就必须得借助工具把自己提升到想象生活的层面去，"导演解释说，"在想象的生活中你们要建立起类似于现实的虚构。构思合理的'规定情境'会帮助你们去感受舞台上的真实感，并帮助大家去创造出舞台上的真实感。因此，生活中的真实指的是确实存在的、人类确实知道的事实。而在舞台上，真实还包括那些现实中没有、但却可能发生的事情。"

"不好意思，打断您一下，"格里沙有点疑惑，"可是我觉得在剧场里还谈什么真实呢？因为我们知道舞台上的表演都是虚构出来的，从莎士比亚的剧本到奥赛罗用来自杀的那把纸做的假匕首，所有这一切都是虚构出来的。"

"不要太在意那匕首是硬纸板做的，而不是金属做的，"托尔佐夫用安抚的口吻说道，"当然你有十二分理由可以说那玩意儿是个假货。但是撇开这个我们更进一步说，如果你把所有的艺术都看作谎言，你认为舞台上的生活都是不真实的话，那么你就真得改变一下看法了。舞台上真正重要的不是奥赛罗的匕首到底是什么做的，纸板或者金属都是无所谓的，而是演员所表现出的角色非自杀不可的那种真实情感。重要的是假如奥赛罗的生活环境和所处条件是真实的，他用来刺死自己的匕首也是金属制成的话，作为演员的人是如何处理的。"

"对我们演员来说非常重要的就是角色内心生活的真实性以及对其真实性的信念。我们关心的不是舞台上我们周围的真实物质存在，那个真实的物质世界！它们只有在为我们提供了激发我们情感的背景的时候才算对我们有用。

"剧场里的真实指的是演员在创作时候所必须运用的演剧的真实。不管是剧本或剧本背景的真实部分还是虚构部分,大家一定要谨记从人物内心出发。对于虚构的环境和动作要注入生命,直到你自己对其真实感完全满意,相信自己体验的真实性为止。这样的过程我们称之为证明的过程。"

我想彻底弄明白导演所讲的重点,所以我请求导演来概括一下刚才他所说的话。他是这样回答的:"舞台上的真实就是我们所真心相信的,不管是我们自己内心,还是演对手戏的演员内心所想的东西。真实不能与信念分离,信念也离不开真实。它们互为依存。而如果没有它们,演员也不可能体验角色,当然也就没什么创作可言。舞台上所发生的一切都必须是令人信服的,应该使无论是演员本人,还是演对手戏的演员还是观众都对其深信不疑。必须要让人们相信现实生活中可能真的会出现类似演员在舞台上所体验到的那种情感。作为演员,我们在舞台上的每个瞬间都应该对所体验到的情感和所做的动作的真实性充满信念。"

今天开始上课的时候,导演跟我们说:"我已经大概地跟大家解释了真实在我们创作过程中的作用。现在我们来谈谈舞台上的不真实。"

"其实真实感本身也包含着不真实。只是它们在每部剧中所占的比例不同而已。有些,我们打比方说,有百分之七十五的真实感,然后只有百分之二十五的虚假成分,或者是与此相反;也有可能是各占一半。我将这两种概念区分并对照着来说,你们一定感到很惊讶。下面我会告诉你们原因,"导演边说,边转向尼古拉斯,然后接着说,"有些演员,跟你一样,在追求舞台真实性方面对自己要求特别严格,以至于不知不觉走上了极端,真实到了虚假的地步。大家不应该去刻意夸大自己对真实的偏爱和对谎言的憎恶,因为那样会让你为了追求真实而将其过分夸大,而这么做,本身就是最糟糕的谎言。因此要尽量保持淡定和公正。在剧场,我们需要的真实能达到让你相

第八章 | 信念和真实感

信的地步就可以了。"

"大家甚至还可以从虚假中吸取教训以便更好地达到真实,只要这么做是合理的。这就为你定下了基调,告诉你哪些事情不能做。在这种情况下,极小的失误也会是对演员的告诫,给演员指出不能越过的界限。

"无论何时从事创作活动,这种自我检省的方法都是必需的。因为面对众多观众,演员——不管他愿不愿意——总感觉得用尽全力去表达情感,而结果总是用力过猛、动作过大。然而不管他做了什么,只要他站在舞台上,在他看来好像这么卖力都还是不够的。所以我们看到的是过头的表演,甚至百分之九十都是没必要的。这就是为什么,在彩排的时候,你们经常听到我喊:'减去百分之九十。'

"如果你们了解了自我检查的过程有多么重要就好了!应该养成自我检查的习惯,不间断地坚持下去,并且应该对每一步动作都要回顾检查。当有人给你指出某些虚假表演明显很荒诞的时候,你还是很愿意纠正的。但是万一自己的情感让自己都信服不了该怎么办呢?谁又能保证,刚刚去除了一个谎言,第二个谎言不会立马出现将其取而代之呢?所以,不行,我们应该采取另外一种方法。在虚假的土壤中我们必须种下一颗真实的种子,以期最终用真实取代虚假,就像小孩子新长出来的牙齿慢慢将乳牙挤掉一样。"

说到这里,有人把导演喊去商量关于剧场的一些事务去了。所以接下来的时间就由导演的助手来帮我们做练习。

不一会托尔佐夫回来了,他跟我们讲了发生在一位艺术家身上的事情。当艺术家评价其他演员在舞台上的表现的时候,他具有超乎寻常的真实感。然而轮到他自己上台表演的时候,他的真实感立马荡然无存。"真的很难相信,"导演说,"同一个人,前一刻对于同事表演中何处真实何处虚假有极其敏锐的判断,下一刻他自己走上舞台,竟然会犯比同事更严重的错误。"

"这位艺术家,他作为旁观者对于真实和虚假的敏锐觉察和作为演员时的感受是完全不同的。并且这种现象是普遍存在的。"

3

今天我们想出了一个新游戏：我们决定不管是在舞台上，还是在日常生活中，要相互检视对方动作中的虚假成分。

还真有那么巧的，学校剧场舞台还没布置好，我们都进不去，所以就都在走廊里待着。我们正在那里四散站着，突然玛利亚尖叫一声，喊着说她的钥匙给丢了。我们赶紧都帮忙找钥匙。

格里沙开始批判她了。

"我看到你弯着腰，"他说，"我才不信你的钥匙丢了呢。你这么做肯定是想试试我们，并不是真的要找钥匙。"

他的自作聪明立刻得到了李奥、瓦西里和保罗的响应，我心里也开始有点觉得玛利亚是故意的了。然后大家都停住不再找钥匙了。

"你们这些傻孩子，你们怎么可以这样呢！"导演大喊一声。

我们刚才忙做一团，一开始根本没注意到导演，他这突然冒出来吓了我们一大跳。

"现在大家都到靠墙的板凳上坐着去。你们俩，"导演粗声大气地对玛利亚和桑娅说，"在走廊里走两圈。"

"不，不是这么走。你觉得有人会那么走路吗？脚跟收拢，脚前掌打开！为什么不屈点膝盖？臀部为什么不扭动起来？集中注意力。找准平衡点。你们不知道怎么走路吗？为什么走起路来摇摇晃晃的？直视前方！"

玛利亚和桑娅越是不知所措，导演责骂得越凶。导演越吼得凶，他们越是控制不住自己。最后他把那两个可怜的女生吼得头不是头、脚不是脚的，她俩只好呆呆地站在走廊中间不动了。

我看了导演一眼，我惊讶地发现他竟然用手帕捂着嘴巴在偷笑。

这个时候我们才恍然大悟，明白了导演的用意。

"现在你们信了吧，"导演问两个女生，"吹毛求疵的批判真的会把演员逼疯的，会让演员感到很绝望。之所以要寻找表演中的虚假，主要是因为

它能帮助大家寻找真实。不过，大家一定要记住这一点：吹毛求疵的批评会促成创作上更多的虚假，因为，被他们评头论足的演员会不由自主地放弃正确的表演道路，转而过分在意真实本身，最终会将真实夸大到虚假的地步。"

"大家应该培养的是清醒的、平和的、睿智的、善解人意的批评习惯，这样才能成为艺术家真正的好朋友。这样的人不会因鸡毛蒜皮的小事乱挑刺儿，让人烦心不已，他只会关注你作品的实质。

"关于对他人的创作进行批评这件事，还有一点要注意，在一开始，寻找真实感最好是从找正面例子开始，而不是一味地挑刺儿。自己充当镜子的角色，老老实实地讲出自己的所见所闻中哪些是让你信服的，可以特别指出那些让你深信不疑的瞬间。

"假如剧场的观众都像你们今天真实生活中那样苛刻，那样挑剔舞台上的真实的话，那么我们这些可怜的演员，就都不敢在舞台上露脸了。"

"但是观众不都是很苛刻的吗？"有人问道。

"不，他们确实也苛刻。但是并不是像你们那样吹毛求疵。正相反，归根结底，观众还是很愿意相信舞台上所发生的一切的。"

4

"我们的理论讲解已经够多了，"今天上课时候，导演说，"我们今天把一些理论用于实践中去。"说完，他就点了我和瓦尼亚的名字，让我们到舞台上去，表演"烧钱"的那个练习。

"你们这个练习做得不好，其原因，首先是，你们太急于想让观众相信我所编造的可怕情节。但是千万不要急于和盘托出，一步一步地来，每一步都做到真实，每一步都尽可能做得扎实。

"我不会给你们真钱，也不会给你们假币。空手无实物表演会迫使你们回忆起更多细节，从而更好地为后面的表演做铺垫。如果每一个细微的动作都表演得很真实的话，那整个演出也就顺利地展开了。"

我开始表演去数那并不存在的纸币。

"这么数我才不信。"我刚要伸手去拿钱，托尔佐夫就阻止了我。

"您为什么会不信呢？"

"你伸手要拿的东西，你怎么可能连看都不看一眼。"

我刚才抬眼去看了那虚构的一摞摞钱的，只是没看到，所以就只是把胳膊伸出来，然后又收回来。

"如果只是为了看起来架势像的话，那你可以把几个手指捏在一起，做出不让钱掉下去的样子。不要把钱一把甩在那儿，动作要稍微轻点。还有，谁会像你那样解捆呢？你得先找到线头。不，不是你那个样子。动作不能那么草率。像这种捆成一捆一捆的东西，线头肯定是压得很牢实，所以才不会松开。所以想要解开也没那么容易。对了，就是这样。"他最后总算感到满意了。"现在先来数百元的票子，通常都是十张一捆。哎呀，天，你这也数得太快了！就算是最有经验的出纳员也做不到像你那样的速度去数钱，再说那些钱应该都是皱巴巴、脏兮兮的！现在你们应该明白在舞台上现实的细节要把握到什么程度才能让人信服了吧？"

接下来，导演开始指导我的肢体动作，他一个动作一个动作、一个瞬间一个瞬间地纠正，直到动作能完全连贯起来了为止。

我一边数着那并不存在的钞票，一边回忆现实生活中数钱时候到底是什么样子、是按照什么顺序来数的。结果，导演刚给我指点的那些，比如细节要做得合乎情理，到了真要让我无实物数钱的时候就完全走了样。做样子动手指是一回事，在想象的视野里清楚明白地看着一堆脏兮兮、皱巴巴的票子还要去数是另外一回事。

一直等到我对自己肢体动作的真实感有了充分信心的时候，我在舞台上才感到有点轻松了。

并且，我发现有些小灵感的出现，促使我加了些即兴发挥。我小心翼翼地解开捆钱的绳子，然后把绳子放在桌子上钞票的旁边。这些小动作激发了我，让我想起来还可以多加些即兴动作。比如说，在我数钱之前，我先把一摞钱在桌子上啪啪地理几下，这样它们就会更平整，数起来就会更方便些。

第八章 | 信念和真实感

"这就是我们所说的完整的、全面的、合理的肢体动作,是可以让演员整个身体都真实地投入其中的。"托尔佐夫总结性地说道,这一天的课程马上就要结束了。但是格里沙还想继续往下讨论。

"这种无实物做出来的动作怎么能叫真实呢?"

保罗也随声附和。他坚持说处理真实存在的物质世界的动作行为和处理想象中目标对象的动作行为应该是不同的。

"比方说喝水吧,"他说,"会涉及一整套真实的肢体和身体器官活动:水喝到嘴里,感受到水的味道,水滑过舌面,然后再被咽下。"

"完全正确,"导演打断了保罗,"即便是没有水,所有这些细节还不是一样要做出来,要不然就不能算是喝水了。"

"但是嘴巴里什么都没有的时候,怎么可能做得出来呢?"格里沙还在坚持。

"咽口水,或者吞口气下去!这有什么区别吗?"托尔佐夫说,"你可以说喝水和喝酒不算一回事,这个我同意,它们之间是有区别的。不管怎么说,这些动作都是相当真实的。"

5

"今天我们继续进行昨天练习的第二部分,这次我们的处理方法跟第一次表演烧钱的时候相同。"今天一上课,托尔佐夫就安排了任务。

"这下就复杂多了。我敢说我们是处理不好的。"我边说,边和玛利亚、瓦尼亚一起走上了舞台。

"做不好也没关系,"托尔佐夫安慰我们说,"我让你们做这个练习,并不是因为我觉得你们可以演得很好。而是考虑到让你们做一些超出你们能力范围的表演,会让你们更加清楚地了解自己的缺点在哪里,哪些地方是需要多下功夫的。眼下来说,大家只需要力所能及地做些尝试就好。让我看到连贯的内心和肢体活动,让我看到你们动作中的真实感。"

"首先，你能不能先把手头正在干的活儿放一放，因为你妻子在隔壁房间喊你，你走到隔壁房间，去看看她给小孩子洗澡？"

"这个不难，"我边说边起身就往隔壁房间走。

"不，这样不行，"导演拦住了我，并且说，"我觉得这正是你做得不到位的地方。并且，你说走上舞台，进入房间，然后走出去，这很简单。如果你这么认为的话，都只是因为你在做这些动作的时候根本没有把连贯性和逻辑性考虑进去。"

"你自己检查一下你刚才的表演中漏掉了多少细小的，有些时候甚至是觉察不到的，但是非常必要的动作。打个比方：你离开房间之前，你先前正在做的事情势必会对你有所影响。你可是正在忙着一些重要的事情，如整理公司账目，核对款项。你怎么可能突然直接甩下这些东西，像是屋顶要塌下来了一样地直接冲出房间呢？又没发生什么要命的大事，只是你的妻子喊了你一声而已。并且，现实生活中，你会嘴巴里叼着烟卷就去看小孩子吗？并且，你想，小孩的母亲会允许抽着烟的人走进正在给小孩洗澡的房间吗？所以，首先，你必须找个地方先把烟卷放下，然后再过去。这些细微的小动作做起来并不难。"

我按照导演所说的进行表演，把烟卷放在客厅，然后走到了舞台的边厢，等着下次出场。

"现在，"导演说，"每一个小动作都做得细致到位了，现在把它们连贯起来就构成了一个完整的演出片段，然后就可以进入隔壁房间了。"

这部分完了之后，接下来我重回客厅的表演又遇到了问题，导演给我做了无数次的修改。不过，这次跟上次情况不同，这次是因为我的动作不够简洁，总想着把每个小动作都拖长。这种过分强调也是不真实的。

最后我们终于到了最有意思、最激动人心的高潮部分。我重回客厅，打算继续算账，这时候看到瓦尼亚正在烧钱取乐，他正在边烧边乐呵呵地傻笑。

看到这令人愤怒的一幕我冲上前去，顿时我的整个情绪像脱缰的野马一样，立马陷入了过火表演之中。

"停！这个地方开始有问题了，"托尔佐夫大喊一声，"趁热打铁，回

第八章 | 信念和真实感

想一下你刚才所做的,想想问题出在哪里。"

其实我需要做的只是冲到壁炉边,把正在烧的钱抓出来。不过,要完成这些动作,我得把我妻子的弱智弟弟先推到一边。但是导演却不赞同我的处理,他说像我这么一推根本谈不上酿成大祸或者要了人命。

我有点糊涂了,搞不清楚该怎么做才能把这猛烈地一推做得更合理些,更到位些。

"看到这纸条了吗?"导演说,"我会把它点上火,然后扔到这个大烟灰缸里。你到那边去,然后一看到火,你就跑过来,把没烧完的纸抢出来。"

导演把纸一点着,我就猛往前冲,途中撞到了瓦尼亚,差点没把他胳膊给撞断。

"现在明白了吧?你刚才所做的,跟之前演出时候所做的有什么地方相像吗?刚才所做的,真的可能会酿成大祸。但是之前的表演只是夸张的做作。

"你们千万可不要得出结论说,我建议你们在舞台上相互弄断胳膊弄断腿哦。我的初衷是希望大家注意到一个被你们忽略了的重要情况:那就是,钱是瞬间烧起来的,因此,你的抢救行为也应该是瞬间爆发。这个是你们没有表演出来的。所以你们的表演不真实也就是很自然的了。"

停顿了一小会,他说:"现在我们继续。"

"您的意思是我们这部分就不再往下进行了?"我有点吃惊地问道。

"你还想演什么?"托尔佐夫问我,"你能抢出来的都抢出来了,抢不出来的早都烧光了。"

"那闹出来的人命呢?"

"没出什么人命啊。"他说。

"您的意思是没有人死掉?"我不解地问。

"当然,是有人死掉。但是对于你所扮演的角色人物来说,并没有出现什么人命。你因为损失了那么多钱已经几近绝望,所以你根本都没意识到半道上把那傻兄弟给撞倒了。如果你知道的话,大概你也就不会呆若木鸡地站在那里,很可能会跑过去救人去了。"

接下来到了对我来说是最困难的时刻了。我站在那里,好像石化了一

样，进入了"悲剧的静止"状态。我的心都是冰冷的，我自己都感觉得到好像有点做作了。

"是的，这些可以追溯到我们老祖先那里的古老的、陈旧的、迂腐的表演手段都冒出来了。"托尔佐夫说。

"它们表现在什么地方？"我问。

"眼睛惊恐地瞪着，悲情地擦拭额头，双手紧紧地抱着头，或者双手使劲地撕扯头发，捶胸顿足等，这些动作，不管哪一个都至少有三百年历史了。我们要把这些糟粕全部甩掉，抚额头、捶胸顿足、撕扯头发等等这些全部都要清理干净。让我看看有真实感的动作，哪怕是只有一点点都可以。"

"可是剧情要求我进入'悲剧的静止'状态，我怎么又能做动作呢？"我问道。

"你是怎么个想法呢？"导演反问了一句，"在这种'悲剧的静止'状态中，到底有没有行为？如果有，到底是一种什么行为？"

导演的问题让我不禁使劲回忆，试图从记忆中挖掘出戏剧性的静止状态中人到底是一种什么反映。托尔佐夫提醒我可以去看看《我的艺术生涯》当中的几段话，他还跟我讲述了一件他亲身经历的事情。

"那是一位可怜的女人，她的丈夫去世了，现在需要把这个噩耗告诉她。经过很长时间小心翼翼的心理挣扎，最后我终于决定要把这不幸的消息告诉她了。这可怜的女人当时就呆住了。然而她的脸上并没有出现舞台上演员经常表现出的那种悲剧表情。她的脸上没有任何表情，极度的僵死麻木才是最让人感到心惊胆战的。我只好寂然不动地站在她旁边，差不多有十几分钟，我生怕会干扰到她。最后我动了一下，那女人才从恍惚中突然惊醒，然后她就晕了过去。

"之后，过了很长时间，在可以跟她提起过往的时候，我问她当时在'悲剧的静止'那几分钟她脑子里都在想些什么。她说，她在听到丈夫死讯的前几分钟正打算外出给丈夫买东西……但是丈夫却突然去世了，那她就应该做点其他的事情了。该做什么呢？想着自己正准备要做的事情，一瞬间一切都变了，过去和眼前，从以前生活的回忆到眼前的绝境，还有为未来的担

第八章 | 信念和真实感

忧，这一切都在脑海里出现。彻底的绝望让她失去了知觉。

"我觉得，如果我说这十分钟的'悲剧的静止'状态中她完全是处在活动状态的，大家应该都是赞同的吧。只用想一下，把所有的过往全部压缩到短短的十几分钟，这还不算是动作行为吗？"

"当然是，"我表示赞同，"但是不是肢体上的行为。"

"很好，"托尔佐夫说，"确实可能不算是肢体上的行为。不过不必想太多，不要急着去下定义贴标签或是对一切要求很精准。实际上，每个肢体动作中多多少少都包含有心理因素，每个心理活动中也都包含有肢体因素。"

之后我从恍惚中惊醒、赶忙去救内弟的几场戏，对我来说，都比带有内心活动的静止状态演得顺利得多。

"现在我们来回顾一下最后两次课我们所学习的内容，"导演说，"因为你们年轻人都不够有耐心，你们想一下子就抓住整个剧本或角色的所有内在真相。既然不可能一下子把握全部，所以我们必须把它切分成小部分，然后一部分一部分来单独消化。为了使每一部分都达到基本的真实要求，达到让人信服的地步，我们必须沿用我们在选择单元和任务时候所采用的步骤。当对大块内容没有把握，做不到真实的时候，就把它切分成小块，直到你能完全把握为止。不要觉得做好这个没什么大不了的。其实做好了这个意义重大。不管是在我的课堂上还是拉赫曼诺夫的练习课上，在这些小动作上面下功夫用掉的时间绝对不是浪费。可能你们现在还没意识到，在这些小动作中找到真实感后，演员才能慢慢在角色中找到自己，对于整部剧的真实性才会产生信念。"

"我亲身经历过无数次这样的事情：一些突发状况出人意料地出现在毫无新意、按部就班的表演中。比如，椅子倒了，女演员的手帕掉了还必须捡起来等等。这些事情就要求演员真实地通过动作微调来把它们化解掉，因为这些突发状况都是真实发生的。它们就像新鲜空气吹进闷热的房间一样，使整个气氛都变得清爽了，这些真实的动作使整个程式化的表演也顿时有了生机。这些突发状况会提醒演员他们已经丢掉的真实基调。它们可以使演员内心产生动力，可以使整个演出朝着更具创意的方向发展。

"但是另一方面，我们也不能全靠这种机缘巧合。演员要知道如何在正常

的一般状况下怎么进行有序表演。如果整幕演出太大不好处理的话，就可以把它们分段来处理。如果某个细节不足以让你觉得信服，不足以有真实感的话，把它放在大一点的情节里面来处理，直到这个大的演出片段让你信服为止。

"这个时候，拥有分寸感也会对我们有所帮助的。

"我们最近的这几次课，重点都放在这些看似简单但实际上非常重要的真实感的练习上。"

6

"去年夏天，"导演说，"我回到了我以前经常度假的乡村，我已经很多年没回去过了，这是这些年第一次回去。我住的房子离火车站有一段距离。有一条近路可以到火车站，途中要穿过一道峡谷，经过几只蜂窝还有一片树林。以前，我经常走这条小路，所以这条近路被我走出正儿八经的一条路来。后来我很多年没回去，这条路上长满了很深的杂草。等我再回去的时候，一开始根本找不到那条路了。我经常走着走着就走错了，然后走到大公路上去了，大路上由于车辆众多交通繁忙，路上压出了很多车辙和坑洼。有些时候一不小心，我连方向都走反了，走得离火车站越来越远。所以我不得不重新折返回来，再去找那条近路。我通过回忆，找到了曾经非常熟悉的路标、大树、树桩、道上哪个地方上坡哪个地方下坡，等等。这些回忆慢慢都回来了，指引着我去寻找那条近路。最后，我终于找到了，然后我又可以在那条路上往返去火车站了。因为我经常要进城，所以我几乎每天都要走那条近路，不久一条路又被我踩出来了。"

"在我们最近的几次课上，通过'烧钱'的练习，我们已经大概勾勒出了肢体动作的线路。这个线路就跟我在乡村踩出来的那条路有点相似。我们在真实生活中了解了这一点，现在我们需要的是在舞台上把这条路踩得再实些。

"对大家来说，通往表演的那条路上也是杂草丛生，只是这杂草是大家的坏习惯而已。你每走一步，这些坏习惯都有可能会跳出来，诱导你误入歧

第八章 ┃ 信念和真实感

途,走上满是车辙和坑洼的程式化机械表演的大路上去。为了避免这种情况出现,你们必须像我一样,通过一系列的肢体动作上的练习,建立起正确的方向来。并且你们必须把这条路踩实,直到饰演角色的正确道路永久固定下来为止。现在大家到舞台上去,再仔细练习几遍我们上次所做的练习。

"提醒大家,只做肢体动作,在身体上找到真实的感觉,要让人信服!其他的不管!"

我们把整出戏都练习了一遍。

"这样前后动作连贯的表演,中间没有被打断,你们有什么新的感受没有?"托尔佐夫问我们,"如果你们按照剧情内在要求表演的话,这些各自独立的瞬间汇成大的片段,从而也就塑造出完整的真实的作品了。大家把整个练习再从头到尾多做几遍,只使用肢体动作,看看是不是这么个道理。"

我们按照导演的指导重新练习了几遍,然后真的感觉到各个细节与整个情节更加吻合了。每多练习一次,表演的次序和层次感就越强,情节向前推进的势头也随着增强。

随着我们不断重复地练习,我不停地犯同一个错误,我觉得我应该把这个错误详细地说一下。每次我离开舞台下场之后,我就停止表演。结果就是肢体动作的逻辑线条断了。不管是在舞台上还是下了舞台到了边厢,为了所塑造角色的连续性,演员不应该允许有这种中断出现。这种中断会引起表演过程出现空档。在这些空档期,演员会出现与所饰演角色不相干的其他想法和情感。

"如果下了舞台,你不习惯自顾自地继续表演的话,"导演说,"至少思想上还是要停留在你所饰演的角色身上,想象一下如果角色处于类似情况下,他会怎么做。这样会帮助你把心思留在角色上。"

之后的表演中我们做了些修正,然后又练习了几遍,导演问我:"在这个练习中,你有没有觉得自己已经成功地在每个单独瞬间都找到了肢体动作上的真实感呢?

"这种连续的动作行为,戏剧术语称之为'肢体生活'。正如大家所看到的,它是由在内心真实感的推动下,演员表演完全能让人信服的鲜活的肢体动作所组成的。角色的肢体生活可不是无关紧要的小事。它占据所要塑造

的角色的一半的内容，虽然不是最重要的那一部分。"

7

我们又重新练习了一遍后，导演说："现在你们已经塑造出了角色的'肢体'，我们可以开始考虑下一步内容了，这是更重要的一步，也就是角色的精神生活的塑造。

"实际上角色的精神生活已经在你们内心发生了，只是你们没意识到而已。证据就是，刚才你们在舞台上做所有的肢体动作的时候，你们不是做得干巴巴的、毫无感情的，而是有坚定的内心信念的。"

"这种转变是如何发生的？"

"是自然而然发生的：因为身体和精神之间的联系是不可分割的。两者互为依存。每一个肢体动作，除非是简单机械操作，都有内心的情感来源。因此每一个角色都有内在和外在两个层面，两者相互交叉。共同的目标任务使这两者紧密联系起来，使它们之间的联系更加密切。"

导演让我把烧钱的戏又重新表演了一遍。我在数钱的时候，不经意瞄了瓦尼亚一眼，也就是剧中我妻子的驼背弟弟，我心里第一次冒出一个问题，我问自己：他怎么老在我眼前晃来晃去？想到这里，我觉得在我没有弄清楚与这个内弟的关系之前，我是没办法演下去了。

在导演的帮助下，我给我们的关系做了如下假设：我妻子的美貌和健康都是以这个双胞胎傻弟弟的畸形为代价换取的。在他们降临到这个世界的时候，他们的母亲情况危急，要做手术。为了保住产妇和一个孩子，手术可能会伤及另一个孩子。虽然结果是三个人都活下来了，但是这男孩却留下了终身残疾，成了智障，而且还是个驼背。这个阴影一直笼罩着整个家庭，他们为此都感到很难过。这个假设让我对这位不幸的内弟的态度有了改变。我现在对他充满温情，甚至为过去对他的不友善感到自责。

接下来的演出因为这个不幸的家伙烧钱取乐而变得鲜活生动了。出于对

第八章 | 信念和真实感

他的同情，我做了些傻事来逗他开心。我把钱捆在桌子上理了理，然后把那些捆钱的彩色纸条扔进火里，一边扔还一边扮鬼脸、做些搞笑动作来逗他。瓦尼亚配合我的即兴表演，我们搭戏搭得很好。他的机敏激起我要多做此类即兴创作的想法。一个全新的舞台场面被我们塑造出来了：活泼、欢快又充满温情。观众那里也立马有了回应。这更加鼓舞了我们，促使我们继续这么表演下去。接下来我该进入另一个房间了。我是去找谁呢？找我的妻子？我的妻子又是谁呢？新的问题又出现了，这次也一样，如果我不弄清楚为什么娶这么一个人为妻的话，我就又演不下去了。关于妻子，我的假设更是充满温情。我真的觉得如果情况真如我假设的那样的话，那么妻子和孩子对我来说会是无比珍贵的。

通过想象，我们给练习赋予了全新的生命。现在看来，原来我们采用的陈旧的表演方法真得显得不值一提了。

现在对我来说，看着给孩子洗澡是多么舒心的事情啊！根本不用提醒我，我也不会把香烟带到给孩子洗澡的房间的。离开客厅之前，我会很仔细地先把烟熄掉。对儿子的关爱和呵护使我自然而然地就这样做了。

因此，返回到放钱的桌子旁这件事也变得可以理解了，因为我必须要这么做，这是我的工作，我要为了我的妻子、孩子还有不幸的驼背内弟而工作。

现在，对于烧钱这回事也变得跟以前迥然不同了。现在我只需要问自己的是：如果这事真的发生的话，我该怎么办？一想到未来，我就觉得一阵惊恐。我不仅会被公司的人认为是窃贼，并且我还成了谋杀内弟的凶手。并且，我还会被看成是杀死婴儿的恶棍。我在人前是再也抬不起头了。并且还不知道，在我误杀了妻子的弟弟后，妻子会怎么看待我。

在思绪泉涌的这一刻，剧情要求我必须是保持静止不动的，但是我的静止实际上一点都不静，而是充满了活动。

下一幕，很自然就会是尝试抢救已经死去的驼背弟弟了。在我改变了对他的态度之后，抢救他就变成很自然的事情了。

原本让我感到厌倦的片段，现在也激起了我的情感。从肢体和精神两个方面来塑造角色的方法效果确实显著。不过，我真的觉得这个方法之所以有效，其根本基础是神奇的"假如"和规定情境。正是这些神奇的"假如"

和规定情境在我的内心起了作用,而不是身体行为在帮助我进行创作。那为什么不在一开始就直接从"假如"和规定情境入手学习,那样不是更简单些吗?为什么还要在身体行为上浪费那么多时间呢?

我就这个疑虑询问了导演。导演同意我的看法。

"当然可以,"他说,"一个月之前,我们第一次做这个练习的时候,我就是这么建议大家的。"

"嗯,不过当时对我来说,要激发起想象力,使它活跃起来,还是太难了。"我跟导演说。

"没错。现在你的想象力该是完全苏醒了。因为你发现现在不仅能够运用想象力轻松地进行虚构,同时你还可以在内心感受到这些虚构,并且感受到这些虚构的真实性。为什么会发生这种变化呢?因为以前你是把想象力的种子播种在了不毛之地上。外在的扭捏作态、身体上的紧张和错误的肢体动作,这些对于塑造真实和情感来说都是不良土壤。而现在,你掌握了肢体上进行正确表演的方法,并且你是发自内心地信任自己的身体,所以你现在的想象并不是无中生有、漫无目的、抽象地乱想了。大家都走上了正确的肢体动作表演的道路,并且大家在要求的范围内对自己的表演有了信念,这让人感到很欣慰。

"我们通过意识技巧来塑造角色的身体,然后再通过身体的塑造来达到角色精神生活的塑造。"

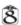

导演今天继续跟我们讲解表演方法,他把表演类比为旅行来进行举例说明。

"大家都曾经长途旅行过吧?"导演问我们,"如果有的话,大家回想一下,你在沿途的所见所感是不是都在不停地变化。这跟舞台上的情况是一样的。随着肢体表演的不断向前推进,我们会发现自己会不断地遇到新的不同的状况,产生新的不同的情绪。演员会接触到不同的人,跟他们分享不同的生活。"

第八章 | 信念和真实感

"所有这个过程中,演员的肢体行为引领着他在剧里剧外穿插进出。他的表演道路铺垫得很扎实的话,他就不会偏离正轨。然而并不是道路本身对表演者产生吸引力。真正吸引他的是引领他走进剧中的角色的内心状况。他热爱为角色虚构出来的美妙的境遇,他热爱由角色境遇所激发出来的情感。

"演员,跟旅行者一样,会找到很多不同的到达目的地的道路:有些是很认真的,从身体上,在体验角色;有的是塑造角色的外形;有些只是把表演作为一种交易;有些只是在干巴巴地念角色的台词;还有一些是借助角色来向自己的倾慕者炫耀自己。

"怎么才能防止自己走上错误的道路呢?在每一个节点,大家都必须有一个训练有素的、专注的、自律的'人'在提醒你。这个'人'就是你的真实感,真实感加上对正在做的事情的信念会保证你不会偏离正轨。

"接下来的问题就是:我们该用什么材料来修筑正确的道路呢?

"一开始,好像不用真感情的话我们就做不好。然而精神上的事情是没那么牢固的,这就是我们为什么还得依赖我们的肢体行为。

"然而,比行为本身更重要的是行为的真实感和我们对自己行为的信任。原因是:任何有真实感和信念的地方,就有情感和体验。不信你可以试一试:哪怕是极小的一个动作,只要你真正地对其信任,你会发现,很自然地立马就有情感出现。

"这种时刻,不管其持续的时间有多短,其意义都是重大的。在舞台上,不管是剧中相对比较和缓的片段还是极其悲剧或戏剧性的片段,这种瞬间的出现都是很重要的。大家不用费劲再去找例子,你们的表演中都已经出现过这种瞬间:你们在做第二个部分的练习的时候,你冲到壁炉旁一把将钱抓出来,你试图救活傻弟弟,你冲过去抢救溺水的婴儿等等这些瞬间都是很好的。这些构成了你肢体行为的框架,在这个框架里,你自然地、合乎逻辑地构建起了所饰演角色的外在生活。

"下面是另一个例子:在悲剧的高潮部分,麦克白夫人在忙什么呢?只是在做简单的身体行为:洗掉手上的血迹。"

这个时候格里沙插了一句,因为他觉得有点难以置信,"像莎士比亚这

么伟大的剧作家会创作出一部绝世之作，只是为了让他的女主角洗手或是做一些类似的自然行为吗？"

"那也太让人失望了吧！"导演略带讽刺地说道，"抛开整个悲剧不说。你迟早会发现如果想拥有真实情感，关注这些细小的动作是必需的。以后大家也会慢慢发现，在现实生活中也是这样，我们许多情感的重大时刻都是从一些极普通、极小、极自然的动作上体现出来的。大家是不是感到有点惊讶？提醒大家可以想一想自己至亲的人得了重病快要离开人世的悲伤时刻。想一想将死之人的挚友或妻子在忙些什么？默不作声待在房间，遵照医生嘱托照料病人，量体温或者实施胸外挤压抢救，等等。所有这些小动作在这种关键时刻都成了跟死神做斗争的手段。"

"我们作为演员必须意识到这么一个真理，那就是，不管多么微小的一个肢体动作，当遇到特定的'规定情境'，它都会对我们的情感产生影响，从而获取重大意义。清洗手上的血迹这个动作可以帮助麦克白夫人实施她追求功名的预谋。在麦克白夫人独白的时候，你会发现她记忆中的血迹会时常提醒她谋杀邓肯的事实，这可不是偶然的。清洗血迹这个小小的肢体动作就有了很深的含义。麦克白夫人强烈的内心挣扎就通过这么一个外部动作得到了宣泄。"

"在表演的艺术技巧上面，为什么说这种相互联系对我们来说如此重要呢？为什么我会特别强调影响我们情感的基本方法呢？"

"如果你事先告诉演员他所饰演的角色心理活动极其丰富，人物命运极其悲惨，那么他立刻就会变得情绪上很扭曲、很夸张，恨不得'把情绪撕得粉碎'，精神上就会用力过猛，出现异常暴躁的情感。但是如果你只告诉他一些简单的肢体动作，然后用有趣的、有感染力的环境来进行渲染，他就会自然而然地进行表演，不至于表演得过头连自己都被吓到，演员不用考虑太多就会自然而然地塑造出人物的心理，创作出悲剧或戏剧化效果。

"通过这样的方法来处理情感就不会出现情感暴力，结果会是很自然、很自觉和完整的。在伟大的剧作家的作品中，哪怕是最简单的动作也都有很重要的预设情景，并且这些最简单的动作蕴藏着激发我们情感的所有诱因。

"通过真实的肢体动作来实现细腻的情感体验和强烈的悲剧宣泄，还有

另一个简单又实在的理由。为了达到悲剧的制高点，演员必须最大限度地发挥其想象力。这是极其有难度的。如果他不能自如召唤自己的意志力的话，他怎么才能达到剧情所需要的状态呢？这种状态只能通过创作热情才能激发出来，不是那么容易就可以强逼出来的。如果你使用不自然的手段，那么你很可能会走上错误的道路，陷入做作而表达不出真实的情感。简单的方法是找自己熟悉的、习惯的道路来走，这也是最容易走上的道路。

"为了避免犯那种错误，大家必须抓住一些牢固的、有形的东西。在悲情或戏剧冲突高潮部分，肢体动作的重要性更能凸显出来，通常是动作越简单就越容易把握，越容易引导你完成自己想要完成的目标，而不至于走上机械表演的道路。

"角色命运到达悲剧时刻并不意味着要突然出现精神痛苦，痛到无法呼吸、极度狂躁的状态，而是循序渐进、合乎逻辑地通过正确的外部肢体动作表现出来。大家把处理情感的这种技术掌握到炉火纯青的地步的时候，就会对悲剧时刻的态度有根本的改变，就能够从容处理了。

"正剧、悲剧、喜剧以及歌舞杂耍之间的差别就在于塑造人物行为所用的规定情境不同。这些规定情境中蕴含着动作行为的力量和内涵。因此，当演员被要求体验悲剧的时候，先压根不要去想情绪的事。仔细想想该怎么做才是对的。"

托尔佐夫这番话说完之后，教室里陷入一片沉默。等了一会，格里沙，还是一直那么较真，他说："但是我认为演员不应该这样在地面上瞎转悠，我觉得演员应该展翅高飞。"

"我很喜欢你的比喻，"托尔佐夫微微一笑，"我们以后再来谈论这个问题。"

9

今天的课上，我是彻底对心理技术方法的有效性信服了，并且，我目睹

了这一方法在实践中的应用。那场景让我非常感动。我的同学，达莎，演了《布兰德》里面有关弃婴的一场戏。这场戏的主要内容是这样的：女孩回到家，在自己家门口发现了一个弃婴。起初，看到弃婴她有点伤感，不过她很快就决定要把这可怜的孩子收养了。但是极度虚弱的小生命不久就在她的臂弯里停止了呼吸。

达莎特别热衷于这种有小孩出现的戏，原因是不久前她刚失去了自己的孩子，她的孩子是私生子。这事儿是别人悄悄告诉我的，也有可能是谣言。但是看了她今天表演的那场戏，我完全相信了那事儿绝对是真的。整个表演中，她都是以泪洗面，她对待小孩子的温柔劲儿，真的，让我们觉得她怀里抱着的木头棍子就是一个活生生的婴儿。我们好像可以感觉到襁褓里面包裹着的那个小生命。到了婴儿要死的那个瞬间，导演喊了停，因为她怕达莎的情绪过于激动。

我们的眼睛里也都满含泪水。

既然我们可以直面观察生活本身，那为什么还要费心对生活、目标任务和肢体动作进行观察呢？

"因为通过观察生活，我们可以看出灵感可以塑造什么，"托尔佐夫高兴地说道，"根本不需要技巧，灵感就根据我们的艺术法则自行运转起来了，因为它们是以自然本身为基础的。但是我们也不能每天都指望这个来过活。因为有些时候可能会找不到灵感，那么……"

"嗯，对的，有些时候确实就是这样，"达莎说。

说到这里，她好像害怕灵感会随时枯竭一样，她赶紧把刚才的戏又要重演一遍。托尔佐夫一开始还想制止她，想保护她脆弱的神经，以免她受到刺激。但是没演一会儿，达莎自己就停了下来，看样子，她是演不下去了。

"你接下来打算怎么办？"托尔佐夫说，"你要知道，雇佣你的公司老板肯定不只是想让你只演好第一场戏而已，而是想要你把接下来的每场戏都演好。不然的话，这戏可是开了个好头，却是以失败告终了。"

"不会的，我只是得找下感觉，然后才能演好。"达莎说。

"我能理解，你是想直奔情感。这当然是很好的。如果你能找到一套可

以稳定发挥情感的方法的话,那当然是非常不错的。但是情感这东西是不稳定的。它们就像指缝间的水一样极易流失掉。这也就是为什么,不管你喜不喜欢,我们都必须找到更加牢靠的可以激发情感的方法的原因。"

但是我们这位易卜生的狂热追随者对于通过肢体来进行创作的建议置之不理。她一遍一遍地做着各种尝试:切分为小的单元,内部目标任务,发挥想象力等。但是不管是哪种方法好像都不足以吸引她。不管她怎么不情愿,怎么抵制,但是最后她不得不接受要以肢体动作为基础的事实,托尔佐夫给了她很好的指导。他没有为她找其他的新动作,而是努力让她找回她曾经凭着直觉已经做得很精彩的动作。

这次达莎做得很好,她的表演很真实,她本人也对自己的表演有了信心。不过即便如此,也无法跟她第一次的表演相提并论。

然后导演跟她说:

"你这次演得很漂亮,但是跟第一次不一样了,因为你的目标改变了。我让你表演的是要抱着一个真实的婴儿的画面,而你呈现出来的是抱着一根裹着桌布的木棍的样子。你所有的动作也随着发生了变化。你抱着木棍的姿势倒是很熟练,但是怀抱婴儿可是需要大量的细节动作来表现的,而你这次将这些动作都忽略掉了。第一次表演的时候,在把虚构中的婴儿包裹起来之前,你把它的小胳膊小腿都弄舒展了,你充满爱意地亲吻它,柔声细语地跟婴儿说着话,你满含热泪地冲着它笑。那画面真的很感人。但是你刚才把这些很重要的细节都给漏掉了。当然,也是因为木棍确实是没有胳膊没有腿的。

"还有,第一次表演的时候,要用布把婴儿包起来,你做得非常细心,生怕会盖到婴儿的脸颊。把婴儿包好之后,你看着它,脸上满是自豪和喜悦。

"好了,现在再来一遍,记住把那些错误的地方改掉。要记得你抱着的是婴儿,不是木棍。"

通过多次努力,达莎终于通过有意识的回忆记起了她第一次无意识状态下演得绝佳的那场戏。一旦她真的觉得怀抱的是婴儿的时候,她的眼泪不由自主就来了。她演完之后,导演狠狠地表扬了她一番,并说她的表演正是他这节课所要讲解内容的有效实例。但是我自己还是觉得有点失望,我总觉得

达莎后面的表演怎么都感动不了我了。

"没关系的,"导演说,"基础一旦打好了,演员的情感自然就会被调动起来,在想象力的暗示下,当他找到恰当的情感宣泄方式的时候,观众的情绪也会被调动起来的。"

"我并不是想伤害达莎,也不是想刺激她脆弱的神经,但是我们假设她曾经有过自己可爱的孩子。她爱他爱得至深,然而有一天几个月大的孩子竟突然死掉了。这世上没有什么可以给她安慰,直到命运可怜她,在她门口放下了一个比她自己死去的孩子还要可爱的婴儿。"

大家又回过头来继续表演。可是导演的话都还没说完,达莎就开始抱着木棍抽泣起来,看样子比她第一次表演的时候还要伤心。

我赶紧跑到导演那儿,跟导演说他不经意间已经触及了达莎个人的伤心事。导演吓了一跳,起身走上舞台想要让大家停止表演。但是导演看着舞台上的达莎,她像着了魔一样,以至于导演根本没有办法走上前去打断她。

表演结束之后,我走到导演那里想跟他谈一谈。我问导演:"这一次,达莎的表演算不算是体验了一次她实际的个人悲剧?如果是的话,她的成功可就谈不上任何技术或创作艺术可言了。因为这只是一次偶然的巧合而已。"

"那你现在能不能告诉我她第一次的表演算不算艺术?"托尔佐夫反问我说。

"当然是的。"我承认道。

"为什么?"

"因为她是从直觉上忆起了个人的悲剧,然后深深地被它感动了。"我解释说。

"那现在让你感到困扰的好像是这么回事了:不是达莎自己找到了一个假设条件,而是我给她提示,帮她找了一个新的假设条件?演员自己唤醒回忆和在别人帮助下唤醒回忆,这两者之间我看不出有什么本质区别,"导演继续说,"重要的是人的记忆中保留有这些情感,一旦受了特定的刺激,这些情感就又回来了!然后,你的整个身心都禁不住相信这些情感的真实性。"

"这一点我很赞同,"我还有些不解,"但是我还是觉得达莎并不是因

第八章 | 信念和真实感

为肢体动作而感动，而是你给她的提示感动了她。"

"有时候我也不否认，"导演打断了我的话，"所有的事情都得靠想象提示。但是我们必须知道何时使用想象提示才是恰当的。在达莎第二次表演的时候，在她抚摸亲吻弃儿的小手小脚之前，在她还没有打心底把怀中的木棍想象成活生生可爱的婴儿之前，她是没有任何感情投入的，你可以去问问达莎，如果我在实际给她提示之前就提示她的话，她会不会被我的提示感动。我敢肯定的是，如果早给她提示说，她怀里脏兮兮的破布里面包裹着的木棍是她的儿子的话，那肯定会伤到达莎的感情的。那样的话，她肯定是为了我的提示刚好和她的个人悲惨遭遇相吻合而哭泣。但是那样的话，为死去的婴儿而哭就不是我们这幕戏中所需要的哭，我们需要的是失而复得之后的喜悦之后又得而复失的悲伤。"

"并且，到那个时候，我相信达莎很可能会对怀中的木棍很排斥，很想把它丢到一边的。她很可能会泪如雨下，但是那个时候她已经不是为了怀中的道具婴儿而哭，而是为思念自己死去的孩子而哭了，这样的结果可不是我们想要的，她第一次表演的时候也不是这么演的。只有当她从脑海里忆起了孩子的画面的时候，她才哭起来的。

"我所做的就是猜出了恰当的时机，给她提出了建议，而这个建议恰好跟她最心酸的往事相吻合。所以结果才会那么打动人。"

不过，我还有一点不明白，还想追问一下，所以我就问导演："达莎在表演的时候，是真的处于一种幻觉的状态吗？"

"当然不是，"导演很坚决地回答我，"并不是因为她真的相信怀中的木棍变成了活生生的孩子，而是因为剧本中故事情节发生的可能性，也就是说，如果那事儿真的在现实生活中发生在她身上的话，那可真就是救了她。她相信自己的母性之爱、相信自己充满母性的行为动作和周遭的环境。"

"所以，你可能也看出来了，这种激发情感的方法不仅在塑造角色上是很有价值的，并且在你想要重新体验已经塑造过的角色上也是很有价值的。它给我们提供了重拾之前体验过的情感的途径。如果没有这种方法，演员表演时出现的灵感就会一闪而过，永远消逝了。"

10

今天的课是要检查每位同学的真实感。被点到的第一个就是格里沙。导演让他随便表演，想演什么就演什么。所以，格里沙就跟他的老搭档桑娅一起表演。演完了之后，导演说："从你——灵巧的机械师——的角度来看，你只是对舞台表演的外在完美感兴趣，你一定觉得刚才的表演是正确的，并且还有点洋洋自得吧。但是你们的表演无法激起我的情感。因为我们在艺术中所要寻找的是自然天性的、有机创作的东西，这种自然天性可以赋予呆滞的角色以鲜活的生命力。"

"你们虚假的真实帮助你们表现出'形象和激情'。而我说的真实是要帮助你们塑造出形象本身并激发真正的激情。你们的艺术和我的艺术之间的区别就跟'好像'和'就是'之间的区别一样。我要求的是真正的真实，而你们只满足于逼真而已。我要求的是真正的信念，而你们却仅限于观众对你们的信任。在观看你们演出的时候，观众们很确定的是，你们是一成不变地按照表演既定的方式完美呈现的。观众相信你们有技巧，就像信任娴熟的杂技演员一样。在你们看来，观众仅仅是旁观者而已。而对我来说，观众已经不由自主地成了我的创作作品的见证者和参与者；他会被吸引着走进舞台上所展现的生活的最深处，并且相信这种生活的真实性。"

格里沙没有再进一步辩说下去，而是毫不客气地说普希金对待艺术的真实性的看法可是跟导演的看法不同，他还引用诗人普希金的话来作证，"许多卑微的真理还不如鼓舞我们的谎言来得可贵。"

"我同意你的观点，也同意普希金的观点，"托尔佐夫说，"因为他所说的谎言是我们所相信的谎言。正是我们对那些谎言的信任，我们才从中感到鼓舞。他的观点也更加有力地印证了在舞台上演员的虚构生活必须是真实的。而我在你们的表演当中并没有看到这种真实感。"

正当导演要对他们的表演进行细致评论，就像他对我的烧钱练习条分缕析的时候，发生了一些事情，然后大家就开始了一段时间很长但很有建设性

第八章 | 信念和真实感

的讨论。格里沙突然停下来不演了。他气得脸色铁青，嘴唇和双手都在不停地颤抖。他跟自己的激烈情感斗争了一番之后，最终他还是爆发了，他脱口而出说："已经好几个月了，我们就这么练习搬椅子，关门，生火。这哪里是艺术，剧场又不是马戏团。没错，马戏团里确实需要肢体动作。能徒手抓住空中飞人或者一跃上马这些都是极其重要的。他们的生活靠的就是这种肢体技术。但是你不可能告诉我说世界上伟大的剧作家写出伟大的作品来就是为了让他们的主角在舞台上沉溺于那些肢体动作吧。艺术是自由的。艺术需要的是辽阔的空间，而不是你那小小的肢体动作的真实感。我们需要的是自由搏击，而不是像甲壳虫一样在地上蠕动。"

他说完这番话，导演说："你的抗议让我吃了一惊。时至今日，我一直认为你是外在技术手段方面非常优秀的演员。今天我才突然发现，你的志向却是飞向云端。然而正是外部的程式化表演和虚假剪掉了你飞向云端的双翼。能够高飞的是想象力、情感和思想。然而你的情感和想象力好像都被禁锢在了这里，禁锢在了观众席里。"

"除非灵感之风将你吹起，并且你可以随风往上飞升才行，不然的话，你比我们在场的所有其他同学更需要做好我们正在做的这些基本功。然而，看样子你却正是害怕做这些基本功，把这种练习看成是对演员的亵渎。

"芭蕾舞女演员为了能在晚上舞台演出时表演出轻舞飞扬的感觉，每天早晨她都要非常努力地练习舞蹈基本功，每天都会累得汗流浃背。为了能在晚上演出的时候在自己的歌声中注入灵魂，歌手每天早上都要吊嗓子、发长音、增加肺活量、练习颅腔和鼻腔共鸣。没有哪位艺术家会小看必要的技术练习的，他们都要通过练习让身体各部位处于最佳状态。

"为什么你想成为一个特例呢？我们正在努力想在我们的身体和精神之间建立最紧密的直接联系，为什么你却想把身体那一方面完全摒除呢？但是自然天性却没有给你你所想要的东西——崇高的情感和体验。不过她倒是把展示你才华的身体技术手段赋予了你。

"嘴巴上总喜欢谈崇高的事情的人，在很大程度上，正是那些在提高崇高方面无所作为的人。这些人总是带着虚假的情感去谈论艺术和创作，结果

当然是解释不通、令人费解的了。正相反，真正的艺术家在谈论自己那门艺术时通常都是简单明了、通俗易懂的。仔细地想一想我所说的话，也考虑一下这个事实：在某些角色中，你可以成为很好的演员，也可以为艺术做出有益的贡献。"

在格里沙之后，桑娅进行表演。让我感到惊讶的是，她非常出色地完成了所有的简单练习。导演表扬了她，然后递给她一把裁纸刀，建议她表演用刀把自己刺死。刚一嗅到空气中的悲剧气氛，她立马就变得装腔作势起来，演到高潮的时候，她竟突然尖声喊叫了起来，我们实在忍不住都笑了起来。

结束之后，导演跟她说："在喜剧部分，你编造些搞笑成分出来，我们是可以相信的。但是在这么紧张的悲剧高潮部分，你还这么做的话，就只有把戏给搞砸了。显然，你对真实感的理解是片面的。在演喜剧的时候还可以，但是在演悲剧的时候就显得不够成熟了。所以，你和格里沙一样，都应该在戏剧中找到自己真正的位置。在我们这门艺术中，每个演员找到自己独特的角色类型是非常重要的。"

11

今天轮到瓦尼亚接受检查了。他让我和玛利亚跟他搭戏，他表演的是烧钱那幕戏。我觉得他前半部分演得前所未有的出色。他这次演出所表现出来的分寸感着实让我吃了一惊，我又一次深深地觉得他是真的非常有天分。

导演对他赞不绝口，不过他继续补充说道："可是，你为什么在死亡那一幕表演的那么真实，真实到了有点过分的地步？你浑身抽搐，恶心作呕，满脸可怕的神情，人都像是要变瘫痪了一样。在这个地方，你好像是为了追求自然主义而表现出自然主义的。你好像对人体在死亡时的外在视觉效果更感兴趣。

"在霍普特曼的戏剧《翰奈尔升天》中，自然主义是有它的一席之地的。但是，那么做也只是为了更加明显地烘托出整个剧本的基本精神主旨。为了达到这个目的而采用自然主义手法，我们是可以接受的。否则就没有必

要将现实生活中的这些东西硬拽到舞台上的,最好把这些东西甩掉。

"从这一点上,我们可以得出一个结论,那就是,并不是所有类型的真实都适合搬到舞台上的。舞台上需要的真实是通过我们的创作虚构塑造出的富有诗意的真实。"

"但是这个说法到底是作何解释呢?"格里沙问道,颇有点调侃的意思。

"我不想明确地给它下个定义,"导演说,"这个事情还是交给专家们去做好了。我所能做的就是帮助你们感受到舞台上的真实。即便这么做,也需要极大的耐心,并且我们整门课都得为了达到这个目的而努力。或者,更准确地说,等到大家学习完了整个表演体系,在大家将现实生活中的真实经过提炼、净化并转化为艺术真实的结晶之后,你们自然而然就会明白的。不过这是不可能立马就实现的。你们要取其必要的,将多余的没用的统统抛弃。要找到一种美好的适合在剧场表演的形式来表现真实。通过这种方法,在大家的直觉、天赋和品位的帮助下,大家会找到将真实表演得简单易懂的方法的。"

下一位接受检查的学生是玛利亚。她演的是达莎演过的弃婴那一段戏。她演得很好看,但是跟达莎演得完全不同。

起初,她因为发现了弃婴而非常高兴,感情也非常真挚。她好像对待一个活的娃娃那样对待婴儿。她抱着婴儿跳呀唱呀,亲他,吻他,抚摸他,玛利亚好像完全忘了她怀里抱着的只是一根木棍而已。突然,婴儿没有了任何动静。一开始玛利亚还目不转睛地盯着婴儿看,她看了很久,好像要弄明白婴儿为什么突然没了动静一样。然后她脸上的表情变了,先是惊讶,逐渐变成了惊恐,她的精神变得越发集中,她开始一步一步地往后退。等到她退到离婴儿有一段距离后,她定住了,呆呆地站在那里,她的身影太令人感到悲伤了。就这样,她演完了。但是,她的表演中包含了多少真实、青春、女性美和真正的戏剧性啊!她第一次直面死亡时的表现是多么细致多么敏锐啊!

"每一个点都做到了艺术上的真实!"导演激动得大声说道,"她演的一切都足以让人相信是真实的,因为这一切都是从现实生活中精心挑选出来的,并不是不加区分地从生活中全部都搬过来,并且她挑选出来的都是刚好

需要的，不多也不少。玛利亚善于观察，善于发现美好的东西，而且她的分寸感也很强。这些都是非常重要的品质。"

我们就问导演一个年纪轻轻、毫无经验的女演员怎么能表演得这么完美。导演是这么回答的："很大程度上是来自于天赋，不过就玛利亚来说，更主要的是来自于她异于常人的敏锐的真实感。"

这节课快结束的时候，导演总结说："到现在为止，我认为我已经尽我所能将我能告诉大家的关于舞台上何为真实感和信念、何为虚假都告诉给了你们。接下来的问题就是该如何发展和训练这一重要的天赋了。"

"当然机会有很多，因为不管是在家里练习，还是在舞台上排练或是正式演出，这方面的训练会时时刻刻陪伴着我们工作的每一步。舞台上演员所做的一切和观众所看到的一切都应该是充满真实感的，并且是可以通过真实感检验的。每一个小的练习，不管是内在的还是外在的，也都应该有真实感的监督和认同。

"我们只需要关注一个问题，那就是，我们所做的一切都应该是朝着发展和加强真实感的方向走的，这是一项艰巨的任务。因为在舞台上，装腔作势远比真实地念白和做动作要容易得多。大家要投入大量的注意力和精力来树立起正确和牢固的真实感。

"大家要避免养成做作的表演习惯，避免那些目前超出我们能力范围之内的、特别是要避免那些与我们的自然天性、逻辑和常识相违背的事情！这些都会造成表演上的扭曲、暴力、浮夸和虚假。它们在舞台上出现的次数越多，对大家的真实感的养成就越有害。因此要避免养成虚假的表演习惯，不要让这些杂草阻碍了真实幼苗的自然生长，要毫不留情地将它们连根拔除，将夸张机械表演的倾向扼杀在摇篮里。

"不断消除这些表演中的冗余就是你们听到我喊'减去百分之九十'的时候我想表达的真正意思。"

第九章 情感记忆

1

我们今天一开始就是回顾房外有疯男人的那个练习。我们很高兴，因为我们以前从来没有做过此类练习。

我们表演的热情持续高涨。这并不令人惊讶，因为我们每一个人都已经学过了做什么和怎样去做。我们个个都相当自信，一副信心满满的样子。和以前做的一样，当瓦尼亚吓唬我们的时候，我们就往相反方向跑去。然而，今天在舞台上不同的是实际上我们已经为这个突然的惊恐做好了准备。因此我们整个逃跑的场面，跟以前相比就显得目标过于明晰，整体效果也过于激烈。

我试着还像以前做练习的时候那样来做出反应。我还是躲在桌子下面，不过我现在手里抓住的是一本大书，而不是一个烟灰缸。其他人也都照原来的做。比如说，第一次我们做这个练习的时候，桑娅撞到了达莎身上，不小心弄掉了一个抱枕。今天她并没有撞到达莎身上，但是为了能像第一次表演时一样去拾起抱枕，她还是特意先把抱枕弄掉在地上。

想象一下听到托尔佐夫和拉赫曼诺夫对我们的表演做出评论时，我们的表情得有多惊讶。他们说，我们以前的练习是直接的、真诚的、鲜活的、真实的；今天的表演是错误的、虚假的、做作的。我们对如此出乎意料的批评感到惊愕。不过我们还嘴硬，坚持说我们是带着真实感觉在表演。

"当然你们当时是感受到了一些东西，"托尔佐夫说，"如果你们没有一点感受的话，那不就成死人了吗。问题的关键是你们当时感受到了什么。来，我们一起尽力把事情理顺一些，就拿以前所表演的和今天所表演的做个对比吧。"

"毫无疑问，你们保持了原有的整个舞台布局、肢体移动、外部动作、

第九章 | 情感记忆

抱成团一起奔逃等等也都跟原来一样，这些小的细节都做到了异常精准的程度。精准到让人怀疑是不是有人给你们拍过照摄过影一样，然后你们照样重做。不过这也正好证明了你们对剧本外在的、事实层面的东西已经有了相当深刻的记忆。

"可是，你们怎么四散站着、怎么抱团跑开就那么重要吗？对于作为观众的我来说，你们内心经历了什么才是我更感兴趣的。来源于我们的真实生活体验，被转化到我们所饰演的角色中的那些情感才是真正赋予剧作生命力的东西。而你们并没有表现出那些情感。如果不是出自于内心，那么所有的外在表现都只是形式的、冷冰冰的、毫无意义的。你们这两次表演，不同之处就在这里。在最开始，当我给出关于那个疯男人的暗示时，你们所有人无一例外地把注意力都集中在个人自身安全这一问题上了，然后明白了这个问题之后你们才开始做出反应的。那是正确的、合乎逻辑的过程，即内心的体验在先，然后才在外在的形式上有所体现。而今天，你们所做的恰好全都相反，你们一看是自己喜欢的表演片段，个个都有点得意忘形了，也不多加思考，就立马照搬你们已经熟悉了的外部动作。上一次表演的时候，还记不记得，你们一听到外面有个疯男人，屋子里面是死寂般的沉默，而今天，大家看看，个个都是既高兴又兴奋的。桑娅忙着准备枕头，瓦尼亚准备灯罩，科斯佳则是用一本大书代替了原来的烟灰缸。"

"因为道具员忘记布置烟灰缸了。"我说。

"你第一次表演这个练习的时候难道是把它提前准备好了的吗？难道你也事先就知道了瓦尼亚会大叫一声，然后吓到你了吗？"导演带着点讽刺的语气步步紧逼，"这还真是奇怪的！你今天是如何预见到你会需要那本大书呢？它应当是很偶然地被你抓在手上才对。所以可惜的是今天你们并没有把事件的偶发性给表演出来。另外一个细节：第一次表演的时候，你们的眼睛从始至终一直死死地盯在房门上，因为据说那门后面有个疯子。而今天，你们立马就把注意力放在了我们观众身上。你们感兴趣的是你们的表演给我们留下了什么印象。你们不再是躲避那个疯子，而是向我们炫耀你们的演技来了。第一次表演的时候，你们是在内心情感、直觉、生活经验的内在驱使之

下进行表演的；而这次你们只是机械照搬上次的一些动作而已。你们只是重复了一场成功的排练，而没有再创造出一个真实而鲜活的舞台场面。你们不是从自己的生活记忆中汲取材料，而是从剧场生活资料库里面汲取材料了。最开始你们在内心所感受到的东西都是自然而然地通过动作表现出来的。而今天你们的动作却是过分夸张的，为的是给观众留下更深的印象。

"你的情形就跟从前有一个年轻人所经历过的完全一样，这个年轻人跑去问V. V. 萨莫依洛夫，看他能不能从事舞台表演工作。

"'出去，'他对这个年轻人说，'然后再进来，把你刚才对我说的话再说一遍。'

"那个年轻人进来把第一次说的话又重复了一遍，但是他却唤不回第一次进来时所经历的那种体验了，他再也感受不到当时的情绪了。

"不过，无论是我把你比作这个年轻人，还是今天你的不成功，都不应该让你感到气馁。因为这事儿很正常，太司空见惯了。现在我来给你们解释其中的原因。在创作工作中，偶发性是最好的刺激物。在你们第一次表演这个片段的时候，偶发性的特征非常明显。我所提出的门外有个疯子的假设真的让你们感到不安。而今天再表演时，这种偶发性不见了，因为你们对所有的情景都了解了，你们对一切都熟悉了，甚至包括借以表现活动的外部形式也都清清楚楚了。在这种情况下，到底还有没有必要再去考虑和揣摩剧情，到底有没有必要再去体验那种情感呢？现成的外部形式对于演员来说是一种可怕的诱惑。作为新手，你们迷恋这种现成的东西，并且证明自己对外部动作有出色的记忆力，这并不奇怪。至于情感记忆，你们今天反正是没有任何体现。"

我们要求导演给我们解释一下这个术语，导演接着说：

"我最好还是用里博的话来加以阐述，里博是第一个定义记忆类型的人。他通过以下故事来做解释：

"有两个旅行者因涨潮被困于岩礁上孤立无援。脱险之后，他们述说当时的印象。其中一位记得他做过的每件哪怕是微不足道的事；他是怎么去的、为什么去那里以及去了哪些地方；他在什么地方往上走然后又在什么地方往下走；往什么地方跳，等等。而另一个却对这些没有一点印象。他只记

第九章 ｜ 情感记忆

得当时的各种情感：起初是高兴，然后是恐惧、害怕、希望、疑虑，最后是惊慌。

"第二个人的状况就是你们第一次表演这场戏时所经历的。我清楚地记得，当我提出门后有个疯子的假设时，你们是有多沮丧多惊慌。

"你们呆立在原地，努力想着到底该怎么办。你们的全部注意力都锁定在门后虚拟的目标上，一旦你们意识到了事态的严峻，你们就爆发出了真实的兴奋和行动的欲望。

"如果，今天，你们能像里博的故事中第二位旅行者那样——还原你们第一次体验到的感情，不用费力地自然地表演——那么，我敢说，你们有着一流的、非同寻常的情感记忆。

"但可惜的是，这种情况是极少见的。因此，我不得不把要求放低点。在开始表演时，你们可以借助场景的外部引导，不过这必须能让你们回忆起以前所体验到的情感才行，你们要沉浸于这种情绪的回忆之中，然后在这种回忆的引导之下去表演。如果你们能做到这一点，我也就比较满意了。我想说的是，虽然你们的情感记忆不是最好的，但是也相当不错了。

"如果我必须再降低点要求，那么我会说：即使它不能唤起你们之前的感觉，即使你们做不到以新眼光来处理这场戏，至少表演出这场戏的外部形式。

"如果你们做到了这点，那我起码能感觉到你们在情感记忆方面的潜能。但是，今天，你们没有表现出我上面所说的任何一种情况。"

"那这就是说我们根本没有情感记忆吗？"我问道。

"不是，这么说也是不对的。我们下一次课在这方面做个检验。"托尔佐夫边冷静地说着，边站起身准备离开教室。

今天，我第一个被抽中来检验到底有没有情感记忆。

"你还记得吗?"导演问,"你曾经跟我说过莫斯金到你们镇上巡回演出时,他给你留下了深刻的印象。那么六年之后的今天,你还能清晰地回忆起当时他的表演,还能感受到六年前你在描述他的演出时候的兴奋之情吗?"

"也许现在的情感不像当时那么强烈,"我回答道,"不过,一想起来还是有点激动。"

"有没有激动到让你感到脸红心跳呢?"

"也许能吧,如果我完全沉浸到当时的场景中的话。"

"你还跟我说过有个朋友去世的事情,当时的状况很糟糕,你回忆起他的时候,你精神上和身体上有什么感觉?"

"我尽量回避那段记忆,因为即便到现在,我一想起来还是觉得很痛苦。"

"像这种记忆,它会帮助你重现你看到莫斯金表演时或你朋友离世时所感受到的震撼,这就是我们所说的情感记忆。就如视觉记忆能帮助我们在内心把一些遗忘了的事情、地方或人物重新建构影像一样,情感记忆能帮助我们重现所经历过的感情。那些情感好像是被遗忘了,但是,突然出现的某种暗示、想法或熟悉的样子会使我们重新感受到那种体验,有的时候情感会像第一次感受一般强烈,有的时候会变弱一点,有的时候同样强烈的情感会再现,只是外部刺激不同而已。

"既然你在回忆某种悲惨的情景或是回忆某种体验时还会脸红或脸色苍白,那么我们可以说你是拥有情感记忆的。只不过,你的情感记忆还没经过充分训练,还不能独自与当众创作时所产生的困难做斗争。"

接着,以体验为基础并结合人的五种感官,托尔佐夫把情感记忆与感觉记忆之间的区别给我们做了讲解。他说他有时会把两者相提并论。他说,这只是为了方便,并不是对两者关系的科学描述。

我们就问导演到底演员该怎样使用感觉记忆,五官各自又有什么不同的价值的时候,他说:

"让我们一一来作答吧。五官之中,视觉是最善于接收印象的。听觉也

是极其敏锐的。这就是为什么外界事物通过眼睛和耳朵比较容易给我们留下印象的原因。

"有些画家的内心视觉非常敏锐，他们能为见过的但已经离世的人画肖像，这是众所周知的事实。

"有些音乐家有类似的能力，他们能在内心重构声音。他们能在心中弹奏刚听过的交响乐。同样，演员就像画家和音乐家一样，他们掌握了内心视觉和内心听觉的记忆。借助它们的帮助，演员可以在心里记下并且再现已有的回忆。这其中包括视觉和听觉方面的信息——某人的面孔，他的表情，他的身材，他走路的步伐，他的怪癖、动作、声音、语调、穿着、种族特点等。

"再者，有些人，特别是艺术家，他们不仅能记住和再现他们在现实生活中见过和听过的事情，他们还能在想象中建构出没见过也没听过的事情。视觉记忆类型的演员喜欢看他们喜欢的事情，这样他们的情感容易做出反应。而有些演员更愿意听他们所要描画的人的声音，或说话时的语调。对他们而言，最容易引起他们情感波动的刺激物来自于他们的听觉记忆。"

"那五官中的其他感觉呢？"有人问，"我们也都需要吗？"

"当然需要"，托尔佐夫说，"想想契诃夫的《伊万诺夫》中三个贪婪鬼的开场，或哥尔多尼的《女店主》，你必须使自己对剧中虚构的蔬菜炖肉感到欣喜若狂，你所运用的烹饪技巧也必须能给人留下深刻的印象。这场戏应该演得不仅使自己，就连所有的观众也要看得流口水。要达到这种效果，你必须对一些美味的食物拥有极其生动的记忆。不然，你就会表演过火，或者根本体验不到味觉上的愉悦感。"

"我们在什么地方会用到触觉呢？"我问道。

"例如在《俄狄浦斯王》这出戏中，国王的眼睛瞎了，他就是用触感来搜寻自己的孩子的。

"然而，最完美的技巧也不能与本性艺术相比较。在我的一生中，我阅人无数，我见过很多流派、很多国家演技高超的著名演员。然而没有人能达到艺术本能在本性的指引下所能上升到的高度。我们必须重视一个事实，即

我们复杂本性的许多重要方面既不被我们所知,也不受意识的控制,只有本性能接触到它们。除非我们得到本性的帮助,不然我们也只能满足于对自己复杂的创作工具只具备部分支配能力这种程度了。

"尽管在我们的艺术中,我们对味觉、触觉和嗅觉的记忆使用很少,但有时仍然是有用的。在我们的艺术中,它们的角色只是辅助性的,目的是协助我们的情感记忆……"

3

导演的课暂时停止了,因为他要去巡回演出。目前,我们专心学习跳舞、体操、击剑、练声和措辞。不过这几天,一件重要的事情发生在我身上,对我正在学习的课题——情感记忆给予了重大启示。

前不久,我与保罗一起走路回家。在一段林荫大道上,我们碰上了一大群人。因为我喜欢在街上看热闹,我就挤进人群,只见一幅恐怖的画面映入眼帘。我脚边躺着一个老人,他衣衫褴褛,颌骨被碾碎了,两只胳膊也被碾断了。他的面部表情很可怕,枯黄的牙齿从布满血迹的胡须中暴露出来。一辆电车压在他身上。售票员对着这辆电车发牢骚,借此说明是电车出了问题,责任并不在他。一个身着白色制服的男人,上衣搭在肩上,从一个瓶子里往棉签上倒了些什么,然后失魂落魄地把棉团伸进死者的鼻孔里。他是从附近的一家药店过来的。不远处,一些孩子在玩耍。其中一个小孩拾到了死者手部的一截骨头,但他却浑然不知。他不知道怎么处置,顺手把它扔进了垃圾箱。一个女人在哭,其他人则好奇且冷漠地站在一旁观看。

这个画面给我留下了深刻的印象。地面上的恐怖场景与淡蓝色的、晴朗无云的天空形成多么鲜明的对比啊!我沮丧地走开了,久久不能摆脱心头的沉重。晚上我醒了,视觉记忆中出现的场景比我现场看到的事故场景更令人害怕。可能因为是在晚上,在黑暗中那场面好像更吓人。但是,我认为我现在的状况是由情感记忆引起的,情感记忆使印象更加深刻。

第九章 | 情感记忆

几天过后，再次路过事故现场，我不自觉地停了下来，回忆起几天前发生的事情。一切痕迹都被清除了，这世上少了一个人，其他没有任何改变。不过，死者家属会得到一笔小额抚恤金，大家的正义感也将因此得到满足。所以，一切该怎样还是怎样。只是他的妻子和孩子可能要挨饿了。

正如我所想的，我对这场灾难的记忆也发生了一些转变。起初，我所记得的都是些现场的画面，全是可怕的具体细节：碎了的下巴，碾断的手臂，被孩子们戏耍的血水。现在，我的记忆对我产生同样的震撼，只是方式不一样了。突然，我因人类的残忍、不人道和冷漠而感到义愤填膺。

一个星期之后，我在去学校的路上又一次路过事故现场。我逗留了片刻，陷入了思考。当时的雪和现在的雪一样白。那是——生命。我记得那个黑影四肢伸开躺在地上——那是——死亡。那血流，从那人的身体流出。周围，存在鲜明的对比，我看到了天空、太阳和自然。那是——永恒。街上电车驶过，满载乘客，代表着一代代人正走向未知。整个画面，曾如此恐怖，如此吓人，现在又变得如此庄严而肃穆……

4

今天，我意外碰到一个奇怪的现象。在回想发生在大道上的那个事故时，我发现电车似乎在整个画面中占据了主要位置。但是，不是最近事故中的那辆电车——而是我个人经历中的那辆电车。去年秋天的某个深夜，我从郊区回镇上，坐的是最后一班电车。电车在穿越一片荒凉的旷野时脱轨了。乘客不得不合力把电车推回到轨道上。对比起来，电车是那么的庞大、沉重，而我们是那么的弱小、微不足道！

为什么很早以前的感觉留在情感记忆中的印象会比最近发生的事情所留下的印象更加强烈，更加深刻呢？还有——我想起那个躺在街上的老乞丐，想起伏在他身边的药剂师，我的记忆就会转向另外一件事。那是很久以前——我在人行道边碰见一个意大利人，他俯身看着一头死驴，一边哭泣，

一边将橘子皮硬往死驴的嘴巴里塞。似乎这个场面比乞丐的死更使我动容，这一幕深深地刻在我的记忆里。我想，如果我要把街上的这个事故搬上舞台的话，我得从对意大利人和那头死驴的记忆中——而不是从这个悲剧本身——寻求情感材料。

我很好奇，为什么是这样呢？

5

我们与导演的课，今天终于得以继续进行，我跟他讲了看到街上事故后我的情感演变经历。他首先表扬了我的观察力，然后说：

"这是对我们内心体验的很好的阐释。我们每个人都目睹过很多事故。关于这些事故的回忆我们会保存在记忆中，不过我们记住的并不是所有的细节，我们记住的是那些个别的能够让我们感到震惊的特征而已。这些印象形成了更大的、浓缩的、更深刻以及更广泛的针对同类情感的回忆。它是同一类情感的大规模的综合。这种记忆比现实本身更加纯粹、更加集中、更加严密、更加丰富、更加强烈。

"时间对于记忆中的情感来说是极好的滤器——此外，时间还是个大艺术家。它不仅能净化现实，还能把痛苦的现实记忆转化为诗歌。"

"但是伟大的诗人和艺术家都会从自然中汲取素材。"

"虽说是这样，但是这些诗人和艺术家并不是像照相一样来描绘自然，而是从它们身上得到灵感，他们取材于自然，附加上诗人和艺术家自身的个性，再用个人的情感记忆为补充来塑造作品。

"例如，莎士比亚常常从他人的故事中选取自己故事的英雄和反派人物，比如埃古，然后，加入自己具体的情感记忆，使故事里的人物变得生动起来。时间会过滤净化他的人物形象，使他们更富诗意，这些形象最终成为他创作的极好素材。"

当我跟托尔佐夫说到记忆中所发生的人物和情感的转换时，他说：

第九章 | 情感记忆

"这没什么好惊讶的——你不能期望像使用图书馆里的书一样来使用感觉记忆。

"你能为自己描画出情感记忆到底是什么样的吗？想象一下，有很多房子，每个房子都有很多房间，每个房间有很多碗橱、架子、盒子，然后其中某个房间的某个地方有一颗珠子。要找到正确的房子、房间和架子比较容易。但是，要想在大大小小的盒子里找到珠子就困难一些了。然而今天那个珠子，滚落出来了，在眼前一闪，然后就消失不见了，哪里有那么敏锐的眼睛能把它找出来呢？——只看什么时候有运气能再找到它。

"我们记忆的档案馆也是这样，它有很多分层以及次级分层。有些记忆容易找到，有些就比较难了。问题是如何取回像流星一样一闪而过的情感的珠子呢？如果这珠子保存的位置不深，可以随时被找回，那你得谢天谢地了。但是，不要指望总是能成功唤回与当初同样的感觉。第二天，迥然不同的感觉可能就会取代它。即便如此我们也只有心存感激了，要知足。如果你学会了接受这些复活过来的记忆，那么，它们所形成的新的记忆将更能激发你的情感，并且你还可以把它们重复利用。这样一来，你的精神会更加敏锐，你就能重新带着热情去饰演已经表演过很多次的角色，也就不用担心因重复而失掉了新鲜感。

"当演员的反应更强烈时，灵感就可能会出现。另一方面，也不要把时间浪费在追逐曾经偶然迸发的灵感上。它就像昨天，像儿时的欢乐，像初恋一样，难以追回。而要努力去唤起全新的、新鲜的对于当下有用的灵感。没有理由说它会比昨天的灵感差。它也许不那么绝妙。但是，好处就在于，这个灵感是你当下拥有的。它自然而然地从你灵魂深处出现，可以点燃你创作的星星之火。谁又能说得准真实的灵感哪个好一点，哪个差一点呢？只要它们是灵感，都是极好的，只是它们各自卓越之处不同而已。"

我设法想让托尔佐夫说出：既然灵感的胚芽都是来自我们内心，而不是来自外部，我们就可以得出结论说灵感是次生的而不是原生的。但是他就是不肯说出这样的话。

"我不知道。潜意识这类东西不在我的研究领域。再者，我觉得我们不

应该破坏这种神秘感，我们应该习惯于灵感的来去。神秘感本身就是美的，它能激发创作。"

我不愿就此罢休，所以我继续追问导演，我们在台上感觉到的一切是不是都不是次生源的？

"那我们第一次表演的时候到底有没有体验到情感呢？还有，我想知道，在舞台上突然闯入我们内心的原发的、新鲜的、在现实生活中从未经历过的情感到底是不是好事呢？"

"那得看情况，"导演回答道，"假如你正在表演《哈姆雷特》最后一幕戏，你扮演的是哈姆雷特，你端着剑向扮演国王的好朋友保罗刺过去，就在那一刻，你在生命中第一次体会到这种无法抑制的对血的渴望。即使你的剑只是一把没开刃的钝刀道具，根本伤不了人，但它却会促成一场血腥的斗殴，致使整出戏早早收场。你认为演员被这样自然而发的情感控制了自己是明智的吗？"

"那这种情感是不是不值得拥有？"我问。

"不，正好相反，我们非常需要这种情感，"托尔佐夫说，"不过，这种情感一般都很直接、很强烈、很鲜明，并且不是以我们想要的那种方式出现。它们一般持续不了多长时间，甚至持续不了一场独幕剧的时间。它们只是瞬间闪现，利用个别契机穿插到角色中。如果它们是以这种方式出现的话，我们非常欢迎。我们还希望这种情感会经常出现，以便使我们的情感更敏锐，这对我们的创作工作是很有价值的。这些自然而然突然迸发的情感有种不可阻挡的震撼力量。"

说到这，他警告我们说：

"有一点非常可惜，就是这种情感并不是我们能控制的。但是它们可以控制我们。因此，我们别无选择，只能交由本性来决定，我们只能说：'它们要来，就由它们来。'我们只能希望它们能对我们塑造角色有所裨益，不要产生相反的效果。

"当然，出乎意料的下意识灵感的出现是很有诱惑力的。它们的出现是我们梦寐以求的，它们在我们的艺术创作中是很吃香的。但是，我们不能

第九章 | 情感记忆

就此得出结论说，我们可以低估源自情感记忆的对过去情感的回忆的重要性——正相反，我们应该完全投身于情感记忆，因为它们，在某种程度上来说，是我们可以干预灵感出现的唯一方式。提醒大家注意一下我们这派艺术的根本原则：通过意识获得潜意识。

"我们应该珍惜这些重复情感的另一个原因是，艺术家不是随手遇到什么就能立马把它用于角色塑造。他得从自己的记忆中仔细选择，挑选出生活中最有吸引力的体验来用于创作。他以比日常感觉更亲近的情感来刻画他要塑造的人物的灵魂。你能想象出对灵感来说比这更肥沃的土壤吗？艺术家把自己最好的东西拿出来在舞台上表演。根据剧情的需要，虽然表演的形式会有所不同，但艺术家所展现的人类感情应该始终保持鲜活，不能被其他东西所替代。"

"您的意思是，在每种角色身上，从哈姆雷特到《青鸟》中的糖，我们都得使用自己以前所体验到过的情感吗？"格里沙插了一句。

"不然你还能怎么办？"托尔佐夫说，"你难道期望演员在表演时能创造出各种新感觉，甚至是为一个所饰演的角色塑造新灵魂吗？那他的身体里得储藏多少灵魂啊？再者，他能不能就因为某种灵魂更适合要饰演的角色，就摧毁自己的灵魂，用租来的灵魂来代替自己的灵魂呢？他又能从哪里得到这样的灵魂呢？你可以借件衣服或者借块手表这类东西，但你不能取走别人的感情。我的感情与我是不可分割的，同理，你的情感是隶属于你的。你可以了解你的角色，同情你要刻画的人物，把自己放在他的位置上，按照所扮演角色的方式行动。这会激发与角色所要求的情感相似的演员本人的某些情感。但是，这种情感不属于戏剧作者所塑造的人物的情感，而是演员自己的情感。"

"在舞台上无论何时都不要迷失了自己。作为艺术家，我们自始至终都要知道是自己在做表演。你不可以摆脱自己。舞台上你迷失了自己的那一刻就标志着你已经脱离了角色体验，开始了夸张的虚伪表演。因此，无论你涉足表演有多长时间，饰演过多少角色，你不应该允许自己有任何例外打破规则而不运用自己的情感。违反了这一规则就等于扼杀了你所要刻画的人物，

因为你剥夺了他跳动的、鲜活的人类灵魂，而这正是角色的生命源泉。"

格里沙还是不能相信我们必须一直要表演自己。

"就是这样的，"导演进一步肯定地说道，"一直都应该是这样，并且应该永远都是这样。在舞台上的时候，你就必须表演你自己。但是，要记住我们每次的任务都各不相同，为角色所设置的规定情境也不同，情感记忆熔炉中的素材也不同。它们是内心创作的最好的也是唯一真实的材料。好好利用，不要指望利用其他东西来进行创作。"

"但是，"格里沙争辩道，"我不太可能拥有对应世间所有角色的情感啊。"

"如果你没有适合的情感与角色对应，那你永远也表演不好这个角色，"托尔佐夫解释道，"这种剧目就不适合你出演。不应该按照角色的类型来区分演员，而应该按照它们内在的本质来区分。"

我们就问导演，人怎么可能拥有两种迥然不同的人格？导演回答说：

"首先，演员并不是非此即彼的。他本身是具有或生动或朦胧的内在和外在个性的。他本性中也许并没有或邪恶或高尚的品质。但是，这些品质的种子会存在，因为我们每个人都具备人类的品质特点，无论是好的还是坏的。演员应该运用艺术和技巧并通过自然的方式去发现这些元素，因为它们对演员角色的塑造是很有必要的。通过这种方法，演员运用自己亲历的生活元素的组合形成了要塑造的角色的灵魂。

"所以，首要问题是从自己的心灵中提取情感材料的方法和手段。然后，就是寻找方法来利用这些情感材料来塑造各种角色的灵魂、性格、情感和性情等。"

"从哪里能找到这些方式和方法？"

"首先，要学会运用自己的情感记忆。"

"如何运用？"

"通过大量的内在和外在的刺激。但是，这是个复杂的问题，所以我们下次再做仔细讲解。"

第九章 | 情感记忆

6

今天，我们的课是在拉上大幕的舞台上进行的。我们竟然是在"玛利亚的公寓"里演出，但是这地方现在已经面目全非了。原来的客厅现在变成了餐厅，以前的餐厅被改成了卧室，所有的家具都很廉价破旧。惊讶过后，待我们回过神来，大家就都吵着要把公寓恢复原样，因为现在这种布局让人感觉很压抑，在这种地方根本无法工作。

"我很抱歉，一切都无法改变了，"导演说，"现在剧场里正在上演一个剧目，以前那些道具正好是他们所需要的，因此作为交换，他们把所有能给我们的家具都给我们了，还尽可能地把这些家具摆放好。如果你们不喜欢，就自己把这些家具重新布置，只要你们觉得舒适就可以。"

接下来是一阵忙乱，场面真是热火朝天。房间很快被弄得乱七八糟。

"停！"托尔佐夫喊道，"告诉我，现在这乱七八糟的场面在你们内心引起了什么样的情感记忆？"

"我想起了地震，"曾经干过测量员的尼古拉斯说，"他们这样挪动家具，阵仗太大了。"

"我不知道怎么形容，"桑娅说，"但是我在想要把这些地板收拾干净得花多少时间啊。"

在之后摆放家具的过程中还发生了一些争执。由于家具这样摆放或那样摆放在大家心里所产生的情感记忆有所不同，有些人在寻找这种情绪，有些人在寻找那种情绪。最后这些家具终于给摆放停当了。不过我们要求灯光得再亮一点。于是开始调试灯光和音响效果。

一开始，舞台上打出的是明亮的太阳光，我们都觉得很欢乐。舞台外，各种噪声混在一起，汽车、电车的喇叭声、工厂的汽笛声以及远处传来的蒸汽火车的声音——城市中一天所有听得见的各种声音。

渐渐的，光线变暗了，让人觉得很舒适、很恬静，而且还有点淡淡的忧伤。我们变得思绪万千，眼皮也变得沉重起来。外面刮起了大风，接着就是

暴风雨。窗户咯咯地响，狂风呼啸。击打着窗子的不知道到底是雨还是雪。这声音让人感到压抑。街上的嘈杂声渐渐消失。隔壁房间的钟敲了几下。后来有人弹起了钢琴，刚开始声音非常响亮，慢慢琴声变得柔和了，也变得伤感了。烟囱里的呜呜响声更是增添了忧郁气氛。夜幕已经降临，房间里的灯亮了，琴声也停止了。远处钟楼那里传来了十二点的钟声。半夜了。万籁俱寂，有老鼠在啃咬着地板，偶尔能听到一两声汽车喇叭声或火车汽笛声。最后，所有的声音都停止了，四下里一片宁静，一团漆黑。过了一会，天开始变得蒙蒙亮，预示着黎明快要到了。当第一缕阳光照进房间的时候，我感觉自己如释重负，终于松了口气。

瓦尼亚对这种效果最是感到兴奋。

他冲着我们肯定地说道："这比现实生活更有意境。"

"光线变化好平顺，"保罗说道，"都有点觉察不到心境的变化。不过，把二十四小时压缩成这么几分钟，确实能让人感觉到光线变化带给人的神奇魔力。"

"大家已经觉察到了，"导演说，"外部环境对人的情感影响是很大的。舞台上是这样，生活中也是如此。在天才导演手里，所有这些手段和效果都可以成为艺术创作的媒介。"

"当剧本的外部环境与演员的精神生活有着内在的密切联系时，它们在舞台上常常拥有比现实中更加重要的意义。如果它调动起来的情感满足剧本的要求，并激发出适合的氛围，它就会帮助演员找到角色的心境，并影响角色的整个心理状态和感知能力。因此，环境绝对是我们情感的刺激物。所以，如果某位女演员要表演在做祷告时被靡菲斯特诱惑了的玛格丽特，导演就必须为她营造出相应的教堂气氛。因为这会帮助演员进入角色。如果表演的是艾格蒙特蹲监狱的那场戏，导演就必须营造出那种牢笼囚禁的气氛。"

"如果导演营造出了很棒的外部环境，但是却不符合剧本的内在本质，那会有什么结果呢？"保罗问。

"非常遗憾，这种情况经常发生。"托尔佐夫说，"结果总是不好的，因为导演的失误把演员引向了错误的方向，并且会使演员与角色之间出现隔阂。"

第九章 情感记忆

"如果外部环境营造得很不到位呢?"有人问道。

"那结果会更糟糕。导演只是在幕后工作,如果外部环境营造的不到位,那演员的演出效果就会与导演所期待的完全背离。这样下来,外部环境不但不能将演员的注意力吸引到舞台上,反而会把演员的注意力从舞台上推开,把他们误导到舞台下方的观众席去。因此,演出的外部环境是导演手中的一把双刃剑。它能带来很多益处,也能带来很多害处。"

"现在,我提一个问题,"导演继续讲,"是不是所有好的布景都能帮助演员,都能唤起演员的情感记忆呢?譬如:想象一幅美丽的布景,这布景是由一位在色彩、线条和角度方面运用的出神入化的天才艺术家所设计的。从观众席看,这个布景完全能让人陷入幻想,很想走上舞台去。但是如果你当真走近它再来看时,你的幻想就会破灭,并且还会感到不自在。为什么呢?因为,如果布景是从画家的角度制成的,那它就是二维的而不是三维的,那么这种布景在剧场里是没有一点价值的。它有宽度和高度,但缺乏深度,没有深度,就舞台而言,它就会显得毫无生气。"

"大家根据以往的经验肯定明白面对空荡荡的舞台会是什么感觉。要在这种环境下集中注意力是很难的,即使只是表演一段简短的习作或者短剧都有困难。

"想象一下,处在这么一种环境中,要怎么去塑造哈姆雷特、奥赛罗或麦克白之类的角色呢。没有导演的帮助,没有舞台调度,没有地方可依,没有地方可坐,不知道该往哪里走动,也不知道该在哪里停留,要在这种情况下表演得有多难啊!因为,舞台上为演员准备的每一个场景都是一个可塑性很强的外壳,好帮助演员调动内部情绪。因此,我们绝对需要这第三维,即外部环境的深度,演员在这第三维中才可以自如地表演。"

"你躲到那么远的角落里干什么?"今天导演走上舞台,就问玛利亚。

"我……想离开，——我——受不了了……"她磕磕巴巴地说着，想躲避失魂落魄的瓦尼亚，那样子恨不能躲得越远越好。

"你们又为什么这么悠闲地坐在这里？"导演问坐在桌边沙发里的一群学生。

"我们……正在听故事呢。"尼古拉斯结结巴巴地说。

"你和格里沙在灯那边干什么？"导演问桑娅。

她很尴尬，不知道该说些什么，不过最后她还是找到了理由，说他们俩在一起看信呢。

然后导演转向保罗和我，问："你们俩为什么走来走去的？"

"我们只是在商量点事情。"我回答道。

"总而言之，"他开始下结论，"你们每一个人都选择了恰当的方式来宣泄此刻自己的心情。你们营造了恰当的舞台背景，并用它来为你们的目的服务。或者，有没有可能是，你们所处的舞台环境促成了你们现有的情绪，激发了你们眼下的动作？"

导演在壁炉边坐下，我们都面对着他落座，有几个学生把椅子拖到导演旁边，他们想离导演近点，以便听得更清楚些。我在桌旁坐下方便记笔记。格里沙和桑娅两个则坐在远处，方便讲悄悄话。

"现在，请大家告诉我到底为什么你们每个人选择坐在你们现在所坐的位置上。"他这么一问，我们又得为我们的行为找理由了。我们每个人都根据自己所做、所想和所感来对外部环境加以利用，导演对此感到很满意。

接下来，导演让我们借助家具的布局，分成小组待在房间不同的地方。然后，他要求我们说出房间里的氛围让我们产生了什么样的情绪，激起了我们什么样的情感记忆或者是其他什么似曾相识的感觉。我们还得说出在什么样的情况下，我们可以使用这么一种舞台场景。随后，导演安排了一系列布景，并要求我们说出：在什么样的情绪环境或条件下，在什么样的内心状况下，我们会感觉到在导演的指示下，这些布景与我们的内心情绪要求是相符的。换句话讲：如果之前我们按照自己的心情和任务要求来进行舞台调度，那么现在是导演为我们完成舞台调度，而我们只用为所饰演的角色找到合适

的表演任务，激发相对应的情感就可以了。

第三步导演让我们做的练习是这样的：让一位同学来布置舞台，让另一位同学来体验这种布景。最后这一步是演员经常需要面对的问题；因此他必须要有解决这种问题的能力。

然后，导演让我们做了一些"反证"练习：故意设置了与我们的表演任务和情绪完全相反的布景，以此让我们充分认识到良好的、舒适的、完备的舞台布景对于激发情感方面的重要作用。练习完毕之后，导演总结说：一方面演员要按照自己所体验到的情绪，并根据自己的表演任务来为自己找到合适的舞台背景，另一方面，演员的情绪和表演任务也会反作用于舞台调度，营造出特有的舞台氛围。它们同样也是情感记忆的刺激物之一。

"大家通常认为，导演运用舞台上的布景、灯光、音响效果和其他舞台道具的首要目的是为了给观众留下深刻印象。实际上完全不是这么回事。导演运用这些手段更多是为了演员的演出效果考虑的。我们是想尽办法从各个方面着手帮助演员将注意力放在舞台上面。"

"但还是有不少演员，"他继续说，"他们这些人根本不管不顾舞台上的氛围，不管舞台上的灯光、音效以及色彩，他们的注意力更多地还是放在观众席上，而不是舞台上。甚至连剧本本身以及剧本中所蕴含的深刻含义都无法引起这些演员的关注。如果这种事情发生在你们身上，大家要尽力去关注舞台上的所发生的事情，并暗示自己要对周围发生的事情做出回应。总之，要善于利用能激发你情感的任何事物。"

"说到这点，"导演停顿了一会儿，继续讲，"我们一直都是先说外部刺激，再讲内部情感。然而，这个过程经常有必要倒转过来。当我们需要将偶然产生的内部体验固定下来的时候，我们就得采取这样的途径。"

"举个例子，我跟你们说说早些年有一次表演高尔基的《在底层》时我所经历的事情。对我而言，萨京这个角色还是比较好驾驭，但是最后一幕中他的独白却是个例外。对于我，那简直是不可能完成的任务，——这一大段独白不仅要能传达出整场戏的普遍意义，还要能暗示出其深层的深刻含义，以便使这段独白成为整个剧本的中心，将整部剧本的谜底揭开。

"每次一到这个关键时刻,我好像就会对自己的内心感情踩刹车。这种心理上的犹豫不决妨碍了我创作思维的自由流淌。每次演完这段独白,我都觉得自己像是没唱出高音的歌手一样。

"让我感到意外的是,这个难关在我演出第三次还是第四次的时候被攻克了。我试着寻找这其中的缘由,我试着仔细回顾了一下在我晚上演出之前,这一天所发生的所有事情。

"第一件事就是,我从裁缝那里收到了一大笔账单,这账单让我感到很心烦。然后,我又发现书桌的钥匙不见了。我的心情很糟糕,索性坐下来看《在底层》的剧评,结果发现我们演得很糟糕的地方得到了赞扬,而表演很成功的地方却受到了批评。这让我心情更加沮丧。我这一整天都在琢磨这出戏——我一次次努力分析着它的内在含义。我对自己饰演的角色在每个阶段的每种感觉都仔细回忆了一遍,我全神贯注于其中,不知不觉天都黑了。我不再像以往那样紧张了,我一点都不关注观众会如何看待,也不再去计较演出到底会成功还是失败了。我一心只是想着怎么合理地、朝着正确的方向表演,然后,我发现独白这一关键点就这么不经意地就给攻破了。

"我咨询了一位经验丰富的演员,他本人还是位出色的心理学家。我请他帮忙弄清楚这到底是怎么回事,以便我能将这种体验牢记下来。他对我说:'想要舞台上偶然经历的某种情感重现,这无异于想让凋零的花重新开放。所以与其在已经逝去了的事物上白费力气,还不如去创造新的事物。怎么做呢?首先,不要只考虑花本身,而是给它的根浇水,或者干脆重新播种,培育新的花朵。而大多数演员的做法却是相反的。如果他们在某个角色上偶然取得了成功,他们就想不断重复,那么他们就会直接求助于情感。而这就像在没有大自然的参与下养花一样难,这样的任务是无法完成的,所以除非你用人造花来冒充之外,真的没有其他办法了。'

"所以,要怎么办?

"'不要去考虑感情本身,而应该关注怎样培养这样的情感,关注那些可以激发体验的条件。'

"'你也应该这么做,'那位睿智的演员对我说,'别一开始就想着结

果。前面的工作做好了，结果当然就会顺理成章地出现。'"

然后我就按照他的建议来做。我努力去寻找那段独白的创作初衷以及剧本所要表达的根本思想。我意识到我的表演与高尔基的原意没有实质联系。我的那些失误在我与作者想要表达的主要思想之间筑起一道无法翻越的屏障。

这些经历阐明了我今天所讲的第二条途径：从内部情感倒转到外部刺激。通过这个方法，演员能随意刺激重现任何想要的感觉，因为他能从偶然的情感追溯到情感的刺激物，以便再由这个刺激物追溯到感情本身。

8

今天，导演的开场白是：

"情感记忆越宽广，用于内在创作的材料就越丰富。我认为这一点不需要再做过多的解释了。然而，就情感记忆对我们舞台实际工作影响的层面来说，除了情感记忆的丰富性，我们还有必要对它的其他性质加以解释，即情感记忆保留情感的能力、牢固程度及特性。

"情感记忆的力量在我们的事业中有着很大的意义。情感记忆的力量越强大、越敏锐、越清晰，那么创作体验就会越鲜明、越充实。而微弱的情感记忆只能唤起苍白无力又模糊的情感。这种情感对于舞台表演是没有价值的，因为演员根本无法将它们传达给台下的观众。"

照导演后面的讲解来看，情感记忆的影响力也有不同的力度，其影响力也各不相同。关于这一点，导演说：

"想象一下，你当众受了侮辱，比如脸上被人扇了一耳光，日后你每每想到这件事，脸上还是会火辣辣的。内心的震动太强烈了，以至于那次恶劣事件的所有细节可能你都不记得了，但是给你的内心触动却深深地留在了脑海里。可能会因为某个很小的事情，这种屈辱的记忆会突然又冒出来，并且以加倍的强度复活。这时你的脸颊会变得通红甚至惨白，心跳也会随之加速。

"拥有了敏锐的、容易被唤起的情感材料之后，演员在舞台上就能毫不

费力地体验到类似在生活中经历过的震撼后而铭刻在情感记忆中的情景。在这种情况下，演员不需要任何技巧。一切都是自然而然地完成的，因为本性自会从中相助。

"这里还有一个例子：我有个朋友，他极其健忘。有一次，他跟几个一年没见的朋友一起吃饭。在吃饭过程中，他问起主人可爱的小男孩的身体状况。

"他的话引起一片死寂，女主人当场昏厥。这个可怜的家伙竟然完全忘记了，他上次见他朋友的时候，朋友的儿子就已经夭折了。他后来说，只要他活着，他永远也忘不了那一刻他的感受。

"然而，我朋友所经历的感觉和被扇了一巴掌的人所经历的感觉是不同的，因为，在这个事件里，伴随着事件发生的所有细节他都还记得。我的朋友不仅清楚地记得当时他的感觉，他还记得到底发生了什么事以及发生这件事时的环境。他清楚地记得桌子对面那个男人惊愕的表情，以及旁边那位女士呆滞无神的眼睛以及从桌子另一端传来的哭声。

"如果情感记忆真得不是很牢固的话，那就需要繁重而复杂的心理技术来帮忙了。

"这种记忆形式具有许多方面，其中一种很好识别，接下来我将详细地谈一谈。

"理论上，你可能认为情感记忆的理想类型是这样的：当事情发生的时候，所有的细节都被完整地保留在脑海中，然后在需要的时候会立即原样再现，就跟第一次经历时体验到的一样。然而，如果事实真的如此的话，那我们的神经系统会怎样？它们怎能承受得了现实中痛苦经历的反复折磨？那简直是太恐怖了，人会承受不了的。

"还好，事情不是这样的。我们的情感记忆不是对现实的精确复制——偶尔有些记忆会比最初发生的时候更生动，但通常来说，一般都比最初发生时候要模糊很多。有些时候，印象一旦形成，就会印在我们的脑海里，变得越来越深刻。它们甚至还有助于我们储存其他的情感记忆，会给其他中断的细节提供暗示，或者帮助激发新的情感记忆。

第九章 | 情感记忆

"在这种情况下,人有可能会在危险的时刻保持镇定,然而当他后来再回忆起当时的情景的时候却昏了过去。这说明了情感记忆中再现的情感比第一次感受到的情感更加强烈,说明了情感在我们的记忆中得到了深化。

"现在,除了情感记忆的影响力和强度之外,我们还要能区分它们的特点和性质。假如你没有亲身体验过某件事情,你只是个旁观者,情况会完全不同。自己本人当众受了欺负然后感到极度尴尬是一回事,而看着别人受辱,作为旁观者你为他们感到气愤也好,随便站在挑衅者一边或者受害者一边也好,则完全是另外一回事。

"当然,也不排除目击者也可能会有强烈的情感体验。在个别情况下,目击者甚至比当事人的感受更强烈。但是,这不是我现在关心的。我要指出的是他们所体验到的感受是不一样的。

"但是还有另一种可能——某人可能既不是当事人,也不是旁观者。他可能只是听说或读到了某件事。这不会妨碍他对那件事留下深刻和强烈的印象。这完全取决于描写或讲述这件事的人的说服力,也取决于阅读和听说这件事的人的理解接受能力。

"当然,读者或听者的情感与这件事的当事人或旁观者的情感记忆在本质上是不同的。

"演员必须考虑情感素材的所有类型,把这些素材运用到角色中,并且按照角色的需要进行相应的加工。

"现在,假设一下,某个人被当众扇了耳光,然后你是目击者,这个事件在你的记忆中留下很深的印象。如果你要在舞台上出演一个目击者的角色,你会很容易再生那些情感。但是,想想看,如果你被要求扮演被扇耳光的那个人的角色,你怎样将作为目击者所经历的情感用在受辱之人这个角色上呢?

"当事人感到羞辱,目击者只会有怜悯之情。所以我们必须将怜悯之情转化为当事人的直接感受。这正是我们在饰演角色时所要做的事情。从演员感觉到变化发生的那一刻起,他就转变成为剧本生活中的有效当事人——真实的人类感情也就此产生——通常,从作为演员的人的同情向剧中人物的情

感转变是自然而然完成的。

"演员可能会强烈地感觉到角色人物的境况,并积极做出回应,他确确实实把自己放在了当事人的位置上。在这样的情景下,他很自然地就会用受辱人的眼光来看待这次事件。他想通过表演参与这个事件,表达他的愤恨,就像这次事件关系到他的个人荣辱一样。如果这样,目击者的情感转化为当事人的情感是转化得很彻底的,所涉及的情感的力度和性质都丝毫没有减弱。

"从这个例子,我们了解到,我们不仅可以利用自己过去生活中经历的情感作为创作材料,还可以利用那些我们从别人那里得知的让我们真心感到同情的情感作为创作材料。我们不可能具有充足的亲历的情感材料来填充我们这一生在舞台上要表演的所有角色。这一点是毋庸置疑的。没有人能成为契诃夫《海鸥》中的宇宙灵魂,这灵魂包含了所有的人类体验,包括谋杀和自杀。但是,我们又必须在舞台上能够体验到所有这些情感。因此,我们必须研究其他人,尽我们所能在情感上与它们拉近距离,直到能把作为旁观者对他人的同情转化为自己的感情为止。

"难道这不是我们每次在研究新角色时所遇到的问题吗?"

9

"(1)如果你想起门后有疯子的那个练习,"导演说,"你可能就会回忆起我们所有的虚拟假设。每个假设都包含了可以激发你情感记忆的刺激物。它们通过某些事物来激发你在现实生活中从未经历过的情感。同时,你也能感受到这种外部刺激的作用。(2)大家还记得我们是怎么把《布兰德》那场戏分为不同的单元和任务的吧,还记得当时引起了班上男女同学之间怎样的激烈争吵吗?这是内部刺激的另一种类型。(3)如果你还记得不管是在舞台上还是观众席里我们对专注对象的演示,你就会发现鲜活的目标对象也可以是真实的刺激源。(4)情感的另一种重要的刺激来源是真实的身体动作和你对此的信念。(5)随着时间的推移,你将会了解一系列新的刺激来源。

第九章 ｜ 情感记忆

这其中最强烈的刺激源隐藏在剧本的言语和剧本思想情感中，隐藏在剧中人物的相互关系中。（6）大家现在应该也了解了舞台上我们周围的外部刺激物了，比如舞台上的布景、家具摆放、灯光、音效等，所有这些综合起来旨在营造出真实的生活场景和鲜活的角色情绪。"

"如果你总结出所有这些情绪，再加上以后你还将学到的，你会发现你的储备还是很丰富的。它们是你的心理技术储备。你必须学会怎么使用这些刺激源。"

我跟导演说那正是我非常想做到的，但是又不知道该怎么做。导演的建议是：

"对待情感记忆就得像猎人捕猎一样。如果鸟儿不是自觉自愿出现，你永远都别想在枝叶繁茂的树林里找到它们。你必须把它哄骗出来，对着它吹口哨，运用各种诱惑手段。

"我们演员的艺术情感，刚开始的时候，就像野生动物一样胆怯，它们藏在我们灵魂深处。如果它们不是自觉地浮出水面，那真的是无迹可寻，我们根本没办法找到它们。我们所能做的就是把注意力集中到最有效的诱饵上。所谓的诱饵就是我一直给你们讲到的情感记忆的刺激物。

"诱饵和感情之间的联系是自然且正常的，对于这种联系我们应该多多加以利用。

"同时，我们还必须重视情感记忆数量储备的问题。我们必须记住要不断地丰富我们的储备。为此，当然，这主要得靠我们的个人印象、情感和经历。我们也可以从周围的现实生活中，从想象中、从回忆中、从书籍中、从艺术中、从各种科学知识中、从旅行中、从博物馆中，还有最重要的，从人与人之间的交流中获得素材。

"不知道大家意识到了没有，你们现在知道了演员需要具备什么样的能力，也知道了为什么真正的艺术家必须要过着丰富有趣美好多样又严谨极具启发的生活了。他不仅要了解大城市的生活是什么样子的，他还要了解小县城、偏远的村庄、工厂以及世界文化中心里面的生活是什么样子的。他不仅应该观察和研究周围人的生活和心理，还要观察和研究国内外其他地方人们

的生活和心理。

"我们需要无限宽广的视野,因为我们要演出我们这个时代各个国家的剧本。传达地球上所有人类的精神生活是我们的使命。演员不仅要能塑造当代的生活,还要能塑造过去和未来的生活。这就是我们为什么需要观察、推敲、体验和专注于情感的原因。有些时候,问题还要更复杂一些。如果是塑造当前的生活,演员可以直接观察周围的生活就可以了。但是如果是塑造过去、未来或者某一虚构时期的生活,那演员就得靠着想象力进行重新创作了,这过程肯定是很复杂的。

"我们的理想应该是一直为艺术中那些永恒的、永不磨灭的、永远年轻并贴近人心的东西而奋斗。

"我们的目标应该是呈现出伟大经典所达到的艺术巅峰。我们要研究这些经典,并学习用鲜活的情感素材来诠释经典。

"关于情感记忆,我已经将目前能告诉大家的全都讲完了。随着我们课程的不断推进,大家以后还会学到更多这方面的东西。"

第十章　交流

1

导演走进来，转向瓦西里并问道：

"现在你是在跟谁或者跟什么东西做交流呢？"

瓦西里沉浸在自己的思绪中，以至于他没有马上明白导演为什么问了这么一个问题。

"我吗？"他有点机械地回答说，"我既没有和任何人交流，也没有和任何东西在交流呀。"

"如果你能够长时间地维持那种状态的话，那简直就是奇迹了。"导演开玩笑地说道。

瓦西里还在试着解释，他以肯定的语气跟托尔佐夫说，刚刚既没有人看他，也没有人与他讲话，所以他不可能跟任何人交流。

这下是轮到托尔佐夫感到惊讶了，他说："你的意思是说必须有人看着你或者与你谈话才算是和你交流吗？现在闭上你的眼睛，掩住你的耳朵，保持沉默，试着去看看你是在跟谁进行心理交流。看看有没有哪怕一秒钟，你的脑子是空白的，没有在跟任何东西做交流！"

我自己也试了试，开始留意自己内心所发生的事情。

我想起了昨晚上的事情，我去听了一场久负盛名的弦乐四重奏演唱会，我一步步地回想着昨晚我在那里的一切活动。我走进剧院的休息室，跟一些朋友打招呼，找到我的座位坐下，然后看着那些即将要演奏的音乐家。接着，他们开始演奏起来，我就听着。但是我并没有很好地用心去倾听他们的演奏。

我推断，那时我和我周围的环境之间的交流应该是空白的。但是，导演很坚定地否定了我的推断。

第十章 | 交流

"你怎么能够把感受音乐的时刻看作是一个没有交流的空白呢？"他说道。

"因为我虽然是听了，"我坚持说，"但是我的确没有听到音乐，虽然我试着去领会，但是也没有领会到。因此，我觉得是没有交流的。"

"那时候你同音乐的交流和对音乐的感受还没有开始，是因为前一个交流过程还没有结束，它分散了你的注意力。当那个过程结束后，你就会去倾听音乐，或者又对别的事情感兴趣了。并且你在与之交流的过程中是没有间断的。"

"也许是那样的，"我承认说，然后我又继续往下回忆。当时，我心不在焉地扭动了一下身子，我觉得这一个动作已经引起了邻座人的注意。之后我只好安静地坐着，假装在听音乐，但是事实上我并没有听进去，因为我的注意力放在观察我周围发生的事情上去了。

我的目光不知不觉地落到了托尔佐夫身上，我知道他并没有注意到我刚刚在扭动身体。然后我环顾大厅四周寻找舒斯托夫叔叔，可是他不在，其他来自我们剧院的演员也不在。后来，我把在场的所有观众都看了个遍，这样我的注意力到处游离，以至于我无法控制它、也无法指挥它。这音乐会让人产生各种各样的想象。我想到了我的邻居，想到了那些住在别的城市的亲戚，还想到了我已故的朋友。

导演告诉我，我后来之所以会产生这些想法，是因为我需要把自己的思想和情感传达给我想到的对象，或者需要从我想到的对象身上汲取他们的思想和情感。

最后我的注意力转移到头顶的枝形吊灯上，并且我盯着那枝形吊灯看了很长时间。我确信，这个时间段肯定是个空白，因为不管你怎么想，你都无法把望着那盏灯当作是一种交流。

当我告诉托尔佐夫这些之后，他对于我的思想状态作了这样的解释：

"你是想试着弄明白这个对象是怎样做成的、用什么做成的。你了解了它的形状，它的整体外观和它的各种细节。并且你接受了这些印象，把它们留在你的记忆里，然后又接着往下思考。就是说，你从你的对象身上汲取了

某些东西，我们演员把这个过程当成是必不可少的。你因为对象的无生命特征而感到烦恼。任何图片、雕像、朋友的照片，或者博物馆里的东西都是无生命的，但是它蕴含着其创造者的部分生命。哪怕只是一盏枝形吊灯，单凭我们对它的全情关注，它也会成为一个在某种程度上来说有生命的东西了。"

"如果那样的话，"我争论道，"我们可以和我们所看到的任何东西产生交流了？"

"我怀疑你是否来得及从你身边闪过的一切对象身上汲取到某种东西，或者把你的某种东西给予它们。但如果没有这种汲取和给予的瞬间，在舞台上就不会有交流了。只有给予对象某种东西或者从对象身上汲取某种东西才能构成一个短暂的交流瞬间。

"我已经说过不止一次，我们可能是看了并且看见了，也可能是看了但是没看见。在舞台上，你可能看了，看见并感知那里所进行的一切。但也可能是看着舞台上你周围的脚灯一侧，而你的感觉和兴趣却集中在观众席或剧院外面的某个地方。

"演员会运用一些机械的技巧去掩饰他们内在的空虚，但是他们这样只会突出他们眼神的空虚。不用说，这是无用的、有害的。眼睛是心灵的镜子。空虚的眼睛就是空虚的心灵的镜子。重要的是一个演员的眼神、目光可以反映出他心灵中深刻的内容。因此，他必须建立起一个强大的、丰富的内在去符合其角色的精神生活。演员在舞台上必须始终与该戏剧里其他的演员分享这种精神资源。

"但演员终究也是人。当他走上舞台的时候，他自然会把他在生活中原有的思想、个人情感、个人反响以及现实都带到舞台上来。如果他这样做的话，他自己那乏味的日常生活线索还是没有中断。除非他所扮演的角色能够吸引住他，否则他无法完完全全地把自己献给那个角色。只有当他被角色吸引，他才能与他所扮演的角色合二为一并且化身为那个角色。但是，只要他一分心，就会受到他自己生活线索的影响，这样他的思绪就会转到穿过脚灯那边的观众厅里去，或者远离剧场，转到一个与他保持交流的对象身上去。

第十章 | 交流

与此同时，他只是在完全机械地表演着自己的角色。如果个人生活线索不断侵入，导致角色饰演频繁中断，那么也就毁掉了角色的连贯性，因为演员的个人生活和这个角色没有任何关系。

"你能想象到一条贵重的项链，每隔三个金环，便是一个普通的锡环，然后再有两个金环，然后是用绳子串在一起的吗？谁会想要这样的项链？同样的，在舞台上谁会想要这种不停中断的交流呢？这样不停间断的交流会歪曲或者扼杀角色。如果说在生活中人际间的交流是十分重要的话，那么在舞台上这种交流比在生活中还要重要十倍。

"这是由戏剧的性质决定的，戏剧是建立在剧中人物相互交流的基础上的。你无法设想一个剧作家会在自己的主人公处于无意识或昏睡状态，或者在他们的精神生活没有完全表现出来的时候去呈现他们。

"同样你也无法想象，一个剧作家会把两个互不相识的人物带到舞台上来，他们既不想认识彼此，也不想交流思想情感，抑或者他们把自己的思想情感掩藏起来，各坐一端，相对无言。

"在这样的情况下，观众就没有任何理由要来剧院了，因为他得不到他所需要的；也就是说，他们无法感知剧中人物的情感，也无法了解剧中人物的思想。

"如果两个演员来到舞台上，其中一个想要和另一个分享他的情感，或者让另一个相信他所相信的，而另一个确实很努力地去理解那些情感和思想，那情况就完全不同了。

"如果观众正处在这样一个有情感、有智慧的交流当中的话，他就像是这场对话的一个目击者。他静静地参与到他们交流之中，并且因为他们的体验而激动。因此，只有在演员不断地交流之时，剧院里面的观众才能理解舞台上所发生的事情并间接地参与其中。

"如果演员们真的想要抓住广大观众的注意力的话，他们必须在他们之间努力保持不断的情感、思想和动作的交流。并且，交流的内容必须要足够有趣，那样才能吸引观众们的兴趣。由于交流过程在舞台上极为重要，我强烈要求你们应该特别加以注意，并且仔细地去研究它的各个重要阶段。"

"现在我就从自我交流开始说起，"托尔佐夫开始说，"我们什么时候会自说自话，也就是进行自我交流呢？"

"当我们激动得无法自控的时候，当我们被某种一时难以理解的想法纠缠的时候，当我们为了努力记住某样东西而念出声来强化自己的意识的时候，或者当我们为了缓和自己的快乐抑或悲伤的情感而把它们表达出来的时候。

"这些自我交流的情形，在现实生活中是少见的，然而在舞台上却很常见。当我有机会在舞台上默默地和自己交流的时候，我感觉是很享受的。即便是在舞台下这种状态对我来说也不陌生，所以在舞台上我也能享受于其中。但是要我去念一段很长的、洋洋洒洒的独白时，我就会觉得无所适从，不知道该怎么办才好。

"那在舞台上，怎样才能为那些在现实生活中几乎找不到根据的东西找到根据呢？怎样做自我交流，怎么找到那个自我呢？一个人的身体那么大，是应该和哪一部分交流呢？是脑子、心脏，还是手或者脚呢？这种内在的交流又该从哪里开始，又到哪里结束呢？

"要进行交流，我们必须选定一个主体和一个对象。但在我们身上，这主体和对象到底在哪里呢？如果找不到内部交流的这两个中心，我们就无法控制自己的注意力，注意力就会不时地跑到观众席去。

"我曾经读过印度教教徒关于这个话题的言论。他们相信存在着一种叫作普拉纳的生命能量，而正是这个所谓的普拉纳给了我们身体以生命。据他们计算，这个普拉纳的辐射中心是太阳神经丛，也就是能量之源。因此，除了被公认为人类身体神经和精神中心的大脑以外，我们还有一个相似的、临近心脏的能量之源存在于太阳神经丛。

"我尝试着在这两个中心之间建立起联系，结果我真的感觉到它们之间不仅是存在联系，并且觉得它们之间真的开始发生联系了。大脑中心是意识

之所在，而太阳神经丛神经中枢则是情绪之所在。

"这样一来，我就感觉我的大脑和我的情感在交流了。我非常高兴，因为我发现了我所寻找的主体和对象。从那个时候开始，我就可以在舞台上完全泰然自若地进行自我交流了，不仅是在沉默不语时如此，在独自高声说话时也是如此。

"我并不想证明普拉纳是否存在。我的感觉可能只是我自己的，这整件事情也可能只是我自己想象出来的结果。不过这些都是无关紧要的，重要的是我可以运用它达成我的目的，它也确实对我有所帮助。如果我这个非科学但很实用的方法对你们可以有所启发的话，那就更好不过了。如果对大家没有启发，那也没关系，我也不会强迫大家。"

稍作停顿之后，托尔佐夫接着说："在舞台情景当中，我们掌握和处理同对手相互交流的过程是比较容易的。但是，在这里我们会遇到困难。假设我和你在舞台上进行直接交流，但是我个头很高大。瞧瞧我吧！我有鼻子、嘴巴、手臂、双腿和庞大的身躯。你可以一下子和我身体的所有这些部位都进行交流吗？如果不能，选一个你想与之交流的部位。"

"眼睛，"有人建议并说，"因为眼睛是心灵的镜子。"

"大家看到了吧，当你想和一个人交流的时候，你首先要去找他的心灵，找他的内心世界。现在请试着寻找我那活生生的灵魂吧：那个真实的、生动的我。"

"怎样找呢？"我问道。

导演非常吃惊地说道："难道你从来没有揣摩过别人的内心，伸出自己情感的触角去感知别人的心灵吗？现在集中精神看着我，试着去理解并感知我的内心状态。对，就是这样的，现在告诉我你觉得我是什么样的人呢？"

"和蔼、体贴、温和、愉快、有趣。"我说。

"现在呢？"他问。

我凑近了去看他，突然我发现站在我面前的仿佛不是托尔佐夫了，而是法姆索夫（经典剧《聪明反被聪明误》里的著名主人公），他有着特有的面部特征、异常天真的眼睛、肥厚的嘴巴、臃肿的双手，以及养尊处优的老人

才有的老迈无力的动作手势。

"现在你在和谁交流？"托尔佐夫用法姆索夫的说话腔调问我。

"当然是和法姆索夫。"我回答说。

"那么托尔佐夫哪里去了？"他又问我，并且立刻恢复了他本人的样子，"如果你没有把注意力放在我用表演技巧变换出的法姆索夫的鼻子或手上，而是同我的内心进行心灵交流的话，你就会发现其实一切都并没有发生改变。我无法将我的心灵从我的身体里驱逐出去，也不能借别人的心灵来代替我的心灵。你刚才肯定是没有成功地和我的心灵进行交流。那你到底是和什么进行交流了呢？"

我也正在纳闷呢。我试着回忆刚才发生的一切，当我的对象从托尔佐夫变为法姆索夫的时候，我的情感本身也发生了变化。我对导演的满怀尊敬变成了对托尔佐夫所扮演的法姆索夫这一形象的善意嘲讽。所以，我肯定一直在和某个人的内心进行交流，只是我不清楚到底是在和哪个人进行交流而已。

"你在和一个新的人物交流，"导演解释说，"那个你可以称之为法姆索夫–托尔佐夫，或者托尔佐夫–法姆索夫的人。慢慢地你就会了解演员在创作时的这种神奇的变形。暂时你就这样理解好了：人们总是努力同对象的鲜活的心灵进行交流，而不是像某些演员在舞台上所做的那样，同对象的鼻子、眼睛或者纽扣进行交流。"

"所以，我们可以看到，对于两个近距离接触的人来说，他们之间会产生一种自然而然的相互交流。比如说我与同学们之间的关系，我尽力向你们表达我的想法，而你们努力从我这里获得知识和经验。"

"但是，那并不意味着我们的交流是相互的，"格里沙有点不同意导演的说法，"你作为主体向我们传达你的情感，可是，我们作为对象所做的只是被动的接受。这其中哪有相互交流呢？"

"告诉我你现在正在做什么呢？"托尔佐夫回答道，"你不是正在回应我吗？你不是正在说出你的疑惑并试着说服我吗？这就是你所寻求的情感的交流。"

第十章 │ 交流

"现在是这样的,但是之前当你在说话的时候是这样的吗?"格里沙坚持他的观点。

"我看不出两者有什么区别,"托尔佐夫回答说,"随后我们交流了想法和情感,我们现在也还在继续交流。当你和另外一个人交流的时候,很显然传达和接受的过程是相互交替的。即使是我在说,你在听的时候,我已经觉察到你内心的疑惑了。你的不耐烦,你的惊讶,你的激动都已经传达给我了。"

"为什么从那时候我就已经觉察到你的这些情感了呢?因为你无法把这些情感掩藏起来。即使在你不作声的时候,我们之间也是有情感交流的。当然,这种交流直到你开始讲话的时候才明明白白地表现出来。这也正好证明了这些想法或情感交流是不间断的。在舞台上保持这种不间断的交流是非常重要的。

"可惜,这种不间断的交流是很少见的。如果说,大多数演员都能意识到并运用这种交流,那也只是他们在念自己角色的台词的时候。当另一个演员开始念台词的时候,他就不会去听也不会尝试着去理解对方说的话是什么意思。他停止了表演,直到下一次该他自己说话时才又重新开始。这种表演习惯破坏了相互交流的连贯性,而交流要求我们不仅在说话或听别人说话时要传达和接受情感,并且在沉默时也要如此,在沉默的时候,我们的眼睛应该还在继续交流。

"这种间断的交流是完全错误的。在你和演对手戏的人说话的时候,你们要学习如何向别人传达自己的思想,要注意对手是否已经理解和感受到了你的思想。只有当你确定了这一点,并且你又以眼神补充说明了那些不能用言语表达的东西之后,你才可以继续去说余下的台词。反过来,你们必须学会每一次都重新理解对手戏角色的言语和思想。你必须认真去倾听对方的台词,尽管你在排练和演出中已经听过许多次了。在每次重复表演中,大家都必须进行这种不间断的相互交流,而这需要高度集中的注意力、技巧和艺术纪律。"

停顿片刻之后,导演说我们可以进入到下一阶段的学习了:与一个想象

的、非真实的、不存在的对象进行交流，比如幽灵。

"有些人试着欺骗自己，想象着他们自己真的见到了幽灵。他们在这个上面耗尽了所有的精力和注意力。然而，有经验的演员知道，问题不在于幽灵本身，而在于他自己与幽灵之间的内在关系。因此，他会试着诚实地回答自己的问题——如果幽灵真的出现在我面前的话，我该怎么办？

"有些演员，尤其是那些初学者，在家里做练习的时候，他们会运用想象中的对象，因为他们缺少实在的活的对象。因此他们的注意力并没有放在内在任务上，而是放在说服他们自己相信看到了一个并不存在的对象上了。当他们养成了这种坏习惯后，他们会不知不觉地在舞台上运用同样的方法，最终会导致他们面对真实的对象倒不习惯了。他们在自己和对手之间安插了一个无生命的、虚构的对象。这个危险的习惯有时候会变得根深蒂固，一辈子都难以摆脱。

"如果演对手戏的演员眼睛看着你，心里却想着其他人，他们不停地调整自己去适应那另一个人，而不是你，跟这种演员交流可真是活受罪！这些演员与他们本应直接去交流的人们之间隔了一道墙，他们不去领会对方的台词、语调或其他的交流方式。即便他们看着你时，他们的眼神也是迷离的。一定要避免这种危险的、麻木的表演方法。这种方法很容易在你们身上生根，并且一旦养成习惯，就很难根除。"

"可是，当没有活的对象的时候，我们该怎么办呢？"我问。

"等找到活的对象的时候再去交流，"托尔佐夫回答说，"你们有训练课，在训练课上你们可以两个或两个以上的人一起做练习。我再重复一遍：我坚持主张你们不要跟想象的对象交流，而要跟活的对象交流，同时要在有丰富经验的人的督导下来进行交流。"

"更困难的是和一群对象的相互交流，换句话说，就是和观众的交流。

"当然，这种交流是无法直接进行的。困难就在于我们跟对手的交流和跟观众的交流是同时进行的。与前者的交流是直接的、有意识的，而与后者的交流是间接的、无意识的。值得注意的是我们和这两者的交流都是相互的。"

第十章 | 交流

保罗表示反对,他说:"我明白演员之间的交流是相互的,但是无法理解演员和观众之间的交流也是相互的。观众必须传达给我们一些东西,这样才能称得上是相互的。可实际上,我们从他们那里得到了什么呢?掌声和鲜花!即使是这些东西,也只是在剧终的时候我们才得到的。"

"那么欢笑、泪水、演出中的掌声、嘘声和激动之情呢,这些你都不考虑在内吗?"托尔佐夫说。

"我来给你们讲一个故事,而这个故事可以解释我想表达的意思。有一次在看孩子们演出《青鸟》时,当孩子们演到审问树木和野兽那场戏的时候,我觉得有人在旁边推我。那是个十岁的孩子。'快告诉他们,猫在偷听。他假装藏起来了,但是我能看见他。'小孩激动地小声跟我说着这些话,看得出来他十分担心米蒂尔和蒂蒂尔。我无法使他安心下来,于是这个小家伙偷偷地走到舞台脚灯旁,低声告诉饰演那两个角色的小演员,提醒他们有危险。

"这难道不是观众真实的反应吗?

"如果你想要深刻体会与观众之间的相互交流,我建议你在一个完全没有观众的剧场里进行表演,试试看你就明白了。你愿意吗?不!因为在没有观众的条件下去表演就像在一个没有共鸣的房间里唱歌一样。面对着许多有共鸣的观众表演就像在一个拥有完美音响的房间里唱歌一样。观众为我们创造了精神上的音响。他们接受了我们鲜活的人类情感,然后他们也把他们的情感反馈给了我们。

"在传统的、匠艺式的表演中,同集体对象交流的问题是很简单地就解决了的。比如,在法国的滑稽剧中,演员经常不停地对着观众说话。他们走出来站在舞台前面,随便念出几句台词或冗长的个人独白,来介绍剧情的发展。他们做得很自信、很有把握、很沉着。所以,如果你也想跟观众做这种直接交流,那么你最好能够支配得了这种交流,驾驭得了这种场面。

"还有另外一种形式的集体交流,即处理群众场面。有时候我们得跟一大群人进行直接的、即时的交流。有时我们需要与人群里的个别对象交流,有时我们需要跟全体群众进行交流。参加群众场面的大多数人本质上来说是

各不相同的，他们带着各种各样的思想情感来参加相互交流，从而使这个过程变得更加复杂。这种集体交流会让每一个人都变得异常激动，群众作为一个整体也更加激动。这不仅会使演员们激动，也会给观众留下深刻的印象。"

之后，托尔佐夫说起了匠艺演员们对待观众的态度，当然那种态度是不可取的。

"他们不顾对手戏演员，也就是局中人而直接跟观众进行交流。这倒是方便的路子。事实上，这样的交流只不过是演员的自我表现或矫揉造作而已。演员的这种自我表现和真的做出努力去和别的演员进行交流之间是有区别的，我相信你们能将这两者区别开来。这种普通的机械、理论式表演手法和真正的创作过程是有很大区别的。它们是截然相反的。

"我们这派艺术认同上述的所有交流形式，除了虚假做作的交流以外。不过为了要战胜它，我们也需要对它进行深入的了解和研究。"

"最后，用一句话来总结交流过程的行动原则。有些人认为我们外部的、看得见的动作才是活动的表现，而内在的、看不见的精神交流不是活动的表现。这种错误的观点非常令人遗憾，因为内心活动的每一个表现都是重要的、有价值的。因此，要学会重视内心的交流，因为它是最重要的积极活动之一。"

3

"如果你想和别人交流你的思想和情感，你必须提供一些自己亲身经历过的东西，"导演开始上课时候说道，"在一般情况下，生活本身就可以提供这些素材。这种用来交流的素材是随着周围情境自然而然在我们心里产生的。"

"在剧院里情况是不同的，困难也就在这里。在剧院里，我们应该呈现剧作家创造出的思想和情感。吸收这种精神材料相当困难，然而按做戏的方式去展现角色实际并不存在的外表效果却容易得多。

第十章 | 交流

"同样的,真实地跟对手交流要比装作跟对手交流难得多。很多演员喜欢走这条阻力最小的路线,他们乐于用简单的矫揉造作来代替真正的交流。

"这个问题是值得考虑的,因为我希望你们能够理解、明白并且感觉到我们在舞台上经常假装在跟观众进行思想情感交流,而实际上所传达给他们的东西。"

导演在舞台上给我们表演了一整场戏,这场戏不论在表演才能、表演技巧方面都是很卓越的。开头他念了一首诗,念得很快、很有力,但是很难理解,所以我们连一个字也没听懂。

"我刚才是怎样和你们交流的呢?"他问。

我们不敢评论他,所以他自己回答说:"什么都没有,我含糊地念着台词,就像撒豌豆似的,甚至连我自己也不知道我在说些什么。"

"这些是毫无内容的材料,演员们常常拿这种子虚乌有的素材在跟观众进行交流。他们既不考虑台词的字面意思,也不考虑台词的深层含义,而只关心它的效果。"

接下来,导演说他要朗诵《费加罗》最后一幕中的一段独白。这一次,他表演的是一连串惊人的动作、变化多端的语调、富有感染力的大笑、悦耳的口音、机敏的谈吐和音色优美的嗓音。我们差一点给他喝起彩来,因为他的表演实在是太精彩了。但是我们没有领会到这段独白的实质内容,我们甚至不知道他说的是什么。

"现在告诉我,我刚刚是用什么和你们交流的?"他又一次问起。我们又回答不上来。

"刚才我是通过角色在表现我自己,"托尔佐夫替我们回答说,"我运用费加罗的独白,他的话语、手势以及伴随独白的其他一切,不是为了表现这个角色本身,而是为了在角色中表现我自己,表现我自己的特征:我的体态、面容、手势、姿势、风度、动作、步态、声音、措辞、言语、语调、气质、技术,总之,表现我自己的一切,除了情感以外。"

"我刚才所完成的任务,对于外部表演训练有素的人来说,是不困难的。只要他注意发声,把单词和句子说得清楚一点,把姿势表现得优美一

点，这整体的效果在观众看来都会是赏心悦目的。刚才我的表演就像咖啡馆里的歌女一样，总在打量着你们看我是否成功了。我觉得自己是商品，而你们是买主。"

"这是第二个例子，来向大家说明演员在舞台上不应该像那样去表演，虽然那样的表演形式有时被广泛应用并且还颇受观众的欢迎。"

然后他又举了第三个例子。

"你们刚刚看到我只是在表现自己。现在我要向你们展示作者所描述的角色。但这不是说，我要去体验这个角色。这样的表演要点不在于我的情感，而在于外形、话语、外部表情、手势和动作。我不是在塑造角色，而仅仅是通过一些外在手段来表现角色。"

导演表演了一场戏，在这场戏里，有一位身居要职的将军突然发现是自己一个人待在家里，并且他当时无所事事。无聊至极，他就把很多椅子排列起来，把它们当作在受检阅的士兵。然后他把桌子上的一大堆东西也都整理得井井有条。后来他想起一件愉快而有趣的事情，再然后他骇然发现一堆书信，他连读都没有读就在几封信件上签了字；随后，他又是打呵欠，又是伸懒腰，然后又开始重复之前做过的那些荒诞的事情。

在表演这场戏的时候，托尔佐夫非常清楚地念了一段独白。这段独白的大意是，只有身居高位的人才算高尚，其余所有的人都是鄙俗不堪的。他冷漠地、毫无感情地念着角色的台词，泛泛地表现着角色，而并没有试着去赋予这些表演以生命力或者深度。在某些地方，他以精湛的技术演绎着台词，而在另一些地方只强调他的姿态、手势、技巧，或者着重表现角色性格上的某些细节。与此同时，他总是斜视观众，看看他的表演是否已经传达给了观众。在需要停顿的地方，他就细心地控制自己去停顿一下。这正如有些演员表演雕琢得很好但令人生厌的角色一样，已经重复了五百次，他们就像是一部留声机，或者是一部电影放映机，在机械地放映着同一部影片。

"现在，"他继续说，"就剩下正确的交流方法和方式了，这种正确的交流方式既可以用在舞台上也可以用在公共场所。"

"你们已经不止一次看过我演示这个交流方式了。你们知道，我总是设

法直接跟我的对手去交流，把我本人以及跟我所扮演的人物相类似的情感传达给对方。其余的事情，即演员与角色的完全融合则是自然而然发生的。

"现在我来测试一下你们。当你们和对手之间出现不正确的交流瞬间的时候，我将要用打铃的方式来提醒你们。所谓不正确的交流瞬间，就是指你们不是直接和你们的对象交流，而是在自己身上表现角色，在角色中表现自己，或者只是无情感地念角色台词的瞬间。对于这一切错误，我都会用铃声来提醒你们。记住，能够得到我的默许的只有三种形式的交流。一、直接与舞台上的对象进行交流，并且间接地与观众进行交流。二、自我交流。三、与一个不存在的或想象的对象交流。"

随后，测试开始了。

保罗和我的表演就像我们想象得一样好，但令我们非常惊讶的是，在我们表演的时候，铃声不断地响起。

其他人也都做了这个测试，最后轮到了格里沙和桑娅。我们以为导演会不停地打铃，然而事实上他打铃次数很少，比我们所期待的还要少得多。

当我们问导演为什么的时候，导演解释说：

"这说明有好多夸耀自己能正确地进行交流的人，实际上是错误的，而那些受到严厉批评的人，却常常能正确地与他人进行交流。不管是哪种情况，只是个百分比的问题。但是我们从中可以得出一个结论：没有完全正确的或完全不正确的交流。演员的舞台生活中充满了正确的和不正确的交流瞬间，两者是互相更替的。其中有好的时刻，也有不好的时刻。

"如果你对交流进行分析的话，其结果也只是百分比的问题。这其中，有若干百分比是在跟对手交流，若干百分比是在跟观众交流，若干百分比是在表现角色的外形，若干百分比是在自我表现。这些百分比的组合关系最终决定着演员交流的正确程度。有些演员与他们搭档交流的百分比要高些，有些演员跟想象的对象交流得要多些，而有些则是进行自我交流要多些。这些都更接近理想的交流。

"此外，在那些我们认为不正确的对象中以及跟这些对象进行的交流中，不正确的程度也有大小之分。例如，在自己身上表现角色的心理但却没

有去体验角色，这种表演就比在角色中表现自己或机械的表演要好一些。

"这些交流形式组合的方式是无限多的。因此，大家最好养成以下好的习惯：一、在舞台上找到真正的对象并和它进行积极的交流；二、认识错误的对象、错误的交流并与之做斗争。尤其是要特别注意与他人交流的精神材料的质量。"

4

"今天我想来检查一下你们的外部交流工具和手段。"导演说，"我想知道的是，你们对所使用的工具和手段是否真的足够重视。现在请你们走上舞台，两人一组坐下，开始讨论，想讨论什么就讨论什么。"

我觉得格里沙是最容易与人产生争执的人，所以我挨着他坐下，果不其然，没过多久我的目的就达到了。

托尔佐夫注意到，我对格里沙申述自己看法时，总是随意地挥动我的手腕和手指，所以他找人把我的手给绑起来了。

"为什么这样做？"我问。

"这样绑起来之后，你们就会明白，通常情况下我们对自己的交流工具是有多不重视。我想让你们相信，如果说眼睛是心灵的镜子，那么手指尖就是我们身体的眼睛。"他解释说。

由于不能使用手，我提高了我的声调。可是，托尔佐夫要求我不要提高我的声音，也不要增加多余的语调变化。我不得不用我的眼睛、脸部表情、眉毛、脖子、头和身体。我尝试着用这些去弥补我被剥夺了的工具。随后，我的身体被绑在了椅子上，只剩下我的嘴、耳朵、脸和眼睛是自由的。

不久，连这些部分也都被束缚住了。我能做的事情就是咆哮，但这也无济于事。

在这个时候，外在世界对我来说好像是不存在了，只剩下我的内心视觉、内心听觉和我的想象力。

有很长一段时间，我都处在这种状态中。最后，我终于听到一个好像从很远的地方传来的声音。

是托尔佐夫，他说：

"你想要拿回哪个交流器官吗？如果想的话，选一个吧。"

我试着想要表达说我需要考虑一下。

我该怎样去选择最需要的器官呢？视觉传达情感。言语表达思想。情感会影响发音器官，因为语调表达内心情感。听觉也是情感的一个刺激物。可是，听觉也是言语的一个必需的附属物。此外，他们都会引起脸和双手的使用。

最后，我生气地大声喊道："演员不能被弄成一个废人。他必须拥有所有的器官才能表演。"

导演称赞我说：

"你终于领会到了每一个交流器官都有其重要性了，说起话来也像个懂行的艺术家了。但愿在舞台上永远也不要再出现演员那种空洞的眼神，呆板的面孔和眉毛，沙哑的嗓音，平铺直叙、毫无起伏的言语，僵直的背脊和脖子，扭曲的身体、僵硬的手臂、手腕、手指和双腿，还有蹒跚的步态和令人讨厌的举止风度了。"

"希望我们的演员也能像小提琴家对待自己心爱的史特拉第瓦里或阿玛蒂提琴那样去关心自己的创作器官。"

5

"到现在为止，我们讲到的还只是舞台上外部的、看得见的、形体的交流过程，"托尔佐夫开始讲课了，"但是还有另一种重要的形式，即内部的、看不见的、精神的交流形式。"

"我现在面临的困难就在于我想告诉大家一些我所感觉到的但却无法用语言清晰表达的一些感受。这些都是我亲身经历的事情，只是现在还没形成完整的理论。我还无法用现成的字眼来对它们加以表述，我只能用具体的例

子来给你们一些提示，设法能使你们自己去体会这些文字当中所暗含的那种感觉。

<div style="text-align:center">

他握住我的手腕紧紧不放，
然后拉直了手臂向后退，
用另一只手这样遮在额角，
一眼不眨地瞧着我的脸，
就好像他要为我画一幅像，
就这样，过了很长时间；
最后他轻轻地摇动一下我的手臂，
他的头上上下下地点了三次，
他发出一声十分哀怨而深长的叹息，
他的整个身躯似乎即将爆裂，
他的生命终将完结。
之后他放开了我，转过头，
好像他不用眼睛也能够找到路，
因为直到他走出了门外，
他的目光还是注视在我的身上。

</div>

"你们能够从这些台词里感到哈姆雷特和奥菲利亚之间的那种无言的交流吗？你们在类似的情境中，有没有感觉到似乎有一股潜流从你们的眼睛、手指尖和毛孔里流出来？

"这种我们用来与他人进行交流但是肉眼却看不见的潜流，我们给它取个什么名称呢？总有一天这个现象将会成为科学研究的课题。我们暂且就用光芒来称呼它们吧。现在，我们试着来研究一下这种感受，并做下记录，看看能得出什么样的结果。

"当我们平心静气的时候，这种所谓的发光过程几乎是无法察觉的。但是如果我们是处在十分兴奋的状态下，这些光芒，无论是发光还是收光，

第十章 | 交流

都会变得更加明确、更加容易被感觉到。也许你们中间的某些同学在最开始考核表演的某些瞬间曾经感知到过这种潜流，比如当玛利亚想要寻求帮助之时，或者当科斯佳大声喊'血，埃古，是血！'的时候，或者你们所做过的其他各种练习中所出现的精彩瞬间。

"就在昨天，我目睹了一个年轻女孩和她未婚夫吵架的场面。他们争吵完了，谁也不理谁，两个人坐得很开。女孩做出假装不理未婚夫的样子，但其实她这样做是为了让他注意到自己。女孩未婚夫一动不动地坐着，用恳切的目光看着女孩。他试着想捕捉到女孩的眼神，想窥察她的内心情感。但是，生气的女孩拒绝跟他做任何交流。最后，女孩朝这边瞄了一眼，他才算捉住了她一闪而过的眼神。

"但是，这并没有让他得到一丝宽慰，他反而觉得更加沮丧了。过了一会儿，他移到另一个地方去，为的是从那里可以直接看到她。他想抓住她的手，以求和解，想让她了解自己的心思。

"这整个场面没有话语交流，没有大吵大闹，也没有面部表情、手势或动作。这就是直接的、最纯粹的交流形式。

"科学家或许能对这一看不见的过程的本质给予解释。但对我来说，我只能把我当时的感受给描述出来，然后弄明白如何在自己的艺术中运用这些感受。"

可惜的是，就在这个时候又该下课了。

6

我们又要做分组练习，我又选择和格里沙坐在一起。然后我们立即开始用一种机械的方式向彼此传递光芒。

导演制止了我们。

"你们在表演的时候，都太过用力了，尤其在这种气氛很微妙、很脆弱的境况下，大家应该尽量避免用力过猛。如果全身肌肉过于紧张，就会妨碍

大家很好地完成任务，就谈不上什么发光和收光了。"

"往后坐，"他以一种命令的口气说，"往后一点，再往后一点，再往后！尽可能坐得舒服些、随意些！嗯，还是不够放松！不是那样的！要怎么舒坦怎么来。好，现在大家看着自己的搭档。你们那叫看吗？眼珠都要从眼眶里蹦出来了。放松点儿！再放松点儿！不要紧张。"

"你在做什么？"托尔佐夫问格里沙。

"我想继续就我们的艺术跟大家展开讨论啊。"

"你是想用眼睛来表达自己的想法吗？你可以用话语来表达自己的想法，然后让眼神来做补充。可能只有那样你们才能感受到传达给彼此的光芒。"

我们继续我们的争论。这当中，托尔佐夫对我说：

"在你们中间停顿的那个瞬间，我都感觉到了你是在发光，而格里沙你是在准备收光。要记住，这一切就发生在你们长长的沉默中。"

我跟导演解释说我无法让我的搭档信服我的观点，我准备开始一个新的讨论话题了。

"你呢？瓦尼亚，"托尔佐夫说，"你对玛利亚刚才的那一瞥有什么感觉吗？那都是真正的发光。"

"那光芒可是朝我直射过来的！"他有点调侃地回答道。

导演转向我。

"现在，除了听之外，我希望你能试着看能不能从你搭档身上获取一些重要的信息。除了有意识上的、直接的讨论和思想上的交换之外，你有没有感觉到一种潜流的相互交换呢，即有一股潜流被你收进眼睛里去，又从眼睛里放出来？"

"就像一条地下河，在话语下面和沉默中不断地流淌，在主体与对象之间形成一种看不见的联系。"

"现在我希望你们再来做另外一个新的实验。你们来跟我进行交流，"他说着话，然后在格里沙的位置上坐了下来。

"放轻松，不要紧张，不要着急，也不要强迫你们自己。在你们向他人传递信息之前你们必须准备好你们想要传达的材料。"

第十章 | 交流

"不久之前,这种类型的工作对于你们而言还是很复杂的,不过现在你们可以很轻松地就把它给完成了。我相信眼下的困难也将会如此。不要说话,让我来通过你们的眼神来感受你们的情感。"他命令说。

"但是我无法将我所有的微妙的情感全部集中在我的眼神中。"我解释说。

"关于这一点,我们真的是没办法了。所以先不要想着要表达全部细微的情感,能传达什么就传达什么。"他说。

"那还能传达什么呢?"我有些诧异。

"同情、尊敬的感情。这些都是可以不用语言就可以表达的感情。但是你无法让别人意识到你喜欢他是因为他聪明、积极、努力、高尚。"

"我应该试着和你交流什么?"我盯着托尔佐夫问他。

"我不知道也不想知道。"他回答说。

"为什么不呢?"

"因为你只是盯着我看。如果你想让我感受你的情感,你必须要体验到你想向我传递的那种情感。"

"那现在,您懂了吗?我无法再更加清楚地表述我的情感了。"我说。

"出于某种原因,你在轻视我。没有言语,我无法知道确切的原因。但这个是无关紧要的。重要的是,你有没有感受到有一股潜流自由地从你身上流淌出来?"

"可能在眼睛方面确实有点这种感觉。"我回答说,然后我又试着重复这种感觉。

"不对,你刚才所想的只是把那股潜流给硬逼出来。你的肌肉紧张起来了。你的下巴和脖子拉得很长,你的眼珠仿佛都要从眼窝里蹦出来了。我所要求你做的是你能比刚才所做的再简单点、再轻松点、再自然点。如果你想把自己的愿望传达给别人,不需要动用你的肌肉。这种潜流在肢体感觉上是丝毫不露痕迹的,但是其背后的能量却足以使血管爆裂。"

我实在是忍不住了,于是我大声说,

"我真是一点都听不懂您在说什么了!"

"现在你休息一下，我会试着再来描述一下我想让你们感觉到的那种感觉。我的一个学生将之比喻为花的芬芳。另一个学生则把它比喻为熔岩之火。这种感觉就像是你站在即将喷发的火山口，你能感觉到从地底下即将喷涌而出的强大火焰所散发出来的热浪。这些比喻有没有让你们领会到我们正在寻求的那种感觉？"

"没有，一点都没有。"我固执地说。

"那么，我就用逆解法来给你们解释，听我说。"托尔佐夫很有耐心地说道。

"在音乐会上，当音乐不能感动我的时候，我就想出各种各样自我娱乐的方法。例如，我会从听众中随便找出一个人，试着对他催眠。如果我所催眠的对象恰好是个漂亮的女人的话，我会将自己的热情传达给她。如果她的脸是丑陋的，我就会传达出厌恶的情感。在这个时候，我是有确定的、肢体上的感觉的。那种感觉可能你们也十分熟悉。总之，那正是我们目前所寻求的东西。"

"当你对其他人进行催眠的时候，你还会有那种感觉吗？"保罗问。

"是的，当然。如果你试过催眠术的话，那你一定会对我的意思非常了解！"托尔佐夫说。

"这个对于我来说倒是很简单，也很熟悉，"我兴奋地说。

"我有说过它是一种非常特别的感觉吗？"托尔佐夫惊讶地回复说。

"我刚刚一直在寻找一种非常特别的感觉呢。"

"这样的事情时常发生，"导演评论说，"只要用了创造性这一类的字眼，你们立马就觉得这事儿可不是那么简单了。"

"现在我们再来重复刚才的实验。"

"我在放什么光？"我问。

"还是轻视。"

"现在呢？"

"你想安慰我。"

"现在呢？"

第十章 | 交流

"这也是一种友好的情感,不过带点讽刺的意味在里面。"

我很高兴,因为我的表达意图他都猜中了。

"你领会到那种潜流涌出的感觉没有?"

"我觉得我懂了。"我稍有犹豫地回答说。

"用我们的行话,这个称之为发光。"

"吸收这些光芒就是相反的过程。现在,我们来试验一下。"

我们交换了角色,他开始向我交流他的情感,而我试着来猜。

"试着用言语来表述你的感觉。"当我们完成实验之后,他对我说。

"我觉得用一个比喻来表述更贴切些。感觉就像是一块被吸铁石吸住的铁一样。"

导演赞成我的看法。然后他问我是否意识到无言交流时我们彼此之间的那种内在联系。

"我似乎感觉到过的。"我回答说。

"如果你能将这种情感联系起来,连成长的、连贯的链条,它就会变得非常强大,那样你就能理解我们所谓的'把握'。那样你的发光和收光能力就会变得更强大、更激烈、更明显。"

同学们要求托尔佐夫更全面地描述他所说的"把握"的意思,所以他继续解释说:

"就像公狗可以用嘴巴紧叼住猎物一样。我们演员必须拥有同样的能力去运用眼睛、耳朵和我们所有的感觉器官去把握情感。如果一个演员要听,他就要用心去听。如果他要去闻,就要努力去闻。如果他去看什么东西,就要真的运用他的眼睛。当然,做这些的时候,他们不应该有多余的肌肉紧张。"

"当我在演《奥赛罗》的时候,我有显示出这种把握吗?"我问。

"有那么一两个瞬间是有的,"托尔佐夫承认说,"但是那太少了。你要对整个奥赛罗的角色都要有完全的把握。对于一般简单的剧本,你只需要泛泛的把握就行,但是,对于莎士比亚的剧本,你必须要有绝对十足的把握。"

"在日常生活中，我们并不需要完全的把握，但是，在舞台上，特别是在悲剧中，这种把握却是必要的。下面我们来做一个比较吧。比如，人类生活的大部分时间其实都是在做一些意义不是很重大的事情。起床、睡觉，这些日常琐事大部分都是机械的。但是这些并不适合在舞台上进行表演。生活中也有一些让我们产生强烈恐惧、极度喜悦、高涨热情及其他重要体验的瞬间。这些瞬间激发我们为自由、为理想、为生存和权利而进行斗争。这些瞬间是我们在舞台上所需要的。我们需要用强大的内在和外在的把握来体现这些瞬间。把握绝对不是什么不寻常的形体活动，而是一种强大的内在活动。

　　"演员必须学会全神贯注于舞台上一些有趣的、创造性的问题。如果他能将他全部的注意力和创造力放在那些问题上面，那他将会实现真正的把握。

　　"下面我来给你们讲一个关于动物驯养员的故事吧。这个动物驯养员习惯到非洲去挑选猴子来训练。很多猴子被集中在某个地方，他会从中选择那些他认为最有前途、最能满足他需求的猴子。他是怎样来挑选的呢？他会把每一只猴子单弄出来，试着用一些东西吸引猴子的兴趣，比如他会拿一块鲜艳的手帕在猴子面前挥舞，或者用某种发光的或发声的玩具逗它开心。当猴子的注意力被吸引在手帕或玩具上之后，他就设法用另一种东西，如纸烟或花生，来转移那猴子的注意力。如果他能成功地将猴子的注意力从一个东西转移到另一个东西上，他就不会选那只猴子了。反之，他如果发现猴子不会把注意力从第一样东西上移开，并且当移开第一样东西之后它还在继续寻找第一样东西，这个驯养员就会买下这只猴子。他的选择就基于猴子显著的把握能力。

　　"我们也是根据学生的把握和持续性来判断我们学生的舞台注意力和交流能力的。"

导演继续讲课。

第十章 | 交流

"既然这些潜流对于演员关系是如此重要,那能不能使用什么技巧来掌握这个过程呢?我们能随意地释放这些潜流吗?

"这里我们又遇到了一个似曾相识的问题,当我们的欲望无法由内而外自然地表露出来的时候,我们就只能由外而内来寻求解答了。幸运的是,在身体和灵魂之间存在着一种有机联系。它的力量非常强大,大到几乎可以起死回生。想想一个溺水差点淹死的人,虽然他的脉搏已经停止了,并且整个人也没有意识了,但只要运用机械运动就足以使他的肺部重新呼气吸气。先是血液开始循环起来,接着他的各个器官也都恢复平常的活动。然后这个几乎被淹死的人的生命也就恢复过来了。

"我们也可以根据这个原则运用一些人为的方法,运用一些外在的帮助来刺激内在的活动。

"现在,我来给大家示范一下如何运用这些外在辅助。"

托尔佐夫坐在我对面,要求我选择一个适合的、虚构的目标,然后传达给他。他允许我使用言语、手势和面部表情。

过了很长时间,我才最终明白他想要的是什么,并且成功地和他进行了交流。但是他还要求我注意一下我们交流过程中所伴随的形体上的感觉。当我做完这个练习之后,他规定我不能用语言和动作,要求我只以发光和收光来继续与他进行交流。

之后,他又让我不带任何感情地单从形体上纯机械地重复这一练习。用了很长时间,我才将前后两者区分开来。当我终于成功了之后,导演问我感觉如何。

"就像是只抽出了空气的一台抽水机。"我说,"我感觉到了那向外汩汩涌出的潜流了,主要是通过我的眼睛,或许,还有一部分是从靠近你的那半边身体流淌出来的。"

"那么,继续释放那种潜流,用一种纯粹的、机械的方法,直到你无法再继续为止。"导演在对我发出命令。

没过多久,我就放弃了这种我认为"毫无感觉"的练习。

"那么,你为什么不赋予它一些意义呢?难道你的情感不是在请求准许

来帮助你吗？难道你的情绪记忆不是想给你某种体验，好让你去运用它来释放你的潜流吗？"他问。

"当然，如果我必须继续这种机械的练习，不运用一些东西来促进我的行动就会很困难。因此，我需要一些发光的基础。"

"那就在这一刻，你为什么不把自己的感受，比如恐慌、绝望，或者其他的一些什么感觉给传达出来呢？"托尔佐夫建议道。

我试着把我的困惑和苦恼传达给他。

我的眼睛似乎在说："由我去吧，可以吗？为什么总是缠着我，为什么老是折磨我？"

"现在，你是什么感觉？"托尔佐夫问。

"这次，我觉得好像除了空气，抽水机还抽出了一些别的东西。"

"那么，你那毫无意义的形体上的发光已经成为有意义和有目的的了。"

然后他又继续让我们做收光的其他练习。这个练习刚好是放光的相反过程，所以我就只讲述其中一个新的点就可以了。那就是在收光之前，我必须用我的眼睛去捉摸托尔佐夫想让我从他那里感知到的情感。这就需要仔细地查看和感受托尔佐夫当时的心境，然后同它建立联系。

"在日常生活中，这些过程都是自然地、直觉地产生，然而，在舞台上，运用技巧来激起这些并不容易。"托尔佐夫说，"不过，你们可以放心，在舞台上扮演角色的时候，这个过程要比在课堂练习中容易完成得多。"

"原因是这样的，现在你们必须东拼西凑某些偶发的素材来做练习，但在舞台上，一切规定情境都已提前准备好，一切任务都已确定下来，你的情感已经成熟，只是在等待信号发出来把它们表演出来而已。你现在需要的就是，轻轻推动一下，然后你为角色而准备的那些情感就会像一股奔流不息的溪水一样自然地流淌出来。

"假如你想用吸管把容器中的水全部吸光，只要你把空气全部吸完，水就会自动地从吸管往外流淌了。这个道理同样适用于我们：给出一个信号，打通道路，然后光线和潜流就会自然倾泻而出了。"

当我们问他用什么练习来提高这种能力的时候，他说：

第十章 | 交流

"有两种类型的练习,就是你们刚才做的那两种:第一种就是刺激你想要传达给别人的情感。做这个练习的时候,你要注意形体上伴随出现的感觉。同样的,你还要学会辨别从别人那里吸收到的感觉。

"第二种练习是努力感受发光和收光时肢体上的感觉,不带任何情绪体验。做这个练习的时候,集中注意力是必需的。否则,你会很容易把这种感觉和普通的肌肉收缩混淆在一起。做这个练习的过程中,尽量选择一些你愿意发出的内在情感。总之不能强迫自己,致使表演过激或者出现形体上的扭曲。情感上的发光和收光都必须是简单地、随意地、自然而然地发生的,不需要耗费任何能量。

"但是,不要单独做这样的练习,也不要和一个假想的对象做这样的练习。一定要和现实中的,和你在一起的,并且想和你交流情感的人做这样的练习。交流必须是相互的。同样,也不要在没有我助手监督下做这些练习。大家需要他那双见多识广的眼睛来告诉大家什么是对什么是错,同时让大家能分辨出什么是肌肉过分紧张,什么是正确的肢体行为。"

"这听起来好像很难的样子啊。"我大呼起来。

"只是做一些很普通的、很自然的事情有那么难吗?"托尔佐夫说,"你肯定是领会错了。任何普通的事情都可以轻易完成。只有做一些违背自然的事情才会很难。要理解自然规则,不要试着去做任何不自然的事情就可以了。

"我们这门课刚开始的时候所做的练习——放松肌肉、注意力集中以及其他一些练习对于你们来说也是很困难的,但是看看现在,那些都已经成了你们的习惯了。

"所以你们应该高兴,因为你们已经学会了这种重要的激起交流的方式,你们的表演技巧更加丰富了。"

第十一章　适应

1

导演看了一眼助手挂起的横幅，上面写着"适应"二字，然后导演的第一条建议是给瓦尼亚的。导演给他的任务是这样的：

"你准备要出远门，火车是2点钟开。现在已经是1点了。你怎样才能设法提前从课堂上溜出去？难点在于你不仅得骗过我，还要骗过你所有的同学。你会怎么做？"

我建议他最好装出很难受的样子，要若有所思、情绪低落、一副病恹恹的样子。好让大家都来问他："你是哪里不舒服吗？"这样他就可以编个理由，好让大家都相信他是真的生病了。这样一来，他就可以装病提前回家了。

"好主意，就这么办！"瓦尼亚高兴地说道，然后他就开始一阵乱舞乱扭。结果就在他手舞足蹈的时候，好像不知道被什么东西给绊了一下，他大呼小叫地直喊痛。他站在那里动不了了，一条腿翘着，痛得龇牙咧嘴。

一开始，我们还以为他是在逗我们玩，是他表演的一部分。但是他看起来是真的疼极了，于是我就相信他了，准备去搭手帮助他。就在要起身的一瞬间，我脑子里闪过一丝怀疑，就在那一刻，我看到他眼睛里露出了一丝狡黠。所以我又坐了回去，跟导演都待着没动，而其他人都跑上台去帮他。瓦尼亚不让其他人碰他的腿。他试着把脚踩到地上，但是脚一着地，他立刻又痛得大叫起来。托尔佐夫和我对视一眼，好像在问对方，他到底是真的受伤了还是在逗我们玩呢？大家费力地架着瓦尼亚，他用另一条腿点着地，一瘸一拐地走下台来。

突然，瓦尼亚又轻快地手舞足蹈起来，还禁不住哈哈大笑。

"这太棒了！看来我装得很像嘛！"他开怀地笑着。

第十一章 | 适应

大家报以热烈的掌声,而我是再次意识到瓦尼亚的的确确是有表演天赋。

"大家知道你们为什么会为他鼓掌吗?"导演问道,"是因为他在给定的剧情中找到了正确的适应手段,并且成功地完成了他自己设计的脱身之计。"

"从现在开始,我们把人际交流中自我调整的内在和外在妙招称之为'适应',这种'适应'还可以帮助我们对目标对象施加影响。"

导演对什么是适应做了进一步解释。

"刚才瓦尼亚所做的就是适应。为了能提前离开课堂,他使了个计谋,设计了一个小骗局,以解决他所面临的难题。"

"那么,'适应'就意味着要欺骗了?"格里沙问。

"从某个角度来说,是的;而换个角度说,这是内心感情和想法的一种真实体现;再者,这种'适应'可以吸引你想要与之进行交流的对象的注意力;第四,它能为对手戏演员提供情景准备,以便更好地做出回应;第五,'适应'可以帮助传递只可意会不可言传的信息,等等。'适应'的功能多种多样,且数量众多,数都数不完。

"我来举个例子。

"比如,我们假设,科斯佳,你身处高位,我想请你帮个忙,而且我是必须得由你帮忙,但是你又根本不认识我。想找你帮忙的人那么多,我怎么才能脱颖而出获得你的帮助呢?

"我必须吸引并控制住你的注意力。我们这才刚刚碰面,我该怎样做才能加强我们之间的关系呢?我怎样才能赢得你的好感呢?我怎样才能触动你的心灵和情感,获得你的关心和注意呢?像你这样有影响力的大人物,我怎样才能打动你呢?

"如果我能让他在脑海中形成一幅关于我的悲惨境遇的画面,那么他就会有所触动,然后他就会有兴趣想要了解我,对我予以关注了。但是,要做到这一点,我就必须对你这个身居高位的人有深入的了解,对你的生活有所了解,我还必须去适应你的生活。

"借助于'适应'这一方法，我们的主要目的是将我们的思想和情感表达得更加清晰。但是，在另外一些情况下，我们又借助于适应来隐藏或伪装自己的内心感受。比如，骄傲、敏感的人使劲装出一副和蔼可亲的样子，从而隐藏他委屈受伤的心情；或者，控方律师在讯问罪犯时，会巧妙地使用各种'适应'手段去掩盖对被审问罪犯的真实态度。

"在所有的交流形式中，甚至是我们本人与自己的交流中，都会运用到'适应'，因为为了说服自己，我们必须适应自己和自己的心理状态。"

"但是，"格里沙争辩说，"语言能把所有这些都表达出来呀。"

"你觉得语言能详尽地表达我们经历的所有情感中那些美好的东西吗？不能！当我们和他人交流时，仅仅靠语言是不够的。如果我们希望在与人交流中注入生命力，我们必须要渲染情感，它们能填补语言所不能表达的空白，把欲说还休的东西明白地表达出来。"

"那么，这就是说，适应越多，与他人的交流也就越深入、越透彻，是吗？"有人这样问导演。

"问题不在于'适应'的数量，而在于它的质量。"导演解释说。

我问导演哪种性质的适应方式是最适合舞台的。

"方式多种多样。"导演回答说，"每个演员都有自己独特的适应方式。对演员来说，这是具有独创性的，它们的来源不同，长处也是各有千秋。无论是男人、女人、老人、孩子，也无论其性格是浮夸、谦逊、暴躁、和蔼、易怒还是镇定，他们都有自己的适应方式。生活条件、环境、场地和时间的每一次改变都会引起适应方式相应的变化。在夜深人静独处之时，你所用的适应方式，与白天在公共场合使用的适应方式是不同的。当你去一个陌生的国度，你就会去寻找合适的方式来适应当地的环境。"

"我们要表达的情感，在表达之时，大都需要做一些调整适应，并且要调整得不留痕迹。一切交流形式，比如像与组员交流、与假想对象交流、与在场或不在场的对象交流，也都要对应各自的情况做出特定的调整。我们借助于自己的五官以及看得见或看不见的交流途径进行交流。我们通过运用眼睛、面部表情、声音、语调、双手、手指以及我们的整个身体，来发出信息

以及接收信息。不过无论是哪种情况,我们都需要按照场景需求做出必要的调整。

"有些演员,他们能够成功地、恰到好处地对所有的人类情感进行体验和表达,但是仅限在面对熟悉的少数人,在观众较少的彩排中才能做到这一点。而当站到舞台上,他们的表演应该适应舞台灯光,应该变得更鲜活、更生动,但是恰恰相反,他们这时候的表演却显得苍白无力、毫无生机。

"也有一些演员,他们能够进行积极的调整,但他们用于调整的方式却不多。因为缺乏多样性,这种适应在效果上还是缺乏力度,不够敏锐。

"最后要说的是,还有这么一些演员,他们本来天资不错,但是却没好好利用,他们虽然掌握了正确的调整适应方式,但是手法过于单调乏味。所以这些演员永远也成不了一流的表演艺术家。

"如果说社会各阶层的普通人需要运用大量不同的适应方式,那么演员所需要用到的适应方式就得更多,因为我们演员必须不断地与他人进行交流,所以也就不断地需要调整适应。在所有我举的这些例子中,'适应'扮演着重要的角色,它们具有以下特征:鲜明性、趣味性、大胆性、精致性、层次感及细腻感。

"瓦尼亚在刚刚的表演中就很好地展示了适应大胆性的特点。不过适应还有很多别的方式。桑娅、格里沙和瓦西里,你们三位请到台上去,表演一下'烧钱'的那个习作。"

桑娅无精打采地站起来,一脸郁闷,可是那两位却坐在那里没起身。一阵尴尬的沉默气氛蔓延开来。

"怎么回事儿?"托尔佐夫问。

没人回答,托尔佐夫很有耐心地等着。最后桑娅实在受不了了,她决定要开口说话,好打破这尴尬的气氛。她心里想着说话的时候尽量要轻言细语点,表现出女性温柔的一面,因为她发现男人通常比较吃这一套。她眼帘低垂,用手摆弄着面前座位上的号牌,以此来掩饰自己的情绪。好半天她都讲不出一句话来。她用手绢遮住脸背过身去,生怕别人看到她脸上的红晕。

沉默继续无休止地蔓延着。为了打破沉默,缓解尴尬气氛,也为了展现

自己的一点幽默感，桑娅勉强自己干笑了几声。

"我们都觉得这个练习太没意思了，真的，"她说，"我不知道该怎么说好了，但是能不能请您换一个练习，换一个，我们保证马上表演。"

"好！我同意！现在你们不需要做这个练习了，因为你已经把我想要的都表演出来了。"导演兴奋地说。

"她表演什么了？"我们都有点摸不着头脑了。

"瓦尼亚展现出来的是大胆的'适应'，而桑娅表现出来的'适应'则更细腻，包含了内在的和外在的'适应'。她很有耐心，想方设法要说服我，以博取我对她的同情。她很好地运用了自己的不满情绪，甚至是眼泪。在适当的时候，她还善用一些搔首弄姿的姿态来达到自己的目的。她不断地做出调整，以便我能充分感受到她情绪的变化。一个方法不起作用的时候，她就会尝试第二个、第三个，以期找到最有说服力的方式来直击问题的核心。

"所以大家必须学会去适应环境、时间以及每一个独立的个体。如果你们被要求去和一个愚笨的人打交道，那么你必须适应他的思维能力，找到最简单的话语和他所能理解的适应方式来与他交流。反之，如果你要打交道的人很精明，你就应该更加谨慎地行动、机智地应对，这样他才不会看穿你的计谋。

"在我们的舞台创作中'适应'的作用到底有多重要，根据一个事实就可以推定：很多演员尽管情感表达能力不强，但具有卓越的适应能力；还有一些演员，他们的情感体验深刻而有力，但适应能力却相对较弱；在舞台上，前者往往会比后者制造出更好的舞台表演效果。"

"瓦尼亚，"导演命令他，"来，到舞台上来，跟我一起表演一下上次你表演过的那个练习。"

第十一章 | 适应

我们这位活泼的年轻人一下子从座位上弹起来，往舞台上跑去，托尔佐夫慢慢腾腾地跟在后面，边走边小声跟我们说："看我怎么难为他吧！"导演接着大声说道："这样，你得想方设法早点离开学校。这个就是你的主要任务。让我看看你会怎么做。"

导演在桌边坐了下来，他从口袋里掏出一封信，开始全神贯注地看起来。瓦尼亚就站在导演身旁，他用尽各种招数想要骗过导演，让他早点离开学校。

他使出各种各样的巧计，但是托尔佐夫好像故意不去理睬他。不过瓦尼亚仍然不知疲倦地在努力。到后来，他就那么呆呆地坐在那里，脸上一副痛苦不堪的样子，他坐了很久。要是托尔佐夫哪怕只看他一眼，也会觉得他好可怜的。突然瓦尼亚站起身，冲到了舞台边厢。不一会他又回来了，不过这次他走起路来是深一脚浅一脚的，还不停地擦拭额头，那样子好像全身在冒冷汗一样。他重重地坐在托尔佐夫旁边，但是导演还是不理会他。不过看得出来瓦尼亚的表演很真实，我们都觉得他演得不错。

然后瓦尼亚一副累得要虚脱的样子，还差点从椅子上滑坐到地板上。他演得有点夸张过火了，我们禁不住都笑了起来。

但是导演还是不为所动。

瓦尼亚又想出各种花招来逗我们，我们笑得更大声了。即便我们笑成那样，托尔佐夫还是坐在那里沉默不语，压根都没注意他。瓦尼亚演得越来越过火，我们笑得也越来越大声。观众的欢乐气氛促使瓦尼亚更加卖力地逗乐，到最后我们简直是爆笑连连。

托尔佐夫等待的就是这一刻。

"你们意识到刚才发生了什么事情吗？"我们好不容易才安静了下来，导演问道，"瓦尼亚的中心任务是提前离开学校。他的所有言行和努力都是想装病，然后骗取我的同情，以此来达到他的主要目的。刚开始的时候，他所做的都是围绕这个目的来进行的。但是，我的天啊！从他听到观众席传来笑声时起，他的注意力就完全转变了方向，他开始对自己的表演作调整，但是他的调整不是针对我的不理睬，而是针对观众，因为观众在津津有味地享

受他的各种逗趣。"

"所以后来他的目标就成了如何去取悦观众了。这么做的依据是什么？到哪里去寻找剧情设计？怎么才能从中获取信心并投入体验呢？他只诉诸做作的表演——这正是他表演失误的原因。

"从做作的表演开始的那一刻起，他的调整适应已经起不到应有的辅助作用，而是为了适应而去适应了。这种类型的错误表演在舞台上是很常见的。我认识不少演员，他们的舞台适应能力都是非常好的，但是他们没有把这种能力用在传达情感上，而是用在了取悦观众上。他们，跟瓦尼亚一样，把这种适应力当成了个人炫技的手段。个别成功的表演瞬间冲昏了演员的头脑。为了能使观众爆发掌声，引得观众哄堂大笑，他们不惜牺牲所饰演的角色。通常，这种时刻，演员的表演已经与剧本内容毫不相干。在这种情况下，所有的适应当然也就失去了意义。

"所以，大家看，适应对于演员来说也可能会是一种危险诱惑。有一些角色到处都是让演员有这种误用'适应'的机会。比如，在奥斯特洛夫斯基的剧作《智者千虑，必有一失》中，有一个马玛耶夫的角色。这老头整天无所事事，逮着谁就要跟谁说教一番。在整个五幕剧中，自始至终只围绕一个目标任务表演还是不容易的。这老头的任务就是：不停地说教、说教，把相同的想法和情感传达给不同的人。在这种情况下，演员的表演很容易陷入千篇一律。为了避免出现这种情况，很多演员，在出演这一角色的时候，都会想尽办法来做出调整适应，甚至不惜改变向他人说教的主要内容。这种无休止的多样调整适应，当然也是不错的，但是如果演员没有把重点放在任务上，而只是放在了调整本身的话，那就有点不妙了。

"如果认真分析一下演员的内心活动，大家会发现，演员经常不是对自己说：'我要很严肃地去完成什么什么任务。'而会说：'我要很严肃。'但是大家知道你不能只是为了严肃而严肃，诸如此类。

"如果那样做，结果就是真实的情感和行为就会消失不见，取而代之的会是做作的表演。通常情况是这样的：按照剧情安排，演员本来是该与演对手戏的演员进行交流，但他总是能在舞台下方找到其他的一些目标对象来把

第十一章 | 适应

注意力放在上面,并且还调整自己去适应那个对象。所以表面上看,他好像是在跟舞台上的演员进行交流,而实际上他真正的'适应'是为台下的那个目标对象而做的。

"假如说,你住在一栋房子的顶楼,宽阔的大街对过住着你心仪的对象。你该如何向她表达你的爱意?你可以冲她飞吻,手抚胸口表达爱慕。你还可以装出或陶醉或忧伤或渴慕的样子。你还可以通过手势来问她你能否拜访她之类的。所有这些外部适应都必须做到鲜明生动,不然隔着这么远的距离,对面的人是明白不了你的心意的。

"现在假如你有了一次打着灯笼也难找的机会:街上一个人都没有,她独自站在窗口,其他人家的窗户都是紧闭的。你完全可以放心大胆地冲她喊出你的爱情告白。距离有点远,你必须提高嗓门,她才听得到。

"表白之后,你跟她在街上相遇,她正挽着她母亲的胳膊走在大街上。这么近身地擦肩而过,你怎样才能跟她说上一句悄悄话,比方说求她在某个地方约个会呢?鉴于当时的情形,你得找出办法通过手势或眼神既把信息传达给她,又不能让她的母亲有所察觉。如果必须说话,也必须是压低嗓门,仅让她听见就好。

"就在你要这么做的当口,你突然看到自己的情敌在街道对面出现。你旋即有了一种强烈的渴望,你想要在情敌面前炫耀自己的成功。即便女孩的妈妈在场,你也管不了那么多了,你大声地冲女孩喊出爱慕的话语。

"大多数演员在舞台上经常胆大妄为地做一些对于正常人而言无法解释的荒谬行为。他们与同伴并肩站在舞台上,然而他们的整个面部表情、声音、手势和动作适应调整并不是基于与同伴的距离而考虑的,而是基于与观众席最后一排的观众的距离而考虑的。"

"但是我真的觉得确实应该考虑一下那些买不起前排座位的可怜的家伙呀,坐前排的人当然什么都听得到。"格里沙禁不住插了一句。

"演员首先要适应的,"托尔佐夫回答道,"是演对手戏的人。而对于那些坐在后排的可怜的家伙,我们有能让他们听得到的特别的办法。我们的发音要清晰,要掌握好元音和辅音的发音方法。发音方法正确的话,你可以

就像在小房间里那样轻声说话，但是坐在后排的人却可以听得很清楚，并且比你大声喊叫的效果还要好，尤其是当他们对你所说的话很感兴趣，想要深刻理解台词的内在含义的时候。并且如果剧情需要演员以柔声细语说一些私密的话，而你却在那里大呼小叫，这些话也就失去了它本应有的意义，那台下的观众也会觉得无心再往下看戏了。"

"但是观众还不是得接着往下看。"格里沙还有点不依不饶。

"所以为了吸引住观众的注意力，我们的舞台行为应该是稳定的、清晰的、前后一致、合乎逻辑的。这样观众才能够弄明白舞台上到底发生了什么。但是如果演员采用一些虽然惹眼，但并非内心情感所激发出来的自然而然的手势和姿势的话，那么时间一长，观众也就厌倦了，因为这种表演既跟台下的观众没有什么密切关系，跟剧中的角色也没什么关系，所以就很容易让人生厌。解释了这么多，主要是想告诉大家，舞台上，由于是当众表演，演员很容易背离自然的、平常的环境适应，而落入程式化的、做作的适应。这些都是我们要不遗余力地与之做斗争的东西，直至将它们全部赶出舞台，赶出剧场。"

3

今天的开场白，托尔佐夫是这样说的："适应是在有意识的，同时也是在无意识的情况下做出来的。

"我们举一个例子来解释直觉调整好了，内容是表达极度悲伤。在《我的艺术生涯》这本书中有一段描述，对象是一位收到儿子死讯的母亲。这位母亲听到消息的那一瞬间，她没有任何表情，然后她赶紧穿好衣服，跑到大门口，大喊：'救命！'

"这种类型的适应是不可能通过理性控制或者技术手段的帮助就可以做出来的。当情绪达到一定高度的时候，这种适应会自然而然、下意识地自觉出现。不过这种类型的适应，很直接、很生动、很有说服力，正是我们所需

第十一章 | 适应

要的有效方法。正是通过这种方法，我们可以塑造出并向万千观众传达出细腻到让人难以觉察的情绪。但是要获取这种体验，唯一的办法是借助直觉和我们的潜意识。

"想象一下，这种情感在舞台上出现的话该多震撼人心，得给观众留下多么难以忘怀的深刻记忆。

"那这种力量到底来自哪里？

"全在于具有强大能量的突发性。

"比方说，某位演员出演一个角色，他一步一步顺利地演下去，然后到了某个关键点，你本来以为在这个点上，他该会很严肃地大声说出台词。但是他却没那么做，而是出人意料地用轻柔、欢乐的声音说起话来。这种出乎意料的效果很好，甚至会让你觉得这就是出演这个角色本该使用的表演手法。连你自己都会说'我怎么没想到这部分台词还会有这么重要的意义呢？'演员这种出人意表的适应会让观众为之一振。

"我们的潜意识有它自己的一套逻辑。既然我们知道了下意识的适应在我们这派艺术中是必需的，那接下来我们就来详细地对它加以探讨。

"最有力、最生动、最有说服力的适应是最令人叹服的伟大艺术家——'天性'的产物。这种适应几乎都是下意识做出来的。我们会发现最伟大的那些艺术家能做到这一点。但是，即便是这些翘楚也不是随时都能做到，他们也得看到底灵感来了没有。要记住，只要我们站在舞台上，我们与台上的同伴就一直处于相互联系之中，因此我们相互之间的适应调整也是连续不断的。"

托尔佐夫稍作停顿，然后接着说：

"不过，并不是只有在我们这样进行思想、情感和调整交流的过程中潜意识才起作用。它应该时时刻刻都在暗中帮助我们。就这一点，我们来做个试验。我提议接下来的五分钟大家不要说话，什么都不要做。"

一阵沉默过后，托尔佐夫挨个问我们，刚才我们内心都发生了什么，我们在想什么，有什么感觉。

有人说，不知道为什么他突然想起了他要吃的药。

"你的药跟我们的课有什么关系？"托尔佐夫问他。

"什么关系都没有。"

"是不是感到哪里痛了，然后让你想起了药？"导演接续追问。

"没有，我没觉得哪里痛。"

"那这想法是怎么蹦出来的？"

我的同学不晓得怎么回答了。

有位女生说她想起来一把剪刀。

"剪刀跟我们正在做的事情有什么关系？"托尔佐夫问她。

"我想不出来有什么关系。"

"可能你是看到裙子上有线头，想要修剪一下，于是让你想起了剪刀？"

"没有呢，我的衣服都好好的。不过，我把剪刀和一些丝带放在一个盒子里，然后把盒子锁在了卡车里。刚才突然脑子里闪过这个想法，希望不要忘记把剪刀放哪里了。"

"所以，你是想起了剪刀，然后还推想出来为什么会想起剪刀了？"

"是的，我确实是先想起的剪刀。"

"不过你还是不知道到底为什么会想起剪刀的吧？"

导演挨个探问下去。瓦西里在沉默的那段时间想起了菠萝，因为他突然觉得菠萝的鳞状表皮和尖叶子跟某种棕榈树很像。

"那你首先怎么会想到菠萝的？你最近有吃过菠萝吗？"

"没有。"

"那大家到底怎么会有这些想法呢？药呀，剪刀呀，菠萝呀之类的。"

我们都说不知道。然后导演说："这些都是来自于我们的潜意识。它们就像流星一样。"

沉思片刻，导演转向瓦西里，跟他说："不过你还是不明白，你告诉我们你想起了菠萝的时候，为什么你不停地扭动身体，那姿势非常奇怪。身体的扭动并没有给菠萝或者棕榈树这件事补充任何信息。它们想表达的是某些其他的东西。到底是什么东西呢？你深沉的眼神和忧郁的表情背后到底隐藏着什么？你用手指在空中比画的图案又是什么意思？你为什么挨个盯着我们

第十一章 | 适应

看，然后看完了还耸耸肩呢？你的这些动作跟菠萝之间有什么关系？"

"您是说我刚才有做过所有这些动作吗？"瓦西里反问导演。

"当然。我还想知道你的那些动作到底是什么意思。"

"肯定挺让人惊讶的吧。"瓦西里说。

"因为什么惊讶？神奇的天性吗？"

"也许。"

"那你这些动作都是对脑子里出现的想法所作出的适应吗？"

这下瓦西里也沉默不语，不知道说什么好了。

"你的脑子那么聪明，怎么可能给出暗示，让你做出那些荒谬的动作呢？"托尔佐夫说，"或许你是有感而发？那样的话，你是在潜意识的作用下做出的外部肢体动作吗？不过不管是哪种情况，不管是想起菠萝，还是你对这一想法做出适应调整，你都经历了潜意识这一未知领域。"

"由于这样或那样的刺激，脑子里出现了某种想法。在想法出现的那一刻，你就跨越了潜意识。之后你会对这一想法有所思考，再后来那一想法或者对那想法做出的思考会让你做出实际的肢体动作，在那一瞬间，你又一次经历了潜意识。每次这种潜意识经历，你的全部或部分调整适应都会从中汲取到一些重要的东西。

"在自我交流过程中，一般都会涉及适应调整，潜意识和直觉在这个过程中一般都会起作用，其作用即便不是最重要的，也会是很重要的。而在剧场，它们的重要性会越发地凸显出来。

"就这一问题，我不知道科学上是怎么说的。我只能跟大家分享一下我自己的感觉以及我自己观察到的东西。长时间的观察之后，我现在敢肯定的一点就是，在有意识的调整适应中，多多少少都包含有潜意识的成分。然而，在舞台上，演员本期待着能在潜意识直觉的推动下做出调整适应，而实际上我看到的全是有意识的调整适应。这些都是演员橡皮图章式的呆板表演方法。你会发现他们在所有角色中都是用的这老一套，甚至每个动作都是极其呆板的。"

"那么我们是不是可以得出结论说，您不太赞同我们在舞台上做任何有

意识的调整了？"我问导演。

"我刚才提到的那些以及像模板一样的程式化手法确实是我不赞同的。然而我不得不承认的是，我也知道某些舞台适应调整是在一些外在因素，比如导演、其他演员、朋友所提供的建议下有意做出来的。这类适应调整我们要动点脑子谨慎对待。

"不要照搬他人的处理手法。一定要做些调整来适应你自己的需求，要化为己有，让它真正成为你自己的一部分。要做到这一点需要做大量的工作，你需要找到一整套新的规定情境和刺激物。如果简单照搬的话，那呈现在舞台上的表演会很肤浅，很乏味。"

"还有其他类型的适应吗？"我问导演。

"机械适应。"托尔佐夫回答。

"您是指按照套路走？"

"不，我不是这个意思。按照套路的方式是必须根除的。机械适应在根源上可以是下意识的，可以是有意识的，也可以是介乎这两者之间的。这些都是正常的、自然的人类适应，只是在角色中经常使用而成了纯机械性的行为了。

我这样来解释好了。比如说在饰演某个角色时，你在舞台上根据与其他角色的关系做出了真实的适应调整。然而这种调整更多的是来自于你所饰演的角色，而不是来自于你自己。这种辅助手段的适应一开始是自然而然、下意识出现的。然后导演会把它们点出来让大家知晓。再之后大家就对此有所了解了，那么这种辅助手段也就变成有意识的习惯了。每次体验角色你都会采用同样的办法。最后这种辅助适应调整就变成一种机械运动了。"

"那就变成模式化表演了？"有人问导演。

"不。我再重复一遍。橡皮图章式的程式表演是呆板的、错误的、毫无生机的。其根源是做作的套路表演。这种表演既不能传达真实的情感或思想，也不能塑造鲜活的人物形象。而与之相反，机械适应一开始是直觉的，只是后来丢掉了自然的特质才慢慢变成机械的了。但由于它们是有机的、鲜活的，所以跟程式化表演是完全对立的。"

第十一章 | 适应

4

"下一步的问题就是我们该采用什么样的技术手段来刺激适应了。"今天导演一走进课堂就这样说道。接下来他就给我们安排了这一节课要做的练习。

"我们先从直觉适应开始谈起。

"很遗憾,我们没有走进潜意识的直接途径,因此我们只有借助各种刺激手段来激发自己去体验角色。一旦有了体验,就必然会有内在交流以及有意识或无意识的适应。所以这是一种间接途径。

"你或许会问,我们的意识根本都走不进那个领域,我们还能做什么?我们可以做到不去干扰天性,尽量不要违反天性法则。无论什么时候,只要我们进入了完全自然、完全放松的状态,我们的创作源泉就会汩汩而出,其光芒会让观众感到目眩神迷。

"在处理介乎于有意识和潜意识之间的适应时,情况会有所不同。这里我们需要借用一些心理技术。我说一些,是因为我们可使用的心理技术是很有限的。

"我有一个实际可行的意见,我想我还是用举例说明的办法来解释会更好些。你们还记得桑娅怎么哄劝我不要让她做练习的那件事吧,还记得她是怎么把话重复了一遍又一遍,使用了很多不同的适应吧。我想让大家都来试一试,当作练习来做,但不要用相同的适应手法。那些手法已经不奏效了。我想让你们找到新的办法,无论是有意识的还是无意识的,来取代那些旧方法。"

我们基本上还是重复的老一套。

托尔佐夫责备我们,说我们表演得太单调了。我们反过来抱怨说我们不知道可以用什么样的素材做铺垫来制造新的适应。

导演没有直接回答我们,而是转身跟我说:"你来做速记。把我马上要说的话记下来:冷静、兴奋、好脾气、讽刺、嘲笑、爱吵架、责备、善变,

藐视，绝望，恐吓，喜悦，仁慈，怀疑，惊讶，期待，命运……"

他列举了一大串这种表示状态、情绪和感觉之类的词语。然后他对桑娅说，"来，用手随便在这个单子上点出一个单词来。不管点到哪一个，就把它当成我们新适应的基础。"

桑娅按要求做了，她指出来的单词是仁慈。

"现在，来吧，看能不能让我们看到一些新鲜的东西。"导演建议说。

桑娅成功地找到了合理依据，她做得挺到位的。李奥的表现比她还要好。他低沉的嗓音，配上他胖墩墩的脸庞和身躯，整个人都散发着仁慈。

我们大伙都被他逗笑了。

"你们不是想为旧练习引入新元素吗？这下应该感到满意了吧，应该可以找到充分合理的依据了吧。"托尔佐夫问我们。

然后，桑娅用手指又从单子上随便点出了一个单词。这次她点中的是爱吵架。女性一般在这方面比较在行，所以桑娅自己先做了这个练习。结果这次格里沙又抢了她的风头。在据理力争这方面，真是没人能跟他较量。

"这再一次证明了我的方法是有效的。"托尔佐夫满意地说。然后接下来其他学生也都挨个做了类似的练习。

"从这个单子上随便选出一些代表人的特征或情感的词，然后你就会发现它们在思想和情感交流中会给我们增添新的色彩。另外，强烈对比和出乎意料的因素对我们做适应调整也是有帮助的。

"这种方法在制造戏剧性效果方面特别管用。为了加深印象，在特别悲惨的时刻，你可能会突然放声大笑，好像在说：'命运真是会跟我开玩笑啊！'或者'我绝望到哭都哭不出来，只有放声大笑了！'

"用心想一想，如果要对这种极其细腻的潜意识情感做出反应的话，我们的面部表情、声音和肢体上要做出怎样的适应调整。演员的表情要多么灵活，感情要多么细腻，动作要多么训练有素呀！作为艺术家，你的艺术表现力就是以你在舞台上与其他演员一起表演时所呈现出的适应能力来衡量的。所以我们要在肢体上，面部表情上和声音上多做练习。我这里只是简单提一下，主要是希望大家能够意识到肢体训练，比如体操、舞蹈、击剑等以及发

声练习的重要性。将来我们在这方面也会有全面深入的训练的。"

这节课快要结束了,托尔佐夫起身就要离开,这时候舞台上的大幕突然开了。玛利亚的客厅出现在我们面前,不过这次是全部都装饰好了的。我们全都走上舞台,然后看到墙上挂了不少条幅,上面写着:

(1)内部速度节奏。

(2)内心特点。

(3)掌控及润色。

(4)内部道德标准及纪律。

(5)舞台魅力。

(6)逻辑及连贯。

"这里有一些标语,"托尔佐夫说,"不过,眼下,我只能简单跟大家说上几句。因为关于创作过程中必需的元素,我们还没有把它们全部整理出来。另外还有一些问题:我的一贯方法是先通过生动的实际例子让大家去体验、去感受,然后再讲理论,那我怎么才能在不背离这一教学方法的情况下跟大家谈论上面这些内容呢?比如,现在我该怎么跟你们解释那看不见的内部速度节奏以及内心特点呢?我该用什么样的实际例子来跟你们进行解释呢?"

"我觉得,我们还是先来学习外部速度节奏及特征,然后再来解释这些东西好像要简单些,因为我们可以先通过肢体动作来演示外部的东西,同时还可以在内心有所体验。

"还有啊,现在既没有剧本,也没有角色需要我们掌控,我又怎么来跟大家具体地讲解掌控这一概念呢?同理,没有可润色的东西,又怎么跟大家讲润色呢?

"还有,到目前为止,你们很多人除了考核表演之外都还没有真正在舞台上演出过,我跟大家讲艺术道德标准和舞台纪律又有什么意义呢?

"最后,大家都还没有感受到过舞台魅力对于万千观众的震撼力和影响,我又该怎么阐释这一点呢?

"那么最后只剩下逻辑和连贯了。而在这上面,我已经在我们的课上多

次提到过。我已经讲到过很多，以后还会继续讲。"

"您什么时候讲到过？"我吃惊地问道。

"你怎么会问什么时候讲过？"托尔佐夫大声说，他没想到我会这么问，"一有机会，我就有提到这些。在讲神奇的假如、规定情境的时候，我一直强调要讲逻辑、讲连贯。还有你们做肢体动作练习的时候，特别是在寻找注意力关注对象的时候，在从单元中选取任务的时候，都有讲过。练习中的每一步，我都要求你们要有严密的逻辑。"

"随着我们课程的不断推进，就这些话题我们还会进行深入探讨，所以现在我就不再多说了。实际上，我也有顾虑。我怕说多了理论，最后我们会偏离实践演示教学的道路。"

"所以我们现在只是先简单地提到上面这些东西，以后我们会逐步学习，通过实际例子来对他们研究，最后从实践中总结出理论。"

"关于演员创作过程中涉及的内部因素，我们暂时就先说到这里。我要补充的一点就是，今天我们所列举出的这些因素，在营造正确的内在精神状态上，跟我们之前详细讲解过的那些因素具有同等的重要性。"

第十二章　内在驱动力

Inner Motive Forces

An Actor Prepares

1

"我们已经把所有的'元素'以及心理技术的方法都给分析好了，现在我们可以说我们的内部创作条件已经准备完毕。现在所需要的就是一个能在这架设备上演奏的艺术大师了，那么，谁是这个大师呢？"

"我们就是啊。"几个学生答道。

"谁是这个'我们'呢？这个看不见的'我们'到底在哪里呢？"

"我们的想象力、注意力、情感啊。"同学们一一列举。

"情感，那是最重要的。"瓦尼亚大声说道。

"我同意你的说法。感受到自己的角色，内心情绪就会马上协调起来，整个参与表达的身体器官也都开始运转起来。因此，我们找到了第一个，也是最重要的大师——情感。"导演说。接着他又补充道："可惜的是，情感却不那么容易驾驭，它不太愿意听指挥。在情感没能自然而然地出现前，我们是不能开始表演的。因此，我们必须求助一些其他的大师。那是什么呢？"

"想象力！"瓦尼亚肯定地说。

"那好。现在大家试着想象点什么，然后让我看看你们是如何把身体各部分创作器官给调动起来的。"

"我该想点什么呢？"

"我怎么会知道！"

"我得有一些任务、一些假设——"

"从什么地方去找这些东西呢？"

"你的智慧会给出答案。"格里沙插话道。

"那么，智慧就是我们所寻找的第二个大师，它能激发和指导我们的创造力。"

"难道想象力不能成为大师么?"我问道。

"你自己也亲自体验过了,想象力本身是需要指引的。"

"那注意力呢?"瓦尼亚问道。

"好,我们来探讨一下,注意力的作用是什么。"

"它能帮助情感、智力、想象力、意志力更好地发挥作用。"同学们给出不同的答案。

我补充道:"注意力就像一面镜子,它把光线投射到所关注的对象上,并唤醒你对它的思想、情感和欲望。"

"谁又来指明这个对象呢?"导演问道。

"智慧。"

"想象力。"

"规定情境。"

"任务。"

"在这种情况下,所有这些元素一起选出对象并且激发创作,但是注意力,充其量只能充当辅助的角色。"

"如果注意力不是大师之一,那它到底是什么呢?"我追问道。

托尔佐夫没有直接给我们答案,而是让我们走上讲台,去表演我们早已厌倦的角色——精神病院跑出来的疯男人。学生们一开始都很安静,互相望着对方,都不愿意起身。最终,我们还是一个接一个地站起来,磨磨蹭蹭地走上舞台。但托尔佐夫突然又打断了我们。

"我很高兴你们征服了自己。尽管你们在行动中展现出了你们的意志力,不过还是不足以达到我的目的。我必须唤醒你们内心更活泼、更狂热的东西,一种追求艺术的希望。我想看到你们走向舞台时是充满渴望、是兴奋激动、生气勃勃的。"

"您要是一直让我们做这种老掉牙的练习,那您肯定是看不到这种场面了。"格里沙大声说。

"但是,我还是要试试。"托尔佐夫坚定地答道。

"你们有没有意识到,就在你们满心期待着逃跑的精神病人从前门闯进

来的时候，其实他已经偷偷溜到了后面，他已经走上台阶正在猛敲后门呢。那后门可不怎么结实，一旦被他弄开了……在这种新的情况下，你们会怎么做呢？来吧。"

同学们都陷入了沉思，大家的注意力都高度集中起来，都在全神贯注地考虑当下的问题，然后想出来的对策就是还得设置第二道防护。

接着，我们大家跑上舞台，吵吵嚷嚷地忙活起来了。大家都好像回到了最开始做这个练习时候的样子了。

托尔佐夫后来做了如下总结：

"我刚才一开始建议你们重复做这个练习的时候，你们可以违背自己的意愿，强迫自己动起来，但是你们却没办法强迫自己真的兴奋起来。

"然后，我引入了一种新的假设。在此基础上，你们为自己提出了新的任务，这个任务具有艺术性的特征，并且为你们的表演增添了激情。现在，请你们告诉我，谁在扮演舞台上创作的大师呢？"

"是你啊。"学生们都肯定地回答。

"更准确地说，是我的智慧，"托尔佐夫纠正道，"而你们的智慧也可以做同样的事情，并且它可以成为你们创作过程中精神生活的推动力。"

"至此，我们已经证明了第二个大师是智慧或者叫作才智。"托尔佐夫总结道，"那还有没有第三个大师呢？"

"真实感和信仰可以算是吗？如果是的话，只要我们对某个东西心存信仰，就足以让我们的创作才能立刻活跃起来。"

"信仰什么呢？"有人问。

"我怎么会知道！那就是你们自己的事情了。"

"那我们必须先创造出'人的精神生活'，然后才可以去信仰它。"保罗评论道。

"因此，我们所说的真实感并不是我们所寻找的大师，可不可以是交流或者适应性呢？"导演问道。

"如果我们想和别人交流，我们必须要有想和别人交流的思想和情感。"

"非常正确。"

"是单元和任务吧?"瓦尼亚提出自己的看法。

"问题不在于它们,而在于能激起内心活生生的欲望和志向的艺术方法,"托尔佐夫解释道,"如果这些渴望能让你的创作器官活跃起来并从精神上指引它们,那么……"

"当然可以。"我们异口同声地说。

"如果那样的话,我们就算是找到了第三个大师——意志力。到此为止,我们已经找到了精神生活里的三个驱动者,三位弹奏我们灵魂乐章的大师。"

跟往常一样,格里沙又提出了异议。他声称到现在为止,我们并没觉得智慧和意志力在戏剧创作方面所发挥的作用有多重要,相反大家听到的尽是关于情感的作用。

"你的意思是说我应该把这三种动力的每一种都详细地作同样的说明,是吗?"导演问道。

"不,当然不是,为什么要说是同样呢?"格里沙反问道。

"不这样又能是怎样呢?这三种动力是三位一体、紧密结合、不可分割的。提到三者之一,必然要牵涉到其他两个。你愿意听到这样的重复吗?假设我现在在和你讨论创作任务,关于任务怎样划分、怎么选择、怎么命名,难道情感没有参与到这项工作中吗?"

"当然参与了。"学生们表示支持。

"意志没有参与吗?"托尔佐夫问。

"参与了,它跟任务有直接关系。"我们说。

"如果是这样,事实上,真要对它们分别解释,我就不得不把同样的事说两遍。那智慧呢?"

"在任务的划分和命名中,智慧也都有参与。"我们回答道。

"这样的话,我可能就要把同样的事情做第三次重复了。

"所以你们应该感谢我,因为我节约了你们的时间,并且我并没有不断重复,重复到让你们失去耐心。不过,格里沙的责难也还是有些道理的。

"我承认我在创作力的情感方面讲得比较多,实际上我是有意这么做

的，因为我们都太容易把情感给忽略掉了。

"我们看到了太多精明讨巧的演员和以智慧为出发点的舞台创作。但是，我们却很少看到真实、鲜活生动、情感充沛的创作。"

"所有这些内在驱动力因为彼此之间的相互作用而相互加强。它们相互支撑、相互促进。其结果是，它们总是紧密地同时行动。当我们唤起智慧投入行动时，我们也就激起了意志和情感。所以只有当这三大力量协同合作时，我们才能自由地创作。

"当一个真正的艺术家在舞台上念'生存还是毁灭'那段独白的时候，他仅仅是在执行导演交代的任务，把原作者的想法摆在我们面前吗？应该不是的，他把自己对生活的感知也加入到台词里去了。

"这样的艺术家不是在为虚构的哈姆雷特代言，而是在剧本营造出来的特定环境中为自己代言。原作者的思想、感情、概念、推理都被转化为艺术家自己的了。他的目的不再单纯是让观众听懂台词而已。对他来说，让观众感觉到台词与他内心世界的联系是非常有必要的。观众必须跟上艺术家自己的创作意志和欲望。此时，他精神生活的驱动力在表演中是结为整体、互相依赖的。对我们演员来说，这些整合起来的力量是极其重要的。如果不去运用这些力量来达到我们的现实目标，那会是极其严重的错误。因此，我们需要逐步掌握合适的心理技巧。其基础是利用这三种动力之间的相互影响，自然而然地将它们唤醒，并且用它们来激发起其他的创作元素。

"有时候，这些内在动力会自发地、下意识地运行起来。在这种时候，我们应该放下自我，去顺应它们的活动。但是如果它们没有反应，我们该怎么办呢？

"在这种情况下，我们可以求助于这三种动力中的一种。它很可能是我们的才智，因为它更容易被说服，会心甘情愿地服从命令。这样，演员从所

饰演角色的台词里获取思想，并且从对这些思想的理解中生成自己的想法。相应地，这些想法会让演员对角色有所判断，然后这些判断又会影响演员的情感和意志。

"对这一事实，我们已经有许多现实的例证。让我们回想一下刚开始排练精神病人的情景吧。智慧提供了故事情节，以及故事情节发生的环境。它们建立起了动作的概念，并且一起影响了你们的情感和意志。结果，你们把这个作品表演得很好。这是一个很好的例子，说明智慧在激发创作过程中的主动性。如果情感能够迅速做出反应，我们也能通过情感了解剧本、了解角色。当这些因素都做出了反应，那一切就会自然而然地发生，水到渠成：概念就会跟着出现，合乎逻辑的形式也随之形成。接着，它们共同激发起你们的意志。

"但是，如果情感没能够对这个诱饵做出反应，我们又能使用什么样的直接刺激呢？对于智慧的直接刺激，我们能够在剧本的字里行间找到。对于情感，我们需要到潜伏在角色的心理情绪和外部行为的节奏韵律中去寻找。

"对我来说，现在讨论这个重要的问题不太可能。因为你们肯定事先都做了些准备，相信你们都深刻了解了什么是重要的、什么是必需的。而且，我们也确实不能立即对这个问题展开讨论，那样的话势必会造成脱节，而且会妨碍我们正常工作计划的进展。这就是为什么我会先把它放一放，而去讨论如何在创作活动中激发意志的原因。

"与智慧直接被思想控制不同，也与情感会迅速对节奏韵律做出反应不同，我们没有直接的刺激物能够影响意志。"

"那任务可以吗？"我问道，"难道任务不会影响人的创作欲望，进而影响到意志么？"

"那要看是什么样的任务。如果任务不是足够有吸引力，意志是不会被激发的。那样的话，就必须用人为的方法使这种任务具备足够的诱惑力，让它生动有趣起来才行。另一方面，吸引人的任务确实具有快速直接的效果。但是，其效果并不是体现在意志上，而是体现在情感上。首先你是被自己的情感所左右，而欲望则是后发的。因此，任务对意志的影响并不是直接的。"

"但是，你一直在告诉我们意志和情感是不可分割的。因此，如果任务影响了其中一个，那自然而然地就会影响到另一个吧。"格里沙说道，他一心想找出托尔佐夫的漏洞。

"你说得很对。意志和情感就像杰纳斯一样，是两面的。有时候是情感上升，占据了优势地位。有时候却是意志和欲望处于支配地位。因此，有些任务影响意志要甚于情感，有些任务却要靠牺牲掉欲望来增强情感。不论是哪种方式，不论是直接的还是间接的，任务都是一个极佳的刺激物，并且也是我们乐于使用的。"

沉默片刻之后，托尔佐夫继续说道：

"那些注重情感比注重智慧更多的演员，在表演《罗密欧与朱丽叶》的时候，理所当然地会更着重情感这一方面。而对于意志力方面表现比较出色的演员，在表演《麦克白》或《布兰德》的时候，会比较注重强调功名野心和狂热盲信。第三种类型的演员，在表演像哈姆雷特或智者纳旦这类角色的时候，会下意识地给予角色比实际所需更多的理智。

"但是，这三种元素中不管是哪一种占据优势，都不能让它压倒其余两者，以致打破这三者之间的平衡与必要的和谐。我们这派艺术对这三种类型都是可以接受的，而且，在创作活动中，这三种动力都发挥着重要作用。我们排斥的只是由枯燥无趣的算计衍生出来的冰冷的、纯理性的表演类型。"

短暂的沉默之后，托尔佐夫用这样几句话总结了一下这堂课：

"现在，你们都非常富有。因为你们有那么多的元素，供你们在塑造角色的灵魂时随意使用。这是个了不起的成就，我向你们表示祝贺！"

第十三章　连续线

1

"大家心理上都做好充分准备!"今天一开始上课导演就这么跟我们说。

"大家想象一下,如果我们决定制作一部戏剧,你们每个人在这部戏里都将扮演一个精彩的角色。那么第一次读完剧本之后,你回到家里会干什么?"

"立马表演!"瓦尼亚脱口而出说道。

李奥说他会认真思考角色,玛利亚说她会找一个安静的角落,然后尽量去感受她要饰演的角色。

我想好了,我会先从剧中给我设定的情景开始,然后试着投入其中。保罗说他会先把剧本切分成小的单元。

"换句话说,"导演解释说,"你们都会启动内心力量来试着弄清楚角色的精神。"

"大家必须要把剧本通读很多遍。演员一下子就抓住新拿到的角色的实质,然后一气呵成将角色的全部精神全都塑造出来,这种情况是极少发生的。通常情况下,演员一开始只是在心里理解到部分台本,然后情感上也只是稍有触动,然后会激发起一些模糊不清的表演欲望。

"刚开始,演员对剧本内在含义的理解一般都特别笼统。通常只有当演员沿着剧作家写作的步骤将剧本彻底研究之后,他才能深刻理解其内部本质。

"第一次阅读剧本的时候,不管是理智上还是情感上,如果没有留下印象,演员该怎么办?

"演员必须先接受他人的研究结论,然后再多做努力去吃透剧本的含义。坚持不懈的努力,总会对所饰演的角色产生一些模糊的概念。最终,他

第十三章 连续线

的内在推动力量也会促使他表演起来的。

"不过只有等他的表演目标明确了,他的表演方向才能够形成。否则他所感受到的只是角色的某些个别瞬间而已。

"在这期间,演员的思想、欲望和情感会时隐时现,这是很正常的,不足为怪。如果我们将其做成图表的话,你们会发现图案会是断断续续、不连贯的。只有当演员对角色的理解更加深入,然后逐步完成了基本的表演任务的时候,图案中的线条才会逐渐汇成一条连续不断的线。到那个时候,我们才有资格说我们的创作工作开始了。"

"为什么直到那个时候才开始?"

导演没有直接回答我们,而是开始用手、头和身体做一些相互不连贯的动作。做完之后他问我们:"你们能说我刚才是在跳舞吗?"

我们说那算不得是在跳舞。与此同时,导演还是坐在那里,但是他做了一连串不间断、和谐流畅的动作。

"那这样算不算是跳舞呢?"他又问我们。

我们异口同声说这个肯定算。然后他唱了几个音符,每个音符之间留白很长。

"这算不算唱歌?"

"不算。"我们回答道。

"那这个呢?"说着他唱了一段悦耳又动听的歌曲。

"肯定算!"

然后他在一张纸上随意地画了毫不相干的几条线,然后问我们这算不算是设计图。我们都说不是。然后他画了几个线条曲曲折折柔美的图案,我们欣然承认这确实是极好的设计图。

"大家看到了吗,在任何一门艺术领域,我们都必须有一条连贯不断的线。这就是为什么,当那条线以整体出现的时候,我说我们的创作工作才刚刚开始。"

"但是,难道真的是这样吗?在现实生活,或者在舞台上真的有一条连续不断的线吗?"

"这种线可能确实存在，"导演解释说，"但应该不是存在于正常人身上。对于普通的健全人来说，这期间肯定会有中断。至少，看起来是这个样子的。不过即便是有中断，这个人还仍然存在，不会自此消亡。因此可以说，在他身上应该有另一条线继续存在。"

"因此，如果我说正常的、连续的线中间应该有些必要的间断，大家应该不会反对。"

这节课快结束的时候，导演跟我们说，我们需要的不是一根而是多根线来代表我们内心活动的不同方向。

"在舞台上，如果演员内在的那根线断了的话，他就理解不了当下正在说或正在做的事情，他就不会再有任何欲望或情感。演员及其角色，从人的角度来说，都是靠着这不间断的线而赖以存在。只要这些线一中断，角色的生命也就随之停止，这些线一旦接续下去，角色又会重新恢复朝气。但是这种间歇性的死去又活来的交替是不正常的。角色要求连续的存在，要求生命之线不要有间断。"

"上一次课上，大家也都发现了，我们这门艺术，跟其他艺术形式一样，必须要有一条完整的不间断的线。大家想让我给你们展示一下这条线是如何形成的吗？"

"当然想了！"我们高声说道。

"那现在告诉我，"导演说着转向了瓦尼亚，"你今天都做了什么？从你起床开始到你来到这里之前为止。"

为了回答这个问题，我们这位原本很闹腾的年轻人聚精会神地努力思考起来。但是他发现很难将注意力倒转，去回忆已经发生过的事情。为了帮助他，导演给出了以下建议："为了回忆过去，不要从过去的一个点往现在推。要从现在开始往过去推，一直推到你想要的那个点为止。往后推要容易

得多，尤其是当你要回忆刚发生不久的事情的时候。"

瓦尼亚一下子没能领会到导演的意思，所以导演就提示他说："现在你在这里跟我们说着话，那么之前你在干什么？"

"我在换衣服。"

"换衣服是一个简短但是独立的过程。这里面包含了各种因素。这些因素就构成了我们称之为短线的东西。在任何角色中，都有大量的短线存在。比如说吧，你在换衣服之前做了什么？"

"我在练习击剑和体操。"

"在那之前呢？"

"我抽了根烟。"

"再之前呢？"

"我在上音乐课，在唱歌。"

导演推动着瓦尼亚一步一步向前回忆，直到推到他起床的那会儿为止。

"从今天早上你醒来开始，到现在结束，我们搜集到了你今天上午生活中的一系列短线、一系列片段。所有这些片段都在你的脑海里留下了印记。为了让你记得更牢固些，我建议你按照相同的顺序多回顾几遍。"

做过几遍之后，瓦尼亚不但能记起过去几个小时内所发生的事情，并且他还将它们印在了脑海里，导演对此感到相当满意。

"现在还是相同的练习，只不过把顺序倒过来做，从你早上睁开眼的一瞬间开始做起。"

于是瓦尼亚就又练习了几遍。

"现在请告诉我，刚才的练习有没有让你在内心或情感上留下很深的印象，你有没有觉得它们也成了你今天生活的一个延伸？这个回忆活动是否也是由独立的行动，以及情感、思想和感觉所构成的一个完整的整体？"

导演继续说："我觉得你们应该已经明白了如何重建过往的那条'线'。现在，科斯佳，你来做相同的练习，不过是预测未来，来让我们看看你接下来的后半天会做些什么？"

"我怎么知道接下来马上会发生什么呢？"我有点懵了。

"难道你不知道你下课之后要做什么吗？你不是得回家，然后吃晚饭吗？你今晚上没有任何计划吗？不会去串门、看戏、看电影或者听讲座吗？你可能不知道你的这些计划能否实现，但是至少你可以设想一下嘛。这样的话，你对这后半天会怎么过就该有点想法了。随着这根连绵不断的线伸向远方，你内心是否会感受到满满的都是你在乎的事情，你觉得有责任要做的事情，还有喜悦或是悲伤？

"在往前看的时候，总会出现一些活动。有活动出现，就会有'线'的出现。

"如果你把这条线与过去已经发生的那条线连起来，那么你就得到了一条完整的不间断的线，这条线从过去延伸到现在，又从现在延伸到未来，从你早上睁开眼睛开始到你晚上闭上眼睛为止。这就是生活中个别的短线如何汇集到一起，形成一条代表着你一整天生活的长长的线。

"现在假设你在一个小地方的剧场工作，然后现在让你出演奥赛罗这个角色，给了你一个星期的准备时间。那你会不会觉得接下来这几天的生活都好像得集中在这一件事情上，即光荣地完成这项艰巨的任务呢？整整七天里，这个任务会占据你大部分的生活，其他事情都让位于它，直到你站在可怕的演出现场为止。"

"那是自然。"我承认道。

"那你是否也能感觉到，在准备奥赛罗这个角色的整整一周内有一条更长的线存在？"导演继续敦促我往下思考。

"如果每天有每天的生活线，每周有每周的生活线，那我们怎么就不能说一个月、一年或一生的生活线呢？"

"所有这些长线都是由小的短线组成的。在每个剧本和每个角色上，也都是如此。在现实生活中，这条线是由生活本身编织而成的。而在舞台上，这条线则是由剧作家接近真实的艺术想象力创作出来的。不过，剧作家能给演员的只是一些片段，中间是有间断的。"

"为什么会是这样呢？"我问。

"我们前面也已经谈到了，剧作家给我们提供的只是角色整个生活中极

小一段时间的描述。除了舞台上可以呈现出来的,舞台下发生了什么剧作家是不会提到的。并且演员退到边厢之后发生了什么,以及他们重返舞台之后是什么促使他们继续表演,这些剧作家也都丝毫未提。我们作为演员必须将剧作家的未尽之言全部补足出来,否则我们塑造出来的角色形象只是一些片段而已。完整的角色形象不可以以那种方式存在,因此我们必须为角色塑造出一条相对完整、连续不断的'线'。"

3

今天一上课,托尔佐夫就喊我们在"玛利亚的客厅"就座,他让我们怎么舒服怎么坐,然后想聊什么就聊点什么。我们一些人坐在圆桌旁,其他人靠墙坐着,墙上挂有一些小灯泡。

副导演拉赫曼诺夫忙做一团,很显然我们又要看他的"演示"了。

我们聊天的时候发现舞台上不同的灯时亮时灭。很显然,灯的明灭和谁在说话和在说谁是有关的。拉赫曼诺夫一说话,他身边的那盏灯就亮。我们一提到桌子上的某件东西,那个东西立马就会被灯照亮。一开始我还对起居室外的灯光时明时灭的意义不大理解。最后我总结出来了,外面灯的明灭跟时间段有关。比方说:我们谈到过去的事情的时候,走廊里的灯就亮了;我们提到现在的时候,餐厅的灯亮了;我们提到将来的时候,大厅里的灯就亮了。我们还注意到,一处的灯灭了,另一处就亮了。

托尔佐夫解释说,闪烁的灯光代表着现实生活中我们注意力对象的不断改变,它们形成了一条不间断的线,要么是连贯的,要么是随意断续的。

"这跟表演时候的情况非常相似。重要的是你所关注的一连串对象应该能形成一条牢固的'线'。并且那条'线'应该始终停留在舞台上,不能游离到观众席内去。"

"每个人或每个角色的生命,"导演解释说,"都包含着不停变换的对象和注意的范围。这种变换要么是现实层面的,要么是想象层面的;要么是

对过往的回忆，要么是对未来的幻梦。这种不间断的线对于艺术家来说是非常重要的，所以大家要牢牢记住这一点，自己要学会建立起那条线。"

"到正厅前排来。"导演招呼我们，然后喊拉赫曼诺夫到电源开关那边去协助他。

"下面是接下来要演的戏。我们马上要举行一场拍卖，拍卖的是伦勃朗的两幅画。买主还没来，我跟一位绘画方面的专家一起坐在这张圆桌旁，我们在讨论那两幅画作的起价应该定为多少。要定价，我们就必须对这两幅画仔细观察。（舞台两侧的灯光轮流着一会儿这边亮，一会儿那边亮，托尔佐夫手中的灯光熄灭了）

"现在我们在心里将伦勃朗的这两幅画作与其他博物馆和海外博物馆的稀世珍品进行比较。（门厅里的一盏灯，代表想象中的国外博物馆藏品，这盏灯一明一灭，与舞台上代表被拍卖的两幅画作的两盏灯交替明灭）

"大家看到门旁边的那些小灯泡了吗？它们代表的是那些不重要的买家。他们吸引了我的注意力，我跟他们打招呼，但是，我的热情不是很高。

"如果只来一些这样的买家，我是不能达到抬高画作价格的目的的！我心里就是这样想的。"（所有的灯都灭了，只剩下一盏灯还亮着，灯光洒在托尔佐夫身上，代表着注意力的小圈儿。托尔佐夫焦急地在房间里走来走去，那灯光也随着他移动）

"请看：整个舞台和后面的房间现在都一片通明。这些亮着的大灯是国外博物馆的代表，我会怀着特别的敬意去欢迎他们的。"

接着，他向我们展示了迎接博物馆代表的场面以及拍卖的过程。买家之间激烈竞价的时候，也是他的注意力最集中的时候，拍卖结束的时候，场面异常热闹，闪射的灯光正好表达了吵闹的情形。大灯齐刷刷亮了起来，然后又灭掉，然后又次第亮起来，勾勒出一幅美丽的图画，就像绚烂绽放的烟花一样。

"大家是否感觉到舞台上的体验之线是连续不断的？"导演问我们。

格里沙却说，托尔佐夫并没有很好地证明他想证明给我们看的东西。

"请原谅我这么说，但是我觉得你恰好向我们证明了与你意图相反的东

西。灯光的演示并没有让我们看到不间断的线，反而让我们看到了不断变换的不同的点。"

"演员的注意力确实会不断地从一个对象移向另一个对象。正是不断变换的注意力构成了一条不间断的线，"托尔佐夫解释说，"如果一出戏或整部戏中，演员只能注意一个对象，那么他肯定会精神错乱，成为僵化思想的牺牲品。"

其他同学倒是很赞同导演的观点，然后都觉得灯光的展示很形象、很成功。

"这就好啦！"导演感到比较满意，"这个展示让大家看到了我们在舞台上应该怎么做。下面我向大家展示一下舞台上不应该出现，却经常出现的情况。"

"看吧。舞台上的灯光都是时明时灭，而观众席的灯光却是一直亮着。

"你们能否告诉我，如果演员的思想和情感处于游离状态，它们长时间地停留在观众中间或者剧场之外，然后演员重回舞台，它们在舞台上停留片刻，然后又消失不见，那么这样的表演正常吗？

"在这样的表演中，演员只有少数几个瞬间是属于角色的，其他时间都与角色无关。为了避免这种情况出现，大家需要竭尽全力建立起那条不间断的线才行。"

第十四章　内部创作状态

1

"当你们内心活动的那些线建立起来之后,它们会去哪里呢?钢琴家怎么表达它们的情感呢?他会走到钢琴前面。画家会去哪里呢?他会走向自己的画布,走向自己的画笔和颜料。同样的道理,演员在这个时候会转向自己的精神和肢体上的创作工具。他的思想、意志和情感会联合起来调动他的所有内在元素来进行创作。

"演员从剧本的故事中获得角色的生活,想象力虚构使得剧本更接近真实,表演的任务也更有依据。所有这些元素都帮助演员来体验角色,体验角色固有的真实性,并帮助演员对舞台上发生的一切的真实可能性建立起信念。换句话说,演员的内心力量要呈现出角色的基调、人物色彩、内心深处的想法以及情绪等。演员应该汲取角色的精神实质。同时,演员还要释放出自己的能量、力量、情感和思想等。"

"演员在内心力量的促使下会走向哪里呢?"有同学问道。

"走向很远的地方,走向剧本情节吸引他们的地方。演员在内心欲望、表演野心的促使下,在角色固有性格的推动下,朝着创作任务前进。

"演员的注意力都放在了他们所关注的对象上,他们与剧中的人物进行交流。他们着迷于剧作的艺术真实。请注意,所有这些都是发生在舞台之上的。"

"演员的内心元素往前方走得越远,它们前进的线结合得就越紧密。所有这些元素结合在一起就产生了特别重要的内心状态,我们称之为——"说到这里,托尔佐夫停住了,然后指着墙上挂着的横幅说,"内部创作情绪。"

"究竟是什么意思?"瓦尼亚有点烦躁了,他大声说道。

"很简单,"我大着胆子回答说,"我们的内在动机将所有元素结合起

第十四章 | 内部创作状态

来去完成演员的使命。是这样吗？"说到这里，我得向导演求助了。

"是的，不过有两点需要修正说明。第一点是演员和角色之间的共同目标还相去甚远，所以内在动机与角色元素的结合就是为了联合起来去寻找这一共同目标。第二点是关于术语的问题。至今为止，我们用的是'元素'这个词来统称演员的艺术才能、天资、禀赋以及几种心理技术手段。现在我们可以称它们为'内部创作情绪元素'。"

"我实在是听不懂了！"瓦尼亚肯定地说道，同时绝望地挥了挥手。

"这有什么听不懂的呢？差不多完全就是正常人的状态就对了。"

"差不多？"

"它要好于正常状态，不过在某些方面，它又比正常状态略差。"

"为什么又略差？"

"因为演员的工作是面对观众直接进行创作，所以他的创作情绪带有剧场味，带有自我表现的成分，而这种状态在正常的自我感觉中是没有的。"

"那在哪些方面它又好于正常状态呢？"

"好在它包含有当众的孤独感，这种感觉在我们的实际生活中是感受不到的。那种感觉简直好极了。坐满了人的剧场对我们演员来说就是绝佳的共振板，能产生极好的共鸣和音响效果。只要是舞台上有真实的情感出现，台下的观众就会有反应，几千股或同情或兴奋的暗流也会像潮水一样涌向舞台。几千位观众不仅会让演员感到压力，感到很震撼，他们同时也会激发演员的真实创作能量。这种能量让演员情感上得到鼓舞，会让他对自己、对自己的表演都充满信心。

"不过可惜的是，自然的创作情绪很少是自发产生的。在极少数情况下，这种情绪确实会出现，这种状况下演员的演出一般都是上佳的。而经常出现的情况会是演员进入不到正确的心理状态中，他会说：'我现在没有状态。'那就意味着他的创作工具要么运转不灵，要么压根就没有运转，要么是演员已经养成了机械表演的习惯。是舞台前方的黑色深渊干扰了演员创作工具的正常运转？还是演员还没有准备好，对台词和舞台动作还没做到完全有信心的情况下就出现在观众面前了呢？

"也有可能是演员对已经表演得很熟练的老角色没有进行及时更新。其实他每次演出都应该是一次重新塑造角色的过程。否则他上台表演呈现出来的只是一具空壳而已。

"还有一种可能：演员由于懒惰、注意力不集中、身体状况欠佳或者个人焦虑等原因而无法专注地去创作。

"在所有这些状况中，出于各种不同的原因，元素的结合、选择和特质是错误的。当然没有必要去对这些状况个个进行探究。当演员走上舞台，面对观众，他可能完全无法自持，他感到惊恐、尴尬、害羞、兴奋，感到责任无比重大或是困难无法克服的时候，你一下子就会明白，那一瞬间，他根本做不到像正常人那样去说话、倾听、观察、思考、行走，他也无法思考，无法感知外界，甚至无法移动。他迫切地想要去取悦观众，表现自己，以此来掩盖自己的真实状态。

"在那种情况下，他的内心组成元素是处于瓦解分离状态的。当然，出现这种状态是不正常的。在舞台上，跟在实际生活中一样，各元素应该是不可分离的。难就难在剧场中现场创作使得演员的创作情绪无法稳定。演员在表演时可能会完全没了方向。他没在跟剧中饰演对手戏的演员交流，而是在跟观众进行交流去了。他只顾去迎合观众的心情，让观众感到开心，而忘了他本来的任务应该是跟自己的同伴分享自己的思想和情感。

"可惜的是，内心的这种失误却是看不见的。观众是看不出来的，他们至多只是觉得哪里不对，但是说不出来个所以然来，只有我们这个行业的专家才真正了解实情。这也恰是普通观众为什么在现场没有反应，然后看完一次戏就再也不会进剧场的原因了。

"并且，整体中的某一个元素缺失或出现失误，整体就会受牵连。这一事实使得情况会越发糟糕。不信的话大家去检验一下。你可以创作出一种状态，在这种状态中，所有组成成分，像训练有素的管弦乐队一样，完美和谐协作。但是你现在加入一个不和谐元素，整体的基调一下子就被毁了。

"假如你选择的故事情节，你自己都无法相信，那不可避免的事情就是，你得强迫自己去表演，其结果肯定是自欺欺人了，然后你的整个表演也

第十四章 | 内部创作状态

就变得毫无章法了。谈到其他的那些元素也是同样的道理。

"比如把注意力放在某件物品上,如果你只是眼睛看着它,而心思没在那上面的话,那你的注意力很快就会被其他物品吸引过去,你的注意力就会远离舞台,甚至远离剧场了。

"你也可以试试选择某个虚拟的任务而不是真实的任务,或者是利用角色来展示自己的性情。一旦你引入一个错误的符号,真实就会被剧场传统手法所替代,信念会被机械表演所替代。任务对象也从人变成了虚拟存在。想象力消失不见了,而被一些戏剧性的荒诞想法所替代。

"在所有这些原本该摒弃的东西放在一起所塑造出来的气氛中,你将无法体验角色,除了让自己感到扭曲,或者去刻意模仿之外,你什么都做不了。

"剧场里缺乏经验和技术的初学者是最容易犯错误的。他们很容易染上虚假做作的表演习惯。如果他们当真表现出了正常人的状态,那也是纯属偶然。"

"我们只在观众面前表演过一次,为什么我们会那么容易就学会做作了呢?"我问道。

"我得借用你的话来回答你的问题了,"托尔佐夫回答道,"大家还记不记得上第一次课的时候,我喊你们在舞台上就座,你们那时候坐都不知道怎么坐了,一走上舞台就开始做作夸张了。那个时候你还惊呼:'怎么这么奇怪!我只上过一次台,其他时间我都过的是普通人的生活,怎么就那么容易受影响,连正常都做不到了呢?'原因就在于像我们这样直接面对观众做艺术工作的都会遇到这种情况,舞台上的真实感始终要与不自然状态做斗争。作为演员我们怎样才能做到对抗不自然、巩固真实感呢?这个问题我们下一次再来讨论。"

"今天我们来解决上次留下的问题:怎样避免落入内在不自然状态的习惯,然后达到真正的内在创作状态?对于这两个问题,其实只有一个解决方

案：让它们二者此消彼长。真正的内在创作状态出现之后，不自然状态当然也就不复存在了。

"大多数演员在演出之前都知道要穿上衣服、化上妆，这样的话他们的外表才能跟剧中要饰演的角色看起来比较接近。但是他们忘记了最重要的部分，那就是做好内心准备。为什么他们对外表给予那么多关注，而不知道他们的内心也是需要化好妆、穿好服装的呢？

"角色的内心准备应该按照以下步骤进行：不能在演出前的最后一刻才匆匆忙忙冲到化妆间，演员（如果饰演的是重要角色，那就更应该注意）在上台前应该提前至少两个小时到达剧场，然后开始准备工作。大家要知道雕塑家在雕塑之前是需要先揉匀马上要使用的黏土的，歌手在演唱会前也要润润嗓子做好准备。我们也需要做好类似的功课，调试好内在的那些弦，检测一下按键、踏板和音管。

"你们在训练课上已经做过这种类型的练习了。首先需要做的第一步就是让紧张的肌肉得到放松。然后接下来，选择一个对象——那幅画。那幅画有什么意义？尺寸有多大？都有哪些色彩？然后选择远处的某个对象！然后现在定一个小圈，不要超过自己双脚的范围！然后确定一个肢体动作任务！接下来自己的动作行为要真实，要做到让自己信服才行。想象出各种不同的假设和可能出现的情境，然后置身其中。继续尝试，直到你把所有的'元素'都引入剧中，然后从中挑出一个来。挑哪个倒是无所谓。只用挑选最吸引你的那个就行。因为只要你能让那个元素具体地（而不是笼统地）运转起来，其他元素自然也会被吸引着走上正轨。

"所以提醒大家，每次我们有创作任务的时候，大家都要格外用心，要将各种元素调动起来做好准备，以期拥有真实的内在创作情绪。

"我们的身体结构很复杂，我们要完成一件事情，需要所有的器官和部位都要协作起来，心脏、胃、肾、双臂和双腿等等。任何其中的一个被切除，用人造的器官或假肢来代替，比如玻璃眼珠、假鼻子、假耳朵或假牙、木制的腿或手臂的话，我们都会觉得极不舒服。所以为什么还理解不到我们的内心其实也是跟这个一样的道理呢？任何形式的不自然状态都会给我们的

内心造成困扰。所以建议大家在每次创作的时候，都要按照上面我们所说的来做才行。"

"可是，"格里沙说话还是那种一贯的爱争辩的口气，"我们要是真那么做的话，那每个晚上我们岂不是得表演两次了，一次是为自己，一次是为观众。"

"不，那倒没必要，"托尔佐夫肯定地说，"做好各方面的准备，只用把自己所饰演角色的重要部分过一遍就好。不需要全盘都表演一遍。"

"大家必须要做的是，要问问自己，我对剧中的某个部分的态度到底确定吗?这个或那个动作行为我都真的能体验到吗？我是否需要在想象力的虚构中改变或者补充一些细节呢？所有这些准备性工作都能很好地检验你是否做好了表演的准备。

"如果角色已经成熟到你对这些都能很好地把握的地步的话，那么每一次的准备过程就会相当轻松，花费的时间也不会太长。但问题在于，并不是每一次角色我们都能掌握到如此炉火纯青的地步。

"在某些情况不太理想的条件下，这种准备过程就会非常艰难了，但是即便要花费很多时间和注意力，准备工作还是必须要做的。并且，演员要不知疲倦地练习，最后达到不管是在演出，还是排练或是自己在家做练习的时候，自始至终都能保持真实的创作情绪。一般来讲，在刚开始演出的时候，演员的情绪是不稳定的，随着角色渐渐丰满起来，演员的情绪才会稳定下来，之后随着剧情朝着结局推移，演员的情绪也随之变淡变弱。

"情绪上的这种摇摆不定决定了我们作为演员需要有一个向导来给我们指点方向。之后大家的经验越来越丰富，就会发现这种向导工作大体上就可以自动完成了。

"假如某位演员在舞台上的自我控制能力已经达到游刃有余的地步，那么他的情绪会控制得非常好，他可以做到不离开角色的情况下，对角色的各部分进行仔细剖析。所有的元素都运转正常，并且各元素相互促进推动演员的表演。即便偶尔出现了某个细微的失误，演员也可以立马弄清楚到底是哪个元素出了问题，然后把问题找出来，并及时进行纠正。并且即使是在检视

问题的时候，他也可以做到自始至终都不出戏。

"萨维尼曾说，演员在舞台上体验，在舞台上哭或者笑，与此同时，他还得能跳出来作为旁观者看到自己的泪水和微笑。演员的艺术成就正是存在于这种双重性的生活中，在于把握好生活和表演之间的平衡。"

3

"现在你们知道了内部创作状态的意思，下面我们来看看在这种状态形成的过程中，演员的心理活动是怎样的。

"假设现在他承担了一项重任，要饰演莎士比亚剧中极其复杂的角色——哈姆雷特。那可以拿什么与这作比较呢？我们可以把它比成一座富含宝藏的大山。只有发掘出矿床，或者开采到很深的地底下才能找到珍贵的金属或宝石，只有这样才能评估这座大山的价值。当然还有大山的外在自然美景。这样一个任务，单凭一人之力是无法完成的。勘探者必须召集各路专家，并且需要大批人手的通力协作，还必须要有财力和时间才能完成任务。

"修路、凿隧道、打眼钻井，经过仔细勘探，最后得出结论说这座大山确实蕴藏着不可估量且极其宝贵的财富。但是大自然赐予我们的这些精妙的宝藏，我们只有在意想不到的地方才找得到。在得到宝藏之前，我们要完成大量的发掘工作。这一过程使宝藏的价值越发显得珍贵，并且越往下面发掘，我们越能体会到那种惊喜的感觉。越往高处攀登，越能感觉到山上的视野原来是如此开阔。再往上走，我们会发现山顶笼罩在云雾之中，那样的美景是我们在平地上根本无法想象出来的。

"突然有人高声喊道：'金子，金子！'但时间一分一秒地过去了，开采的声音停止了。大家都感到很失望，然后继续到其他地方开始寻找。矿脉不见了，所有的努力都是白费，大家的希望又落空了。勘探人员也都茫然失措，不知道下一步该往哪里走。不一会儿，从另外一个地方又传来了欢呼声，大家又群情激昂地奔向那里，结果证明又是一场徒劳。这种状况一次又

一次地出现，直到大家最后终于找到了金矿。"

停顿了一会，导演继续说："演员在准备哈姆雷特这一角色的时候，就像刚才所说的寻找金矿一样，这样的探求要持续几年的时间，因为这个角色的精神财富埋藏得实在是太深了。演员必须要挖掘到角色灵魂的最深处才能发现其真实的内心生活。

"天才作家的伟大文学作品都是需要极其详细，极其细致的研究的。

"要抓住复杂角色的灵魂精髓，单靠演员自己的悟性或单独的某个元素是不够的。他要求演员付出全部能量和天赋，并且要演员能做到与作者心灵相通，两者默契合作。

"研究了角色的精神实质之后，你就可以确定角色的潜在目的了，然后就可以去体验角色了。要做好这个工作，演员的内心力量必须够强大、够敏锐、够有洞察力。不过可惜的是，我们经常会看到演员只是蜻蜓点水似地掠过角色的表面而已，而不去深挖伟大角色的内心。"

我们休息了一会儿，然后托尔佐夫继续说："我已经给大家描述了大范围的创作状态，但小范围的创作状态也是存在的。

"瓦尼亚，请你到舞台上来，来找一张淡蓝色的小纸条……实际上舞台上是没有这一张纸条的。"

"没有的话，那我该怎么找呀？"

"很简单。为了完成表演任务，你就好好想一下，琢磨一下如果是在真实生活中，你会怎么做。你必须把所有的内在力量都组织起来，认清任务对象，然后设想出某种规定情景。然后只用解决一个问题：如果你真的需要去找一张纸条的话，你会怎么做。"

"如果你真的掉了一张纸条的话，那我真的可以找得到。"瓦尼亚说，说完之后他就开始表演。他演得非常好，得到了托尔佐夫的赞赏。

"看到了吗，就是这么简单。你们所需要的就是某种最简单的提示刺激，然后大家就会发现舞台上所需要的内心创作状态会顺理成章地出现。一个很小的问题或者任务就会立马直接引导我们做出动作，不过即便创作状态是小范围的，所涉及的元素跟大范围的也都是一样的，如果是像出演哈姆雷

特那样的角色，即便是小范围的也是相当复杂的任务。在实际操作中，各种不同元素的运转在重要性和时间长短上是不同的，不过它们相互之间在某种程度上都是彼此协作的。

"一般来说，演员内在创作状态的力量和持久性跟他所饰演的角色的大小和重要性是成正比的。

"并且，演员内在创作状态的力量和持久性也可以划分为小、中、大三个等级。因此我们可以得到不同方面、不同特点、不同程度的不计其数的创作状态，每种状态中都会有某个元素占据压倒性优势。

"有些时候，没来由的，甚至可能就是在家里，你的创作情绪突然来了，那么你也会看看有没有办法让这个情绪释放出来。在那种情况下，你自然会找到创作目标。

"在《我的艺术生涯》那本书中，有这么一个故事，讲的是一位退休了的上了年纪的女演员。她现在已经过世了，她生前经常在家里自己演戏，演给她自己看，因为她要满足的就是那种感觉，她要给自己的创作冲动找到一个出口。

"有些时候创作目标会无意出现，甚至会在演员不知情或不情愿的情况下无意识地完成。通常都是事情发生了之后，演员才完全明白先前发生了什么。"

第十五章　最高任务

The Super-Objective

An Actor Prepares

1

今天，托尔佐夫上课前说道：

"陀思妥耶夫斯基一生朝圣，这推动他去创作《卡拉马佐夫兄弟》。托尔斯泰终其一生苦苦挣扎，寻求自我完善。安东·契诃夫与资产阶级的平庸生活做斗争，这也是他创作文学作品的主要助推力。

"伟大作家所坚持的这些伟大的生活目标完全能够成为令人激动、引人入胜的演员创作任务，同时这些目标也能吸引剧本和角色的各个单元，这一点你们感觉到了吗？

"剧本里发生的一切事情，剧本的一切大小任务，演员的想象思维、情感以及动作都是为了要完成剧本的最高任务。演出中所出现的一切都与最高任务关系紧密，即使是最微小的细节，只要它与最高任务无关，都会变成多余而且有害的。

"此外，追求最高任务的动力必须是连续的，贯穿于整部戏剧的。若是追求剧场性或者形式性，它只能给戏剧提供一个大致不错的总方向。如果致力于追求剧本的主要目标，这股动力会像大动脉一样，不断为剧本和演员本身提供营养、注入生命力。

"自然地，越是伟大的文学作品，其最高任务的吸引力就越强。"

"但如果剧本缺乏天才气息呢？"

"那么最高任务的吸引力就会明显减弱。"

"如果剧本写得不好呢？"

"这种情况下，演员必须自己选定最高任务，使之更深刻、更尖锐。如此一来，演员对最高任务的名称选择就显得极其重要了。

"你们都已经知道了选择任务的名称很重要。你们也都记得我们发现以

第十五章 | 最高任务

动词来命名更可取,因为它能够强化动作的动机。定义最高任务时更是如此。

"假设我们要表演格里鲍耶陀夫的《聪明误》,并确定最高任务的名称为'我要为索菲亚而奋斗'。剧本里有大量的情节来证实这一选择的正确性。不足之处在于,从那个维度来处理剧本的话,那整部剧社会谴责的主题就沦为次要的了,主题就显得松散了。不过,也可以把最高任务命名为'我要奋斗,不过不是为了索菲亚,而是为了我的祖国!'这样的话,恰茨基对自己祖国和人民的热爱就居于主要位置了。

"同时,揭露社会的主题也会变得更重要,并使整个戏剧具有更深刻的社会内涵。要进一步加深剧本的内涵,也可以把'我要为自由而奋斗'作为最高任务。这种情况下,最高任务与索菲亚无关,剧本也不再局限在个人和局部基调上,主人公对社会的揭露也显得更为严厉;主题更不会局限在狭隘的民族主义下,而是具有广泛的、全人类的意义。

"在我的经历中,有许多切实的证据可以证明选择确切的最高任务的名称是重要的。比如说我所演过的莫里哀的《心病者》。我们最初的选择很初级,我们把'我要成为一个病人'作为主题。可是,当我越是朝这个方向努力,表演得越成功的时候,这部本该令人愉悦、令人开心的喜剧却越来越像是一部病态的悲剧了。很快我们就注意到是我们理解的方式出了差错,于是我们把最高任务改成'我要别人把我当成病人'。结果整部戏剧的喜剧效果就凸显出来了,同时也为江湖医生利用阿尔冈装傻来骗人的场面创造了依据。莫里哀的本意就是要嘲讽这些江湖医生的。

"在表演哥尔多尼的《女店主》时,我们错误地把'我想厌恶女人'作为最高任务,结果我们发现在这一任务之下,我们根本表现不出剧本的幽默感,甚至都不知道该怎么表演。当我发现剧本主角是真心爱慕女人,只是希望被别人当成是女性厌恶者之后,我把最高任务改成了'我想偷偷地去求爱',果不其然,剧本立马就获得了生命。

"上面的例子主要是针对我要饰演的角色,而不是从整个剧本来谈的。不过,经过长时间的研究之后,我们才意识到'女店主'实际上就是'我们生活的女主人',换句话说,即是'女人'。这样剧本的内在实质也就自然

而然地显现出来了。

"通常我们只有把戏演完之后才能确定最高任务。有时候,观众能帮助演员找到最高任务的正确名称。"

"演员在演出过程中一定要牢记剧本的最高任务。它是剧本生命的延续,同时也是演员艺术性创作的源泉。"

2

今天,导演一开始就告诉我们,剧本的主要内部倾向会创造出一种舞台感觉,会创造出一种力量。起初演员会觉得它错综复杂,慢慢地就会对内部倾向以及其潜在的根本任务有更清晰的认识。

"内部倾向引导着演员,并贯穿于演员表演始终。我们把它称作连续体或者贯穿动作。这条贯穿线刺激着剧本的所有单元及任务,并把它们引向最高任务。从那个时候起,它们全都为一个共同目标而服务。"

"贯穿动作和最高任务在我们的创作过程中具有极其重要的现实意义。我给大家讲一个我亲身经历的事情,这件事情足以让大家信服。有一位女演员,她本来已经很出名了,然后她对我们的表演体系有了兴趣,所以决定暂时离开舞台,用这套新方法来完善自己。她跟随几位不同的教师按照新方法训练了几年,然后又重新回到了舞台。

"令她惊愕的是,她再也不像以前那么成功了。观众们发现她失去了最重要的特质,也就是灵感的自然流露。取而代之的是,枯燥的诠释、自然主义的细节、形式主义的表演手法和其他类似的一些缺点。不难想象这位女演员的处境。对她来说每一次登台都像是一场考试。这种情绪干扰着她,不断分散她的注意力,这使她非常惊慌,几近绝望。她觉得首都观众仇视她,对她的新表演方法也抱有成见,所以她就跑到外地剧院去检验自己。不过,每个地方的境遇都一样。这位可怜的女演员开始咒骂这套新体系,想要摆脱它。她努力想要回到她早期的表演套路,但是她已经回不去了。她已经失去

了匠艺演员的熟练手法，并且与她所喜爱的新方法相比，那套荒谬的旧方法已经让她无法忍受了。所以，她真是进退两难。据说她已经下定决心要彻底告别舞台了。

"就在这个当口，我偶然看了一场她的演出。之后，应她的邀请，我去化妆间见她。戏早已演完，所有人也都离开很久了，她还是不让我走。她带着绝望的神情恳求我告诉她，为什么会变成这样。我们研究了她角色中的每一个细节，以及她的准备工作，也研究了她从体系里学到的所有技巧。一切都没问题。她理解体系的每一个部分，但她却没能从整体上去理解整个体系的创作基础。当我问及贯穿动作线和最高任务的时候，她坦言说自己只是大体上听说过，并没有在实践中应用过。

"'如果在表演中没有贯穿动作线，'我对她说，'那么你仅仅是在按照体系做一些相互没有联系的练习。这些练习在课堂上是有用的，但不适用于拿来处理整个角色的演出。你忘了所有这些练习的主要目的都是为了确立基本的表演方向。这就是你有些地方的表演虽然很精彩，但却没能产生效果的原因。把美丽的雕像打碎，然后把碎片呈现给观众，自然打动不了大家的心。'

"第二天彩排的时候，我告诉她，如何通过剧本主题和她的角色导向来做准备，如何划分单元和确定任务。

"她情绪高涨，认真地做准备，并且她还争取到几天时间来巩固这些方法。我每天检查她的工作，最后我又到剧院去看她演出，这次她以全新的精神面貌出现来诠释她的角色。她取得了惊人的成就。我简直无法描述那天晚上剧院发生的一切。这位天才女演员多年来的痛苦遭遇与疑惑终于得到了补偿。她狂奔到我的怀里，流下了幸福的泪水，她亲吻我，感谢我帮她唤回了她的表演天赋。她笑开了怀，翩翩起舞，无数次地谢幕，观众也都舍不得让她离开。

"这就是美妙神奇、起死回生的贯穿动作线和最高任务的作用。"

托尔佐夫沉默了几分钟，然后说道："我给你们画个图，这样可能会把问题说明得更形象些。"

他画了这样一个图示：

贯穿动作线

"所有的小线条都朝向同一方向，构成贯穿整个剧本的一条主线。"导演解释道。

"然而，假设一位演员还没有确定他的最高任务是什么，他所扮演的角色生活中每条短线就会朝着不同的方向走。于是就成了这样：

"如果一个角色中的所有次要任务都是朝着不同方向发展，那么就不可能形成一条固定的、不间断的直线。最终也只会导致动作不连贯、不协调，部分脱离整体。这样的话无论各个部分有多出色，也不是剧本所需要的。

"我再给大家举一个例子。我们大家都认同，表演的动作主线和主题是剧本的有机组成部分，只要是对剧本无害的，我们都不能忽视。不过，假如我们把一些没有关联的任务或者我们称之为倾向的东西引进剧本，即便其他元素保持不变，它们也会被新引进的倾向给吸引过去。我们可以这样来表示：

倾向

"这种脊椎骨折断了的戏是没有生命的。"

格里沙强烈反对这样的看法。

"这样不就剥夺导演和演员他们所有的主动性和个人创造力了吗？"他突然说道，"也剥夺了复兴古典艺术，从而使其接近现代精神的可能性。"

托尔佐夫平心静气地解释道：

"许多人和你一样，都有这种想法。你们经常混淆和错误地理解三个词语：永恒性、现代性和简单的轰动一时。要想真正理解这三个词的意义，你

第十五章 | 最高任务

必须得善于区分人类精神价值所在。

"如果现代的东西处理的是自由、正义、爱情、幸福、喜悦以及悲痛遭遇这些问题,它也可以成为永恒。我并不反对剧作家作品中的这种现代性。

"不同的是,轰动一时的东西永远也不能成为永恒的东西。它活不过明天,注定会被世人遗忘。因此,任凭那些聪明的导演、天才演员使用怎样的技巧,轰动一时的文艺作品跟永恒性怎么也沾不上边。

"强制在创作工作中是一种很糟糕的手段。借助于轰动一时的效应试图使旧剧本'焕然一新'的做法只会扼杀整个剧本及角色。不过我们也确实看到过一些罕见的特例。我们都知道,把一种水果嫁接在另一种水果的枝干上,结果会长出一种新的果子。

"有时候,把当代的想法移植到古典杰作,可以使整个剧本获得新的生命。在这种情况下,倾向也被剧作主题给吸纳进去了。

"由此我们得出结论:最重要的是守住最高任务和贯穿动作。谨慎对待与剧本不相干的倾向和目标。

"如果我今天成功地使你们明白了最高任务和贯穿动作线在创作中所起到的非凡作用,我也将心满意足了。因为,那样的话,作为老师,我已经完成了我的主要任务,并且把我们艺术体系里的一个基本问题给解释清楚了。"

经过相当长时间的停顿后,托尔佐夫接着说:

"任何一个动作都会遇到相反动作,后者具有强化刺激前者的作用。我们发现,在每个剧本里,贯穿动作在向前发展的同时,存在一种与之对抗的反贯穿动作。这不是坏事,因为相反动作必定会引发一系列新动作。我们需要这种任务冲突,我们要解决的问题也都是由它们引起的。正是这种冲突激发了作为我们艺术基础的活动。

"下面以《布朗德》为例:假设我们把布朗德的座右铭'不能全有,宁

可全无'作为该剧的主要任务（这是否正确，对现在所举之例并不重要），这种狂热的基本原则本身就是很可怕的。为了实现自己理想中的生活目标，他绝不妥协、让步，绝不示弱。

"以前我们在课堂上分析过艾格尼丝与婴儿襁褓这一场戏，现在我要把其中的一些小单元与全剧的主题联系起来。我在想象中把艾格尼丝与婴儿襁褓联系到'不能全有，宁可全无'这一主题上来，靠着极其丰富的想象，的确可以使两者结合起来。

"如果把母亲艾格尼丝的动作当成是相反动作或者反贯穿动作，那就要自然得多。艾格尼丝是朝着主题的反方向前进的。

"当我分析布朗德的角色时，很容易就发现其与剧本主题的关系。他要他的妻子交出婴儿衣服，成全他的殉道精神。他是狂热的信徒，为了达到他的人生理想，他会要求艾格尼丝做一些事。艾格尼丝的相反动作只会激起布朗德更加激烈的动作。这里我们可以看到两种原则的冲突。

"布朗德的责任感与艾格尼丝的母爱相较量；思想与情感相斗争；狂热的牧师与哀痛的母亲相抗衡；男权主义与女权主义之间在做较量。

"因此，在这场戏中，贯穿动作线是掌握在布朗德手里的，而艾格尼丝则掌握着反贯穿动作。"

"现在，请注意，"托尔佐夫说，"我要讲一些重要的内容。"

"这一学年所学内容是为了使大家掌握创作过程的三个最重要特征：（1）内部舞台自我感觉（2）贯穿动作线（3）最高任务"

大家沉默了一会儿。托尔佐夫在课程结束时说道："我们所学的大体上已经涵盖了这三个方面的内容。现在大家对我们的表演'体系'应该有个比较清楚的认识了。"

<p style="text-align:center">* * *</p>

第一学年的课程快要结束了。我原以为这一年会给我带来灵感，但是这个表演"体系"却粉碎了我的希望。

我站在剧院前厅，满脑子都是这些念头。我无精打采地穿上外套，慢慢地把围巾绕在脖子上。突然，有人轻轻地推了我一下。我转身发现原来是托

第十五章 | 最高任务

尔佐夫。

他发现我垂头丧气，于是就来问个究竟。我含糊其辞，他却一个劲儿地问个不停。

"站在舞台上，你有什么感觉？"他想问清楚我究竟为什么对"体系"失望。

"这就是问题所在。我并没有觉得有什么不对劲。在舞台上我感觉很舒适，也清楚自己要做什么，我相信我的动作，觉得自己有权站在舞台上。"

"你还想怎么样？你觉得这样不对吗？"

于是我坦白告诉他，我渴望灵感。

"关于这个问题，你不要来问我。我的'表演体系'永远不会制造灵感，只能为灵感的出现准备优质的土壤。

"我要是你的话，就不会去追求灵感这种幻影。把这个问题留给神奇的天性，努力去做人的意识所能做到的事情。

"把角色放在正确的轨道上，它自然就会往前发展，它会变得更有宽度、更有深度，最终灵感也就会出现了。"

第十六章　进入潜意识状态

On the Threshold of the Subconscious

An Actor Prepares

1

今天一上课，导演就说了些鼓励的话，他说我们终于把最耗时的内心准备工作这一页给掀过去了。"所有这些准备工作都是为了训练大家的'内部创作状态'，它可以帮助你们找到'最高任务'，然后借助贯穿动作线建立起自觉的心理技巧，最终能够指引大家——"说到这里他神情突然变得严肃起来，"进入到'潜意识的领域'。对这一领域的研究是我们这个体系的基本内容。

"我们的意识思维把周围外部世界的各种现象整理出来，并按照一定的顺序进行排序。我们的意识和潜意识经验之间并没有明显的分界线。通常情况下我们的意识指出方向，其实这其中潜意识也一直在起作用。因此，我们的心理技巧的根本任务是要帮助我们进入一种创作状态，在这种状态下，我们的潜意识是自然而然地起作用的。

"这种心理技巧与潜意识创作天性之间的关系跟语法与诗歌之间的关系是一样的，这么说也是站得住脚的。如果在语法方面的考虑多过了对诗歌意境的考虑的话，那真是让人觉得遗憾。这种状况在舞台上太常见了，不过没有语法也是不行的。作为演员应该利用心理技巧来帮助我们整理潜意识的创作素材，因为只有把它们整理好了之后，它才能以艺术的面貌呈现出来。

"对角色进行意识研究的初期，演员只是靠着自己的感觉走进角色的生活，对于角色本身、角色的生活和角色的环境都没有什么了解。当演员达到了潜意识领域的时候，他的灵魂之眼才会睁开，他才会对一切甚至是最精微的细节有所感知，所有一切都有了全新的意义。他对角色和自己有了新的感受、新的想法、新的眼界和新的态度。在未达到潜意识之前，演员的内心生活会自动以简单、整体的形式出现，因为有机体自然地监管着我们创作工

第十六章 | 进入潜意识状态

具的重心。意识对此一无所知,甚至连我们的情感在这一领域也找不到突破口——然而如果没有它们,真实的创作也是不可能的。

"我不会教大家任何控制潜意识的技术方法。我只能教大家如何接近潜意识的间接手段,然后让大家自己去感受潜意识的力量。

"在我们跨越'潜意识的门槛'之前和之后,我们看、听、理解和思考都会有所不同。在跨越门槛之前,我们有的是'看似真实的情感',之后,我们有的是'情感的真实'。处在门槛外面的时候,我们的自由是受到理智和传统的限制的,跨过门槛之后,我们的自由就变得大胆、洒脱、活跃起来,并且通常会很有进取性。跨过了这道门槛,即便每次重复出演同一个角色,每次的创作过程也都会有所不同。

"这让我想起了在海边的情景。大大小小的海浪拍打着海岸上的沙子。有些海浪围着我们的脚踝嬉戏,有些没过我们的膝盖,有些拂过我们的脚面,最大的海浪甚至把我们冲到海里,然后又把我们卷回岸边。

"有些时候潜意识的浪潮还没有冲到演员身边,就直接退走了。而其他时候,潜意识的浪潮又会把演员整个地包裹于其中,把演员卷入深海,最后又把他卷回意识的岸边。

"我现在跟大家所说的一切都是情感范围,而不是理智范围的事情。如果你能感受到我所说的话的意思的话,那理解起来要相对容易些。所以,下面我不想再给大家做长篇大论的解释,我就告诉大家我亲身经历过的一件真事,正是那件事让我感受到了我刚才跟大家描述的状态,这样的实例可能更能说明问题。

"有天晚上跟人聚会,我们一屋子的朋友,大家都在谈笑风生,制造各种噱头,然后他们开玩笑说要在我身上'做手术'。他们抬了两张桌子过来,一张充当手术台,一张假装上面摆满了手术用具。床单铺好了,绷带、洗手盆、各种各样的导管也都被弄来了。

"'外科医生'也都穿上了白大褂,我也被套上了病号服。他们让我躺在手术台上,然后用布带蒙上了我的眼睛。让我感到不安的是医生们那种极度关心我的态度。他们对待我的样子就好像我的状态极其糟糕,他们的每一

个举动都谨小慎微。突然一个念头在我脑海里闪现：'如果他们真的需要在我身上动刀子的话，会怎么样！'

"结果的不可预料以及长长的等待让人很担心。我的听觉也变得敏锐起来，我用心听他们说话，争取一个字都不落掉。我听得到他们在我身边低声说话的声音，倒水的声音，还有各种器具碰撞的声音。时不时地大洗手盆还会发出一声巨响，像极了敲响的丧钟。

"'开始吧！'有人小声说了一句。

"有人紧紧抓住我的右手腕。我先是感到一阵隐痛，然后手臂上被深深地刺了三下……我禁不住浑身抖了起来。不知道是什么粗糙的东西在我手腕上搓，搓得我生疼，然后手腕被包扎起来，感觉得到周围有人在窸窸窣窣地走动，在递东西给医生。

"停了很长一段时间，终于他们又开始大声说话，他们哈哈笑着向我道贺。蒙在眼上的布带给取了，我只看到我的左手臂上躺着……一个新生儿，那新生儿实际上是我缠满纱布的右手。在我的手背上，他们画了一张傻乎乎的婴儿脸。

"问题是：我刚才所体验到的情感以及我对这种体验的信念是真实的吗？还是仅仅是我们所说的'貌似真实'呢？"

"当然，那不是真正的真实，也不是真正的真实感，"托尔佐夫边回忆当时的感觉边说，"虽然我们差不多也可以说，为了在舞台上演出的目的，我确实体验到了那些感觉。然而对于自己正在经历的事情也没有十足的信念，自己心里也是在相信与怀疑间不停地摇摆，时而觉得是真实的感觉，时而觉得只是一种幻觉。不过整个过程中，我都在想，假如我真的要做这么一个手术的话，我就得经历在这次模拟手术中所经历的一切。所以即便是幻觉也当然是相当逼真的。"

"我觉得有些瞬间我的情感就跟真实情况下才会出现的情感一样。他们让我想起了真实生活当中类似的情感。我当时甚至恍恍惚惚觉得自己失去了意识，兴许只有那么几秒钟的时间。那种感觉来得快去得也快。然而幻觉还是留下了痕迹。时至今日，我仍然坚信那晚上发生在我身上的事真的会在现

第十六章 | 进入潜意识状态

实生活中发生。

"那是我第一次亲身体验到我们所说的'潜意识领域'。"导演讲完他的事之后说道。

"不过要是觉得演员在舞台上创作的时候他体验到的是第二种现实状态的话,那也是不对的。如果真是那样的话,我们的肉体和精神机体也是无法承受那么大量的工作的。

"大家已经了解了,在舞台上我们得靠着对现实中的情感记忆来创作。有些时候,这些记忆会让人产生幻觉,会让我们觉得它们就是生活本身。虽然完全忘记自己,坚定不移地相信舞台上所发生的一切都是有可能发生的,但是发生的可能性极小。我们了解到的只是一些个别的瞬间,时间或长或短,演员沉浸在'潜意识的领域'。然而其他时间都是真实与逼真、信念与或然交替出现。

"刚才我给大家讲的事情,正好说明了情感记忆与角色需要的情感相吻合的巧合。这种情感类似的巧合使得演员能跟自己饰演的角色走得更近。在这种情况下,艺术创作者会在角色的生活中体会到自己的生活,会感觉角色的生活与自己的个人生活相同。这一识别过程会让演员产生神奇的蜕变。"

托尔佐夫沉思了片刻,然后接着说:"除了上面所说的真实生活与角色之间那种巧合之外,其他一些事情也可以将我们带入'潜意识的领域'。通常会是微不足道的外部事件,它们压根与剧情、角色或者演员所处的特定环境没有任何关系,正是这些事件可以给我们的舞台生活突然注入一丝真实,立刻将我们推入潜意识创作状态。"

"到底是哪种事件呢?"有人问导演。

"任何事情都有可能。比如说手绢掉了、椅子打翻了之类。舞台上气氛受制约的条件下出现的现场突发事件会像沉闷的房间里突然吹进来了一股清新的空气。演员会很自然地捡起手绢,或扶起椅子,因为这不在剧本的排演之列。他不是以一个演员的身份,而是以一个普通的人的方式来做这个动作,他所做的动作是真实的。这片刻的真实会脱颖而出,与周围特定的舞台环境形成强烈的对比。这个时候就要看演员的能力了,看他是将现实的偶发

事故融入所饰演的角色中，还是将这事件置之不理。作为演员，他可以将这些事件，就在当下的情况下，巧妙地融入角色的塑造中。不过，他也可以从角色中跳出来一会，把这个事件当作插曲，然后再回到舞台的情景中，继续先前的表演。

"如果演员真的对这种自然而然发生的事情有信念，可以把它融入角色中的话，这种事件会对演员的表演起到帮助作用。它会指引演员走上通往'潜意识门槛'的道路上。

"这种事件通常会像音叉一样，它们敲出生动的音符，然后就会迫使我们从虚假做作的状态转入到真实的状态中去。出现一个这种瞬间就可以给整个角色指出正确的方向。

"因此，大家要学着去重视这种外部事件。不要让它们轻易溜走。这种事件发生的时候，要学会巧妙地利用它们。它们是帮助我们拉近与潜意识之间距离的绝佳手段。"

今天，导演上课时候的开场白是这样的："到现在为止，我们一直处理的是偶发事件，它们可以充当进入潜意识的一个途径。但是我们不能根据它们建立任何定则。演员对表演成功没有把握的时候，他该怎么办？

"他无路可走，只有转而向意识心理技巧寻求帮助。意识心理技巧可以为演员进入'潜意识的领域'创造有利条件并提供方法准备。下面我通过实际例子来说明，大家就能更好地明白了。

"科斯佳和瓦尼亚，请你们为大家表演一下'烧钱'练习的第一幕吧。你们要记住所有创作工作的第一步就是放松肌肉。所以请你们舒服地坐下来，休息一下，就像在自己家一样。"

我们走上舞台，按照导演的指导去演戏。

"还不够放松，再放松一点！"托尔佐夫在观众席大声喊道，"要让自

己更像在自己家里一样。要感觉比在自己家里还要放松、还要自在，因为我们现在处理的不是现实生活，而是'当众的孤独'。所以一定要让肌肉再放松一些。砍掉百分之九十五的紧张感！"

"可能你会觉得我夸大了你们的紧张程度。其实没有，确实是这样的。站在人数众多的观众面前，演员所做的努力是极大的。最糟糕的是演员的所有努力以及努力的程度几乎是在不被人察觉、演员自己也没想到的情况下发生的，其实原本是不必要那么用力的。

"因此，大胆地能甩掉多少紧张就甩掉多少。想都不要想说会不会甩得过头了，不能满足剧情需要。紧张程度减少多少都不为过。"

"这个界线在哪里？要达到什么程度？"有人问道。

"你自己的肢体和精神状态会告诉你到底什么程度是合适的。当你到达了我们称之为'我就是'的状态的时候，你就会更好地感受到什么是真实、什么是正常状态。"

我感觉我已经进入到了最放松的状态了，不然的话托尔佐夫会继续喊我们再放松一点的。

结果是我放松过头了，达到了一种疲惫麻木的状态。那是另一种方式的肌肉僵硬，我得跟这种状态做斗争。所以我变换姿势，试图通过做些动作来减缓压力。我动作的节奏从快速紧张变成了缓慢慵懒。

导演不但注意到了我的心思，还称赞了我的尝试。

"有时候演员太过用力，这个时候如果他能意识到这一点，然后试着对自己的工作采取一种举重若轻的态度，这样的想法其实是挺好的。这是消除过分紧张的另一种方法。"

但是我还是做不到像在自己家里一样窝在沙发上那种真正的舒适感。

正在这个点儿上，托尔佐夫除了喊让我们继续放松之外，他还提醒我们不能为了放松而放松。他提醒我们要注意一下三个步骤：紧张、放松、找根据。

导演无疑是完全正确的，因为我压根把这几个步骤给忘记了。把错误一纠正，我立马觉得情况完全不同了。我感觉整个身体都在往下沉。我在扶手

椅上越坐越往下陷，最后都成半躺姿势了。现在，在我看来，大部分的紧张已经消失不见了。不过即便如此，我还是觉得不像在日常生活中那么自由自在。到底是怎么回事呢？我停下来仔细分析了一下当时的处境，我发现是因为的我的注意力还在高度集中，所以我根本放松不下来。对于这一点，导演说："高度集中的注意力会成为羁绊，严重的时候会造成你肌肉痉挛。当你的内心完全受控于注意力的时候，你的潜意识活动是无法正常展开的。所以你必须在身体放松的同时，还要做到内心自由。"

"我觉得，内心也要减掉百分之九十五的紧张。"瓦尼亚插了一句。

"完全正确。一般都是紧张过度，所以大家必须细心处理。跟肌肉紧张相比，精神上的臆想就像是电线上的蜘蛛网一样。如果是单独出现，要弄断它们会特别容易，但是你的内心可以将它们拧成结实的绳索。所以，当它们第一次要'拧'在一起的时候，你就要格外当心了。"

"要怎么处理内心的痉挛呢？"有个学生问道。

"跟处理肌肉紧张的方法一样。首先要找出内心紧张的原因。然后努力把它消除，最后要用恰当的规定情境来给自己的内心自由建立起基础。

"在这种情况下，你的注意力是不会满剧场到处游离的，而是完全集中到你自己身上。要好好利用这一事实，给你的注意力找到一个有趣的目标，让它来帮助你完成练习。引导它去关注那些吸引人的目标或动作。"

我开始回顾练习中的所有目标以及所有的规定情境；我在内心将所有房间都检视了一番。然后意想不到的事情发生了。我发现自己置身于一间陌生的屋子，我以前从没来过这里。屋子里有一对上了年纪的老夫妇，那是我妻子的父母。我对这一处境毫无心理准备，我的心里有了异样的感觉，因为我感觉身上的负担更重了。我要多养活两个人，总共要喂五张嘴，还不包括我自己！这下子我的工作，明天要核对的账目和我现在正在整理的票据都更有意义了。我坐在扶手椅里，焦虑地拿手指不停地绕着一小截绳子。

"演得很好，"托尔佐夫赞许地大声喊道，"你这是真的不再紧张了，做到了真正的自由。现在你的所做所想我都能相信，即便我不知道你心里到底在想什么。"

第十六章 进入潜意识状态

导演说的没错。我仔细观察了一下自己的身体，发现自己的肌肉也不再紧绷。很显然，我已经达到了第三阶段，我很自然地坐在那里，为我的创作找到了合理的真实依据。

"你已经达到了真正的真实感，你对自己的动作很有信念，你进入了我们称之为'我就是'的状态，你已经迈入了门槛，"他声音轻柔地跟我说，"只不过不要着急，动用你的内心视觉把你所做的每件事情都洞察透彻。如果需要的话，可以导入些新的假设。停！那你刚才为什么有点摇摆不定呢？"

现在对我来讲，再重回剧情当中已经很容易了。我只需对自己说："假如他们发现账目上有很大一个缺口呢？那就意味着我得重新查阅所有的账目和文件。这活儿真是太恐怖了。难道要我一个人来做所有这些事情吗，在四点钟的时候——！"

我机械地看了看手表。正好四点钟。是下午四点钟还是凌晨四点钟呢？有一瞬间我自己觉得应该是凌晨四点钟。我一下子紧张了，本能地冲到桌子前，疯狂地开始工作起来。

我仿佛听到托尔佐夫在赞扬我的表演，在跟学生们解释说这是趋向潜意识的正确途径。但是我对鼓励的话语已经不那么关注了。我不再需要这种鼓励，因为我真的做到了在舞台上体验生活，我可以做到为所欲为了。

显然，导演已经通过我的表演实现了他的教学目的。他已经有要打断我的表演的意图，但是我的情绪攫住了我，我还想继续演下去。

我想让我当时的处境更复杂一点，在情绪上得到进一步的提升。所以我又引入了新的情景：我挪用了大量公款。为了坐实这种可能性，我问自己：我接下来该怎么办？想到这里，我的心都紧张得提到了嗓子眼。

"现在水已经漫过他的腰了，处境相当危险。"托尔佐夫评论道。

"现在我该怎么办？"我焦急地大声喊道，"我必须回趟办公室！"我往前厅冲去。突然我想起来这个点儿办公室还关着门呢。所以我又回到房间，心焦地踱来踱去，想让自己的头脑清醒一点。最后，我在房间里一个黑暗的角落坐了下来，我要好好想想。

在我心里，我看到了一群脸色相当严肃的人在审查账目、清点现金。他

们审问我，但是我不知道该如何作答，难以言表的绝望让我无法对他们坦白交代。

然后他们写下了对我的处理办法，那将决定我的整个事业。他们分成几小拨围在一起，在低声地交谈着。我站在另一边，完全就是一个被遗弃的人。然后接下来我所面临的就是被讯问、审判、解雇、财产充公、赶出家门。

"他现在完全是处于潜意识的海洋里了。"导演说。然后他身子探向舞台，轻声跟我说："不要着急，要坚持到底。"

导演又转向其余的学生，跟大家指出说虽然我表面上看起来很平静，但是大家应该能够感觉到我内心情感的汹涌澎湃。

他们所说的话我都听到了，但是它们干扰不了我在舞台上的生活，也吸引不了我的注意力。那一刻我的大脑真是兴奋极了，因为我的角色和我的生命在舞台上好像融合在了一起。我已经不知道到底是哪个来了，哪个又走了。原本不停缠绕绳子的手指也都停了下来，整个人待在那里一动不动了。

"他已经处于潜意识海洋的最深处了。"托尔佐夫跟其他同学解释说。

接下来发生了什么我都不记得了。我只记得接下来的各种表演我都能做得轻松又愉快。之后我又下定决心必须去办公室一趟，然后去找我的律师；后来我又下定决心要找到那些需要销去我名字的文件，我把所有的抽屉都翻了个遍。

我表演完了之后，导演相当严肃地跟我说："现在你已经有权利说，你通过自己的亲身体验找到了潜意识的海洋。我们可以用'创作情绪元素'中的任何一个作为出发点来做类似的表演，比如可以用想象、规定情境、欲望和任务（如果任务已经明确）、情感（如果是自然而然生发的）等为出发点来做表演了。如果你在潜意识里感受到了剧本的真实性，那么你自然而然就会相信它，然后就能进入到'我就是'的状态。在所有这些组合之中，要记住最重要的一点是不管你选择以哪种元素作为起始点，尽量把它发挥到极致。因为大家都已经知道了，不管你选择其中的哪一个因素，在创作过程中，它与其他所有因素都是相互关联的，它会调动起其他所有因素。"

我简直有点欣喜若狂了，倒不是因为导演说了表扬我的话，而是因为我

第十六章 | 进入潜意识状态

又一次体验到了创作灵感。我跟托尔佐夫倾诉我的感受的时候，他跟我解释说："你对今天的课所做的总结实际上是不对的。今天发生的事情比你想象的还要意义重大些。灵感的到来只是个意外，你不能对它产生依赖。但是今天舞台上发生的事情你却可以依赖。问题的关键是，灵感不是自觉主动出现的。是你召唤它，然后为它铺好了道路，它才出现的。得出这样的结果才是最重要的。"

"今天的课我们可以总结出来的令人满意的结论就是，你现在拥有了为灵感降临创造有利条件的能力。因此把心思放在可以激发你内在驱动力、激发你内在创作情绪的事情上去。想想你的最高任务，以及要完成任务的贯穿动作'线'。总而言之，脑子里要记住意识可以控制的每一件事情，这样才会引领自己进入潜意识。这是为灵感出现所能做的最佳准备。但是千万不要妄想为了灵感的出现而企图找到直接通往灵感的途径。结果只会是适得其反，连身体都会变得扭曲。"

可惜，时间到了。只有等到下一次课导演才能就这一主题跟我们展开深入讨论。

3

今天，托尔佐夫继续总结我们上一次课的收获。他说："科斯佳的表演给我们展示了意识心理技巧是如何激发起天性潜意识创作的。表演刚开始的时候，大家可能觉得他并没有什么创新。一切都是照旧，都是从放松肌肉开始。科斯佳的注意力也是放在了身体上。但是随后他巧妙地将注意力转到了练习中的假定情境上。新的内在心理矛盾为他一动不动地坐在舞台上找到了依据。在他身上，那种一动不动的依据让他的肌肉得到了彻底的放松。然后他为他的虚拟生活创作出了各种各样新的环境。这些新环境增强了整个练习的气氛，使可能造成悲剧结尾的矛盾更加尖锐。这就是真正情感出现的源泉。

"现在大家可能会问：所有这些有哪些是新颖的？可以说'差别'是极小的，全在于我强迫他把每一个创作动作都发挥到极致。就是这样。"

"怎么，怎么会就是这样呢？"瓦尼亚脱口而出质疑道。

"非常简单。将内在创作状态所涉及的所有元素、内在驱动力和贯穿动作线都发挥到人类（不是剧场的）活动的极限，你不可避免地就能感受到内心活动的现实。并且你会情不自禁地对其产生信念。大家有没有注意到每次只要有了真实感，有了信念，我们的潜意识和天性自然而然地就开始运转了呢？所以当我们的意识心理技巧被发挥到极致的时候，就是为天性潜意识的出现铺平了道路。如果大家都能明白这种新环境的重要性就好了！

"想到每一点每一滴的创作都很重要，都能使剧本得到提升，使剧情更加引人入胜，这种感觉挺好的。实际上，我们发现哪怕是最细微的动作或情感、最简单的技术手段，只要我们把它发挥到极致，达到真实、信念，能让我们感觉到'我就是'，那它在我们的舞台上都是有重要意义的。当我们做到这一点的时候，我们整个精神上和肉体上的'化妆'都会正常启动，就跟在真实生活中一样，那些在观众面前创作时要特别注意的条件就完全不用理会了。

"在引导像你们这样的初学者认识'潜意识的门槛'这一点上，我持的观点跟许多老师是完全相反的。我认为你们应该先有这种体验，然后在内在'元素'和'内在创作状态'中，以及所有的习作和练习中利用这种体验来进行表演。

"我希望大家在一开始就能找到对的感觉，感受到那种创作力真实地、下意识地运转时我们所体验到的那种满足感，哪怕是很短暂的瞬间也都可以。并且，大家必须是通过自己的情感，而不是通过理论手段真正领略到这种感觉才行。大家会慢慢喜欢上这种状态，并且会不断努力想去保持这种状态的。"

"您刚才跟我们说的那些话都很重要，我也听得很明白，"我说，"但是我觉得还不够清楚。您现在能不能跟我们讲讲怎样利用技术手段来把每个元素都发挥到极致。"

第十六章 进入潜意识状态

"当然了,我很乐意。首先大家要先找到难题在哪里,然后才能学着去解决这些难题。另一方面,必须要找到能加快这一解决过程的任何方法。我先跟大家讨论难题吧。

"最大的难题,大家也都知道的,是演员要面对的是与日常生活不同的创作环境——必须当众表演。与这个问题做斗争的方法大家已经比较熟悉了。我们必须要进入恰当的'创作状态',这是第一步,然后感觉自己的内心都已经准备好了,稍微给它一点所需的刺激,它就可以开始正常运转了。"

"您所说的恰好就是我不太理解的地方,到底要怎么做呢?"瓦尼亚大声说道。

"通过引入一些意想不到的、自然发生的事件,加入一点真实感。不管其实质是肢体上的还是精神上的都没有问题。只有一个要求就是要与最高任务和动作的贯穿线有密切联系。出乎意料的事件会激发你,于是天性本身也就被调动起来了。"

"但是要到哪里去找那一点真实呢?"瓦尼亚锲而不舍地追问。

"哪里都可以找得到:你的所梦所想,所猜所感,你的情感、欲望,你的一些小动作,不管是内在的还是外在的,你的情绪,说话的腔调,舞台上难以捉摸的细节,还可以是舞台调度等。"

"那接下来呢?"

"你所塑造的角色和你的生活好像突然完全融合在了一起,你为此会兴奋得脑子发晕。这种感觉可能不会持续太久,但是它确实会存在一段时间,那个时候你根本无法分辨出哪个是真正的自己、哪个是自己所塑造的角色。"

"然后呢?"

"然后,就像我已经跟大家说的那样,真实感和信念会引导大家进入到潜意识领域,然后只用把自己交付给天性的力量就可以了。"

短暂停顿之后,导演继续说:"在这条路上你还会遇到其他的一些难题。其中之一是含糊不清。有可能是剧本的创作主题比较模糊,也有可能是舞台制作方案不够明了。可能是角色被演绎得不够准确,或者是角色的任务不够明确。也有可能是演员对自己所选的表现手法不是很笃定。如果大家明

白了疑虑和不确定会给自己造成压力就好了。摆脱这种困境的唯一方法就是清除掉所有的不确定。"

"还有另外一种大难题：有些演员对自己天生的一些局限没有充分认识，他们试图想承担超越他们能力范围的表演。比如喜剧演员想演悲剧，老年人想演年轻人，性情简单的人想演大英雄等。这样结果只能是强自己所难，自己也会感觉无能为力，动作就免不了很机械，饰演出来的角色也会是呆板僵硬的。这些也都是束缚我们表演的一些因素，摆脱它们的唯一方法就是研究我们这门艺术以及自己与艺术之间的关系。

"另外一个经常遇到的难题就是演员过于认真，用力过猛。演员费很大力，强迫自己去表达他本身并没感受到的情感。这种情况，我们只能建议演员不要太用力。

"所有这些难题大家都要慢慢学着去逐个认清。今天课上的时间已经不够了，关于怎样帮助大家到达'潜意识的门槛'这个复杂的问题，我们等下一次再来讨论吧。"

"现在我们来讨论，"今天一开始上课导演就说，"在创作过程中能帮助演员，能引领他到达所期望的潜意识境界的条件和方法。要谈论这一领域是很困难的。因为它通常不受推理控制。那我们该怎么办呢？我们可以换个角度，从讨论最高任务和表演贯穿线开始。"

"为什么从它们开始？为什么会选中这两项？这两者之间有什么联系？"疑惑不解的学生七嘴八舌地问道。

"原则上来讲，因为他们主要是我们意识领域内的事情，并且他们是可以推理的。今天的课上，待会大家还能看到我们做出这种选择的其他理由。"

导演点名让保罗和我来表演埃古和奥赛罗第一幕的开始部分，只演开头

的几句话就可以。

我们做好了准备，然后开始专注地表演起来，我俩的内心情绪也很到位。

"你们刚才忙乎着是想达到什么目的？"托尔佐夫问我们。

"我的首要任务是吸引科斯佳的注意力。"保罗回答道。

"我主要想着要理解保罗所说的话，然后试着在心里将他的话视觉化。"我解释道。

"因此，你们俩，一个为了引起另一个的注意，在试图吸引对方的注意力，另外一个为了深入理解对手的话，将他的话视觉化而在忙着理解，忙着将其视觉化。"

"不是吧，怎么会！"我们俩对这样的评判都表示抗议。

"对于整个剧作来说，缺失了最高任务和表演贯穿线，舞台上只能出现这样的事情。除了孤立的、毫无关联的表演之外，什么都没有，都是为了各自的表演而表演。

现在你们重复一下刚才的表演，然后再加入下一场戏，就是奥赛罗跟埃古开玩笑的那场戏。"

我们表演完了之后，托尔佐夫又问我们刚才我们的最高任务是什么。

"Dolce far niente（意大利语，即安闲自在）。"我回答道。

"你之前的表演任务哪里去了？就是你刚才说的想理解保罗所说的话。"

"那个任务已经融入下一场戏里了，融入更重要的任务里去了。"

"现在你们把刚才表演的再从头来一遍，然后按照剧情往下再多演一点。"

我们按照指导继续往下演。

"现在再来看看你们之前的任务都到哪里去了？"导演探究地问我们。

我本来想说它们已经被下面更重要的目的给吞没掉了，但是我想看能不能找到更好的回答，所以我没有一下子张嘴说话。

"怎么了？是什么让你觉得困扰？"

"实际上到剧本的这个位置为止，我发现幸福的主题线断了，嫉妒这个

新的主题线开始了。"

"实际上并没有断，"托尔佐夫纠正我，"它只是随着剧情的转变而发生了转变。起初，在奥赛罗享受新婚的甜蜜，在愉快地跟埃古开玩笑的时候，这条线始终是贯穿其中的，然后角色情绪开始转变为惊奇、诧异、怀疑。他不愿接受这突如其来的悲剧，他想压制住自己的嫉妒，想重回原来的幸福状态。"

"这种情绪上的转变我们在现实生活中都是很熟悉的。生活本来过得很平静，然后突如其来的变故让人产生了怀疑，然后幻灭，经历痛苦，不过随后这一切也都灰飞烟灭，生活又重回光明。

"对于这些转变，一点都不要害怕。相反，我们要充分利用它们，要加强这种转变。在这个例子上要做到这一点并不难。你只用回忆一下先前奥赛罗与苔丝狄梦娜之间的浪漫爱情，他们先前的甜蜜过往，然后拿这些跟埃古向这位摩尔人语言上的恐吓和折磨相对比就可以了。"

"我没弄明白。为什么我们得回忆过去呢？"瓦尼亚问道。

"想想吧，在布拉班旭家里的美妙的初次相遇、奥赛罗动人的讲述、秘密约会、新娘被劫持、婚礼、新婚之后的分别、在塞浦路斯的南方阳光下重逢、难忘的蜜月等。然后，就在不远的未来——埃古恶毒的诡计造成的所有后果，就在第五幕中发生的一切。

"现在开始——"

于是，我们表演了整场戏，直接演到埃古对着天空对着星星立下那著名的誓言，说他愿意将他自己的思想、意志、情感以及一切都奉献给受了侮辱的奥赛罗，他将全心为奥赛罗服务。

"如果你们是按照这种方式表演的话，那么你们原来所熟悉的那些小任务就会自然地融入大的任务中去，这些大任务的数量会相对少很多，然而它们就像方向标一样，将会给表演的贯穿线指明方向。这些大任务无意间就会将所有的小任务聚合在一起，最终构成这出悲剧的贯穿动作线。"

接下来我们讨论的话题落在了怎么给第一个大任务命名的问题上。我们大家，包括导演，都不能立马解决这个问题。其实，这并不奇怪。真实的、

第十六章 ▎进入潜意识状态

鲜活的、有吸引力的任务是没那么容易立刻通过纯理性的手段来给它命名的。所以，实在想不出来其他好一点的名字，我们给第一个大任务暂时定了一个怪怪的名字——"我想把苔丝狄梦娜奉为女神，想要为她效劳并为其奉献终生"。

我仔细考虑了下这个大任务，然后发现它能帮助我，使我对整出戏以及角色的其他部分的理解更加深刻。当我把表演指向最终目标——将苔丝狄梦娜奉为女神的时候，我就有了刚才所说的那种感觉。然后就觉得其他的内在任务都失去了意义。比如，就拿第一个任务来说：弄清楚埃古在说什么。现在看来那有什么意义呢？压根都没人想知道嘛。一切都清楚明了：奥赛罗坠入了爱河，他心里所想的只有苔丝狄梦娜，他句句话都想围绕着她来说。因此，所有关于她的询问都是必需的，所有关于她的想法对他来说都是愉悦的。

然后拿第二个任务来说——安闲自在。现在看来也没必要了，而且这个任务也是不对的。这位摩尔人在谈到他的爱人的时候，他做了对他而言非常重要的事情，为什么呢？还是那个原因，他都想把她奉为女神了，还能有什么安闲可言吗？

奥赛罗在听到埃古的第一次诽谤时，我想象着奥赛罗应该是哈哈大笑起来的。因为他觉得任何东西都玷污不了他的女神的纯洁晶莹。这种信念使摩尔人心情舒畅，并且加深了他对苔丝狄梦娜的爱慕。为什么？还是上面所说的那个原因。我从来没有像现在这样那么理解嫉妒是如何在奥赛罗的心中逐渐产生，奥赛罗怎么在不知不觉间对苔丝狄梦娜产生了不信任，他认为在亲爱的妻子天使般的面孔下面包藏着阴险堕落、蛇蝎心肠，我明白了奥赛罗这样的想法是怎样产生的，又是怎样一步步增强的。

"那之前的任务都到哪里去了？"导演问道。

"它们被女神陨落的忧虑给吞噬掉了。"

"今天的课，我们能得出个什么结论？"导演问我们，结果他没等我们回答，就自己接着往下说了。

"结论就是，我使这场奥赛罗和埃古的戏的表演者在实践中自己弄明白了把小任务融入大任务的过程。现在科斯佳和保罗也都明白了目标越远大，

眼光也就看得越远，注意力就从当前的小任务上移开了。这些小任务在天性和潜意识的引导之下也就自然而然地化解了。

"这么一个过程就很好理解了。如果演员能做到放弃自我去追求大点的任务，那么他就能全身心地投入演出了。在这种情况下，天性就可以根据自己的需求和愿望自由地发挥了。换句话说，科斯佳和保罗现在通过自己的亲身经历了解到，实际上，演员在舞台上的创作，要么全部要么部分地是其创作潜意识的一种表达。"

导演想了一会儿，接着又说道："你们刚才在小任务上观察到的变化，在大任务上也会发生完全相同的转变，不过最高任务一出现，就会将所有的任务都取代。这些任务就像阶梯一样次第出现引领我们走向包罗万象的终极目标。大家已经知道了，我们的贯穿动作线是由一系列大任务构成的。在每一个大任务中都有很多下意识完成的小任务。从头至尾贯穿整个剧本的贯穿动作中包含了很多下意识创作瞬间。贯穿动作是直接影响我们潜意识的刺激手段。"

5

"贯穿动作线的创造力与最高任务的吸引力是成正比例关系的。这不仅让我们将最高任务置于我们创作工作的首要位置，并且还迫使我们要对最高任务予以特别的关注。

"有很多'资深导演'不假思索就可以明确指出剧作的最高任务是什么，因为他们'深谙此道'，是这方面的'行家里手'。但这对我们来说是没用的。

"还有些导演和剧作家他们是挖掘剧作的纯理性主题。这是很聪明也很正确的思路，但对演员来说却缺乏吸引力。这种纯理性主题充当得了向导，但充当不了创造力。

"为了说明通过最高任务来激发我们的内在天性这一问题，我想通过一

问一答的形式来进行解释。

"我们的最高任务，可不可以不是从作者的角度考虑，却对我们演员来说是有极大吸引力的？

"不行。那样不单没有用，并且是相当危险的。那样只会使演员的注意力偏离角色、偏离剧本。

"那我们可不可以使用纯理性的主题任务？不行，不能是纯理性的干巴巴的主题。不过基于有趣的、原创的思考而产生的最高任务也是需要的。

"那情感任务怎么样呢？对我们来说是必要的，就跟空气与阳光一样重要。

"那基于意志的任务呢，会涉及我们整个肢体和精神层面？这个也是需要的。

"哪种任务可以称之为最高任务，可以激发你的创作想象力，吸引你的全部注意力，满足你的真实感、信念以及内部情绪的所有元素呢？任何可以调动起你的内在推动力的主题，它们对我们演员来说就像是食物和水一样，是生命之本。

"因此，我们需要的最高任务既要符合剧作者的写作意图，同时也要能与演员的精神产生共鸣。这就意味着我们不仅要在剧本中，还要在演员自身中去寻找最高任务。

"并且，同一个主题，同一个角色，假如所有演员各演一遍，其结果会是千人千面。比方说，一个极其简单、非常现实的任务：我想要致富！想象一下各种各样微妙的想要致富和如何致富的动机、方法和构想。每个人处理这个问题都会有所不同，所以很难对其做出清醒的分析。"

6

"我们今天继续做深入的探讨！"今天一上课导演就宣布说，"假设有一位完美的艺术家，他决定终生只为一个伟大的目标而活：用崇高的艺术形

式来提升公众的审美，愉悦公众的心灵；将诗作天才那隐藏的精神之美诠释出来。他将为已经很出名的剧作和角色做新的解读，以期展现其更深层次的品质。这位艺术家的一生都将奉献给这一崇高的文艺使命。"

"另外一种类型的艺术家可能会利用个人成功来向大众传达他的个人想法和情感。伟大的人物有各种不同的伟大目标。

"在他们身上，任何一部作品的最高任务都只是为了实现一个重要的人生目标，我们可以称之为至高任务以及至高贯穿动作线的实施。

"为了更好地解释，我来告诉大家我亲身经历的一件事。

"很久以前，我们剧团在圣彼得堡做巡回演出，那天我准备得不够充分，结果排练演出演得很糟糕，我在剧场一直待到很晚。我某些同事的态度让我感到很失望。走出剧场，我发现外面的广场上竟然有很多人。篝火熊熊地燃烧着，有些人坐在轻便折凳上，有些人坐在雪地里都快睡着了，有些人蜷缩在简易帐篷里抵御风寒。这么多人——总有几百人那么多——都在等着第二天一早售票厅开始售票。

"我深受感动。想要理解这些人的不辞辛苦，我也试着问我自己，什么样的事情，什么样的美好前景，什么样的迷人景象，什么样的闻名世界的天才会诱使我不顾夜夜酷寒来到这里等待，尤其是这种牺牲还不能保证我能够得到梦寐以求的那一票，或许我得到的只是有资格排队、有可能拿到入场票的配给券而已呢？

"我回答不了这个问题，因为我找不到可以说服自己冒着健康威胁，甚至是冒着生命危险而非要去做的事情。想一想剧场对这些人意味着什么！我们对此应该有清醒的认识。我们可以给这么多人带去这么高层次的精神盛宴，我们应该感到无上的荣光。那一刻，我突然有了一种强烈的愿望，我要为自己设定一个伟大的目标，我要通过至高的贯穿动作线，将所有的小任务都吸收消化在内来实现我的伟大目标。危险在于我们把注意力放在细小的个人问题上的时间太长。我们演员很容易受到个人问题的干扰，把精力放在人生主要目标之外的事情上。这当然是相当危险的，同时会给我们的工作带来不好的影响。"

第十六章 | 进入潜意识状态

7

最近的这几次课听多了关于潜意识方面的理论，我听得真是有点烦躁。既然潜意识是一种灵感，你怎么还能对它推理论证呢？更加令人不解的是我们还得被迫从一些小的生活细节或生活琐碎中去找出潜意识的根源。所以我找到导演，想跟他说说自己的疑惑。

"你怎么会觉得潜意识会隶属于灵感呢？"导演说，"现在，不假思索，立马告诉我一个物体的名字！"

说到这里，他突然转向瓦尼亚，瓦尼亚回答说："长矛。"

"为什么是长矛？为什么不是桌子？你看，你面前就是一张桌子；或者吊灯，它就在你头顶。"

"我也不知道，"瓦尼亚回答道。

"我也不知道，"托尔佐夫说，"并且，我知道这个问题谁也回答不出来。只有潜意识才能告诉我们为什么某个特定的物体会出现在我们的脑海里。"

说到这里他问了瓦尼亚另外一个问题："你现在在想什么，有什么感觉？"

"我？"瓦尼亚一下子不知道该如何作答。他手指捋过头发，突然站起来又坐下去，手腕在膝盖上不停地摩挲着，然后他捡起地板上的一张纸片，把它折起来，他在想该怎么回答导演的问题。

托尔佐夫开心地笑了起来。

"现在你再有意识地来做一遍刚才你在回答我的问题前所做的那些小动作吧。只有潜意识才能为我们解开谜团，告诉我们你刚才为什么要做那些动作。"

说到这里，导演又转回身对我说："你刚才注意到了吧，瓦尼亚所做的所有事情并没什么灵感，但是却包含了很多潜意识的东西在里面。因此，同样的道理，在我们最简单的动作、欲望、问题、情感、思想、交流或调整中都包含有某种程度的潜意识。在日常生活中我们与潜意识的距离特别近。我

们的每一个动作中都有它的身影。可惜的是，我们不能将所有这些潜意识的瞬间利用起来，当然在舞台上的时候，我们可以充分利用这些瞬间的地方也很少。大家可以回顾一下那些制作还颇为精良的老派作品，你们就会发现除了一成不变的、根深蒂固的、有意为之的机械表演习惯之外，别无其他。"

"可是机械表演某种程度上来说不是属于潜意识的吗？"格里沙争论道。

"确实是，但是那种潜意识不是我们正在讨论的潜意识，"托尔佐夫回答道，"我们需要的是具有创造力的人的潜意识，首先，我们要有一个鼓舞人心的任务以及贯穿任务的动作线。当演员完全被极其感人的任务所吸引的时候，他就会很有激情地全身心投入到表演之中，这样他就会达到一种我们称之为获得了灵感的状态。在这种状态下，他的表演都是下意识地完成的，他根本都觉察不到自己是如何实现自己的目标的。"

"所以大家看，这种潜意识起作用的片段在我们的生活当中随处可见。我们的任务就是扫除影响它们发挥作用的障碍，加强那些能促使它们发挥作用的元素。"

我们今天上课的时间很短，因为导演晚上有演出，所以我们早早地就下课了。

8

"今天我们来做个回顾。"今天导演走进教室之后，这样提议道，因为这是我们最后一节课了。

"经过这一年的学习，我相信大家对戏剧创作过程都有了自己明确的想法。我们来看看这个想法跟你们最初走进我们课堂时候的想法有什么不同。玛利亚，你还记得以前做过的那个练习吗？你得在窗帘褶皱中找出那枚胸针，因为你是否能在我们学校继续读书就全赖那枚胸针了。你还记不记得当时你演得有多卖力，你在舞台上跑来跑去，装出一副绝望的样子，然后你还多洋洋自得的？现在你觉得当时的那种表演方法能让你满意吗？"

第十六章 进入潜意识状态

玛利亚思忖片刻,然后她的脸上露出了顽皮的笑容。最后她摇了摇头,很显然她是想起了以前自己幼稚的表演,连她自己都禁不住乐了。

"看到了,你自己都笑了。为什么,因为你过去演得太'粗犷',采取的是简单粗暴的方式来实现自己的目标。所以你所表达出来的情感跟你所饰演的角色应有的情感完全不同也就不足为怪了。

"现在回忆一下你出演弃儿的那场戏吧,当你发现自己怀抱着已经死去的婴儿的时候,你当时的内心感受是怎样的。来,告诉我,你在掌握了如何表达那场戏的内部情绪之后,再跟之前的夸张表演相比较的话,你觉得我们这门课上所学的东西还让你感到满意吧。"

玛利亚陷入了沉思。她脸上的表情一开始很严肃,慢慢变得有点凝重,然后有那么一瞬间她的眼神中掠过一丝惊恐,然后她很坚定地点了点头。

"现在你不再笑了,"托尔佐夫说,"确实,想起那场戏几乎让你落泪。为什么呢?因为在创作那场戏的时候,你遵循的是完全不同的道路。你没有直接取悦观众的情感。相反,你是种下种子,让它们自己生根发芽结出果实。你遵循的是自然的创作法则。"

"但你们得学会怎样激发出那种状态,光凭技术手段是不可能塑造出可以让自己相信,让自己和观众都能全身心投入其中的场景的。喏,现在你们明白了吧,创造力不只是个技术活儿。并不是大家过去所认为的那样只是把意象和情感很外在地表演出来而已。

"我们这个体系所倡导的创造力正如新生儿——新角色——的孕育和诞生一样。它是一个自然过程,跟人的孕育和出生很相似。

"假如你跟踪观察一下演员在体验角色期间他的精神历程的话,你就会赞同我的话了,你会觉得我的类比是很恰当的。舞台上每个戏剧艺术角色都是独一无二、不可复制的,就跟自然界没有两片相同的叶子一样。

"跟人类一样,角色的塑造也要经历类似的孕育阶段。

"在角色塑造过程中,也得有父亲,那就是剧本的作者;有母亲,怀上了角色的演员;然后是孩子,也就是诞生出来的角色。

"在初始阶段,演员得先慢慢地了解自己的角色。他们相互接近,互相

爱慕，然后也会出现争吵，然后又和解，最后两者相结合并孕育新生命。

"在这个过程中，导演全程协助，充当了类似于媒婆的角色。

"并且在整个过程中，演员会受到角色的影响，进而演员的日常生活也会受到影响。并且，对于角色的成长来说，所需要的时间跟孕育一个新生命一样长，有些情况下甚至需要更长的时间。对这一过程稍作分析，你就会相信不管是在生理上还是想象力上，我们的创作都要遵循一定的自然法则。

"如果不弄明白这一道理，如果你还不相信自然法则，如果你试图想自创什么'新法则'、'新基础'、'新艺术'，那么你很可能会误入歧途。自然法则对所有的舞台艺术创作者都具有约束力，无一例外，那些不能遵守法则的人必然会吃苦头的。"